〈테마 한국문화사〉의 심볼인 네 개의 원은 조선시대 능화판에 새겨진 태극무늬와
고려시대 상감청자대접의 연화무늬, 훈민정음의 ㅇ자, 그리고 부귀와 행복을
상징하는 길상무늬입니다. 가는 선으로 이어진 네 개의 원은 우리나라의 국토를
상징하며, 과거와 현재를 이어주는 〈테마 한국문화사〉의 주제를 표상합니다.

테마한국문화사 03

실학 정신으로 세운 조선의 신도시, 수원화성

김동욱 지음

돌베개

테마 한국문화사 03

실학 정신으로 세운 조선의 신도시, 수원 화성

2002년 3월 2일 초판 1쇄 발행
2023년 1월 25일 초판 7쇄 발행

지은이 김동욱
펴낸이 한철희
펴낸곳 주식회사 돌베개

기 획 돌베개
편집장 김혜형
책임편집 최세정
편 집 김수영·김윤정
디자인 민진기디자인

등록 1979년 8월 25일 제406-2003-000018호
주소 (10881) 경기도 파주시 회동길 77-20 (문발동)
전화 (031)955-5020
팩스 (031)955-5050
홈페이지 www.dolbegae.co.kr
전자우편 book@dolbegae.co.kr

필름출력 (주)한국커뮤니케이션
인 쇄 백산인쇄
제 본 백산제책

KDC 611
ISBN 89-7199-140-2 04600
 89-7199-137-2 04600 (세트)

실학 정신으로 세운 조선의 신도시, 수원 화성

〈테마 한국문화사〉를 펴내며

　　〈테마 한국문화사〉는 전통 문화와 민속·예술 등 한국 문화사의 진수를 테마별로 가려 뽑고, 풍부한 컬러 도판과 깊이 있는 해설, 장인적인 만듦새로 짜임새 있게 정리해 낸 21세기 한국의 새로운 문화 교양 시리즈입니다. 청소년에서 일반인에 이르기까지 아름다운 우리 전통 문화의 참모습을 감상하고, 그 속에 숨겨진 옛사람들의 생활 미학과 지혜를 느낄 수 있도록 기획된 이 시리즈에는, 한국인의 문화적 정체성을 확인시켜 주는 의미 깊은 컨텐츠들이 살아 숨쉬고 있습니다.

　　자연 속에 스며든 조화로운 한국 건축의 미학, 무명의 장인이 빚어낸 도자기의 조형미, 생활 속 세련된 미감이 발현된 공예품, 종교적 신심이 예술로 승화된 불교 조각, 붓끝에서 태어난 시·서·화의 청정한 예술 세계, 민초들의 생활 속에 녹아든 민속놀이와 전통 의례 등등 한국의 마음씨와 몸짓과 표정이 담긴 한권 한권의 양서가 독자의 서가를 채워 나갈 것입니다.

　　각 분야별로 권위 있는 필진들이 집필한 본문과 사진작가들의 질 높은 사진 자료 외에도, 흥미로운 소주제들로 편성된 스페셜 박스와 친절한 용어 해설, 역사적 상상력이 결합된 일러스트와 연표, 박물관에 숨겨져 있던 다양한 유물 자료 등이 시리즈 속에 가득합니다. 미감을 충족시키는 아름다운 북디자인과 장정, 입체적인 텍스트 읽기가 가능하도록 면밀하게 디자인된 레이아웃으로 '色'과 '形'의 조화를 극대화시켜, '읽고 생각하는 즐거움' 못지않게 '눈으로 보고 감상하는 기쁨'을 누릴 수 있습니다.

Discovery of Korean Culture

This is a cultural book series about Korean traditional culture, folk customs and art. It is composed of 100 different themes. With the publication of the series' first volume in March 2002, other volumes about different themes are being introduced every year. Following strict standards, this series selects only the essence of Korean traditional culture, providing detailed explanations together with abundant color illustrations, thus allowing the readers to discover higher quality books on culture.

A volume about the aesthetics of harmonious Korean architecture that blends into nature; the beauty of ceramics created by an unknown porcelain maker; handicrafts where sophisticated sense of beauty is manifested in everyday life; Buddhist sculptures filled with religious faith; the pure world of art created through the tip of a brush; folk games and traditional ceremonies that have filtered into the lives of the people-each volume containing the hearts, gestures and expressions of the Korean people will fill the bookshelves of the readers.

The series is created by writers who specialize in each respective fields, and photographers who provide high-quality visual materials. In addition, the volumes are also filled with special boxes about interesting sub-themes, detailed terminology, historically imaginative illustrations, chronological tables, diverse materials on relics that lay forgotten in museums, and much more.

Together with beautiful design that will satisfy the reader's aesthetic senses, careful layout allows for easier reading, maximizing color and style so that the reader enjoys not only the 'pleasures of reading and thinking' but also 'joys of seeing and enjoying'.

Suwon Hwaseong,
The New City of Joseon Built Through Spirit of Practical Science

Suwon Hwaseong is a representative fortress in Korea and has been registered by UNESCO as World Cultural Heritage. This fortress was built in 1796 by the 22nd king of Joseon Dynasty(1392~1910), King Jeongjo(ruled from 1776~1800). King Jeongjo was an excellent monarch heralding reform. He realized the golden age of unique Joseon culture founded on the strength of a powerful sovereignty

Joseon Dynasty was a Confucian nation that respected Confucian scholars while looking down on commerce. But entering the 18th century commerce greatly prospered and practical science that provided real help to everyday life became the mainstream thoughts of the time. The time when King Jeongjo planned and built the new city Hwaseong was at the end of the 18th century when such social changes became clearly evident.

Hwaseong is located 40km south of Seoul. Unlike previous cities that were surrounded by mountains, it was a flat area and a central point of traffic where communication of people and supplies were convenient.

Here, practical science played a decisive role in building the fortress that surrounds Hwaseong. While building the fortress, King Jeongjo and scholars of practical science made the best use of strengths found in Joseon's traditional fortress but also accepted new skills from China. Furthermore, referring to books introduced from the west, they independently created a crane that could lift heavy objects using the pulley system.

The fortress of Hwaseong is approximately 5.4km long, embracing the city following the irregular topography of the area. The fortress walls were built by piling up granite stones that were easily found in Korea and the 48 defense facilities installed throughout the fortress were made with bricks. The main gate and the watchtowers were built in the form of traditional wooden architecture of Joseon Dynasty. The uniqueness of Hwaseong lies in the

very fact that diverse architecture created using stones, bricks and wood, all stand together in harmony within one fortress wall. Furthermore, another characteristic is that although this was a military facility, beautiful traditional architectures that harmonize with nature have been placed around the fortress.

Together with practical science, the spirit of 'filial piety' played an important role in constructing Hwaseong Fortress. After becoming King, Jeongjo moved the tomb of his father who died an unjust death, to the best city in Joseon. That city was Suwon. Hwaseong was the new city that was created after moving Suwon. In 1795, while the construction of the fortress was under way, King held a feast commemorating his mother, Mother Queen Haekyong's 61st birthday at Hwaseong. It was the grandest and largest feasts that took place outside the palace during the era of Joseon Dynasty. At the time, King Jeongjo published two books - one recording the construction process of Hwaseong Fortress and the other about the birthday feast of Mother Queen.

Four years after the completion of the fortress, King Jeongjo died very suddenly. With his death, development plans for Hwaseong abruptly came to a halt. Now 100 years after, Hwaseong has gone back to its old name of Suwon. Thanks to geographical advantage, Suwon has developed rapidly since 1960. Fortunately, however, the old city surrounded by the fortress has been well preserved.

Suwon Hwaseong is a beautiful and excellent relic where the spirit of practical science, the mainstream thought of the 18th century, is well displayed around the city and the fortress. Above all, Suwon Hwaseong is remembered as the model of 'filial piety', an important ideology that is deeply rooted in the hearts of the Korean people.

저자의 말

　　수원 화성은 유네스코가 정한 세계문화유산 목록에 오른 우리나라의 대표적인 성곽으로, 조선시대 성곽 건축의 꽃이라는 평을 받고 있다. 그러나 화성의 가치는 성곽에만 있는 것이 아니라 성곽에 감싸여 있는 도시 자체에도 있다. 화성은 18세기 말에 만들어진 대표적인 성곽 도시이자 계획 신도시였다.

　　화성 신도시를 건설하고 성곽을 쌓은 배경에는 18세기의 새로운 학문 경향이었던 실학이 큰 힘을 발휘했다. 조선 후기 정신사의 큰 획을 그은 실학은 화성에서 집대성되었다고 해도 과언이 아니다. 이 대역사를 이끈 주역은 정조였다. 개혁 군주 정조는 화성에 신도시를 건설하여 이곳을 새로운 정치 개혁의 중심지로 삼으려는 꿈을 담았다.

　　화성의 축성은 18세기 최첨단 건축 기술의 집결로 이루어졌다. 전국의 유능한 장인들이 화성에 모여 그동안 갈고 닦은 기술을 맘껏 펼쳤으며, 거중기와 같은 새로운 기구가 고안되어 실제 건설 현장에 활용되었다. 화성이 18세기 과학 기술의 실험장 구실을 한 셈이다. 게다가 기존에 잘 사용하지 않던 벽돌을 가지고 이전에 없던 새로운 건축물을 만들어 내었는데, 이 또한 화성 축성의 빛나는 성과 중 하나였다.

　　'효'(孝)는 이 도시를 지배한 정신적인 기둥이었다. 신도시 건설 자체가 부친 사도세자의 묘소를 조선 최고의 길지(吉地)로 옮기려는 정조의 효성에서 시작되었음은 주지의 사실이다. 을묘년(1795)에는 어머니 혜경궁의 회갑연을 축성 공사가 한창이던 화성에서 성대하게 거행한 것도 효의 실천 그 자체였다. 용주사를 지어 부친의 묘소를 지키도록 한 일이나 부모의 은혜를 주제로 한 『부모은중경』을 이 절에서 간행토록 한 것 모두 '효'의 본보기였다.

지난 1996년은 화성 축성 200주년이 되는 해였고, 2000년은 정조 서거 200주년을 맞은 해였다. 수원에서는 축성 200주년을 기념한 여러 행사가 열렸고, 학계에서는 정조의 업적을 되새기는 학술 행사가 이어졌다. 성대한 행사와 활발한 학술 대회 덕분에 화성에 대한 일반인들의 관심이나 이해가 크게 높아졌지만 아직도 화성에 대해서는 고찰해야 할 과제가 산적해 있다.

이런 가운데 돌베개 출판사의 〈테마 한국문화사〉 시리즈 중 하나로 '수원 화성'을 출간하게 된 것은 그 의미가 적지 않다. 나는 이미 화성에 대해 성곽의 특징만을 간략히 간추린 책자와 축성 과정의 여러 가지 기술적인 측면을 고찰한 책을 발표한 적이 있다. 이번 책은 화성에 대한 세번째 작업이 되는데, 여기서는 주로 화성의 도시적인 측면을 부각시키려고 노력했다. 여전히 화성에 대해서는 잘 모르는 부분이 많고 앞으로 더 연구 검토해야 할 대상도 가득하다. 이 책도 미흡한 부분이 없지 않지만 화성의 도시적 가치를 우선 널리 알리고 싶은 마음에서 서둘러 글을 썼다. 책을 읽고 독자 여러분이 아낌없는 비판을 가한다면 이후 더 나은 책이 세상에 나오는 데 보탬이 되리라 본다.

책을 편집하는 과정에서 돌베개 출판사의 최세정 씨와 여러 차례 내용을 다듬고 틀린 부분을 고쳤다. 오랜만에 책 만드는 전문가를 만나서 조금이라도 나은 책이 되도록 애썼다는 흐뭇한 기억을 간직할 수 있었다. 여러모로 출판사에 감사 드린다.

2002년 2월 김동욱

차례

제1부 | 신도시 화성의 탄생

제2부 | 새로운 발상으로 축조된 화성 성곽

|sb|는 'special box'의 약자로, 이 책의 흥미를 더해 주는 본문 속의 '특별한 공간'입니다.

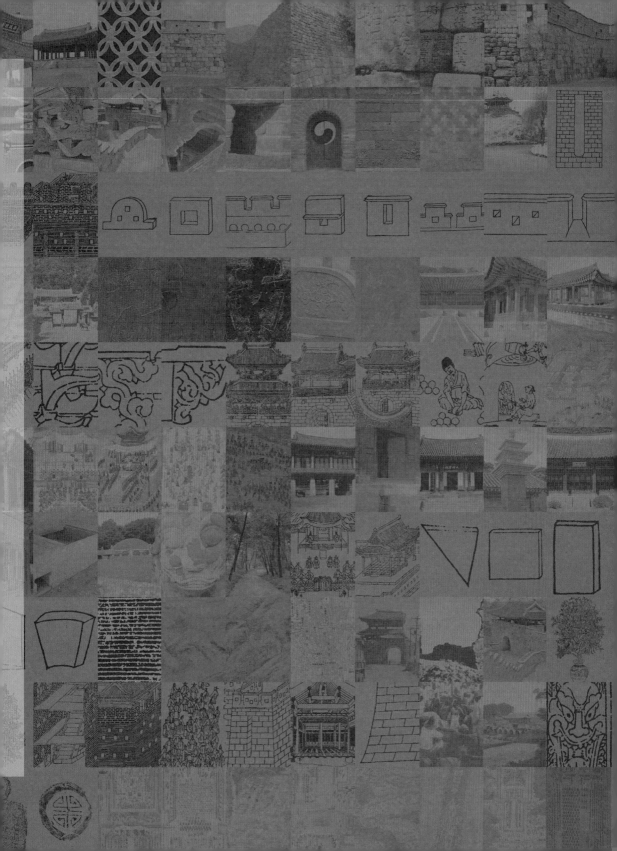

水原
華城

실학 정신으로 세운 조선의 신도시, 수원 화성

수원 화성

새 고을이 자리한 곳은 서쪽으로 팔달산이 우뚝해 있고
나머지 삼면은 평탄하게 뚫린 곳이었다.
팔달산 동편 기슭에는 관청 건물이 들어서 있고
관청 앞 남북 방향으로는 길이 나 있으며
길가에는 상점이 즐비하고
주변에 일반 살림집들이 늘어서 있었다.

신도시 화성의 탄생

수원의 경우, 도시의 기본적인 구성은 조선 초기부터 형성된 골격을 그대로 유지·계승했다. 팔달산이라 불리는 주산을 뒤에 두고 그 아래 관청을 배치했으며, 관청 앞 직각 방향으로 간선도로를 설치하고 향교와 사직단, 여단과 성황단을 모두 일정한 원칙 아래 배열했다.

그러나 가장 결정적으로 신도시 수원이 종래 도시와 다른 점은 도시 전체의 좌향이 남향이 아니고 동향이라는 데 있다. 특히 관청이 동향을 하고 있음으로 해서 관청과 직각 방향으로 형성되는 간선도로가 동서 방향으로

자연히 남북 방향으로 놓이게 되었다. 이것은 대부분의 도시가 남향을 하고 간선도로가 동서 방향으로 놓인 것과는 대조되는 모습이었다.

1

수원의 이전과 신도시 탄생

수원 주민의 강제 이주 1789년(정조 13) 7월의 일이다. 조선 제22대 왕 정조(正祖, 재위 1776~1800)는 창덕궁의 한 건물에서 수원부사가 보내온 보고서를 읽고 있었다. 수원 고을 주민들을 수원객사 앞마당에 모아 놓고 곧 고을을 다른 곳으로 옮기기로 하는데 현재의 집값과 이사할 비용을 나눠 준다고 하자 고을 주민들이 뛸 듯이 기뻐하면서 성은(聖恩)에 감읍했다는 내용이었다.

같은 날, 한양에서 남쪽으로 약 40km 떨어진 수원도호부의 읍내는 벌집을 쑤셔 놓은 듯 온통 북새통이었다. 읍내 노인들과 관아의 아전들 그리고 하급 군인들을 모아 놓은 자리에서 며칠 전 새로 부임해 온 수원부사가 오늘부터 두 달 안에 각자 살던 집을 헐고 가재 도구를 챙겨 여기서 북쪽으로 10리 거리에 있는 팔달산 아래로 옮겨 가서 살라는 명을 내린 것 때문이었다. 이유인즉 이제 수원도호부에는 왕실의 무덤이 들어설 예정이기 때문에 고을을 옮기지 않으면 안된다는 것이었다. 마른하늘에 벼락 치는 듯한 명령이었다.

놀라운 일은 또 있었다. 이사 명령을 받은 읍내 주민들은 갑자기 생

1 조선시대 서민들 중에는 작은놈, 큰놈, 개똥이 같은 이름을 가진 사람들이 많았는데, 이런 이름을 나라 문서에는 崔者斤老昧, 安大老昧 金介同 식으로 적었다. 화성 축성 과정을 적은 『화성성역의궤』에는 장인들 이름 가운데 高乭金(고돌쇠), 車於仁老昧(차어떤놈), 嚴江牙之(엄강아지), 金順老昧(김순놈) 같은 재미있는 이름도 보인다. 궁수 李福乭도 그런 이름의 하나다.

20

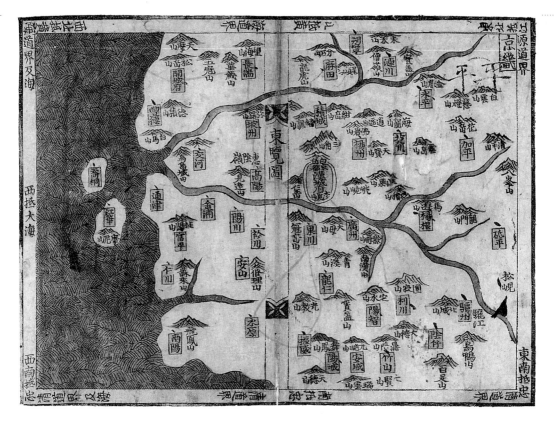

각지도 않은 돈을 받았다. 철거하는 집값과 이사 비용이란 명목으로 관청에서 집집마다 돈을 나눠 준 것이었다. 집이 초가 3칸인 한량(閑良) 이익상(李益尙)은 보상비로 6냥을 받았고, 초가 4칸에 살던 궁수(弓手) 이복돌(李福乭)은 집값 5냥에 이주비로 따로 11냥을 받았다. 22칸이나 되는 큰 집을 갖고 있던 교련관(敎鍊官) 김태서(金泰瑞)는 집값 56냥에 이주비 35냥을 받았다. 갑자기 90냥 가까운 큰돈이 손에 들어온 것이다. 읍내 유일한 기와집이었던 아전(衙前) 나태을(羅太乙)은 집값만 400냥에 이주비로 120냥이나 받았다.

이렇게 이주비를 받고 이사를 해야 하는 집은 244호였다.[2] 이 사람들은 늦어도 두 달 후인 9월 말까지는 팔달산 아래로 옮겨 가서 집을 짓고 이사를 완료해야 했다. 왜냐하면 10월 초에는 정조가 직접 새 수원고을에 찾아올 예정이었기 때문이다. 정조가 직접 수원까지 내려오는

16세기의 수원 조선 초기의 수원은 지금보다 서쪽 바다에 치우쳐 있고 용인보다 남쪽에 위치해 있었다. 《동람도》(東覽圖) 중 경기 부분, 영남대학교 박물관 소장.

2 『일성록』(日省錄)의 정조 13년 7월 기사에는 이주 대상인 244호의 호주 이름과 관직, 그리고 집 크기와 이주 비용이 상세히 명시되어 있다. 당시의 쌀값은 대체로 한 섬〔石〕에 3냥 정도였는데, 섬은 대략 160kg(두 가마니 정도)으로 잡는다. 궁수 이복돌이 받은 집값과 이주비 16냥은 쌀로 치면 약 850kg으로, 큰돈이라고 할 수는 없지만 당장 이사하는 데는 보탬이 되었을 것이다.

삼남의 교통 중심지 수원　철종 12년 (1861)에 김정호가 제작한 《대동여지도》(大同輿地圖)에는 정조대에 이전된 수원이 그려져 있다. 이 지도를 통해 신도시 수원이 서울과 삼남을 잇는 교통의 중심지에 위치해 있음을 알 수 있다.

이유는 이곳 구 수원읍에 새로 마련될 예정인 정조의 아버지 사도세자(思悼世子, 1735~1762)의 묘소에 참배하기 위해서였다.

누구보다 몸이 단 사람은 수원부사 조심태(趙心泰)[3]였다. 그는 주민을 팔달산 아래로 이주시키고 새 도시를 만드는 일을 두 달 안에 끝내야 했다. 궁궐의 경호를 책임진 훈련대장으로

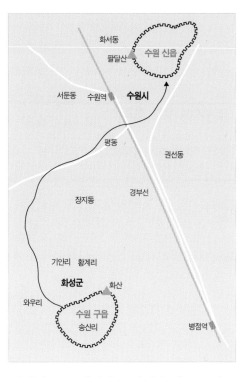

수원 신읍으로의 이전 경로 화산 자락에 있던 구 수원읍에서 팔달산 동쪽의 신읍으로 이전해 온 경로이다. 1789년 7월에서 9월 즈음 걸쳐서 반나절 정도 걸리는 이 길을 통해 대부분의 수원 사람들이 아직은 허허 벌판으로 있던 새 도시로 이주해 갔다.

있다가 갑자기 수원부사로 임명된 그는 성실하고 책임감 있는 무관으로 정조의 신임을 받고 있었다. 조심태는 짧은 기간 동안 주민의 이주와 새 도시 건설을 헌신적으로 추진해 나갔다. 그는 팔달산 아래 새 터전을 살펴 여기에 길을 닦고 관청을 짓는 데 심혈을 기울였다. 그 덕분에 2개월이 지난 9월 말경에는 새 고을에 향교(鄉校)와 사직단(社稷壇) 그리고 수백 칸에 이르는 관청 건물이 어느 정도 세워졌다. 특히 관청에는 정조가 사도세자의 무덤에 참배올 때 머물 행궁(行宮)이 함께 지어졌다.

문제는 일반 주민들의 살림집이었다. 이주 명령이 떨어지고 두 달이 지난 9월 말이 되었지만 구 수원읍의 주민들은 대부분 이사를 하지 않은 상태였다. 보상비를 다 받고도 이사를 하지 않은 집이 228호 가운데 119채나 되었으며 16집은 아예 보상비 받기를 거부했다. 돈을 받고도 이사하지 않은 사람들은 인근 논밭을 경작하던 사람들로, 아직 추수를 끝내지 못한 상태에서 논밭을 버리고 멀리 새 고을로 옮겨 가기를 꺼렸

3 조심태(1740~1799)는 영조 44년(1768)에 무과에 급제하여 뛰어난 무예로 이름을 날렸다. 정조의 총애를 받아 화성 축성이 시작되던 1794년에 화성유수가 되어 축성에 큰 공로를 쌓아 공신으로 인정받았다. 무관으로는 보기 드문 명필이었는데 특히 큰 글씨를 잘 썼다고 한다.

던 것이다. 보상비의 수령조차 거부한 사람들은 조상의 산소가 있고 대대로 살아온 곳에서 끝까지 남아 있기를 고집한 사람들이었다.

사도세자의 무덤 현륭원 사도세자의 무덤을 옮기는 작업〔천장遷葬〕은 정조 13년(1789) 7월 말에 시작되어 9월 말에 마무리되었다. 무덤은 옛 수원 고을의 주산(主山)인 화산(花山) 아래 남향한 좋은 자리에 새로 조성되었다. 무덤 이름도 영우원(永佑園)에서 현륭원(顯隆園)으로 바뀌었다.

이 해 10월 초가 되자 임금이 탄 가마가 현륭원에 닿았다. 정조는 새로 단장한 아버지 묘소에 엎드려 큰절을 올리고 억울하게 죽은 부친을 생각하며 비통에 겨운 눈물을 흘렸다.

사도세자는 영조의 둘째 아들로 태어나 어린 나이에 왕세자로 책봉되었다. 한때는 아버지를 대신해서 국정을 돌보기도 했지만 부친의 미움을 사 28세란 젊은 나이에 뒤주 속에 갇혀 죽고 말았다. 이는 정권 쟁취를 위해 대립하고 있던 노론과 소론 간의 권력 다툼에서 빚어진 억울한 죽음이었다. 영조의 뒤를 이어 사도세자의 둘째 아들 정조가 1776년에 즉위했다. 부친에 대한 사모의 정을 간직하고 있던 정조는 사도세자의 시호를 장헌(莊獻)으로 고치고 어머니의 존호를 혜빈(惠嬪)에서 혜경궁(惠慶宮)으로 높였다. 또 아버지의 사당을 장대하게 새로 지어 경모궁(景慕宮)[4]이라고 하고, 창경궁 내에는 경모궁이 바라다보이는 높은 언덕에 어머니가 머물 새 전각을 지어 자경전(慈慶殿)[5]이라 이름하였다. 이렇게 자식의 도리를 다하고자 애쓴 정조는 즉위 13년째가 되는 해에 아버지의 무덤인 영우원을 당시 조선 최고의 무덤터로 알려진 수원 고을 뒷산으로 옮기기로 하였다.

본래 영우원이 있던 자리는 한양의 동쪽 양주 배봉산(拜峰山) 자락, 즉 지금의 서울 전농동 서울시립대학교 뒷산이었다. 그러나 이곳은 토질이 나쁘고 묘소로는 지세가 마땅치 않았다. 정조는 부친의 묘소를 더 나은 곳으로 옮기는 문제를 오랫동안 생각해 오다가 이때에 와서 명당

4 경모궁은 종로구 연건동 서울대학병원 자리에 세워졌는데, 이곳은 그전까지 왕실의 후원인 함춘원(含春苑)이 있던 곳이다. 정조는 창경궁의 월근문(月勤門)을 통해 이곳에 자주 나아가 참배하였다. 20세기 초에 사도세자의 위패를 종묘로 옮긴 후 지금 이곳엔 함춘원의 3칸 출입문만 덩그러니 남아 있다.

5 궁궐 안에서 자애로울 '자'(慈)나 목숨 '수'(壽)자가 들어간 건물은 대개 왕의 어머니인 대비나 왕위에서 물러난 임금이 머무르는 곳을 지칭한다. 지금은 없어진 창덕궁의 왕대비전 수정전(壽靜殿)이나 고종이 왕위를 물려주고 머문 덕수궁(德壽宮)이 그런 예이다. 혜경궁을 위해 지어진 창경궁의 자경전은 언제 불타 없어졌는지 남아 있는 기록이 없다. 후에 경복궁이 중건되면서 왕대비전의 이름으로 자경전을 다시 사용하였다.

24

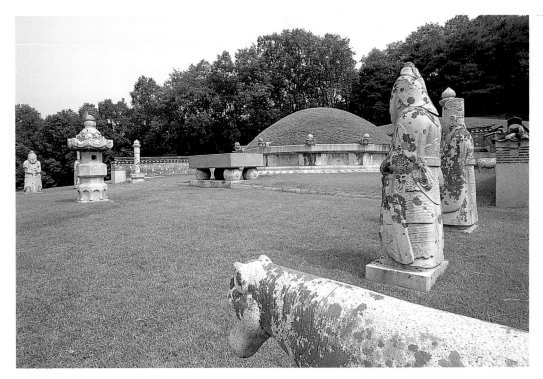

융릉 전경 사도세자의 무덤으로, 조선 최고의 길지 중 하나라고 알려진 수원 화산 아래 모셨다. 정조 때 현륭원이라 불렸다가 고종 36년(1899)에 융릉(隆陵) 이 되었다. 혜경궁 홍씨(경의왕후)와의 합장묘로, 쌍릉의 경우 상석이 둘인 데 비해 하나인 점이 독특하다. ⓒ 양영훈

터로 알려진 수원부 뒷산으로 옮길 것을 결심한 것이다.

　새 무덤터인 수원부 뒷산에 대해 정조는 "나라 안에 능이나 원(園) 으로 쓰기 위해 봉표해 둔 것 중에서 세 곳이 가장 길지(吉地)라는 설이 예로부터 있어 왔는데, 한 곳은 홍제동(弘濟洞: 여주 서편의 지명)으로 바로 지금의 영릉(寧陵: 효종과 비 인선왕후의 쌍릉)이 그것이고, 한 곳은 건원릉(健元陵: 태조의 능) 오른쪽 등성이로 바로 지금의 원릉(元陵: 영 조의 능. 후에 정순왕후도 함께 묻혔다)이 그것이고, 한 곳은 수원읍(水原 邑)에 있는 것이 그것이다"고 하였다. 수원읍 뒷산에 대해서는 17세기 후반에 윤선도(尹善道)가 신라 말 풍수지리의 대가 도선(道善)이 이 터 를 가리켜 '용(龍)이 여의주를 희롱하는 형국이다. 참으로 복룡대지(福 龍大地)로서 용이나 혈(穴)이나 지질이나 물이 더없이 좋고 아름다우니 참으로 천 리에 다시없는 자리이고 천 년에 한 번 만날까 말까 한 자리 이다'고 평한 글을 소개한 바 있다. 정조는 윤선도의 글을 인용하면서 자리의 뛰어남을 강조했다.

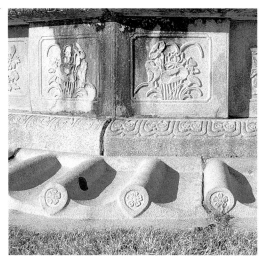

융릉의 병풍석 한동안 하지 않던 병풍석과 와첨상석까지 갖추고 있어 무덤의 격식을 높였음을 알 수 있다.(맨위) 병풍석에 새긴 모란꽃 무늬가 정교할 뿐 아니라 매우 아름답다.(위) ⓒ 김성철, 양영훈

후보지가 결정되자 무덤을 옮기는 작업은 신속히 진행되어 한 달이 조금 지난 9월 말에는 새 무덤이 만들어지고 10월 7일에는 관을 옮겨 넣는 작업이 이루어졌다. 무덤은 여느 왕릉에 못지 않게 장대하였다. 한동안 하지 않던 병풍석(屛風石)과 와첨상석(瓦檐裳石)을 갖추어 무덤을 더욱 돋보이게 했다. 병풍석이란 무덤 둘레에 둘러진 조각 장식이 있는 돌판을 이르며, 와첨상석은 무덤 둘레 지면에 마치 지붕의 처마를 두르듯 돌로 장식한 것을 일컫는다.

현륭원은 구 수원읍의 관청 바로 뒤에 자리잡았다. 무덤 앞에는 재실이나 전사청 등 제사와 관련한 여러 건물이 들어서게 되었는데 현륭원의 경우 구 수원읍의 관청 건물을 그대로 사용하였다. 결국 고을 중심부에 무덤이 들어서면서 수원은 다른 곳으로 장소를 옮기지 않으면 안되었다. 이렇게 해서 수원 신도시가 새롭게 건설되었다.

새로운 도시의 건설 ┃ 새로 만들어진 수원은 정조가 현륭원에 참배하러 내려온 1789년 10월 초에는 어느 정도 고을 모양새가 갖추어져 있었다. 새 고을이 자리한 곳은 서쪽으로 팔달산(八達山, 143m)[6]이 우뚝해 있고 나머지 삼면은 평탄하게 뚫린 곳이었다. 팔달산 동편 기슭에는 관청 건물이 들어서 있고, 관청 앞 남북 방향으로는 길이 나 있으며 길가에는 상점이 즐비하고 주변에 일반 살림집들이 늘어서 있었다. 관청의 모습을 보면, 정문은 3칸의 장대한 누문이며, 안쪽으로 여러 겹의 중문이 배치되어 있고 제일 안쪽으로는 왕이 행차할 때 머무는 행궁이 놓였다. 행궁 앞 왼쪽으로는 수령의 집무처인 동헌이, 오른쪽에는 객사가 들어섰다. 팔달산 남쪽에는 공자의 위패를

6 팔달산의 본래 이름은 탑산이었다. 조선 태조 때 이곳에 삼학 중한 사람인 이고(李皐)가 은거해 있었는데, 벼슬을 권해도 나오지 않았다. 이에 왕이 화공으로 하여금 탑산을 그려 오라 명했다. 그림을 본 태조는 "아름답고 사통팔달한 산"이라 하며 산 이름을 팔달산이라 명명하였다.

모신 향교가 세워졌으며 북쪽에는 사직단이 자리잡았다. 고을 주산 아래 관청과 객사가 서고 그 외곽에 향교와 사직단이 자리한 것은 조선시대 읍치(邑治) 어디서나 볼 수 있는 모습이었다. 다만 수원의 경우 다른 곳에 없는 행궁이 관청의 중심에 자리잡고 있는 점이 달랐다.

현륭원 참배를 마친 왕은 새 고을을 둘러보고 "새 고을 소재지에 이르러 경영한 것을 두루 둘러보건대, 집들이 즐비하게 늘어서고 거리가 질서 정연하여 엄연히 하나의 큰 도회를 이루었으니, 너희들이 수고하

고 애쓴 것을 또한 미루어 생각할 수 있다"며 일을 주관한 관리들을 칭찬하였다. 또 새 고을에 이주한 백성들에게는 1년간의 세금을 면제해 주도록 명하였다. 왕의 칭찬이 있기는 했지만 사실 이때는 아직 관청도 다 완성되지 못했고 백성들의 살림집도 얼마 들어서지 않았었다. 정조는 두 달이라는 짧은 기간 동안에 이루어진 도시의 면모를 보고 그 노고를 치하했던 것이다.

왕이 다녀간 이후에도 새 수원읍에서는 도시의 모습을 갖추기 위한 공사가 계속 이어졌다. 주민들의 살림집도 속속 들어섰으며 이듬해인 1790년(정조 14) 5월에는 관청이 모두 완성되었다. 그리고 7월, 새 고을로 주민 이주가 시작된 지 만 1년이 되었을 때 고을에 모여든 주민의 숫자가 보고되었다. 옛 수원 고을과 그 주변에서 옮겨 온 세대수가 515호, 팔달산 주변의 원거주민이 63호이고 수원에 새 고을이 생겼다는 소문을 듣고 타관에서 모여든 세대수가 141호, 도합 719호였다. 이제 수원 신읍은 행궁을 비롯한 객사와 관아가 번듯이 들어서고 700여 호의 집들이 모인 신도시로 새롭게 탄생하였다.

신도시 건설은 대개 확실한 목적하에서 이루어진다. 지난 1990년대에 주택 건설 200만 호를 외치며 수도권 주변에 벼락치기로 건설된 신도시들은 수도권 주택 가격의 안정과 그에 따른 정권 안정이라는 확실한 목적을 가지고 있었다. 그로 인해 산본·평촌이라는 아파트촌이 만들어지고 분당·일산이라는 신도시가 생겨났다. 이 과정에서 조상 대대로 살아온 삶의 터전을 잃게 된 원거주민들이 거세게 반발했으며, 무리한 공사 폭주로 인해 건설 경비가 폭등하였다. 바로 얼마 전에 우리가 경험한 일들이다. 200여 년 전에도 이와 비슷하게 주민들의 의사와 무관하게 보상비를 지급하면서 살던 집을 헐고 강제로 이주 명령을 내린 신도시 건설이 이루어졌다. 다만 이때에는 옛 고을 주민들이 새로 조성되는 신도시로 이주해 살 수 있었다는 점이 지금과 달랐다.

그러면 정조는 무슨 목적으로 멀쩡한 고을 하나를 옮겨서 팔달산 아래에 새로운 도시를 만들었을까? 오로지 부친 사도세자의 무덤을 옮기

기 위해 백성들을 낯선 땅으로 내몰았던 것일까?

수원 신도시 건설에 부친에 대한 정조의 각별한 효성심이 크게 작용했음은 주지의 사실이다. 그러나 신도시 건설에는 그보다 더 큰 정조의 원대한 정치적 계획이 깔려 있었다. 그것을 이해하기 위해서는 우선 신도시가 건설되던 18세기 말의 시대 여건을 알아볼 필요가 있다.

2

다가오는 도시의 시대

18세기의 경제 변화 조선시대의 경제 구조는 전통적으로 농업을 중시하였다. 유교 중심의 조선 사회는 선비가 정치를 담당하고 농민이 경제를 지탱하는 것을 기본으로 삼았다. 사농공상(士農工商)이라는 말에 나타난 것처럼 상업은 말기(末技)라 해서 천하게 여겼다. 장사가 번성한다는 것은 재화가 쌓이는 일이므로 나쁠 것이 없지만, 상업의 번성은 농업을 근본으로 한 양반 중심의 사회 질서를 흔들어 놓을 우려가 있었으므로 경계했던 것이다.

18세기에 접어들면서 조선 사회는 서서히 변화의 물결을 타기 시작하였다. 물밑에서는 농업 기술의 발전이 생산력의 증가를 불러왔으며 그것은 다시 상업의 발달이라는 물결을 만들어 가고 있었다. 대동법(大同法)[7]이 실시되면서 화폐 유통이 활발해졌으며 전반적인 상업 활동 또한 활기를 띠어갔다. 양반 중심의 사회 질서를 유지하던 경제 구조 자체가 변화하기 시작한 것이다.

상업의 발달은 시장의 확대로 이어졌다. 전국 각지에는 장시(場市)와 포구(浦口)가 개설되었고, 먼 거리까지 물품 유통이 가능해졌으며 전국

7 대동법은 백성들이 나라에 물품으로 바치던 공물(貢物)을 쌀로 대신 내도록 한 조치로, 1608년(광해군 즉위)에 처음 시행되어 1708년(숙종 34)에 정착되었다. 이 제도 덕분에 농민의 공물 부담이 줄고 상품 유통 경제가 촉진되었다.

적으로 금속화폐, 즉 동전이 유통되었다.

상업의 발달은 또한 도시의 변화를 가져왔다. 그전까지 대부분의 도시는 각 지역을 통솔하고 중앙의 명령을 집행하는 행정 도시의 성격이 매우 강했다. 지역에 따라 일부 도시는 군사적인 역할도 수행했다. 한양이나 평양처럼 오랜 전통을 지닌 대도시를 제외한 전국 대부분의 도시들은 인구도 많지 않았고 번듯한 집들도 거의 없어 도시의 면모를 제대로 갖추지 못하고 있었다.

그러나 18세기에 들어서면서 급속하게 발전한 상업은 농촌 인구의 도시 유입을 부추겼다. 상품 유통으로 얻어지는 경제적 이득도 도시로 모여들었다. 이제 도시는 단순히 중앙의 명령을 수행하던 행정 중심지에서 경제 중심지로 바뀌어 가기 시작했다. 그 중 상품 유통망의 중심지에 위치한 도시들이 크게 성장했다. 대구·전주·청주 같은 도시들이 남쪽 지방의 중심지로 새롭게 떠올랐으며, 황주·해주 등이 한양 북쪽의 큰 도시로 중요시되었다.

서울과 지방 대도시의 인구 성장　한양의 인구는 1657년(효종 8)에 8만 572명에서 1669년(현종 10)에는 19만 4,030명으로 늘어났다고 한다.[8] 당시 한양에는 많은 시전(市廛)이 새로이 설치되었다. 시전은 특정 물품을 취급하는 일종의 상설 점포로, 시전이 늘어났다는 것은 그만큼 소비 인구가 증가했다는 것을 말해 준다.

17세기 후반에 한양 인구가 급격하게 늘어난 원인으로는 여러 가지가 있지만 그 기본 바탕에는 상업의 발달이 있었다. 상업 활동이 활발해질수록 그에 부수되는 각종 일거리들이 생기면서 임금 노동을 목적으로 한 사람들이 농촌에서 도시로 유입되었다. 또 다른 원인으로는 당시 빈번하게 발생했던 자연 재해를 들 수 있다. 자연 재해로 농사를 망친 농민들이 한양으로 몰려들어 인구 증가에 한몫을 담당했다.

사람들이 몰려들자 당연히 집들도 늘어났다. 새로 지어진 집들은 도

8 『증보문헌비고』(增補文獻備考)「호구」(戶口)편에 실린 이 통계 자료는 불과 12년 사이의 인구 증가율이 너무 커서 의문이 제기되고도 있지만, 이 시기에 일어난 서울 인구의 급격한 증가를 말해 주는 중요한 자료이다.

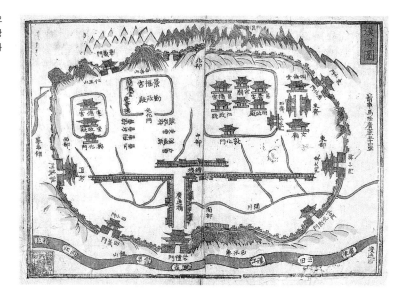

성(都城) 밖으로 확대되어 만리현이나 서빙고 일대로 퍼져 나갔다. 서울의 행정 구역도 멀리 한강변의 용산·서강·두모포(지금의 옥수동)와 동대문 밖의 숭인·창신방, 그리고 한강 하류 지역인 망원·합정 지역까지 확대되었다.

18세기의 서울은 전국 시장권의 중심이었다. 유서 깊은 종로의 시전 거리와 더불어 동대문 근방의 이현(梨峴), 남대문 밖 칠패(七牌)가 서울의 3대 시장으로 성장했다. 서울 외곽에도 상품 유통 거점이 생겨났는데, 광주의 송파장과 양주의 다락원이 대표적인 곳들이다.[9]

지방 도시의 성장도 괄목할 만한 것이었다. 평양·대구·전주 같은 전통적인 행정 중심 도시들이 각 지역의 상품 유통 중심지로 변모했으며, 큰 포구를 형성한 원산포·마산포·강경포가 크게 성장했다. 이런 도시들은 대부분 교통이 편리한 곳이라는 공통점을 지니고 있었다. 평양은 서울에서 의주를 잇는 대로(大路)의 중심이고, 대구와 전주 역시 각각 경상도와 전라도의 대로상에 위치해 있었다. 원산포와 마산포, 강경포는 도로 사정이 좋지 않았던 조선시대에 물자를 실은 배가 드나들던 중요한 거점이었다. 육로와 해로 모두 교통의 요지에 도시가 자리잡고 있었고, 이 도시들은 18세기에 더욱 크게 성장했다.

9 송파장은 지금 서울 송파구 잠실 주변의 강변에서 열렸으며, 다락원은 노원구에서 의정부로 나가는 길목이다. 유동 인구가 많이 모였던 송파장에서는 비단으로 산 모양을 꾸며 무대를 설치하고 광대들이 각종 놀이를 벌인 송파 산대놀이가 크게 벌어졌었다.

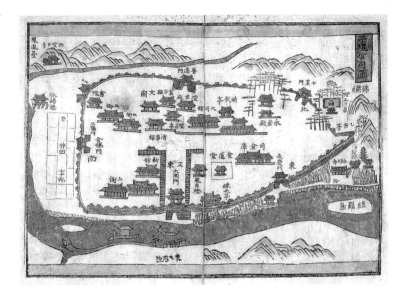

평양관부도(平壤官府圖) 18세기에 제작된 이 지도를 통해 평양의 상점들 또한 丁자형 가로변에 늘어서 있었음을 알 수 있다. 서울역사박물관 소장.

상점과 숙박업의 번성 　서울과 지방 각 도시의 상업 활동이 활발해지면서 가장 두드러지게 나타난 변화 중 하나로 도시 중심부에 길게 늘어선 상점을 들 수 있다. 대표적인 곳이 서울의 종로 거리였는데, 이미 조선 초기부터 이곳에 장랑(長廊)[10]을 세워 상점을 유치했다는 기록이 『태종실록』에 나온다. 초기에 세워진 상점들은 임진왜란을 거치면서 거의 소실되었으나 전후 사회가 안정되면서 다시 부활하였다. 독점 영업이 법으로 보장되던 육의전(六矣廛)은 17세기 말 이후에 형성된 서울 상점의 대표적인 존재였다. 상점들은 종루를 중심으로 동, 서, 남쪽 방향으로 길게 늘어서서 서울 상권의 중심을 이루었다. 그 건물 형태는 대개 단층에 정면 3~5칸의 기와집이었다고 짐작된다. 평양이나 대구, 전주와 같은 조선 후기 대도시에도 적지 않은 상점들이 조성되어 있었으나 안타깝게도 그 정확한 규모나 모습을 추정할 만한 단서들은 거의 남아 있지 않다.

　대도시의 상설 점포와는 성격이 조금 다르지만 조선 후기 일부 교통 요지에 주막집이 길게 늘어서 있는 특수한 경우도 있었다. 경기도 고양현은 작은 고을이었지만 의주대로(義州大路)에서 서울로 진입하는 마지막 숙박지였기에 독특한 가로변이 형성되어 있었다. 이곳은 중국 사

10 장랑은 태종의 명에 따라 창덕궁 돈화문 앞쪽에서 종루, 종루에서 남대문에 이르는 대로변에 세운 상점용 건물이다. 장랑의 상인에게는 일정한 장랑세(長廊稅)를 거두었다. 임진왜란으로 소실되었다가 조선 후기에 다시 세워졌으며 그 흔적은 최근까지 종로 도로변에 남아 있었다.

신이 머무는 벽제관(碧蹄館)이 있던 곳으로, 벽제관으로 들어서는 도로와 만나는 의주대로변에는 주막이 길게 늘어서 있었다. 이렇듯 경제 활동이 활발해져 사람의 이동이 잦아진 18세기 이후에는 교통의 요지마다 숙박업이 번성하였다.

그러나 일부 대도시와 몇몇 특별한 곳을 제외하면, 조선 후기 군소 지방 도시에서 가로변을 따라 상점이 길게 늘어서 있는 모습은 거의 찾아보기 어려웠다. 그것은 지방 도시가 여전히 행정 기능에 치중해 경제 활동이 한정되어 있었고, 또 인구가 많지 않아 상설 점포를 둘 정도의 지속적인 소비 활동이 적었기 때문이다. 이들 지방 도시에서는 상설 점포보다는 5일장이나 7일장 같은 정기시(定期市)가 더 일반적이었다. 정기시는 대부분 도시 외곽의 넓은 공터에서 열렸지만 종종 도심 한복판이나 관청의 정문 바로 앞에서 열리기도 했다.

3

삼남의 교통 요충지 수원

군사 도시에서 경제 도시로 | 조선시대에는 서울에서 지방을 잇는 세 개의 큰길이 있었다. 하나는 서울에서 평양을 거쳐 의주로 연결되는 의주대로이고, 또 하나는 서울에서 충주를 지나 안동이나 상주, 대구로 나가는 좌로(左路), 나머지 하나가 서울에서 수원을 경유해 공주, 전주로 해서 나주로 이어지는 우로(右路)이다.

이 가운데 의주대로는 주로 중국으로 가는 사신들이 많이 이용했던 소위 사행(使行)길이었다. 좌로인 영남대로(嶺南大路)는 영남의 많은 선비들이 과거 시험을 치르러 오가는 길이었다. 이 길은 큰 산을 몇 번 넘어야 했기 때문에 사람의 통행은 가능했지만 물자를 유통하기에는 어려움이 많았다. 이에 비해서 호남 지방과 서울을 잇는 우로는 비교적 지형이 평탄해서 물자 소통이 원활한 편이었다.

나라의 경제 활동이 아직 미미한 단계였던 조선 중기까지는 좌로가 중요한 간선도로 역할을 했다. 과거 시험을 준비한 선비는 물론 중앙과 지방을 오가며 심부름하던 많은 사람들이 좌로를 이용했다. 그러나 17

풍수 개념도 자연 현상이 인간 생활과 깊은 관계가 있다고 본 풍수지리에서는 물과 바람을 피해 땅 속에 흐르는 정기가 흩어지지 않는 지형에 집을 짓거나 묘를 쓰면 복을 누리게 된다고 보았다. 특히 조선시대에는 사방이 산으로 둘러싸인 곳을 명당이라 보고 그곳에 도읍을 세웠다.

11 한양을 둘러싼 네 산은 전통적인 사신 개념인 좌청룡, 우백호, 남주작, 북현무와 일치한다. 즉, 백악산이 현무, 목멱산(남산)이 주작, 낙산이 청룡, 인왕산이 백호에 해당한다. 다만, 백악이 북쪽 중앙에 놓이지 않고, 서쪽에 비해 동쪽의 산세가 약한 것이 흠으로 지적되고 있다.

세기 이후 상업이 발달하고 경제 활동이 활발해지면서 우로의 역할이 새삼 증대되었다. 사람의 이동도 많았지만 충청, 전라 지방에서 나는 각종 물자의 유통이 늘어났기 때문이다. 수원은 서울 아래 이 우로의 길목에 자리해 있었다. 그러나 이런 이점에 비해서 정작 구 수원읍(지금의 경기도 화성시 송산리 일대)은 주변이 온통 산으로 둘러싸인 궁벽한 산골에 놓여 있었다.

전통적으로 조선시대 도시들은 대개 산으로 둘러싸인 폐쇄적인 곳에 자리잡고 있었다. 소위 풍수지리에 적합한 도읍은 사방이 산으로 둘러싸인 곳이기 때문이다. 대표적인 도시가 도성인 한양이다. 한양을 수도로 정할 때 무학대사(無學大師)를 비롯한 여러 신하들은 풍수설을 가장 중요하게 여겼다. 그 결과 사방이 산으로 둘러싸인 곳이 수도로 선택되었다. 즉, 도성의 북쪽은 백악산(白岳山), 동쪽은 낙산(駱山), 서쪽은 인왕산(仁王山), 남쪽은 목멱산(木覓山)이 자리잡았다.[11] 한양은 산이 사방을 가로막아 외적의 침입을 막는 데 유리하고 쓸데없는 사람의 출입을 제한할 수 있다는 장점이 있다.

사방의 산등성이를 따라 성벽을 쌓으면 지형의 이점은 더욱 커진다. 사람의 통행을 제한하고 군사적인 방어를 염두에 두던 중세적인 도시관으로 보아 매우 적합한 지세라고 하겠다. 그러나 반대로 이렇게 사방이 산으로 가로막히면 길을 내기 어렵고 물자 유통이 자유롭지 못하게 된다.

구 수원읍의 지세 역시 사방이 산으로 둘러싸여 있었다. 수원은 도성을 수호하는 도호부의 하나였다. 이 도시의 기능은 바다를 통해 침입하는 적을 막는 것이었으므로 방어에 효과적인 지세를 선택한 것이다. 도

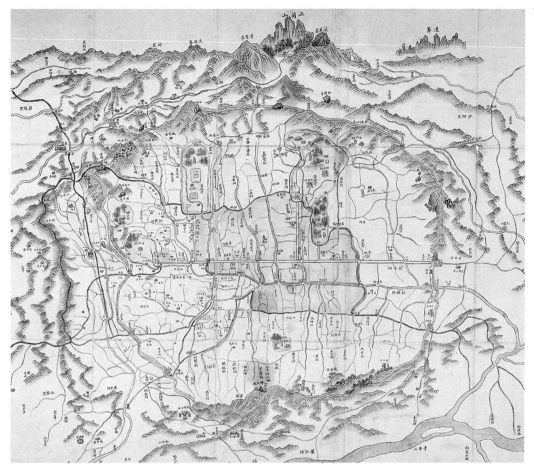

시 북동쪽에는 주산이 되는 화산이 있고 그 줄기가 좌우로 길게 뻗었으며 남서쪽에도 풍수지리에서 말하는 안산(案山)에 해당하는 홍법산(弘法山)이 놓여 있다. 산으로 둘러싸인 지형 때문에 사람들의 왕래도 제한을 받아서 도시 중심부에는 객사 앞을 좌우로 지나는 큰길이 하나 나 있는 정도였다. 사람의 원활한 소통보다는 도성을 지키는 군사 도시답게 산으로 둘러싸인 폐쇄적인 형세를 취하고 있었던 것이다.

여기에 비해 새로 옮겨 온 팔달산 아래는 삼면이 넓게 개방돼 있고 지형도 평탄하여 서울에서 남쪽으로 가는 큰길을 내기에 알맞았다. 도시 이전을 준비하면서 현장에 다녀온 영의정 김익(金熤)은 이곳이 삼남의 대로로, 사람들의 생활과 제반 물리(物理)가 크게 승하다는 점을 이

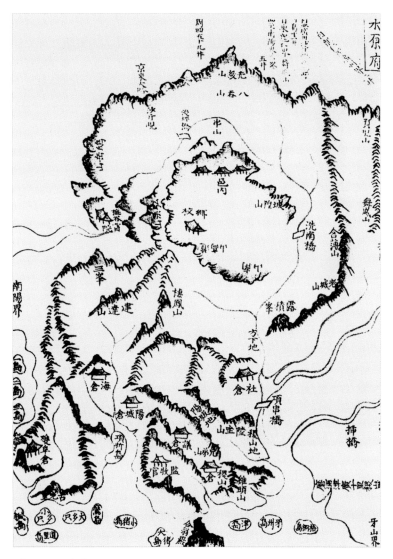

구 수원의 지세 팔달산 동쪽으로 이전하기 전의 수원부 지도로, 산으로 겹겹이 둘러싸인 전통적인 지방 도시의 특징을 잘 보여준다. 《여지도》(輿地圖) 군현분도 중 수원부 지도, 국립중앙도서관 소장.

점으로 들었다.

정조 때 수원 이전에 관한 기록 어디에도 풍수에 대한 언급은 없었다. 수원 신읍 예정지를 고를 때 왕과 신하들은 풍수지리를 따지기보다는 합리적인 가치관을 바탕으로 길 내기 쉽고 집들이 들어서기 편리한 곳을 우선적으로 선택하였던 것이다. 정조는 수원을 폐쇄적인 장소에서 평탄하고 개방된 장소로 옮김으로써 명실상부한 삼남의 교통 중심지이자 경제 도시로 키우고자 하였다. 이것은 18세기 당시 시대가 요구하

는 것이기도 했다.

　이렇듯 수원 신읍이 들어선 위치와 지세를 자세히 살펴보면 이곳을 상업 기능에 충실한 도시로 건설하려 한 정조의 의도를 쉽게 짐작할 수 있다. 흥미를 끄는 점은 수원 신읍이 위치한 팔달산 아래의 지리적 이점을 미리 알고 구 수원을 넓고 개방된 이곳으로 옮길 것을 제안한 의견이 17세기 중반에 이미 나왔다는 사실이다.

시대를 앞서간 실학자 유형원　17세기에 접어들자 일부 학자들 가운데는 임진왜란 이후 두드러진 양반 사회의 모순을 정확히 파악하고 이에 대한 여러 가지 사회적 대응책을 제기하는 사람들이 나타났다. 그 대표적 인물로 반계 유형원(磻溪 柳馨遠)[12]이 있다. 조선 후기 선구적인 실학자였던 반계는 사회 전반의 개선 방안을 진지하게 논의하고 그 요점을 저서 『반계수록』(磻溪隨錄)에 남겼다. 이 책에는 수원의 도시 이전을 고려한 내용이 들어 있어서 눈길을 끈다.

　반계는 이 책에서 농업의 중요성도 강조했지만 한편으로는 상업의 중요성을 일찌감치 인식하고 상업 진흥책을 여럿 제안했다. 그 중에는 고을의 입지에 대한 언급도 있다.

　반계는 상업의 발전을 위해 전통적인 풍수지리적 관점에서 벗어나 산천의 형세, 논밭과 사람들의 삶, 관방(官房)과 성지(城地), 도로의 이점 등을 고루 살펴야 한다고 주장했다. 그리고 특별히 수원을 언급하면서 이곳이 서울에서 삼남을 잇는 교통의 요지인 점을 강조하고는 "지금의 읍치도 좋기는 하나 북쪽 들은 산이 크게 굽고 땅이 태평하여 농경지가 깊고 넓으며 규모가 크고 멀어서 성을 읍치로 하게 되면 참으로 대번진(大藩鎭)이 될 수 있는 기상이다. 그 땅 내외에 가히 만호(萬戶)는 수용할 수 있을 것이다"라고 적었다. 반계는 당시의 수원을 그 북쪽의 넓은 평지로 새롭게 옮기게 되면 하나의 대도시가 이루어질 수 있음을 강조했다. 반계가 말한 북쪽의 들이 어디를 가리키는지는 분명하지

12 유형원(1622~1673)은 평생 벼슬을 하지 않고 전라북도 부안군 우반동에 머물면서 1만 권의 고급 서적을 탐구하여 새로운 사상을 바탕으로 국가 체제를 바로잡으려는 노력을 기울였다. 『반계수록』은 그의 국가 경륜이 담긴 대표적 저술로, 그가 죽은 지 1백여 년이 지나서 간행되었다. 이 책에는 『경국대전』이 규정한 종래의 경제, 사회 제도를 전면 개혁하자는 혁신적인 내용이 담겨 있다.

않지만 서울에서 삼남으로 연결된 곳 중 산이 크게 굽고 땅이 태평한 장소라면 팔달산 아래가 가장 일치한다.

정조는 일찍이 『반계수록』을 읽고 그 내용에 공감하는 바가 있었던 것으로 보인다. 정조는 도시를 팔달산 아래로 옮기고 나서 이곳의 지리적 이점을 간파한 반계에 대해 "100년 전에 살던 사람의 생각이 현재의 일을 마치 촛불을 밝혀 꿰뚫어 보듯이" 부합된다고 칭찬하였다. 나아가 유형원에게 이조판서 및 성균관제주의 벼슬을 내리고 그 후손을 찾아보도록 명하였다. 비록 죽은 지 100여 년이 넘은 사람이지만 뒤늦게라도 그런 대접을 해줄 만하다고 본 것이다.

수원 고을의 이전을 주장한 반계의 견해는 매우 타당한 것이었다. 18세기 말에 새로 조성된 수원은 건설 직후부터 경기도의 큰 도시로 성장했다. 20세기에 와서도 그 지리적 이점이 증명되었는데, 20세기 초 철도가 놓이면서 경부선과 호남선이 반드시 거쳐 가야 하는 길목이 되었다. 1960년대에는 경기도의 행정 중심지가 되었으며 1970년 이후 경제 중심지로 부각되었다. 서울 남쪽 산업도로가 수원을 거쳐 가게 되면서 1970년대에는 섬유 산업의 중심지, 1990년대에는 전자 산업의 핵심으로 우리나라 산업 성장의 중심지 역할을 해왔다. 이 모든 일은 200년 전에 수원 고을을 지금의 장소로 이전했기에 가능한 것이었다.

좌향에 담긴 새로운 도시관　조선 초기 나라의 중앙 행정부에서는 지방을 강력하게 통제할 수 있는 여러 방안을 추진했다. 그 가운데 지방 도시를 일정한 원칙 아래 재편하는 작업도 포함되었다. 그전까지 저마다의 역사 배경과 지리 조건에 따라 다양한 특성을 유지하고 있던 지방의 도시들은 중앙에서 만들어 놓은 획일적인 원칙에 따라 도시 골격을 정비하지 않으면 안되었다. 중앙이 정한 원칙이란 유교적인 예의 질서를 도시에 수립하는 것이었다.

도시는 가급적 하나의 주산을 두었으며 관청은 주산 아래 남향으로 배치되었고, 그 앞에는 동서 방향으로 간선도로를 두었다. 관청의 으뜸

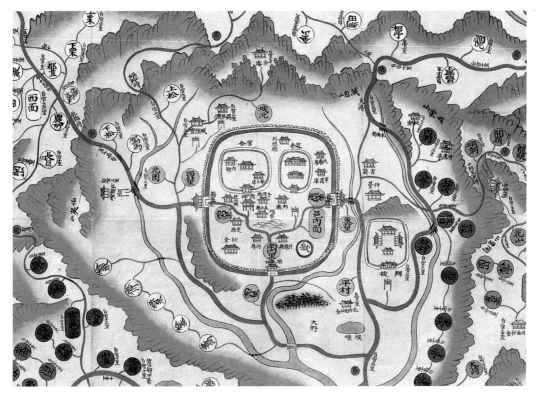

낙안군지도(樂安郡地圖)(부분) 객사를 중심에 두고 읍성 좌우에 사직단과 향교가 배치된 전형적인 지방 도시의 모습이다. 서울대학교 규장각 소장.

은 객사였다. 객사 정청에는 임금을 상징하는 전패(殿牌)가 모셔졌으며 고을 수령이 초하루와 보름에 이곳에 절을 올렸다. 객사 옆에는 수령이 집무를 보고 죄인을 다스리는 동헌이, 그 주변에는 향청이나 이방청 등 부속 관청들이 자리잡았다. 이와는 별도로 도시의 외곽, 주산의 서쪽이나 동쪽 기슭에는 공자의 위패를 모신 문묘를 설치하도록 했고, 반대쪽에는 사직단(社稷壇)을 두고 북쪽 주변에는 성황단(城隍壇)과 여단(厲壇)[13]을 두도록 했다.

관청의 좌향(坐向), 즉 건물의 앉은 방향은 왕이 북쪽을 등지고 남면(南面)하는 것처럼 왕의 명령을 대신 집행하기 위해 남향을 하였다. 또, 객사를 고을의 으뜸으로 삼고 향교와 사직단, 성황단과 여단을 마련한 것 모두 유교적인 예의 질서를 표방하기 위해서였다.

조선 초기에 확립된 도시의 유교적 질서는 이후 큰 변화 없이 유지되어 왔다. 그러나 18세기 이후 사회 분위기가 전반적으로 유교적인 명분

13 여단은 제사 지내 주는 사람이 없는 떠돌이 혼령을 모신 곳이다.

이나 원칙보다는 현실 생활을 개선하는 데 관심이 높아지면서 도시에 대한 인식도 바뀌게 되었다.

수원의 경우, 도시의 기본적인 구성은 조선 초기부터 형성된 골격을 그대로 유지 계승했다. 팔달산이라는 주산을 뒤에 두고 그 아래 관청을 배치했으며, 관청 앞 직각 방향으로 간선도로를 설치하고 향교와 사직단, 여단과 성황단을 모두 일정한 원칙 아래 배열했다.

그러나 가장 결정적으로 신도시 수원이 종래 도시와 다른 점은 도시 전체의 좌향이 남향이 아니고 동향이라는 데 있다. 특히 관청이 동향을 하고 있음으로 해서 관청과 직각 방향으로 형성되는 간선도로는 자연히 남북 방향으로 놓이게 되었다. 이것은 대부분의 도시가 남향을 하고 간선도로가 동서 방향으로 놓인 것과는 대조되는 모습이었다.

팔달산의 산세를 보면, 물론 동편 기슭이 가장 넓어서 고을이 들어서기에 알맞았지만 남쪽 기슭이라고 해서 고을이 들어서는 것이 전혀 불가능하지는 않았다. 만약 수원 신도시의 계획자들이 유교적인 예의 질서를 준수하려는 강한 의지를 지니고 있었다면 팔달산 남쪽 들판에 도시를 여는 것은 전혀 불가능한 일이 아니었다.

남쪽 기슭 일대는 토질이 비옥했으며 이미 약간의 민가가 들어서 있었다. 그럼에도 불구하고 구태여 팔달산 동쪽 기슭에 동향해서 관청을 배치한 데는 지형 조건보다도 더 중요시한 것이 있었다고 생각된다. 그것은 바로 서울에서 이어진 간선도로의 방향이었다.

수원을 새로운 장소로 이전한 이유 중의 하나는 상업 활동이 활발한 신도시를 건설하는 데 있었다. 그 결과 서울과 삼남을 잇는 교통의 중심지에 수원을 새로 건설한 것이다. 따라서 이 도시에서 중요하게 여긴 것은 서울과 삼남을 연결하는 간선도로였다.

만약 신도시가 전통적인 유교 관습에 따라 남향을 하게 되면 도시를 관통하는 간선도로는 동서 방향으로 나게 된다. 이 경우 서울에서 삼남으로 연결되는 도로는 수원에 와서 직각으로 크게 꺾이게 된다. 서울에서 이어지는 도로를 굴곡 없이 삼남으로 곧바로 연결하기 위해서는 수

원의 간선도로 방향이 남북으로 놓여야 했고, 이에 맞추어 관청들이 동향을 하게 된 것이다.

이것은 수원 신도시가 유교적 질서의 유지라는 조선 초기의 도시관보다 18세기가 요구하는 경제 유통이라는 실질적인 가치관에 의해 만들어진 것임을 말해 준다.

조선시대의 길과 여행

서울에서 문경새재로 가다 보면 좁은 산길 옆으로 조령원터라는 곳을 지나게 된다. 네모난 돌담이 낮고 길게 쳐져 있는 이 넓은 공터는 과거에 여행객들이 머물던 숙소와 숙소를 관리하던 사람들의 살림집, 그리고 말을 재우고 먹이던 우리가 있었던 곳이다.

역(驛)과 원(院)은 조선시대에 나라에서 운영하던 여행객을 위한 숙소였다. 역은 나라의 공문서를 전달하는 사람들이 말을 갈아타고 쉬는 곳이고, 원은 일반 여행객이 주로 머무는 곳이었다. 원을 이용할 수 있는 사람들 또한 주로 관리들이었다. 원은 대개 30리마다 세워졌다. 30리면 미터로 환산해서 대략 12km 정도 된다. 신분이 높은 사람들은 여행할 때 말을 탔으나 속도는 아주 느렸다. 말고삐를 쥔 머슴의 발걸음이 여행의 속도를 좌우했기 때문이다.

길도 나빴다. 자주 고개를 넘거나 내를 건너야 했는데, 다리가 놓이지 않은 곳이 많아서 나룻배를 기다려야 했다. 산길은 좁고 험했다. 특히 한양과 영남을 잇는 중로나 우로는 큰 재를 넘어야 했는데, 시간도 많이 걸리고 불편했다.

18세기에 들어 민간인의 여행이 활발해지면서 이들을 상대로 한 숙박업소가 늘어났다. 이런 집은 점막(店幕) 또는 주막(酒幕)이라고 불렸다. 오래된 사진 중에 이런 주막 모습이 간혹 보인다. 점막이 발달하면서 나라에서 운영하던 원은 차츰 소멸되었다.

비록 민간인의 여행이 활발해졌다고는 하지만 여전히 길은 비좁고 여행의 불편은 피할 수 없었다. 특히 날이 어두워지면 호환(虎患)이 두

려워 다니기가 힘들었다.

　정조 19년(1795) 화성에서 벌어진 을묘년 회갑 잔치에 참석했던 혜경궁 홍씨의 먼 외척인 이희평(李羲平)이 서울로 돌아오는 길에 날이 저문 것을 무릅쓰고 말을 타고 시흥 고개를 넘다가 호랑이를 만났다고 하는데, 그 장면을 자신의 저서인 『화성일기』(華城日記)에 "산로로 무인지경에 가더니 한 굽이 돌매 말이 코를 불고 뛰어 내닫거늘 고이하여 돌아보니 등잔만한 불이 번뜩이니 큰 범이 옆에 엎드려 소리하니……" 하고 사실감 있게 묘사하였다. 불과 200여 년 전까지만 해도 어두워지면 호랑이 때문에 길을 나서지
못했던 것이다.

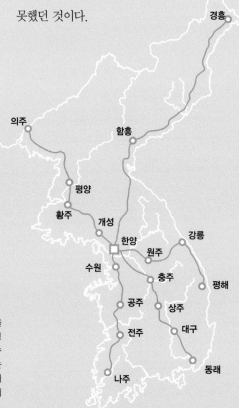

조선시대의 주요 도로망　조선시대 서울에서 지방을 잇는 세 개의 큰 도로는 평양을 거쳐 의주로 연결되는 의주대로, 수원을 지나 공주·전주·나주로 이어지는 우로(右路), 그리고 충주를 지나 상주·대구·동래에 이르는 좌로(左路)가 있다. 이 길을 통해 조선의 물자와 사람이 오갔다.

4

팔달산 아래 대도회의 꿈

水原華城

신도시 수원의 번영책 정조는 신도시 수원을 상업이 번성한 대도
회로 만들고자 했으며, 이를 위해 주민과 상
인들을 유치할 수 있는 특별한 조처 등 여러 방도를 모색해 나갔다. 그
결과 신도시 수원은 조성된 지 4, 5년이 지나서 약 1,000호 가까운 집들
이 시가지를 이루는 도시로 발전했다.

신도시 건설이 6, 7개월쯤 지난 정조 14년(1790) 2월, 조정에서는 좌
의정 채제공(蔡濟恭)[14]의 발의로 수원 신읍에 부자들과 백성들을 모아
들이는 방안이 본격적으로 논의되었다. 먼저, 채제공은 거리에 건물이
즐비하게 늘어선 도회지의 면모를 갖추기 위해 서울 부자 30여 호에게
무이자로 1,000냥씩 빌려 주어 이들이 수원에 와서 시전을 짓고 장사를
하게 하자는 방안을 제시했다. 그리고 수원과 그 부근에 5일장을 설치
하여 신도시를 중심으로 장시를 상설화하고 세금을 거두지 않는다면
사방의 상인들이 모여들어 전주와 안성처럼 성황을 이룰 것이며 읍치
의 면모를 바꾸어 놓게 되리란 구상도 피력했다. 아울러 수원부에 1만
냥 정도의 돈을 주어 기와를 굽게 한 후 이익을 남기지 않고 판다면 도

14 채제공(1720~1799)은 남인 출
신으로 영조와 정조 재위 중 형조
판서, 영의정 등 중앙의 요직을 역
임하면서 남인의 지주 역할을 하
였다. 정조 즉위 후 왕을 보위하여
나라 재정을 튼튼히 하고 국정을
원활히 운영한 공을 세웠다. 특히
초대 화성유수를 맡았으며, 화성
성역의 총 책임자인 총리대신 직
책을 수행하여 축성을 성공리에
마치는 데 기여하였다.

심부에 기와집들이 곧 들어서게 되리란 제안도 하였다.

이와 같은 채제공의 제안에 대해서 일부 대신들은 부자들이 모여들고 장시를 활발히 해서 상업을 진작시키는 데 필요한 방안을 모색하자는 데는 의견을 같이했으나, 시전을 새롭게 설치하는 것은 서울 상인들과 대립할 염려가 있다는 점을 들어 반대했다.

다시 3개월이 지난 5월에 이번에는 수원부사 조심태가 구체적인 상업 진흥책을 제시했다. 그는 수원에 시전을 설치하려 할 때, 전국에서 부호를 모아 시전을 설치하는 것은 현실성이 없다고 보고 차라리 수원 지역 사람들 중 여유 있고 장사를 아는 자를 택해서 읍에 살게 하면서 자본금을 주고 이익을 얻어 살게 함이 상책이라고 주장했다. 이를 위하여 돈 6만 냥 정도를 중앙 정부에서 얻어 이 돈을 빌리기 원하는 부자에게 나누어 주고, 매년 이자를 쳐서 3년 기한으로 본전을 거둬들이면 백성이 모일 것이며, 산업을 일으키는 방도가 될 것이라 했다. 이 제안은 좌의정과 우의정의 전폭적인 지지를 얻었으며 곧 돈 6만 5,000냥이 조달되어 수원 상업 발전의 토대를 이루게 되었다.

이렇듯 나라의 적극적인 진흥책에 힘입어 신도시 수원은 도시가 건설된 지 불과 2, 3년 만에 경기도 내 굴지의 대도시로 발돋움하게 되었다. 그것은 자급자족의 경제 활동이 가능한 상업 도시의 모습이었다.

시내 중심부의 상점들 | 정조가 꿈꾸던 신도시 수원의 대도회다운 모습을 가장 잘 드러내는 부분은 시내 중심부 가로변에 늘어선 상점들이었다. 1792년에 편찬된 『수원부읍지』(水原府邑誌) '시전'(市廛)조에는 관문, 즉 진남루 앞 대로 좌우에 여덟 종류의 시전이 늘어서 있다고 기록되어 있다.

도로 북쪽에는 입색전(立色廛: 비단을 파는 가게)과 어물전(魚物廛: 생선과 과일을 파는 가게), 도로 남쪽에는 목포전(木布廛: 무명·모시·목화를 파는 가게)과 상전(床廛: 소금과 일용 잡화를 파는 가게), 도로 동쪽에는 미곡전(米穀廛: 잡곡과 백미, 담배와 국수 등을 파는 가게)과 관곽전(棺槨

鏖: 관과 관을 담는 궤인 곽을 파는 가게), 지혜전(紙鞋鏖: 종이류와 신발을 파는 가게)이 있고, 따로 읍내 북쪽에 유철전(鍮鐵鏖: 놋쇠와 쇠를 다루는 가게)이 있었다. 즉, 1792년 수원의 도시 중심부 네거리에는 관청이 있는 서쪽을 제외한 남, 북, 동쪽으로 상점들이 처마를 잇대고 연이어 있었음을 짐작할 수 있다. 이 시전들은 수원부사 조심태가 당초 도시 발전을 위해 조정에서 빌려 온 무변전 6만 5,000냥 가운데 1만 5,000냥을 상인들에게 빌려 주어 설치하게 된 가게들이었다. 『수원부읍지』는 이들 시전을 설명하면서 여러 상점이 관문 밖 대로 주변에 개설되어 사람들이 폭주하고 시전이 번성하여 완연히 대도회의 모습을 이루었다고 적고 있다.

수원의 시전은 이것만이 아니었다. 그로부터 2년 후인 1794년에 축성 공사가 시작되면서 시내 중심부 가로를 확장하는 공사가 있었는데, 이때 가로변에 있다가 철거당한 건물 중에는 신발가게인 혜전(鞋鏖), 장작을 취급하는 유문전(樵文鏖), 쌀가게인 미전(米鏖)이 들어 있었다. 화성의 축성 과정이 기록된 『화성성역의궤』(華城城役儀軌)에는 혜전이 기와 5칸, 유문전이 기와 3칸에 초가 5칸, 미전이 기와 5칸이었다고 기록돼 있다.

불과 2년 사이에 『수원부읍지』에는 없던 유문전이 생겨났으며 종이와 신발을 함께 판매하던 지혜전에서 혜전이 별도로 독립했고 미곡전에서 백미만 다루는 미전이 별도로 가게를 세우는 등 기존 상점에서 업종을 분리한 독립 상점이 생겨난 것을 알 수 있다. 이 상점들은 우연히 도로 확장 구간에 걸리는 바람에 철거되면서 그 존재가 『화성성역의궤』에 기록된 것이다. 철거된 상점보다 철거를 면한 상점이 더 많았을 것이라고 추정해 본다면 가로변에는 기록된 것보다 훨씬 많은 종류의 상점들이 기와를 이고 가로변에 늘어서 있었을 것이다.

도시 중심부에 상점이 늘어서는 경향은 서울을 비롯한 18세기 지방 대도시의 중요한 변화였다. 수원의 가로변에 나타난 상점들은 바로 이러한 시대 변화에 발맞추어 나타난 현상이었다.

화성 명명과 유수부 승격 | 수원의 도시 발전은 경제 발전 방안을 토대로 하여 행정적 지위를 크게 승격시

킴으로써 확립되었다.

정조 17년(1793)에 왕은 수원부의 명칭을 화성(華城)으로 고치도록 명하였다. 이 명칭의 유래에 대해서 축성이 시작되던 이듬해 정월에 왕은 직접 수원에 내려온 자리에서 "원소(園所: 현륭원을 가리킴)는 화산(花山)이요, 이 수원부는 유천(柳川: 팔달산 남쪽의 옛 지명)이니, 화산 사람들이 성인(聖人)을 축하한다는 뜻을 따서 이 성을 이름지어 화성(華城)이라 하였소.[15] 그리고 화(花)와 화(華)는 음과 뜻이 모두 같아서 화산의 뜻"이라고 공사를 책임 맡은 채제공에게 설명하였다.

아울러서 정조는 화성을 유수부(留守府)로 승격시켰으며, 부사의 지위도 유수(留守)로 격상시켰다.[16] 경기도에는 이미 고려의 도읍지였던 개성과 인조가 피신한 적이 있는 강화, 그리고 남한산성이 있는 광주가 유수부로서 행정적·군사적으로 중요한 도시 역할을 담당하고 있었다. 이어서 화성이 유수부로 승격됨으로써 도시의 지위가 한층 높아졌다.

개성, 강화, 광주, 화성 유수의 직위는 도시에 따라 조금씩 달랐는데, 이들은 모두 지방 관직이 아니고 중앙 관직인 경관직(京官職)이었다. 특히 개성부와 강화부의 유수는 종2품인 데 비해 화성부와 광주부의 유수는 수도 한성부의 장관인 한성판윤과 같은 정2품이었다. 당시 전국 8도의 관찰사가 외관직(外官職)으로 종2품이었던 것을 생각하면 화성의 지위가 얼마나 높았는지 짐작할 수 있다.

왕권 강화를 위한 배후 도시 | 화성 신도시 건설의 직접적인 계기는 정조의 아버지 사도세자의 무덤을 옛

수원 고을 뒷산으로 이전하고자 했기 때문이다. 그러나 화성 신도시 건설은 단순히 무덤 이전에 따른 도시 건설이라기보다는 정조의 치밀한 준비와 정치적 목적 아래 이루어진 사업이었다.

정조의 정치적 목적은 강력한 왕권의 구축에 있었다. 정조가 왕위에

15 '화성'(華城)은 『장자』(莊子) 「천지」(天地)편에 나오는 '화인축성'(華人祝聖)에서 유래하였는데, 그 내용은 화(華) 지방의 제후와 요임금이 덕(德)을 기르는 군자의 도리를 논한 것이다. 즉, 신도시 화성은 '요임금 같은 성인이 덕으로써 다스리는 곳'이라는 의미를 담고 있으며 이것은 정조가 곧 요임금이라는 것과도 통한다.
16 유수 제도의 기원은, 중국에서 황제가 수도를 비울 때 유수를 두어 수도를 지키게 하거나 옛 도읍지에 유수를 두어 행정을 맡게 한 데서 비롯되었다. 우리나라에서는 고려 때부터 이 제도를 도입하여 남경(경주)과 서경(평양)에 유수를 둔 적이 있다.

오르던 당시 왕권은 크게 약화되어 있었다. 신하들은 파당을 형성하여 자신들에게 유리한 인물을 왕위에 앉혔으며 왕의 의사에 반하는 주장을 관철시키기도 했다. 사도세자를 죽음으로 몰고 갔던 신하들의 방해 공작을 물리치고 어렵게 왕위에 오른 정조는 신하들에게 좌지우지되지 않는 강력한 왕권을 확립하고자 부단한 노력을 기울였다. 서인이 지배하던 권력 구조를 깨뜨리기 위해 남인을 대대적으로 기용했으며 왕의 친위 군사부대인 장용위(壯勇衛)를 키우는 등 군사 조직 개편도 단행하였다. 또, 유능한 젊은 학자들을 가까이에 두어 왕권을 옹호하는 이론가로 키웠다. 그 다음 단계로 정조가 가장 심혈을 기울인 사업이 바로 신도시 화성의 건설이었다.

화성은 왕권을 지탱해 주는 배후 도시로 조성되었다. 18세기는 정치에도 경제력이 필요한 시기였다. 왕의 군사력을 강화하는 데도 돈이 필요했으며 자신의 측근 세력을 키우는 데도 적지 않은 비용이 들어갔다. 당시 서울의 상인 세력은 오랫동안 정권을 장악해 온 서인들과 깊은 유대 관계를 맺고 있었다. 때문에 정조는 서울의 상권에 대항할 수 있는 새로운 세력의 거점으로 화성을 지목했던 것으로 짐작된다.

일설에는 정조가 화성으로 수도를 옮길 계획을 가지고 있었다고도 한다. 그러나 화성 천도설은 어디까지나 근거 없는 추측에 지나지 않는다. 그런 내용을 전하는 기록은 존재하지 않으며, 또 그 가능성 역시 희박하다. 수원 신도시가 건설되고 5년 후에 화성 성곽이 축조되었는데, 성곽의 규모가 한 나라의 도성이 되기에는 지나치게 작았다.

그보다는 정조가 왕위에서 물러나 화성에 머물려고 했다는 주장이 훨씬 더 설득력이 있다. 정조는 세자(후에 순조)가 15세가 되는 1804년 갑자년에 왕위를 물려주고 자신은 상왕(上王)이 되어 어머니 혜경궁을 모시고 화성에 머물려고 했던 것이다. 이를 뒷받침하는 여러 근거가 각종 문헌에 나온다.[17] 이렇게 되면 서울에는 현왕이 있고 화성에는 상왕이 있어서 두 왕이 나라를 이끄는 체제가 되는 것이며, 이런 구도라면 신하들의 정치 권력을 크게 억제할 수 있었을 것이다. 신도시 건설 얼

17 갑자년에 정조가 왕위를 물려준다는 '갑자년' 설은 정조가 어머니나 가까이에 있는 신하들에게 자주 언급하였는데, 혜경궁 홍씨가 지은 『한중록』(閑中錄)에 "(선왕께서 이르기를) 갑자년이 되면 원자가 15세가 되니 왕위를 물려주기에 족합니다. 처음 뜻에 따라 어머니를 모시고 화성에 머물고자 하니" 하는 대목이 보이고, 정조의 근신 중 한 사람이었던 김조순의 문집 『풍고집』(楓皐集)에도 이 '갑자년'의 계획이 언급되어 있다.

18 정조는 즉위 9년째인 1785년에
국왕의 친위부대인 장용위를 창설
했다. 1793년에 장용위의 규모를
군영으로 확대하여 장용영이라 하
고 내영은 도성을 지키고 외영은
화성을 지키도록 하였다. 장용외
영에 속한 군사는 5,000명에 달했
으며 이들은 용인·진위·안산·시
흥·과천에서 뽑힌 정병들로 구성
되었다. 외영은 5위(衛)로 구성되
었다. 동쪽의 창룡위, 남쪽의 팔달
위, 서쪽의 화서위, 북쪽의 장안위
그리고 중앙의 신풍위 등 외영은
정조가 화성에 내려오면 행궁을
호위했으며 유사시 성곽을 호위하
였다. 이렇듯 장용영은 강력한 왕
권을 상징하는 부대였으나 정조가
승하한 후 순조 2년(1802)에 폐지
되었다.

마 후 정조는 서울의 국왕 친위부대인 장용영(壯勇營)[18]의 절반을 화성에 배치했는데 이 또한 이런 계획과 무관하지 않았을 것이다. 그러나 이 계획은 1800년, 정조가 49세의 한창 나이로 갑자기 죽는 바람에 물거품이 되고 말았다.

정조의 장기적인 정치적 의도가 어떠했는지는 정확히 알 수는 없지만, 신도시 화성을 건설한 목적에는 정조의 왕권 강화 의도가 있었음이 분명하다. 즉, 정조는 서울 남쪽의 교통 요지에 상업이 발달하고 경제적으로 부강한 도시를 새로 건설하여 왕의 배후 도시로 삼고자 했던 것이다.

이의 실현을 위해 정조는 화성을 도성에 버금가는 유수부로 승격시켰으며, 최고 정예부대인 장용영을 배속시켰다. 그리고 나서 착수한 사업이 화성에 성곽을 축조하는 것이었다. 그 성곽은 이전의 다른 어느 곳보다 견고하고 이상적인 것이어야 했다.

정조는 어떤 인물인가?

영조와 함께 조선 후기 문예 부흥의 군주로 알려진 정조는 사도세자와 혜경궁 홍씨 사이에서 둘째 아들로 태어났다. 맏형이 일찍 죽었기 때문에 어려서부터 왕위 계승자가 되었으며, 남달리 총명했을 뿐 아니라 책을 좋아하여 세종과 함께 학문을 좋아한 군주로 꼽힌다.

왕세손 시절부터 고금의 책들을 두루 섭렵했으며, 스스로 여러 편의 시와 글을 짓고 옛 문헌을 읽고 비평한 글을 남기기도 했다. 왕이 되자마자 중국에서 《고금도서집성》(古今圖書集成) 총서 5천여 권을 사들이고 책들을 후원 안 규장각에 두어 틈나는 대로 탐독했다. 재위 중에는 흩어져 있던 중요한 서적들을 모아 새롭게 편찬하도록 하여 『국조보감』(國朝寶鑑), 『대전통편』(大典通編) 같은 책을 간행했다. 또한 실학파 학자들을 크게 등용해서 공부에 전념할 수 있도록 했다. 이러한 학문적 노력을 바탕으로 정조는 정치적인 개혁을 추진했다.

정조는 11살의 어린 나이에 아버지 사도세자가 뒤주 속에 갇혀 죽는 비극을 겪어야 했다. 아버지의 죽음을 당쟁 때문에 일어난 것이라 이해한 정조는 신하들에 의해 좌우되지 않는 강력한 왕권을 꿈꾸었다. 노론이 지배하던 정권 구도를 남인이나 소론 인사를 등용하는 탕평책을 통해 해소하고자 했고, 신진 학자들을 왕실에 두어 왕권의 학문적 뒷받침을 이루고자 했다. 친위부대인 장용영을 만든 것 역시 왕권 강화의 일환이다. 수원을 새 장소로 옮기고 여기에 조선 최고의 성곽을 쌓고 또 장용외영을 화성에 배치한 것도 모두 왕권 강화를 위한 정조의 원대한 구상 중 하나라고 할 수 있다.

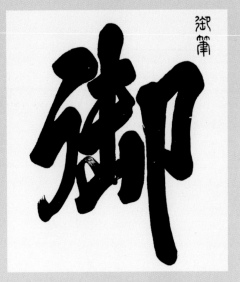

정조의 어필 『홍재전서』(弘齋全書)에 실린 정조의 친필이다. 184권 100책으로 이루어진 『홍재전서』는 정조의 개인 문집으로 시와 편지, 행장(行狀), 제문, 책문(策問) 등 여러 형식의 저술과 신하들과의 토론, 어록 등 방대한 자료가 실려 있어 정조의 학문과 정치 이념을 알 수 있는 귀중한 자료이다.

규장각에 인재를 모아들이고 학문을 진작시킨 것은 정조의 가장 뛰어난 업적으로 평가된다. 규장각을 중심으로 국내외 서적을 모으고 새로운 활자를 개발하여 각종 서적을 간행한 덕분에 흩어져 사라질 뻔한 많은 귀중한 서적들이 오늘날까지 전해 오고 있다. 학문을 애호한 정조는 40대 후반이 되면서 시력이 약화되어 안경을 쓰게 되었는데, 조선의 왕 중에 처음으로 안경을 쓴 임금이 된 셈이다.

그러나 정조는 문약한 왕이 아니었다. 무예의 중요함을 강조하여 『무예도보통지』(武藝圖譜通志) 같은 서적을 간행하였으며, 또 나라의 중요한 행사가 있을 때마다 활쏘기를 빼놓지 않았다. 그 자신 또한 활쏘기 연습을 게을리 하지 않았는데, 1792년 궁 안에서 유엽전(柳葉箭)을 50발을 쏘아 그 중 49발을 명중시켰다고 한다. 이처럼 문무를 겸비하고 강력한 왕권을 꿈꾼 정조는 그러나 1800년 6월, 나이 49세에 갑작스런 죽음을 맞게 되고, 이후 조선은 세도정치의 격랑 속에 휩싸이고 만다.

● 무과 시험에 사용되던 화살로 활촉이 버드나무잎처럼 생겼다

장인

화성 성곽은 단순히 성벽만 빙 둘러 있는 것이 아니고 다양한 형태의 목조 건물과 벽돌 시설이 망라된 18세기 말의 건축 박물관과 같은 곳이다. 이런 건축물을 축조하는 데는 당연히 여러 직종의 전문 기술자가 동원되지 않으면 안되었다. 화성은 비록 지방 도시였으나 그 축성 공사는 나라의 경제력과 기술력이 동원된 국가적인 사업이었다. 따라서 축성 공사에 동원된 기술자 역시 당대 최고급 전문 인력들이었다.

제 2 부

새로운 발상으로 축조된 화성 성곽

신도시 화성에 쌓은 성곽은 기존의 생각이나 방식과는 매우 다른 방식으로 지어졌다. 산성에 의존하던 종래 방식에서 벗어나 평지에 세워진 점이 그렇고, 주민의 재산을 지키고 도시의 위상을 높일 수 있는 새롭고 튼튼한 성곽이라는 점에서 기존 성곽과는 달랐다. 이처럼 새로운 발상의 성곽을 축조하는 데에는 18세기 조선의 실학이 결정적인 역할을 했다. 성곽 전체를 계획하는 큰 일을 맡은 실학자 다산 정약용은 사람들의 수고를 덜 수 있는 기계 장치를 직접 제작하기도 하였다. 축성 공사에서는 새로운 기계 장치가 적극 활용되었을 뿐 아니라 벽돌 같은 새로운 재료가 사용되었으며, 장인이나 공사장의 일꾼들에게는 일한 대가에 따라 정당한 노임이 주어졌다. 덕분에 재주 있는 유능한 기술자들이 축성 공사에 힘을 쏟을 수 있었다. 이런 모든 생각과 축성 방식의 바탕에는 실학 정신이 자리잡고 있었다.

1

조선 후기 성곽 제도의 변화

산성의 나라 조선 1636년 병자년 12월 14일, 혹독한 추위 속에 조선의 제16대 왕 인조(仁祖)는 소현세자(昭顯世子)와 신하들을 거느리고 서둘러 도성을 떠나 광주부 읍치가 있는 남한산성에 들어갔다. 이미 청 태종이 이끄는 20만 대군은 불광동 근방에 다다랐고 청군의 선봉 부대는 홍제동까지 와 있는 급박한 시점이었다. 그 날 아침에 인조의 둘째 아들 봉림대군(鳳林大君)과 다른 종친들은 종묘에 있던 역대 임금의 신주를 모시고 강화도로 먼저 들어간 상태였다. 남한산성이 불안하다고 판단한 왕은 다음날 아침 강화도로 옮기려고 성을 나섰지만, 때마침 내린 눈으로 말이나 사람들이 모두 미끄러지는 바람에 포기하고 남한산성에 그대로 머물렀다. 이로부터 40일간, 추위와 굶주림 속에서 항전은 계속되었지만 결국 인조는 청나라에 항복하고 말았다.

병자호란을 통해 우리는 성곽에 대한 몇 가지 단면을 알 수 있다. 왕이나 신하들은 평상시 모두 도성에 머물러 살지만 일단 신변에 위험을 느끼게 되면 강화도와 같은 섬이나 산성으로 피신하였다. 이처럼 우리

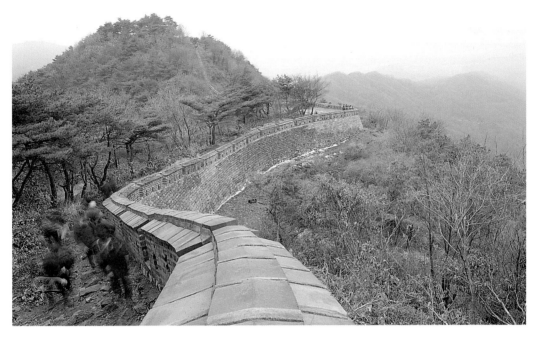

남한산성의 성벽 산이 많은 우리나라에서는 산세를 이용해서 성벽을 쌓는 독특한 축성술이 발달했다. 경기도 광주시의 남한산성은 조선시대의 대표적인 산성 중 하나이다. ⓒ 김성철

나라는 평상시 도성에 살다가 전쟁이 발발하면 산성으로 피난하는 것이 보편적이었다.

주변에 중국과 같은 큰 나라와 접하고 있는 우리나라로서는 산이 많은 지형 조건을 살린 산성이 적의 침입을 막는 데 절대적으로 유리하였다. 물론 산이 있다고 다 산성을 쌓을 수 있는 것은 아니다. 그 산에 먹을 물이 충분히 있어야 하고, 또 많은 사람을 포용할 수 있는 골짜기가 잘 발달해 있어야 한다. 다행히 우리나라에는 이런 조건을 모두 갖춘 산이 전국 어디에나 있었다. 그 결과 도성인 서울 주변뿐만 아니라 지방 대부분의 도시에는 평상시 거주하는 읍성(邑城) 주변에 산성이 마련되어 있어서 유사시를 대비하였다.

산성의 전통은 삼국시대로 거슬러 올라간다. 평양의 대성산성이나 경주 주변의 남산성·선도산성·서형산성, 한강 주변에 있는 아차산성·이성산성 등은 대표적인 삼국시대 산성들이다. 고려시대에 들어오면서

평상시의 읍성과 유사시의 산성이라는 이원 구조는 거의 전국으로 확산되어 하나의 고유한 성곽 제도로 자리잡게 된다. 그 전통은 고스란히 조선시대의 읍성과 산성으로 이어졌다.

조선시대의 도성은 조선 전기까지 도성 서쪽의 강화도를 피난처로 삼았다. 그러나 임진왜란을 치르고 난 후에 도성 남쪽의 방어를 강화할 필요성이 대두되었고 그 결과 인조 때 남한산성의 수축이 이루어졌다. 이어서 숙종 때에는 도성 북쪽 험준한 산세를 살린 북한산성이 축조되어 남과 북, 그리고 서쪽에 피난처가 구축되었다.

산성은 우리나라의 지형 조건과 주변 나라와의 관계 속에서 만들어진 산물이다. 우리 민족이 주변 강대국에 완전히 복속되지 않고 독립된 국가를 유지해 나갈 수 있었던 요인 중에는 산성도 한몫을 하였으며, 이 때문에 흔히 우리나라를 산성의 나라로 부르는 것이기도 하다.

그러나 산성의 발달은 상대적으로 읍성의 위축을 초래하였다. 전쟁이 났을 때 산에 들어가 항전하는 방식에 의존하다 보니, 평상시 거주하는 읍에는 이렇다 할 성곽을 갖추지 않거나 읍성이 있다고 해도 그 방어 시설이 제대로 되어 있지 않은 경우가 허다했다. 왕이 거주하는 도성 하나를 보더라도 조선 태조 때부터 성곽을 열심히 쌓기는 했지만 그 성곽이라는 것이 높이도 얼마 안되는 데다 성벽 위에 여장(女墻)이

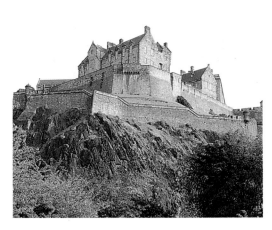
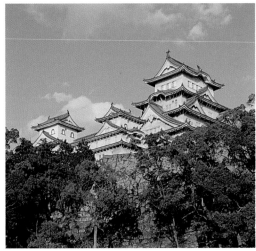

영국의 에딘버러 성과 일본의 히메지 성 성주와 소수 지배층만을 보호할 목적으로 세워진 영국의 에딘버러 성(왼쪽)과 근세 일본의 히메지 성(오른쪽)이다. 나라마다 독특한 축성술로 세워진 탓에 우리나라의 성과는 매우 다른 모습을 하고 있다. ⓒ 김동욱

라는 낮은 담을 쌓은 것 외에는 별다른 방어 시설이 없었다. 지방의 읍성은 사정이 더 나빴음은 물론이다.

조선시대의 읍성　　읍성은 도시 외곽을 성벽으로 둘러쌓은 것을 말한다. 통치자나 군사들은 물론이고 주민 전체가 성벽으로 둘러싸인 곳 안에 살게 되는데, 이런 형태의 성곽은 비단 우리나라에만 있는 것이 아니고 이웃한 중국은 물론 멀리 중동이나 유럽 등 세계 어디에서나 흔하게 볼 수 있다. 특별히 형태가 다른 성곽으로는 중세 유럽의 성이나 16세기 이후 일본의 성처럼 성주가 거주하는 곳만을 따로 견고하게 축조하는 경우도 있다. 이런 성은 겹겹이 깊은 호(濠)를 파서 일반인의 출입을 차단했으며 성주가 머무는 곳에는 높은 돌탑이나 누각을 세웠다. 그 모양이 독특해서 종종 영화의 배경이 되거나 관광지로 널리 선전되는 바람에 사람들에게 강한 인상을 심어 주고 있으나 이런 성은 매우 예외적인 경우에 속한다. 가장 일반적인 성곽의 모습은 도시 전체를 긴 성벽으로 감싸는 형태이다.

성곽이라는 말은 중국에서 비롯된 것으로 내성을 뜻하는 성(城)과 외성을 가리키는 곽(郭)의 합성어이다. 여기서 내성은 왕이 머무는 궁성을 가리키며, 외성은 일반 백성들의 거주 지역이 되었다. 중국에서 본

격적으로 성곽이 갖추어진 것은 춘추전국시대이다. 철기가 이용되고 각 지역이 작은 단위의 성읍으로 나뉘면서 약육강식의 정복 전쟁이 지속되는 가운데 군사적 방어 시설로서 성곽의 형태가 완성되었다. 『전국책』(戰國策)이나 『맹자』(孟子)와 같은 이 시대의 책에는, 성곽의 규모를 '5리의 성, 7리의 곽' 또는 '3리의 성, 7리의 곽'이라 표현한 글이 종종 나온다. '3리의 성, 7리의 곽'이란 성곽 안에 사방 3리 되는 성이 있고 그 바깥에 7리 되는 곽이 있다는 뜻이다. 한편 『춘추공양전』(春秋公羊傳)[2]에 의하면 '천자(天子)의 성은 주 1,000치(雉), 공후(公侯)는 주 100치, 백(伯)은 주 70치'라고 했다. 치는 성벽이 돌출된 부분을 가리키는데 이런 곳이 천자의 성은 1,000군데, 공후의 성은 100군데라는 말이다. 대개 치에서 치까지의 거리가 45m 정도이므로 천자의 성곽은 길이가 약 45km, 공후의 그것은 약 4.5km가 되었다.

이후 진시황 때 황제가 거처하는 도성이 두드러진 발전을 보였으며 후한대에 와서는 지방 호족의 세력이 강성해지면서 지방의 읍성이 크게 성장했다. 이러한 기본 구도는 수·당대에 그대로 계승되어 천자가 거처하는 도성과 지방의 읍성이 자리잡게 된다.

중국의 도성이나 읍성은 평탄한 지세를 따라 네모반듯한 성곽을 2중 또는 3중으로 쌓는 것이 일반적이다. 성벽 바깥에는 반드시 깊은 호를 파서 적이 함부로 접근하지 못하도록 했으며 성벽에는 일정한 간격마다 치성(雉城)이라는 돌출부를 두어 성벽에 접근하는 적을 감시하거나 공격할 수 있도록 했다.

지형 조건과 나라와 시대에 따라 성곽이 다양한 모습을 갖추듯, 우리나라의 성곽 또한 기본적인 형태는 중국과 동일하지만 세부적으로는 여러 면에서 달랐다. 먼저, 우리나라의 도성이나 읍성은 평탄한 지형을 택하는 경우가 드물고 대개 굴곡이 많은 곳에 자리잡았다. 그 때문에 성곽은 네모난 형태보다는 지형에 따른 불규칙한 모습이 일반적이었다. 또, 경사진 곳에 성을 쌓는 경우가 많아 호를 두르는 경우도 거의 없었다. 무엇보다 도성이나 읍성 주변에 산성을 갖추고 있는 점이 달랐

1 『전국책』은 주(周)의 안왕(安王)에서 진(秦)의 시황(始皇)에 이르는 240여 년간 전국(戰國)의 유사(游士)들이 나라를 위한 책략을 진술한 글을 모은 책이다. 『맹자』는 BC 4세기 맹자가 정치에 대해 기술한 책으로 『대학』·『중용』·『논어』와 함께 4서로 간주되고 있다.
2 『춘추공양전』은 공자의 『춘추』(春秋)를 해설한 주석서로, 공양(公羊) 가(家)에서 여러 대에 걸쳐 편찬하였다.

다. 중국에서는 특별한 곳에만 산성을 쌓았지만 그것도 매우 예외적인 경우로 한정되었다. 이에 반해 우리나라는 대부분의 읍성이 주변에 산성을 갖추었다. 그 때문에 읍성 자체에는 이렇다 할 방어 시설을 두지 않았는데, 이 점이 중국과 가장 달랐다.

조선 후기 실학파의 읍성 강화론

평상시 거주하는 읍성과 유사시를 대비한 산성의 이원 체제는 삼국시대부터 시작되어 고려를 거쳐 조선시대로 이어졌다. 그 사이 몽고의 침입이 있었고 왜구의 해안가 약탈이 있었으나 성곽 제도에 큰 영향을 주지는 않았다. 그러나 17세기를 전후해서 임진왜란과 병자호란을 겪은 후 조정에서는 기존 성곽 제도의 문제점이 논의되었고 그 대책을 다시 한번 생각하게 되었다.

임진왜란 때 조선은 강력한 해군력과 전국 각지에서 일어난 의병들의 조직적인 공격에 힘입어 마침내 왜군을 바다 밖으로 몰아내는 데 성공하였다. 그러나 초기에 관군은 무력하게 패퇴했고 왜군의 진격로에 있던 읍성들의 방어벽은 쉽게 무너졌다. 임란 발발 후 선조는 의주로 피난하였다가 이듬해인 1593년에 서울로 돌아왔는데, 이 해에 전국적으로 산성 정비 명령을 내렸다. 이때부터 선조 말년까지 거의 전국의 산성이 수축되었다. 지금 지방 각지에 형태를 보존하고 있는 대부분의 산성은 바로 이때 손질된 것들이다. 산성에 대한 의존은 이 시기에도 여전히 중요시되었다.

임란 당시 영의정을 지내면서 나라를 지키는 어려운 임무를 맡았던 유성룡(柳成龍)은 전쟁이 소강 상태에 들어서자 사회의 안정을 되찾는 대책을 마련하는 동시에 국토의 방어력을 높이기 위한 몇 가지 방안을 제안하였다. 그 주요 내용은 산성의 보수와 읍성의 방어 시설 강화였다. 유성룡은 읍성에 치성을 쌓고 옹성(甕城)과 현안(懸眼), 양마장(羊馬墻)을 설치할 것을 제안하였다. 옹성이란 성문 앞에 2중으로 항아리 모양의 성벽을 덧쌓은 것이며, 양마장이란 성밖의 호 안쪽에 성벽을 한

유성룡(1542~1607)은 이황 문하에서 수학하였고 선조 때 나라의 중요한 관직을 두루 맡았다. 임진왜란의 참상과 그 교훈을 담은 『징비록』(懲毖錄)을 지었다.

겹 더 쌓아서 성벽에 접근하는 적을 안팎에서 공격할 수 있게 한 군 시설물이다. 이런 시설은 모두 중국의 병서를 참고한 것이었다.

임진왜란 때 의병 활동을 벌인 조헌(趙憲)[4]이나 일본에 포로로 잡혀 갔다가 귀환한 강항(姜沆)[5]도 각기 중국과 일본 성제의 장점을 들어 우리나라 성곽의 개선안을 내놓았다. 유성룡과 조헌, 강항은 공통적으로 기존의 읍성이 너무 넓고 큰 데다 방어할 만한 시설이나 지리적 이점을 갖추지 못하고 있음을 지적하였다. 특히 유성룡은 읍성 강화책으로 치성이나 포루 등 새로운 시설을 갖출 것을 구체적으로 제안하였다.

이 세 사람이 산성의 필요성을 강조하면서 읍성 강화를 주장한 것과 달리 17세기 중반의 실학자 반계 유형원은 산성 의존에서 벗어나 읍성의 적극적인 강화 방안을 제안하였다. 유형원은 『반계수록』에서 조선의 산성이 평상시 거주하는 도시에서 멀리 떨어진 곳에 위치해서 백성들이 위급한 때를 당해도 산으로 들어가려 하지 않는다는 현실을 지적하면서 평상시 백성들을 훈련시키지 않고 다만 멀리 험한 산 속으로 피신만 하므로 성밖이 어떻게 돌아가는지 살피려고 하지 않으니, 쇠로 쌓은 성인들 어떻게 지킬 수 있겠는가고 반문한다.

결론적으로 반계의 주장은 산성이 싸우는 데나 지키는 데 적합하지 않으므로 읍성을 튼튼히 만들어 이를 지키는 것을 근본으로 해야 한다는 것이었다. 그러기 위해서는 읍에 거주하는 주민의 수를 늘리고 그들의 경제 활동을 장려해 읍을 부유하게 해야 한다고 주장하였다.

읍성을 강화해야 한다는 반계의 주장은 18세기에 와서 현실로 이루어졌다. 그동안 크게 손대지 않고 있던 주요 도시의 읍성을 대대적으로 개축하는 일이 연속적으로 벌어진 것이다. 경종 원년(1721)에 황주읍성의 개축을 시작으로, 1734년 전주읍성, 1736년 대구읍성, 1737년 동래읍성, 1747년 해주읍성에 이어 1779년 청주읍성이 개축되었다.

18세기에 벌어진 일련의 읍성 개축은 반계의 주장 때문에 이루어진 것만은 아니었다. 앞에서도 한 차례 언급했듯이 이미 18세기에 들어오면서 도시에는 인구가 모여들고 재화가 쌓여 가고 있었다. 이제 도시는

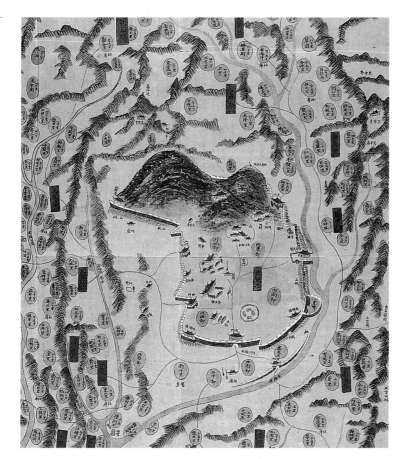

황주읍성 18세기 지방 도시의 경제 성장은 일련의 읍성 개축을 촉발시켰다. 서울 이북의 경제 거점이었던 황주는 경종 원년(1721)에 읍성을 개축했다. 서울대학교 규장각 소장.

단순한 행정 명령을 수행하는 장소에서 경제 활동의 거점으로 발전하고 있었다. 때문에 산성에 대한 관심보다는 일상의 경제 생활이 영위되는 도시의 안전이 현실적으로 중요한 과제가 되었던 것이다. 18세기에 이뤄진 일련의 읍성 개축은 이러한 시대적 요구를 반영한 것이었다.

다만 이때 이루어진 각 도시의 읍성은 기존 읍성을 그대로 유지하면서 무너진 부분을 석재로 다시 쌓는 정도에 그쳤던 것으로 보이며 새 시대에 맞는 새로운 형태의 성곽으로 개조된 것은 아니었다. 새로운 시대 요구에 맞는 성곽은 화성에 성곽이 축조되는 18세기 말까지 조금 더 기다려야 했다.

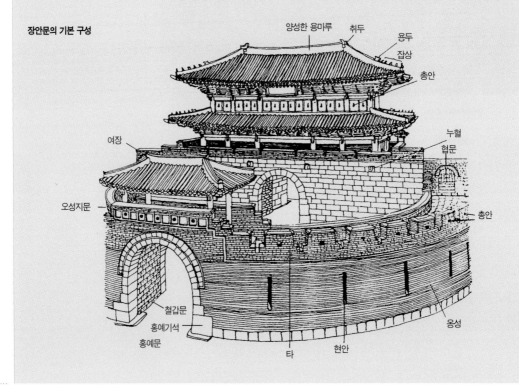

우리나라 성곽은 어떻게 구성되었나?

華水
城原

우리나라의 성곽은 일반적으로 관청을 포함한 마을 전체가 긴 성벽으로 둘러싸인 모습을 하고 있다. 이 형태는 평상시 주민들이 거주하는 도시를 지키는 읍성이나 유사시를 대비해서 산 속에 세우는 산성이나 기본적으로 같다.

성곽을 구성하는 요소는 크게 보아 성벽, 성문, 그리고 성벽에 부가하는 방어 시설로 나눌 수 있다. 성벽은 흙으로 쌓는 토성과 돌로 쌓는 석성이 일반적이고 특수하게 벽돌로 성벽을 쌓는 벽돌성이 있다. 토성은 고려시대 이전에 많이 축조됐는데, 쌓는 데 힘이 덜 드는 대신 큰비가 오면 무너져 내리기 쉽고 자주 손을 보아야 하는 번거로움이 있었다. 석성은 삼국시대부터 중요한 성곽에 축조되었는데, 보은의 삼년산성이 대표적이다. 조선시대에 들어와서는 기존의 토성을 석성으로 다시 쌓는 일이 잦았고 그 결과 현재 남아 있는 성곽의 대부분은 석성이

장안문의 기본 구성

양성한 용마루 취두 용두 잡상 총안 누혈 협문 총안 옹성 타 현안 여장 오성지문 철갑문 홍예기석 홍예문

다. 벽돌성은 조선 초기에 의주나 함흥읍성에 쌓은 적이 있으며, 숙종 때 강화 외성과 정조 때 화성의 일부 구간에서 축조했지만 다른 곳에서는 거의 활용되지 않았다.

성벽의 축조 방식에는 협축과 내탁이라는 두 가지 방식이 있다. 협축(夾築)은 성벽의 안과 밖에 모두 석축을 쌓는 것이고 내탁(內托)은 바깥쪽에만 석축을 쌓고 안에는 성벽 높이까지 흙을 돋우는 방식인데, 산이 많은 우리나라에서는 주로 내탁 방식을 취했다.

성벽 위에는 여장 또는 성가퀴라고 하는 낮은 담을 다시 쌓고 여기에 군사들이 몸을 숨기고 적을 감시하거나 공격할 수 있도록 하였다. 여장의 높이는 보통 사람 키보다 약간 높은 1.8m 정도, 길이는 3m 정도이며 여장과 여장 사이에 약간의 틈을 두어 밖을 내다볼 수 있도록 하였다. 여장 하나를 1타(垛)로 표기하고 여장과 여장 사이의 틈을 타구(垛口)라 부른다. 여장에는 밖을 내다보고 총이나 활로 적을 공격할 수 있는 구멍을 냈는데 이것을 총안(銃眼)이라고 한다. 총안과는 달리 성벽에 현안(懸眼)이라는 것도 둔다. 현안은 성벽에 수직으로 길게 구멍을 내서 성벽에 바짝 접근한 적을 공격할 수 있도록 한 시설물이다.

성곽에서 방어에 가장 주의를 기울이는 곳은 성문이다. 성문을 설치하는 곳에는 따로 성벽을 두텁게 쌓아 올리고 석재도 특별히 반듯이 다듬은 무사석(武砂石)이라는 것을 사용한다. 석축 한가운데에는 위가 둥근 아치형의 출입구(홍예문)를 내고 석축 위에는 누각을 세워 문의 위용을 높인다. 성문은 적의 공격이 집중되는 곳이므로 문 앞에 성벽을 한 겹 더 쌓는 경우가 있는데 이것을 옹성(甕城)이라 부른다. 항아리 옹(甕)자를 썼으므로 그 모양이 항아리같이 둥근 것을 쉽게 짐작할 수 있는데 간혹 네모나게 옹성을 쌓기도 한다.

성벽에는 치(雉)를 둔다. 치는 성벽 밖으로 돌출한 부분을 일컫는데 치의 기원은 멀리 중국 춘추전국시대로 거슬러 올라간다. 우리나라에서는 치를 잘 설치하지 않았는데 17세기 이후에는 읍성의 방어력을 높이기 위해 설치하는 경우가 늘어났다. 특히 화성에서는 치를 적극적으로 도입했으며 여기에 건물을 세워 군인들이 머물 수 있는 포루(鋪樓)나 적루(敵樓) 같은 시설물을 세웠다.

2

정약용의 축성 계획안

여덟 가지 축성 방안 | 화성에 성곽을 쌓아야 한다는 건의는 도시 건설 1년 뒤부터 제기되었다. 이후 여러 신하들이 구체적인 축성 방안을 내놓았는데, 실제로 축성이 시작된 것은 신도시가 건설된 지 5년이 지난 1794년(정조 18) 정월부터였다.

수원읍을 옮기고 1년이 조금 안 된 1790년 6월에 무관인 강유(姜游)가 처음으로 수원 신읍에 성곽을 쌓을 것을 건의하였다. 수원은 국가의 군사 요충지며 현륭원이 가까이 있는 곳이므로 성곽 설치가 필요하고 더구나 신읍은 들 가운데 있으므로 성을 쌓고 참호를 설치하여야 한다는 것이었다. 이후에도 몇몇 신하들이 기회 있을 때마다 정조에게 축성을 건의하였다.

이렇듯 축성에 대한 여론이 조성되자 정조는 따로 신진 학자에게 화성을 위한 새로운 성제를 연구할 것을 지시하였다. 이 일을 맡은 사람은 당시 홍문관에 근무하고 있던 젊은 실학자 다산 정약용(茶山 丁若鏞)[6]이었다. 왕명을 받은 정약용은 기존 조선 성제의 장점과 단점을 널리 검토하고 또 중국 성제의 강점을 연구하는 한편 중국을 통해 입수한

6 조선 후기 실학을 집대성한 정약용(1762~1836)은 주자학의 공리공담을 배격하고 실용지학을 주장하며 진보적인 사회 개혁안을 제시하였다. 정조의 각별한 총애를 받았으나 1800년 정조 사후 강진으로 유배되었다. 오랜 유배 생활과 그후 고향에 머무는 동안에 수많은 저술을 남겼는데, 법제와 경제 제도의 개혁을 주장한 『경세유표』(經世遺表), 향촌 통치 개선을 제안한 『목민심서』(牧民心書) 등이 있다. 기초 과학에 대한 관심도 커서 배다리를 설계하고 도량형기의 정비에도 힘썼다.

서양 과학 기술 서적을 탐구하면서 신도시 화성에 걸맞은 새로운 성곽을 고안하는 데 심혈을 기울였다. 정약용이 각종 문헌을 탐구하고 18세기 말 조선의 제반 기술 여건을 감안하여 새로운 성곽안인 「성설」(城說)을 정조에게 올린 것은 화성 축성 개시를 1년여 남짓 앞둔 1792년 겨울이었다.

다산은 화성의 성곽을 위해서 우선 여덟 가지 축성 방안과 함께 성곽에 설치할 새로운 시설물을 제시하였다. 먼저 다산이 구상한 여덟 가지 축성 방안의 골자는 다음과 같다.

(1) 성의 치수: 성의 둘레는 3,600보(步)로 하고 성벽 높이는 2장(丈) 5척(尺).[7]

(2) 축성 재료: 벽돌성이나 토성에 대한 논의가 있지만, 우리나라 사람은 벽돌 굽는 데 익숙하지 않고 토성은 겉에 회를 바른다고 하지만 흙과 회는 서로 달라붙지 않아서 겨울에는 얼어터지고 비가 오면 물이 스며들어서 무너지기 쉽다. 따라서 돌로 성을 쌓아야 한다.

(3) 참호(성벽 아래 못): 성 쌓을 때는 안과 밖을 두 겹으로 쌓는 협축(夾築)이 최선이지만 우리는 이런 방법에 능하지 못하다. 안쪽 성은 산에 의지하고 평지에서는 흙을 높여야 하는데 이 흙은 호를 파서 얻을 수 있다.

(4) 기초 다지기: (수원)부 내 냇가에 흰 조약돌이 많으므로 이를 캐어서 쓴다. 구덩이를 넓이 1장, 깊이 4척 정도로 하여 얼지 않도록 한다. 1보마다 팻말을 세우고 사람들을 모집해서 1단씩 메워 나가는데, 1단에 품삯을 얼마씩 주기로 하고 떠맡기면 그 사람이 스스로 계산하여 지면 질수록 수입이 되므로 빨리 힘써 일할 것이다.

(5) 돌 뜨기: 돌은 산에서 다듬어서 무게를 덜고 실어 나르는 데 편하게 한다. 돌 등급을 메겨 깎고 자르는 데 규제가 있게 하며 큰 것

7 1보는 주척(周尺) 6자로 규정되었는데(『경국대전』), 주척 6자는 조선시대 영조척(營造尺)으로 3.8척이라고 하였다(『화성성역의궤』). 18세기경의 영조척 1척은 대략 31cm이므로 이를 환산하면, 1보는 1.178m, 3,600보는 4.240km이다. 1척 31cm를 적용하면 성벽 높이 2장 5척은 약 7.75m이다. 이 책의 모든 수치는 영조척을 기준으로 해서 환산하였다.

은 한 덩이에 한 차, 그 다음은 두 덩이에 한 차, 작은 것은 세 덩이 혹은 네 덩이에 한 차로 날라서 성 1보를 쌓는 데 일정한 용량을 공급하도록 한다. 큰 돌은 하층에 중간 돌은 중층에 작은 돌은 상층에 놓아 대소를 가려 점차로 재료를 맞게 쓴다.

(6) 길 닦기: 장차 수레가 다니게 하려면 반드시 먼저 길을 닦아야 한다.

(7) 수레 만들기: (기존의) 큰 수레는 바퀴가 너무 높고 투박하여 돌을 싣기 어렵고 바퀴 살이 약하여 망가지기 쉽고 비용이 많이 든다. 썰매는 몸체가 땅에 닿아 있어서 밀고 끄는 데 힘이 많이 소비된다. 이런 형편이므로 새로 유형거(遊衡車)라는 수레를 고안해서 쓰도록 한다.

(8) 성벽의 제도: 성이 무너지는 것은 배가 부르기 때문이므로 한 가지 방법을 강구한다. 성의 높이와 두께를 3등분하여 성을 쌓을 때 아래 3분의 2까지는 점점 안으로 좁혀 매 층의 차를 1촌으로 하며 비례를 좁힌다. 위는 3분의 1부터 점점 밖으로 넓히는 듯이 하되 매 층의 차를 3푼쯤 한다. 이렇게 하면 성의 전체 모양이 가운데쯤이 약간 굽은 듯이 보여 마치 홀(笏: 관리들이 왕에게 나아갈 때 손에 쥐는 패로 가운데가 홀쭉하다)과 같은 모양이 된다. 경성(鏡城)[8]의 성을 이 방법으로 쌓았는데 몇 백 년이 지났어도 한 곳도 무너짐이 없다고 한다. 이것은 반드시 본받을 만한 법이다.

다산은 성의 규모나 형태뿐 아니라 축성 재료나 시공 방법의 개선 등 축성의 모든 사항에 걸쳐 새로운 방안을 제시하고 있다. 그 내용을 간단히 요약하면, 우선 성의 전체 크기는 3,600보, 즉 4.2km 정도로 하고 성벽 높이는 2장 5척, 즉 7.75m 정도로 한정하였다. 축성 재료는 석재로 했으며 특히 성벽을 쌓을 때 재래식 방식이 배가 부르는 단점이 있으므로 마치 홀과 같이 안으로 굽은 모양으로 할 것을 제안하였다. 다시 말해 성벽을 위로 올리면서 안으로 좁혔다가 3분의 1 정도 위치에

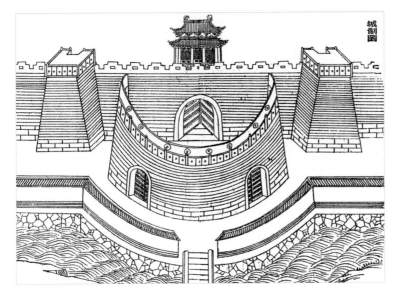

중국의 성제도와 오성지　명나라 때 모
원의가 쓴 병서 『무비지』에 실린 그림
들이다. 다산 정약용은 이 책을 참고로
해서 화성 축성 방안을 고안해 냈다. 오
성지는 다섯 구멍 뒤에 물을 저장한 큰
통을 두어 적이 성문에 불을 지를 때 이
를 끄는 장치이다. 정약용은 「누조도설」
에서 오성지 만드는 법을 설명하고 있
는데, 이 또한 중국의 성제를 받아들인
것이다.

서는 밖으로 내밀도록 한 것이다.

　정약용이 정조에게 올린 「성설」은 뒤에 「어제성화주략」(御製城華籌
略), 즉 '임금이 지은 화성 축성을 위한 기본 방안' 이란 이름으로 내용
변경 없이 『화성성역의궤』 권1에 수록되었다. 신하가 지은 제안을 그대
로 받아들여 자신이 직접 지은 글로 공표한 데서 정약용의 학식에 대한
정조의 깊은 신뢰를 엿볼 수 있다.

모방을 통한 창조, 새로운 방어 시설과 장비　「성설」 외에도 정약
용은 따로 「옹성도
설」(甕城圖說), 「누조도설」(漏槽圖說), 「현안도설」(懸眼圖說), 「포루도
설」(砲樓圖說)을 지었다. 「옹성도설」은 성문 앞에 세우는 항아리 모양
의 둥근 2중 성벽에 대한 설명글이다. 「현안도설」은 성에 접근해 온 적
을 감시하고 공격할 수 있는 가늘고 긴 수직의 홈을 만드는 방법에 대
한 설명을, 「누조도설」은 적이 성문에 불을 지르는 것을 방지하기 위해
성문 위에 벽돌로써 오성지(五星池)라는 다섯 구멍을 내고 그 뒤에 물
을 저장한 큰 통을 만드는 방법을 설명하고 있다.

　「포루도설」은 성벽에 치성을 만들고 치성 위에 위치에 맞게 여러 시

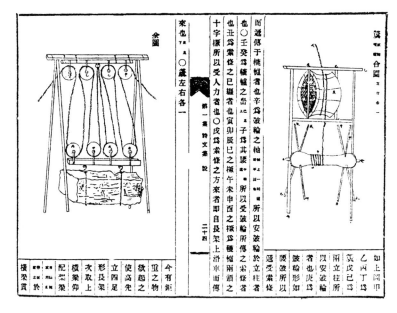

설을 설치하는 것을 설명한 것으로, 그 종류는 치성 위에 대포를 장착한 포루(砲樓), 성책을 설치한 적루(敵樓), 성문 좌우 감시대인 적대(敵臺), 군사가 머무는 건물을 세운 포루(鋪樓), 큰 활인 궁노를 쏠 수 있는 노대(弩臺), 지형상 요충지에 적을 감시하기 위해 세우는 각성(角城) 등이 있다. 다산은 각 시설의 배치 위치와 숫자를 명시하고 상세한 제도를 그림으로 실었다고 하는데, 지금 남아 있는 다산의 문집에는 그 그림이 전하지 않는다.

이런 시설들을 생각해 내는 데에 정약용은 유성룡을 비롯한 조선의 여러 선인들의 저서를 참고하고 또 명나라 때 모원의(茅元儀)가 편찬한 『무비지』(武備誌)나 곽자장(郭子章)의 『성서』(城書), 윤경(尹畊)의 『보약』(堡約) 등 중국의 병서를 크게 참고하였다.[9] 다산은 단순히 성곽의 형태나 방어 시설을 제안하는 데 그치지 않고 효율적인 공사 방식 또한 적극적으로 제안하였다. 나아가 이제까지 써 보지 않았던 새로운 기계 장치를 직접 고안해 냈다.

특히, 다산은 기초 공사를 할 때 바닥에 크게 구덩이를 파고 여기에 층층이 흙을 다지되 매 층의 작업이 이루어지는 대로 노임을 주자는 공

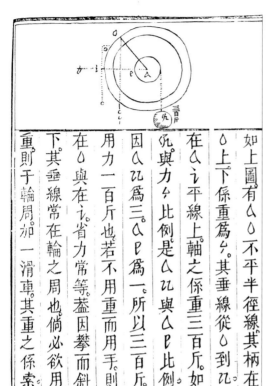
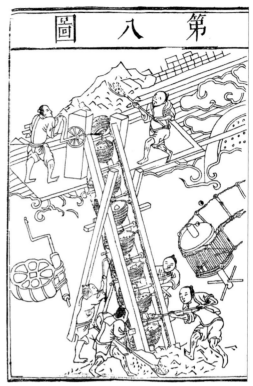

사 방안을 제안하였다. 그렇게 하면 억지로 일을 시키지 않아도 돈을 더 받기 위해 일꾼들이 열심히 일할 수 있을 것이라고 하였다. 아울러 공사장에 길을 닦고, 돌을 나르는 수레를 적극 활용할 것을 제안하였다. 이를 위해 유형거라는 새로운 형태의 수레를 고안하였다. 유형거의 원리는 수레의 짐 싣는 바닥판과 바퀴 사이에 복토(伏兔)라는 장치를 달아서 바닥판이 항상 수평 상태를 유지하도록 한 것이었다.

이와는 별도로 다산은 「기중도설」(起重圖說)이라는 또 하나의 글을 쓰고 그 안에서 거중기(擧重器)라는 새로운 기구를 제안하였다. 거중기는 도르래를 활용해 돌을 들어올리는 장치로, 큰 나무틀 위아래로 4개씩 도르래를 매달고 물레의 일종인 녹로(轆轤)를 양끝에 달아 돌을 들어올리는 힘을 배가시켰다. 이 기계 장치는 임금이 내려 준 『기기도설』(奇器圖說)[10]에 적힌 여러 가지 기계 장치를 검토한 끝에 다산이 직접 새롭게 고안해 낸 것이다.

『기기도설』의 삽도 왼쪽은 도르래에 의해 힘이 배가되는 원리를 설명한 부분이고, 오른쪽은 흙을 운반하는 기계 장치 그림이다. 다산은 이 책 『기기도설』을 참고해 거중기를 고안했다.

10 『기기도설』의 저자는 명나라 때 중국에 귀화한 남부 독일 출신의 스위스인으로 선교사 겸 과학자인 요한네스 테렌츠(J. Terrenz, 중국명 등옥함鄧玉函)이다. 이 책에는 전반부에 서양 물리학의 기초 개념이, 후반부에는 도르래의 원리를 이용한 실용적인 각종 기계 장치의 그림과 해설이 실려 있다. 이 책은 정조 원년에 우리나라에 입수되었으며, 책의 내용을 요약한 판본이 국립중앙도서관 등에 소장되어 있다.

『기기도설』은 중국에 와 있던 외국인 선교사가 쓴 과학 기술 서적으로, 이 가운데는 도르래를 이용해 만든 각종 기계 장치가 소개되어 있었다. 이 책자는 정조가 즉위 직후 중국에서 구입한 《고금도서집성》 중에 들어 있었다. 왕은 『기기도설』을 직접 읽고 그 내용에 흥미를 느껴 다산에게 「기중도설」, 「인중도설」(引重圖說)의 원리를 설명하면서 그 응용을 권유했던 것으로 전한다.

다산이 고안한 거중기는 비록 중국에서 입수한 서양의 과학 서적을 참고하기는 했지만 실제 제작한 것은 외국 서적과는 다른 조선만의 창의적인 것이었다. 다산의 거중기 고안은 기술 분야에 대한 지식인의 관심이 극히 낮았던 조선 후기에서 과학 기술의 눈부신 성과로 평가된다.

다산 계획안의 특징과 의미　다산이 제안한 성곽 축성안의 특징은, 성의 규모를 적절한 크기로 줄이고 성벽에 방어 시설을 가득 설치하는 것으로, 기존의 읍성과는 크게 달랐다. 종래의 읍성은 주민을 모두 수용하는 긴 성벽이 늘어서 있는 대신 성벽 자체에는 이렇다 할 방어 시설이 거의 없었다. 전쟁을 대비하기보다는 평상시의 주민 통제 의도가 더 컸기 때문이다.

축성 계획안을 작성할 때 다산은 31세에 지나지 않았다. 축성에 대한 특별한 경험도 없었고 더욱이 전쟁에 대한 체험도 없었다. 단지 1790년, 정조가 사도세자의 무덤에 참배차 갈 때 건넌 한강의 배다리 건설 과정에 참여한 경험을 가지고 있는 정도였다. 배다리는 용산과 노량진 사이에 규격이 통일된 배를 묶어서 만들었는데, 정약용은 이 다리의 설계 과정에 참여하였다.

그렇다면 화성과 같은 중요한 공사 계획을 젊은 학자 다산에게 맡긴 정조의 의도는 무엇이었을까? 조정에는 경험이 많은 축성 전문가와 전쟁 전문가도 있었지만, 왕이 바란 것은 기존의 생각과 방식으로 짓는 성곽이 아니었던 것이다.

그럼, 경험은 없지만 젊고 학식이 뛰어난 학자에게 정조가 바란 것은

무엇이었을까? 그건 아마도 종래의 성곽과는 차별되는 새로운 모습의 성곽이었을 것이다. 왜냐하면 화성이라는 신도시는 종래와 같은 군사적·행정적 명령을 수행하는 도시가 아니고 상업 활동이 활발해 재화가 가득하고 사람이 모이는 새로운 개념의 경제 도시였기 때문이다.

왕의 이러한 의도는 다산에 의해 훌륭하게 실현되었다. 다산이 성의 규모를 줄이는 대신 방어 시설을 가득 설치할 것을 제안한 것은 평상시뿐 아니고 유사시에도 성을 방어할 수 있도록 고려한 결과였다. 상업이 번성하면 과거처럼 전쟁이 났다고 읍성을 버리고 산성으로 대피할 수는 없었기 때문이다. 즉, 상업 도시에 걸맞은 새로운 성곽을 구상하고자 한 것이 다산 계획안의 핵심이었으며, 이것은 바로 이 시대에 맞는 새로운 성곽이었다.

정약용의 계획안은 실제 축성 공사가 진행되면서 그대로 실현되었다. 지형 조건에 따라 성벽 길이가 계획안보다 좀더 늘어나고 방어 시설의 종류나 설치 위치가 달라졌지만, 새로운 방어 시설을 가득 설치하고자 했던 계획안은 실천에 옮겨졌으며, 정약용이 고안한 새로운 기계 장비들도 공사 과정에 직접 투입되었다.

3

화성 축성, 준비에서 실행까지

성역소의 구성 1794년 정월부터 시작된 화성 축성 공사는 관청이 준비에서 마지막 마무리까지 전 과정을 직접 주관해서 추진하였다. 지금 같으면 공사 계획이 서고 예산이 확정되면 설계는 설계 사무소에 맡기고 공사는 건설 회사에 맡기고 관청에서는 일이 잘 진행되는지 감독만 하면 되겠지만 이러한 근대적 공사 방식은 조선 후기에는 아직 나타나지 않았다. 관청은 건물을 설계하고 장인들을 모으고 자재를 조달하는 모든 일을 직접 해야 했으며 관리들은 일의 시작부터 끝까지 감독, 주관하지 않으면 안되었다. 따라서 당시에는 나라에 큰 공사가 생기면 공사 업무를 전담할 별도의 기관이 만들어졌으며 공사가 끝나면 해체되는 것이 보통이었다. 공사 전담 기관은 도감(都監) 또는 소(所)라는 명칭으로 불렸으며 그 책임자는 정부의 고위 관리가 맡았다.

화성의 축성에도 성역소(城役所)라는 임시 기구가 조직되었다. 그 최고 책임자에 우의정과 좌의정을 거쳐 당시 중추부사로 있던 채제공이 임명되었다. 채제공 아래 실제로 공사를 총괄하는 책임자로는 당시 화

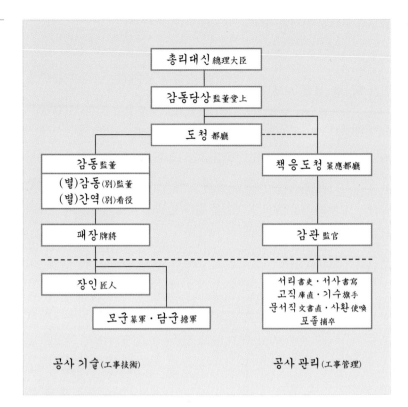

```
                        총리대신 總理大臣

                        감동당상 監董堂上

                        도 청 都廳 ┄┄┄┄┄┄┄┄┄┄┄┄┐

            감 동 監董                        책응도청 策應都廳
            (별)감동 (別)監董
            (별)간역 (別)看役

            패 장 牌將                            감 관 監官
        ┄┄┄┄┄┄┄┄┄                          ┄┄┄┄┄┄┄┄┄
            장 인 匠人                        서리書吏 · 서사書寫
                                            고직庫直 · 기수旗手
                                          문서직文書直 · 사환使喚
                모군募軍 · 담군擔軍                포졸捕卒

      공사 기술 (工事技術)                     공사 관리 (工事管理)
```

성역소의 구성 총리대신은 공사 최고 책임자로, 감동당상은 실제적인 총괄 책임자로 일하며, 도청이 실무적인 책임을 맡았다. 그 아래 크게 기술 분야와 관리 분야로 나뉘었다. 기술 분야는 감동과 간역이 각 작업별로 책임자가 되고 패장이 현장에서 장인들을 통솔하면서 공사를 감독해 나갔으며, 관리 분야에서는 책응도청이 책임을 맡고 감관이 서리나 서사, 창고지기, 포졸들을 거느리고 자재나 금전의 출납을 다루었다.

성유수로 있던 조심태가 임명되었다. 조심태는 이미 1789년 수원읍을 팔달산 아래로 옮길 때부터 수원부사로 있으면서 신도시 건설을 성공적으로 완성시킨 장본인이었는데, 다시 화성 성곽 공사의 실제 책임자가 된 것이다. 이 두 사람 밑에는 현장의 모든 일을 주관하는 도청(都廳)이라는 직책이 있었는데 여기에는 이유경(李儒敬)이 임명되었다. 채제공, 조심태, 이유경 이 세 사람은 화성 축성 공사가 시작될 때부터 끝날 때까지 각자 맡은 직책에서 최선을 다해 임무를 수행하였다.

이후 정조는 이들의 노고를 치하하여 상을 내렸는데, 을묘년(1795, 정조 19) 원행 때 채제공에게는 큰 호랑이 가죽 한 벌을 내렸으며 조심태에게는 당상관으로 품계를 올려주었고 이유경에게는 갑옷 한 벌을 내려 주었다.

이 세 사람 밑에는 작업 내용에 따라 많은 감독관이 조직되었는데, 각각의 감독관들은 자재의 출납을 주관하기도 하고 인부를 동원하고

감독하는 등의 다양한 역할을 하였다.

민간 매입을 통한 자재 조달 | 화성 축성 공사에는 방대한 양의 자재가 필요하였다. 산에서 캐 와야 하는 석재에서부터 전국적으로 구해 와야 하는 목재, 그리고 철물이나 기와, 또 성문과 각 건물에 칠할 단청 재료에 이르기까지 그 종류와 수량은 어마어마했다. 건축 자재를 어떻게 제때에 신속하게 조달하는가는 공사의 성패를 좌우하는 중요한 문제였다. 화성 축성에서는 이 문제가 비교적 원활히 처리되었는데, 그 바탕에는 이 시대에 와서 발달한 민간 자재상이 있었기 때문이다.

화성 축성 당시 석재는 화성 북쪽 가까이에 있는 숙지산에서 떠온 돌을 사용하였다. 일의 능률을 높이기 위해 관청에서는 미리 정해 놓은 석재 규격에 따라 값을 매겨 놓고 일꾼들이 돌을 떠오면 그만큼 값을 쳐 주는 방식을 택하였다. 그 덕분에 석재를 일정한 규격으로 통일할 수 있었고 또, 돌을 모으는 데 공연히 백성들을 다그치고 재촉하지 않아도 되었다. 돈이 아쉬운 사람들이 스스로 돌 나르는 일에 열심이었기 때문이다.

기와와 벽돌은 성역소에서 직접 가마를 마련해 구워냈다. 기둥이나 대들보에 쓰이는 큰 목재는 충청남도 안면도에서 바람에 쓰러진 나무들을 우선 갖다 썼으며, 부족한 것은 강원도의 국유림에서 베어 와 사용하였다. 문루에 쓸 큰 느티나무는 특별히 전라도 깊은 산간에서 구해 왔다. 철물은 각 지방 감영이나 특정 지역에서 공납을 받았다.

관청이 직접 조달하는 자재 외에 나머지 상당 부분은 민간 상인한테서 매입하였다. 특히 서까래용의 가는 목재와 송판의 경우 전량을 민간 상인에게 구입했으며, 철물의 일부나 단청에 필요한 뇌록(磊綠) 같은 특수한 물건까지도 대부분 민간 상인에게 의존하였다.

18세기에는 이미 서울을 비롯한 한강변 등지에 건축용 자재를 취급하는 민간 상점들이 상당히 자리잡고 있었다. 이 가운데는 나라에 일정

한 세금을 내는 공인된 상점도 있었고 그보다 규모가 작은 영세 상인들도 있었다. 특히 목재상의 경우 도성 안팎은 물론 한강변이나 한강 상류 지역의 강변에까지 상점이 널리 형성되어 있었다. 화성의 축성 공사는 이들 민간 상인을 통해 필요한 물품을 적시에 확보할 수 있었기에 원활히 진행되었다.

다양한 장비의 이용 화성의 축성 공사에는 자재 운반을 위한 장비가 다양하게 활용되었다. 장비 사용을 적극적으로 제안한 사람은 다산 정약용이었다. 정약용이 이러한 제안을 할 수 있었던 것은 정조가 기계 장치의 효용에 큰 관심을 가지고 있었기 때문이다. 여기에다 실제로 공사 현장에서 일을 추진하는 감독관들이 도구 활용에 적극성을 보인 것 또한 큰 힘이 되었다.

화성 축성 과정에서 활용된 자재 운반용 기구로는 다산이 고안한 유형거와 거중기뿐 아니라 수많은 재래식 장비들이 있었다. 실제 활용 면에서 보면 유형거나 거중기와 같은 신종 장비보다는 재래식 장비가 큰 역할을 하였다.

축성에 동원된 기계 장비는 모두 열 종류였다. 화성의 축성 과정이 기록된 『화성성역의궤』에는 각 장비의 종류와 공사장에 투입된 숫자가 명시되어 있는데, 거중기 1부, 유형거 11량, 대거(大車) 8량, 별평거(別平車) 17량, 평거(平車) 76량, 동거(童車) 192량, 발거(發車) 2량, 녹로

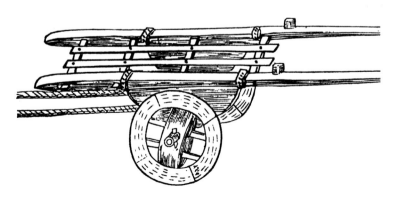

유형거 바퀴에 복토를 달아 짐 싣는 판이 수평을 유지하도록 고안되었다. 이 책에 실린 화성 성역 관련 도판은 모두 『화성성역의궤』에서 인용하였다.

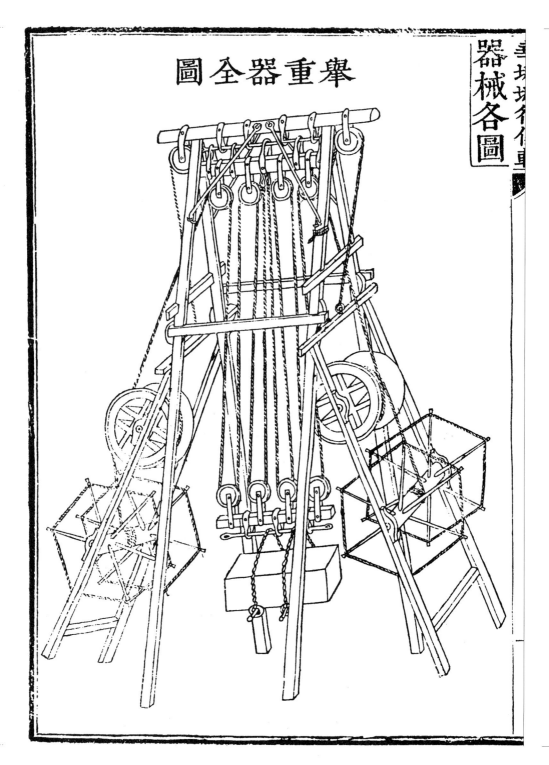

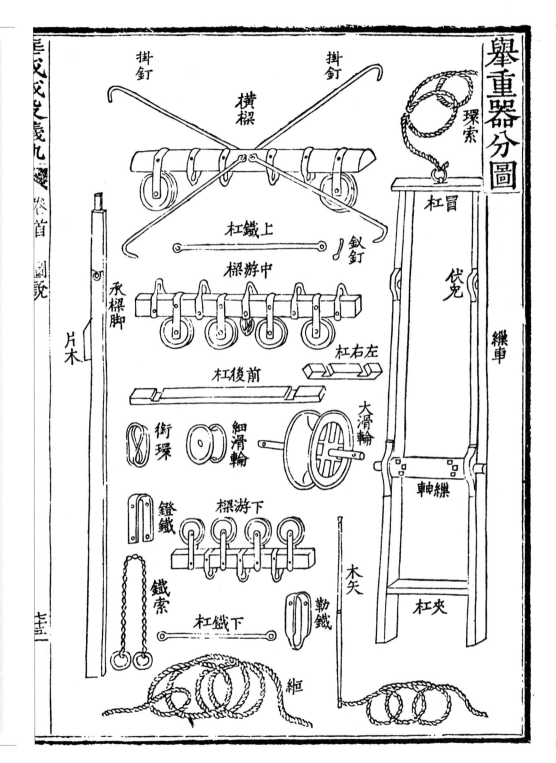

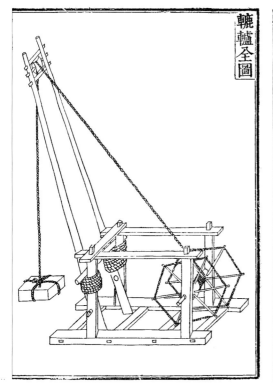

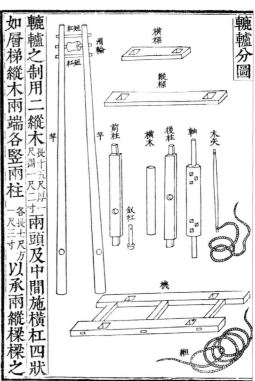

거중기 전도와 분도 『화성성역의궤』에 실린 거중기의 진도와 분해도이다. 거중기의 개발은 기술 분야에 대한 지식인의 관심이 낮았던 조선 후기에서 과학 기술의 눈부신 성과로 평가되고 있다.(앞면)

녹로 전도와 분도 녹로는 도르래와 물레 하나씩을 이용한 간단한 기구로, 19세기 건축 공사에 널리 활용되었다.

(轆轤) 2좌, 썰매〔雪馬〕 9좌, 구판(駒板) 8좌이다.

대거·평거·발거는 모두 소가 끄는 수레로, 대거는 소 40마리가, 평거는 소 열 마리가, 발거는 소 한 마리가 끌었다. 별평거는 평거의 바퀴를 단 것으로 보인다. 동거는 바퀴가 작은 소형 수레로 사람 넷이 끌어 사용했으며, 썰매는 바닥이 활처럼 곡면을 이루어 잡아끄는 기구이고, 구판은 바닥에 둥근 막대를 여럿 늘어놓고 끌어당기는 작은 기구이다.

『화성성역의궤』에는 공사장에 투입된 장비 수량과 사용하고 남은 수량이 자세히 명시되어 있다. 투입량에서 사용하고 남은 수량을 빼면 사용 도중 파손된 숫자가 나오는데, 이것은 각 장비가 실제로 얼마만큼 활용되었는지를 말해 준다.

기록에 의하면 평거와 동거는 각각 76량과 192량이 투입되었고 공사가 끝났을 때는 각각 14량, 27량만이 남았다고 하므로 이들 수레의 활용이 얼마나 컸는지 짐작할 수 있다. 여기 비해서 거중기는 1부가 제

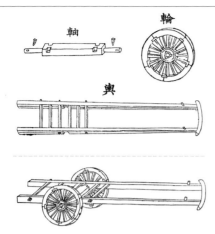

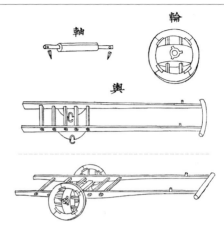

대거 소 40마리가 끄는 수레로 8량이 만들어졌으며, 제일 큰 돌을 운반할 때 사용했다.

평거 소 10마리가 끄는 수레로, 76량이 제작됐다.

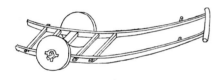

발거 소 한 마리가 끄는 작은 수레로, 2량이 만들어졌다.

동거 바퀴가 작은 소형 수레로 192량 중 27량만 남은 것으로 미루어 화성 축성시 가장 많이 사용된 장비임을 알 수 있다.

구판 바닥에 둥근 막대를 늘어놓고 끌어당기는 작은 기구로, 8좌가 만들어졌다.

썰매 바닥이 활처럼 곡면을 이루고 있는 수레이다.

작되어 1부 그대로 남았다고 한다. 거중기는 왕실에서 제작해서 공사 장에 보냈다고 하는데, 이것으로 미루어 보면 과연 그것이 얼마나 적극 적으로 활용되었을까 하는 데 의문이 간다. 이에 비해서 유형거는 11량 이 제작되었고 남은 것은 1량뿐이었다고 하니 비교적 적극 활용되었던 것으로 보인다. 그러나 유형거는 그 구조가 복잡하고 다루기가 어려워 사용 도중 망가지는 일이 잦았다고 한다. 새로운 기계는 제작도 곤란했

거니와 사용상의 어려움도 있었던 것이다.

화성 축성 과정에 각종 기계 장비가 적극 활용된 까닭은, 다산과 같은 실학자가 공사에 참여했기 때문이기도 하지만 더 근본적으로는 공사 여건이 노임제로 변화했기 때문이다. 화성 축성은 수많은 석재가 사용된 큰 공사였고 여기에는 돌을 뜨고 운반하는 작업이 가장 큰 비중을 차지했다. 과거에는 부역 노동을 통해 돈을 들이지 않고 백성들을 강제로 사역시킬 수 있었지만 18세기 말에는 그것이 불가능했다. 모든 작업에는 반드시 노임이 지급되었으므로 석재 운반은 공사비를 상승시키는 골치 아픈 문제였다. 때문에 공사 감독관들은 석재의 운반을 용이하게 하고 노임을 줄이기 위한 해결책으로 각종 재래식 수레를 비롯한 자재 운반 장비를 적극적으로 이용했던 것이다.

공사 기간의 단축 화성 축성은 1794년 갑인년 정월에 터닦기가 시작되었다. 그리고 나서 2년 반 후인 1796년 병진년 9월에 필역(畢役)을 고했다. 이 사이 갑인년 7월 한여름에는 무더위로 인해, 또 그 해 11월부터 이듬해 을묘년(1795) 4월까지는 동절기를 맞아 얼음이 녹을 때까지 축성 공사가 정지되기도 했다.

전체 성벽 5.4km의 축조와 성벽 안팎에 설치된 각종 방어 시설, 그리고 성문과 장대, 여기에 행궁의 증축 등 화성 성역은 작은 규모의 공사가 아니었다. 그러나 2년 반 동안 공사는 전반적으로 순조롭게 진행되었는데, 그 가장 큰 이유는 충분한 사전 준비와 여유로운 자금 조달에 있었다. 이미 화성 축성의 발의가 공사 4년 전부터 있었다. 성곽의 기본적인 계획은 공사 시작 1년여 전에 정약용에 의해 작성되었다. 공사 전담 기구인 성역소가 구성된 것은 착공 두 달 전인 1793년 12월 6일이었다. 이때부터 구체적인 공사 내용이 확정되었으며 필요한 석재와 목재의 확보에 나섰다. 목재로는 먼저 안면도의 나무와 강원도 산간의 나무가 활용됐는데 벌써 그 해 겨울에 산에서 베어 내서 봄에는 공사장으로 운반이 되어 있었다. 당시 공사 지연의 주원인은 대개 자금의

● 화성 성곽 전체 공사 진행표

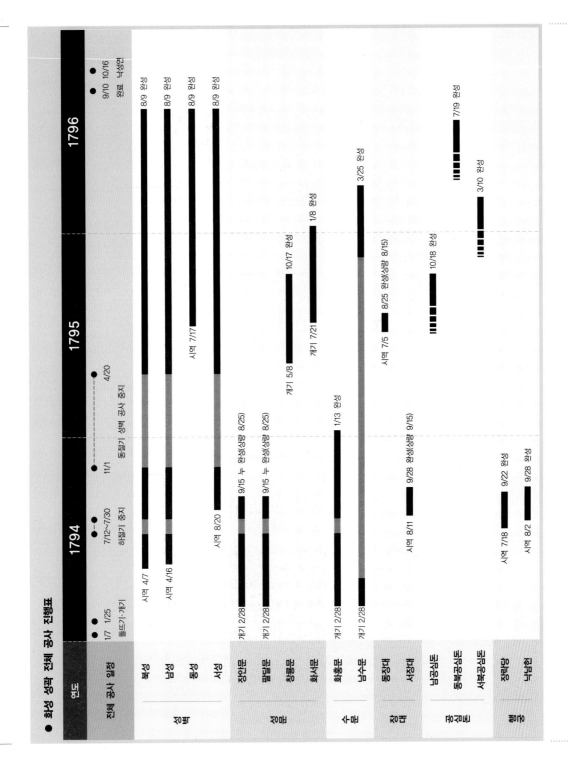

고갈에 있었다. 특히 노임제가 실시된 다음부터 일당 지급이 순조롭지 않으면 모군(募軍)이나 짐꾼들이 떠나 버릴 위험이 있었다. 화성 축성에서는 이 부분이 순조롭게 진행되었다. 그만큼 나라의 재정이 여유로웠던 것이다.

각 건축물들의 공사 기간도 비교적 짧았다. 장안문(長安門)이나 팔달문(八達門)같이 지붕이 2층이고 처마 밑에 공포(栱包)라는 독특한 받침재를 촘촘히 짜는 다포(多包)식 건물의 공사는 7개월 정도 걸렸고, 다른 건물들도 두 달을 넘기지 않았다. 장안문과 팔달문의 경우 다른 건축물에 비해 공사 기간이 오래 걸린 것은 하부의 석축 부분 때문이었다. 석축 쌓는 데 5개월 이상을 보내고, 정작 상층의 누각은 2개월 만에 완성되었다. 나머지 다른 건물들의 경우 공사 기간은 더욱 빨랐다. 행궁 내 낙남헌(洛南軒) 건물은 1794년 8월 2일에 공사를 시작해서 한 달 보름 뒤인 9월 28일에 끝났고, 동장대(東將臺)는 1795년 7월 15일에 개기(開基)해서 한 달여 지난 8월 25일에 완성되었다.

이렇게 두 달 남짓 안에 건물 하나를 짓는 것은 화성 축성에서만 특별히 이루어진 것은 아니었다. 이미 조선 후기에 들어오면 건축 공사의 기간은 평균적으로 2개월을 넘기지 않는 것이 보통이었다. 그만큼 건축 기술이 향상되고 집 짓는 방식이 숙달되었기 때문이다.

조선 후기에는 가급적 공사 비용을 줄이기 위해서 세부의 복잡한 조작을 없애고 구조를 단순화하는 경향이 있었는데 이것도 공기(工期) 단축에 도움이 되었다. 무엇보다 목조 건물은 미리 세부 부재들을 가공해 놓았다가 공사가 시작되면 한꺼번에 조립해 나가는 특성이 있어 그 덕분에 공기가 더 줄어들 수 있었다.

공사에 활용된 그밖의 도구들

화성 축성 공사에는 돌을 나르기 위해 거중기나 각종 수레가 동원되었지만, 이밖에도 장인이나 일꾼들이 일상적으로 사용하는 여러 도구들이 쓰였다. 『화성성역의궤』에는 이런 도구들에 대해서도 그림을 곁들여 소개하고 있다. 도구들 가운데는 얼마 전까지 우리 주변에서 흔히 쓰이던 것들도 적지 않다.

사용된 도구를 보면, 우선 지게〔支架〕, 삼태기〔畚〕, 짐틀〔擡機〕, 단기(單機), 짐통〔擔桶〕같이 물건을 나르는 데 쓰이는 것이 있다. 지게는 우리 주변에서 흔하게 보아온 것이고 삼태기도 마찬가지다. 짐틀은 여러 사람이 좌우에서 손잡이를 들어서 무거운 물건을 실어 운반하는 도구이고, 단기는 돌같이 무거운 물건을 매단 줄을 두 개의 긴 막대에 걸어 앞뒤에서 사람이 어깨에 메고 나르는 것이다.

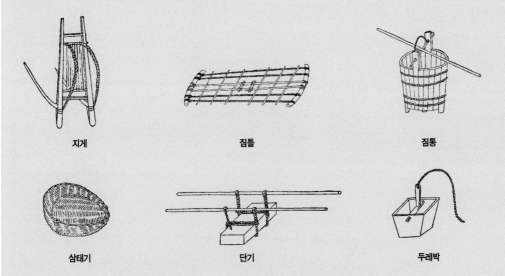

지게 　　　　　 짐틀 　　　　　 짐통

삼태기 　　　　　 단기 　　　　　 두레박

여러 종류의 삽과 괭이도 등장한다. 삽에는 일반적인 삽 외에 자루 양쪽에 줄을 달아서 여러 사람이 함께 일할 수 있도록 만든 화(鏵)라는 것도 보이고 화보다 크기가 크고 자루도 훨씬 긴 험(杴)이라는 도구도 있다. 괭이는 끝이 삼각형으로 뾰족하게 된 곡괭이와 끝이 넓적한 넙적괭이가 있다.

바닥을 다질 때 쓰는 달구는 돌달구, 즉 석저(石杵)와 나무달구〔木杵〕
가 있는데, 일반 건축물을 세울 때는 주로 나무달구를 쓰지만 축성 공사
의 기초를 다지는 경우에는 그보다 훨씬 무게가 나가는 돌달구를 썼다.

이밖에 물을 퍼담는 두레박이나 용도를 정확하게 알기 어려운 용관
자(龍貫子), 목장본(木長本)이라는 것도 그림으로 묘사되어 있어 흥미
를 더해 준다.

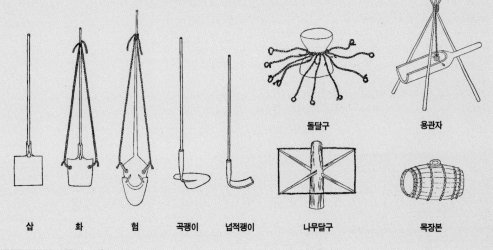

| 삽 | 화 | 험 | 곡괭이 | 넙적괭이 | 돌달구 | 용관자 |
| 나무달구 | 목장본 |

화성의 종합 건축 보고서, 화성성역의궤

조선시대에는 나라의 큰 행사가 있으면 그 내용을 자세히 기록해서 책
자로 간행했는데 이를 의궤(儀軌)라 한다. 왕실의 결혼식이나 회갑연
같은 잔치는 물론이고 장례를 치르는 절차나 왕릉을 만드는 일이 있을
때 의궤를 제작했다. 궁궐의 신축이나 수리가 있을 때도 의궤가 작성되
었다. 의궤는 왕이 직접 보는 어람(御覽)용 외에 지방의 각 사고(史庫)
에 보관하기 위해 보통 6~7부를 만드는데, 어람용은 특히 제본이나 장
정을 정성껏 꾸몄다.

『화성성역의궤』는 이런 의궤 제작 전통의 일환으로 화성 축성 공사
의 전 과정을 기록해서 책자로 꾸민 것이다. 다른 의궤가 대개 필사본
으로 편찬된 데 비하여 『화성성역의궤』는 금속활자를 이용해서 간인

(刊印)된 점이 주목된다. 이때 사용된 활자는 정리자(整理字)로, 서적 발간에 관심이 컸던 정조의 명으로 새로 만들어진 것이었다. 『화성성역의궤』의 간행은 정조대의 활발한 문서 간행의 분위기에 힘입어 이루어졌으며 그와 함께 화성 축성에 대한 정조의 각별한 관심을 반영한다.

의궤는 1801년(순조 1)에 간행되었으며 전체 구성은 권수(卷首) 1권과 본편(本編) 6권, 부편(附編) 3권 도합 10권 8책으로 되어 있다. 권수에서는 공사 일정, 공사에 종사한 감독관의 인적 사항, 그리고 그림을 곁들인 각 건물에 대한 설명과 자재 운반용 기구와 건물의 세부 설명글이 들어 있다. 나머지 9권은 공사 수행 중에 오간 공문서와 왕의 명령, 상량식(上樑式)이나 고유식(告由式) 등 의식, 그리고 공사에 참여한 장인의 이름과 각 건물별로 소요된 자재 수량이 상세히 기록되어 있을 뿐 아니라 전체 공사 비용의 수입과 지출 내역도 꼼꼼히 수록되어 있다.

『화성성역의궤』는 그 내용의 방대함에서 놀라움을 줄 뿐 아니라 그 자세하고 치밀한 기록 내용으로도 후대 사람들에게 많은 교훈을 남긴다. 의궤의 내용 중에는 각 건물별로 집 짓는 데 들어간 못의 규격과 수량, 못의 단가까지 명시되어 있으며, 한 건물을 짓는 데 몇 사람의 장인이 며칠을 일했는지까지 알 수 있도록 했다. 또한 공사에 종사한 장인에 대해서도 직종별로 일일이 이름을 기록하고, 편수의 경우는 그 출신지와 작업 일수도 밝히고 있다.

의궤의 작성은 공사 내용에 한 점 숨길 것이 없도록 하고 또 공사 종사자들의 책임 의식을 높이는 일로, 일종의 공사 실명제와도 같은 것이었다. 이 책자를 통해서 한국의 중요한 건축 용어들이 정리될 수 있었는데, 최근 성곽을 복원하는 과정에서도 이의 기록은 절대적인 근거 자료가 되었다. 특히 『화성성역의궤』는 금속활자로 간행돼 여러 부가 제작되었기 때문에 지금도 서울대학교 규장각을 비롯해 국립중앙도서관과 몇몇 대학 도서관 등에 인쇄 원본이 소장돼 있다. 1978년에는 수원시 문화재보전회에서 한글 번역본을 출판하였고, 다시 2000년에 경기문화재단에서 수정 국역본을 발간하였다.

화성성역의궤 내용의 방대함과 기록의 치밀함으로 후대 사람들에게 많은 교훈을 남기고 있는 조선 최대의 종합 건축 보고서이다. ⓒ 김동욱

4

화성 축성의 장인들

전국 최고 기술자들의 소집 화성 성곽은 단순히 성벽만 빙 둘러 있는 것이 아니고 다양한 형태의 목조 건물과 벽돌 시설이 망라된 18세기 말의 건축 박물관과 같은 곳이다. 이런 건축물을 축조하는 데는 당연히 여러 직종의 전문 기술자가 동원되지 않으면 안되었다. 화성은 비록 지방 도시였으나 그 축성 공사는 나라의 경제력과 기술력이 동원된 국가적인 사업이었다. 따라서 축성 공사에 동원된 기술자 역시 당대 최고급 전문 인력들이었다.

화성 축성 공사에는 모두 22직종에 1,840명의 장인들이 동원되었다. 이들 대부분은 서울에서 활동하던 장인이었고 일부는 화성부와 개성부 등 인근 지역의 장인이었다. 또 멀리 경상도나 함경도 등에서 특별히 재주가 인정되어 차출되어 온 경우도 있었다.

『화성성역의궤』에 적힌 장인들의 출신지를 보면 서울에 사는 장인이 1,101명으로 전체의 60% 가량이었다. 서울 장인 가운데 관청에 신분이 등록되어 있는 이른바 관장(官匠)은 393명이고 나머지는 민간 장인들이었다. 서울 이외 지역으로는 화성부가 133명으로 제일 많고, 다음이

경기도 지역이었는데 양주에 거주하는 장인이 다수를 차지하였다.

지방에 사는 장인은 석공이 대다수를 차지하였다. 공사에 동원된 석공은 전체 장인의 30%가 되는 662명이었으므로, 이들을 모두 서울이나 화성부의 장인으로 충당하기는 어려웠을 것이다. 석공 이외에 지방 출신 장인의 직종은 목수와 와벽장(瓦甓匠), 화공(畵工) 등으로 특수 기술 분야의 장인들이었다.

목수 가운데는 강원도나 경상도 산간의 승려 목수들이 특별히 차출되었는데, 이들이 없었으면 공사에 차질을 빚었을 정도로 승려 목수들은 중요한 기술자였다. 강원도 양양의 명주사 승 진련(震蓮)과 경상도 영천 은해사 승 쾌성(快性)은 특별히 이름이 지목되어 반드시 성역소로 보낼 것을 명하는 대목이 『화성성역의궤』에 보인다. 화공은 전체 46명 가운데 40명이 승려였다. 화공이 주로 하는 일은 건물에 단청을 칠하는 것이었는데 이 일은 승려 장인들의 점유 분야였다. 승려 화공은 대부분 경기도 내 사찰에 속하였다.

와벽장, 즉 벽돌 굽는 장인은 대부분 함경도에서 차출되었다. 성역소에서는 함경감사에게 공문을 보내서 '화성부 축성이 내년 봄에 시작되는데 벽돌과 전을 많이 쓰게 되는바, 한양에는 벽돌을 구울 줄 아는 좋은 장인이 거의 없고 숫자도 별로 없는데 들으니 함경도에 재주 있는 벽돌장이 많이 있다고 하니 그 중 가장 뛰어난 자 약간 명을 골라서 내년 봄이 열리는 대로' 공사장에 보낼 것을 부탁하였다.

축성에 참여한 22직종의 장인들

화성 축성에 동원된 22직종의 장인은 다음과 같다. 이 가운데 거장이나 마조장, 병풍장은 직접 건축 공사와 관련이 없어 보이지만, 화성 축성은 공사 내용이 방대했기 때문에 이런 여러 직종의 장인들 또한 공사에 참여하였다.

석수(石手)	걸거장(乬鉅匠: 톱장이의 일종)
목수(木手)	조각장(彫刻匠)
니장(泥匠: 미장이)	마조장(磨造匠: 맷돌 만드는 장인)
와벽장(瓦甓匠: 벽돌 굽는 장인)	선장(船匠: 배 만드는 장인, 길게 휜 추녀목 가공)
야장(冶匠: 대장장이)	목혜장(木鞋匠: 나막신 만드는 장인)
개장(蓋匠: 기와 덮는 장인)	안자장(鞍子匠: 말 안장을 만드는 장인)
거장(車匠: 수레 만드는 장인)	병풍장(屛風匠)
화공(畫工)	박배장(朴排匠: 문짝의 고리나 돌쩌귀를 만드는 장인)
가칠장(假漆匠: 단청의 바탕 칠을 하는 장인)	
대인거장(大引鋸匠: 큰 톱을 당기는 톱장이)	부계장(浮械匠: 집 주변에 가설물을 만드는 장인)
소인거장(小引鋸匠)	
기거장(歧鉅匠: 톱장이의 일종인데 어떤 일을 하는지 알 수 없다)	회장(灰匠: 석회 굽는 장인)

편수들의 활약

조선 후기에는 장인의 우두머리를 편수라 불렀다. 편수는 자신이 속한 직종에서 일반 장인들을 거느렸으며 맡은 분야의 일을 책임졌다. 화성 성역의 경우, 편수는 모든 직종에 다 있는 것이 아니라 석수·목수·니장(미장이)·와벽장·야장(대장장이)·개장(기와장이) 여섯 직종에 한정되어 있었다. 편수의 수는 석공 662명 중에 24명, 목수 335명 중에 16명으로, 평균적으로 편수 1명이 일반 장인 30명 내외를 거느렸다.

편수 중 화성 성역 과정에서 특별히 공이 컸던 인물은 석공 편수 한시웅(韓時雄), 박상길(朴尙吉)이었다. 한시웅은 내수사(內需司)[11] 소속의 석공으로, 총 작업 일수가 782일에 달하였다. 2년 반 내내 현장에서 일한 셈이다. 또한 한시웅은 1789년 문희묘(文禧墓)[12] 공사 때도 편수로 참여하여 정조에게 상을 받았는데 화성에서도 돌 공사에서 가장 주도적인 역할을 하였다. 박상길은 작업 일수는 길지 않았지만 공사가 끝났을 때 한시웅과 함께 큰 상을 받았다.

목수 편수로는 권성문(權成文)과 김성인(金成仁), 그리고 승려 굉흡

11 내수사는 궁중 내에서 쓰는 미곡, 포목, 잡화, 노비를 맡아보는 관청이다. 조선 후기에는 여기에 석공이나 목수, 미장이 등 많은 종류의 건축 장인들이 소속되어 있었다.

12 문희묘는 정조의 첫째 아들이었던 문효세자의 사당으로, 1789년 한양 도성 북부 안국방에 세워졌다. 문희묘 공사 당시 처음으로 작업 일수를 기준으로 한 노임제가 실시되어 이후 노임제 정착의 시발점이 되었다. 문희묘는 1900년에 역대 왕실의 어진을 모시던 영희전에 합사됐다가 1908년에는 신위를 무덤에 묻고 더 이상 제사를 모시지 않게 되었다.

(宏治)과 강원도에서 올라온 윤사범(尹思範)이 주목된다. 권성문과 김성인 두 사람 모두 정현 편수로 일하였다. 정현 편수가 하는 일은 지붕 추녀 곡선을 만들어 내는 것인데, 이 일은 재주 있고 경험 많은 목수가 맡는 분야였다. 굉흡과 윤사범은 모두 강원도 양양 출신이다. 굉흡은 장안문과 방화수류정 등 화성에서 가장 규모가 크고 으뜸되는 건물을 주관하였다. 특히 장안문은 복잡한 구조를 갖춘 다포식 건물이었다. 윤사범은 같은 다포식 건물인 팔달문의 목수 편수였다. 다포식 건물을 짓는 데 유독 강원도 출신 목수가 편수로 참여한 것은

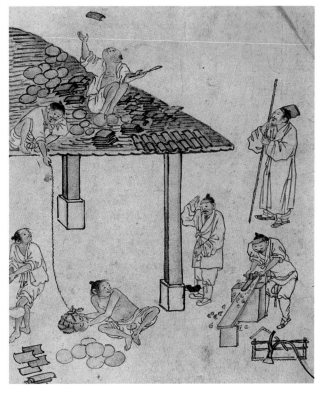

기와 이기 조선 후기 건축 현장을 생생하게 보여주는 김홍도의 풍속화이다. 국립중앙박물관 소장.

이들이 다포식 건물을 지은 경험이 많았기 때문으로 보인다. 18세기에 들어오면서 본격적인 다포식 건물이 서울에서는 거의 지어진 적이 없었고 산간의 사찰 법당에서만 지어졌다. 따라서 다포식 건물을 지을 줄 아는 목수는 절에서 일하는 승려 목수거나 큰절 주변에 사는 목수 정도밖에 없었던 것이다.

화성 축성에 종사한 편수들 중 일부는 순조 3년(1803)에 화재로 소실된 창덕궁 인정전을 다시 짓는 공사에도 참여하였다. 이때 참여한 자들은 석공 편수 박상길, 정현 편수 권성문과 김성인, 그리고 윤사범이었다. 윤사범은 이때도 멀리 양양에서 한양까지 와서 다포식 건물인 인정전을 다시 짓는 일에 참여하였다. 화성 축성에서 얻은 경험은 궁궐의 정전(正殿)인 최고급 건물 공사에서 다시 발휘되었다. 그만큼 화성 축성은 기술자들에게도 뜻있는 공사였던 것이다.

노임제의 정착 | 공사장에서 일하는 기술자가 하루 일당을 정해서 노임을 받는 것은 당연한 일로 보이지만, 이 당연한 듯한 일이 시행되기 시작한 것은 화성 성역이 있던 18세기 말이었다. 그전까지 장인들은 나라에서 하는 건축 공사에 의무적으로 참여하고 몇 푼의 생계비를 받는 데 만족해야 했다.

본래 나라에 큰 공사가 있으면 일반 백성들은 부역의 의무를 졌다. 백성들은 자기가 먹을 음식을 직접 싸들고 나와 나라에서 시키는 길 닦는 일이나 성 쌓는 작업에 정해진 날짜만큼 복무해야 했다. 특히 신분이 관청에 속해 있던 장인들은 1년 중 일정 기간 동안 의무적으로 관청의 공사장 일을 하였다. 이런 부역 노동의 관습이 무너진 것은 17세기 경부터였다.

17세기 중반부터 부역 대신에 모군 제도가 시행되었다. 이미 조세 제도가 바뀌어 실물 대신에 돈이나 포목 등으로 대납이 가능했다. 때문에 부역 노동 또한 더 이상 백성들을 강제로 동원하기보다는 돈을 주고 일꾼을 고용하는 것이 관행화되기 시작한 것이었다.

17세기 중반 이후 일반 백성들의 부역은 사라졌지만 18세기 중반까지 장인에 대한 강제 동원과 부역 노동은 여전히 유지되었다. 부역 노동 단계에서 장인들은 직종이나 일한 내용에 관계없이 단지 공사장에 나온 일수에 따라 요미(料米)를 받았다. 그 결과 18세기에는 전문 기술자인 장인이 받는 급료가 단순 노동자인 모군과 비슷하거나 때로는 더 적은 기현상도 벌어졌다. 이러한 공사장에서의 모순이 극복된 것은 18세기 말 정조대에 있었던 문희묘 신축 공사에서부터였다. 정조는 즉위 직후부터 여러 가지 제도 개선을 시행했는데, 정조의 첫째 아들이면서 어려서 일찍 죽은 문효세자(文孝世子)의 사당을 짓는 공사에서 비로소 작업 일수를 기준으로 한 노임제가 실시되었다. 그에 따라 장인에게도 노임제가 시행되기 시작한 것이다.

장인의 부역 노동이 사라지고 하루 일당을 기준으로 한 노임제가 정착되면서 장인 세계에 큰 변화가 초래되었다. 이제 장인들은 자신의 기

술을 연마하여 유능한 기술자로 인정받기 위한 노력을 게을리 하면 안 되었다. 노임제의 실시는 장인 개개인의 기술 성장으로 이어졌고, 그것은 조선 후기 건축 기술의 전반적인 향상을 낳았다.

화성 축성에 종사한 장인들이 성역소에서 받은 노임 기준은 다음과 같다.

석수 매 패(牌) 매일 미(米) 6승(升) 전(錢) 4전 5푼(조역 2명 작作 1패)

야장 매 패 매일 전 8전 9푼(조역 3명 작 1패)

목수, 니장, 조각장, 가칠장 등 매 명(名) 매일 전 4전 2푼

인거장, 선장 등 매 명 매일 전 3전

와벽장, 잡상장(雜像匠) 매 명 매일 미 3승 전 2전

개장 5량각 매 칸 전 6전, 행각(行閣) 매 칸 전 4전

담군(擔軍) 매 명 매일 전 3전(매 12명 등 패 1명 화정火丁 1명 고가雇價 병동幷同)

모군(募軍) 매 명 매일 2전 5푼(매 30명 등 패 1명 화정 1명 복직卜直 1명 고가 병동)

잡상 처마마루에 장식된 흙으로 빚은 인형으로, 잡귀로부터 건물을 보호하려는 벽사의 의미를 지녔다. 잡상을 만드는 장인을 잡상장이라 하였는데, 잡상은 궁궐이나 왕실 관련 건축물에만 설치되었다. 화성의 경우 4개의 성문에 모두 잡상이 설치되었는데, 이로 미루어 당시 화성의 위상을 간접적으로 알 수 있다. 『화성성역의궤』에는 잡상장이 노임 기준에만 언급되며 실제 공사에 참여한 장인 명단에는 보이지 않는다.

석공(석수)은 2인이 한패가 되고 하루 쌀 6되에 돈 4전 5푼을 받도록 하였고, 대장장이(야장)는 조역 3인으로 한패가 되어 돈 8전 9푼, 목수 등은 돈 4전 2푼씩이었다. 이보다 일의 비중이 작다고 평가된 톱장이(인거장)나 선장이 하루 3전이고, 벽돌 굽는 장인(와벽장)과 잡상장은 쌀 3되와 돈 2전, 기와장이(개장)는 날짜로 산정하지 않고 5량각을 지을 경우 한 칸에 6전, 규모가 작은 행각은 한 칸에 4전을 받았다. 돌을 짊어지고 나르는 짐꾼(담군)은 하루 3전씩을 받았는데 이들은 12명이 한패가 되었으며 단순 잡역부인 모군은 하루 2전 5푼을 받고 이들은 30명이 한패를 이루었다.

장인을 아낀 정조

화성 축성 공사가 진행된 2년 반 동안, 정조는 공사의 원만한 진척을 위해 여러 가지 세심한 배려를 아끼지 않았다. 『화성성역의궤』에서는 장인들을 배려한 정조의 마음 씀씀이를 알 수 있는 대목이 있어 눈길을 끈다.

공사 기간 동안 정조는 반사(頒賜)라고 해서 감독관과 여러 장인들에게 여름과 겨울에 더위와 추위를 막을 물품을 때맞춰 내려 주었다. 척서단(滌暑丹)은 더위 먹은 사람이나 더위에 몸이 쇠약해진 사람을 치료하는 환약으로, 정조는 공사 첫해인 갑인년(1794) 6월 25일에 척서단 4천 정을 장인들에게 내렸다. 또 을묘년(1795) 11월에는 장차 닥쳐올 추위에 대비해서 털모자와 무명을 준비해 장인 한 사람당 모자 하나에 무명 1필을 나눠 주었다.

때때로 음식을 크게 내려 주는 것도 잊지 않았다. 이러한 행사를 호궤(犒饋)라 했는데 정조가 화성에 내려오는 때에는 반드시 치렀다. 그밖에 해가 바뀌어 공사를 새로 시작할 때나 여름 무더울 때, 또는 공사가 마무리되어 가는 시점에도 시행했는데, 모두 11차례 이루어졌다. 갑인년 9월 처음 호궤 때에는 장인과 일꾼 한 사람에게 흰떡 두 가래에 수육 한 근, 그리고 술 한 그릇이 돌아가도록 했고, 보통 때는 밥 한 그릇과 국 한 그릇에 생선 자반 두 마리씩을 내렸다.

따로 특별한 상을 내리는 것도 빼놓지 않았다. 을묘년 윤2월, 혜경궁을 모시고 화성에서 회갑연을 베풀 때는 공사 총책임자인 총리대신 채제공에게 호랑이 가죽 1벌을 내리고 감동당상(監董堂上) 조심태에게는 품계 한 등급 승진, 도청 이유경에게는 갑옷 한 벌을 내리면서 장인들에게도 그 공로에 따라 3등급으로 차등을 두어 상을 내렸다. 1등의 경우 서울 장인은 무명 두 필에 베 한 필, 지방 장인에게는 쌀 한 석 다섯 두를 내렸다. 2등은 각각 무명 한 필에 베 한 필이나 쌀 한 석, 3등은 무명 한 필 또는 쌀 아홉 두를 내렸다. 물론 공사가 완료되었을 때에도 마찬가지로 시상을 하였다.

축성 공사는 물론, 어떤 건축 공사든지 그늘진 곳에서 이름 없이 땀

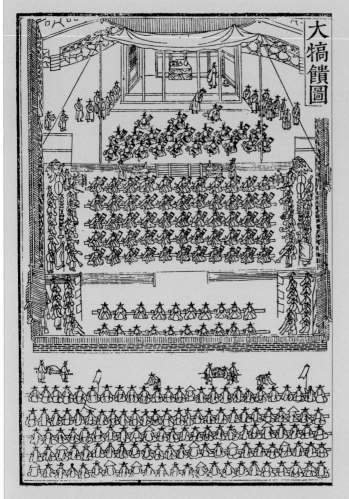

大犒饋圖

대호궤도 공사 중 일꾼들을 위로하기 위해 정조가 친히 동장대에서 호궤를 베푸는 모습이다. 동장대 안에는 벼슬한 신분의 사람들이, 바깥으로는 벼슬하지 못한 장인들이 질서 정연하게 앉아 상을 받았는데 간혹 승려 복장의 장인도 보인다.

흘려 일하는 장인들과 일꾼의 손이 없으면 이루어지지 못하는 것은 너무나 당연하다. 따라서 이들의 가치를 알아주는 것은 위정자나 관리들이 꼭 살펴야 하는 중요한 일이다. 그런 점에서 현대 사회에 들어와 나라에서 대규모 공사를 벌일 때 이를 주관하는 행정부의 고급 관리들이나 또는 입법부의 관리들이 모든 공을 독차지하고 정작 땀흘려 일한 기술자들에 대해서는 지나치게 무관심하다는 반성이 생긴다. 기술자들이 사회적으로 대우받지 못하던 조선시대에도 나라의 큰 공사에 종사한 장인들에게 각별한 관심과 배려를 아끼지 않은 것을 돌이켜 보면 우리 주변의 기술자 경시 풍조가 오히려 부끄러워진다.

봉돈

봉돈(烽墩)은 봉화 연기를 피우는 돈대이다.
봉돈은 외벽과 내부 계단에 이르기까지 전체를 모두 벽돌로 만들었다.
남쪽으로 돌출된 부분 끝에 다섯 개의 굴뚝을 두었는데
특히 굴뚝 자체를 벽돌로 쌓은 것은 국내에서 처음 시도된 것으로 매우 실험적인 것이었다.

18세기 실학 건축의 정수

제 3 부

다산은 실제적인 축성 경험은 부족했으나 조선이나 중국의 성곽에 대한 많은 문헌을 섭렵함으로써 그

장단점을 파악하여 새로운 성제를 제안하였다. 그러나 다산의 제안은 실제 축성과정에서 모두 수용된

것은 아니었다. 특히 지리적인 이점을 최대한 살려서 성곽을 만들어온 조선의 전통을 무시한 전혀 새로운

서는 다산의 계획안보다는 조선 성제의 전통을 존중하는 쪽으로 결정되었다.

화성의 성곽은 이전에 없었던 방어 시설이 새롭게 축성되었으나 조선 성곽의 전통을

것만은 아니었다. 화성의 기본 성곽 형태는 전통적인 조선 성제를 충실히 계승하면서 당시의 시대요구

에 걸맞은 새로운 요소들을 추가했던 것이다. 새로운 것을 수용하되 지상의 고유한 특장을 계승 발전시

키는, 지혜가 절실히 필요한 지금 그 좋은 본보기를 화성의 성곽에서 찾을 수 있다.

1

화성의 성곽 형태

버들잎을 닮은 성곽 | 화성의 성곽은 도심부 전체를 성벽으로 둘러 싸면서 길게 이어졌다. 성벽은 서쪽의 팔달산 정상에서 각각 남북 산등성이를 따라 평탄한 곳으로 내려와서 다시 동쪽의 낮은 구릉으로 이어지면서 불규칙한 형태를 이룬다. 이처럼 성벽이 지형에 따라 불규칙한 형태로 도시 전체를 둘러싸는 것은 조선시대 도성이나 지방 읍성에서 흔히 볼 수 있는 일반적인 모습이다.

성벽의 길이는 전체 4,600보(步)로, 환산하면 5.4km 정도가 된다. 당초 다산이 제안한 성벽 길이는 3,600보, 약 4.2km였는데 1,000보 정도가 더 커진 것이다. 성곽을 다 쌓고 나서 지은 「화성기적비」(華城紀蹟碑) 비문에는 "성의 둘레는 무릇 4,600보이니, 도합 12리요, 성의 모양은 가로로 길게 비스듬하여 무르녹은 봄의 버들잎 형상 같으니, 그것은 유천(柳川)이란 지명에서 취한 것이다"라고 씌어 있다. 여기서 유천, 즉 버드내는 본래 팔달산 남쪽 작은 개울 주변을 부르던 지명이다. 이곳에는 유천점(柳川店)이라는 점막(店幕)[1]이 있었다.

축성 공사가 시작된 갑인년(1794) 정월에 정조는 화성에 내려와 성

1 조선시대에 공무로 지방을 여행하는 관리들은 나라에서 운영하는 역참을 숙소로 이용했다. 조선 후기부터 민간의 이동이 활발해지면서 이들을 대상으로 한 주막집이 늘어났는데, 이런 집은 여행객의 기호에 맞춘 음식을 제공하고 친절했다. 그 때문에 노비에 의해 운영되는 불친절하고 서비스가 나쁜 역참은 점차 쇠퇴하게 되었다. 점막이란 이런 주막집 중에 전국의 주요 교통로에 위치한 규모가 큰 곳을 가리킨다.

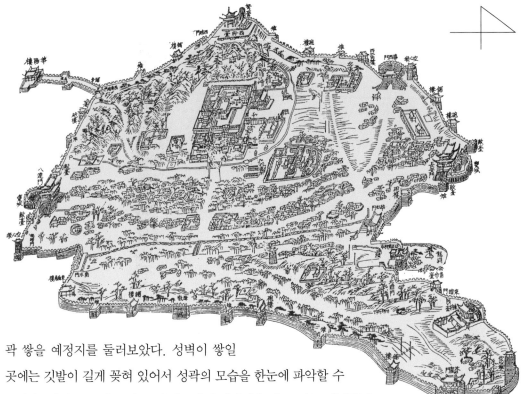

곽 쌓을 예정지를 둘러보았다. 성벽이 쌓일

곳에는 깃발이 길게 꽂혀 있어서 성곽의 모습을 한눈에 파악할 수

있었다. 성터를 둘러본 왕은 성역소의 총리대신을 맡고 있는 채제공에

게, 이곳 땅이 유천이므로 성은 남북으로 약간 길게 하여 버들잎과 같

아야 할 것이라는 뜻을 알렸다. 또 북문 예정지에 인가가 많이 들어서

있으므로 북문 위치를 좀더 밖으로 옮겨서 인가를 철거하지 않으면서

성안이 넓어지도록 하라고 일렀다. 이튿날 팔달산 꼭대기에 올라가 성

터 전체를 살펴본 정조는 "장대(將臺: 군사 지휘소)의 터는 높고 우뚝하

여 바라보기에 마땅하며, 모양은 웅장하고 밝아서 참으로 이른바 하늘

이 만들고 땅이 설치한 것이라 하겠다. 북쪽 마을의 인가가 이리저리

흩어져 있는 곳은 세 번 구부리고 세 번 꺾어서 성을 쌓으면 천(川)자

모양을 할 것이니 유천의 뜻을 담고 있는 것이다" 하는 말과 함께 "성

을 쌓는 데 이미 버들잎 모양을 하고 있고 또 '川'자의 모양을 본떠서

구불구불하게 터를 정하였으니, 인가는 자연히 성안에 포함되도록 해

야 할 것이다"는 명을 내렸다.

버들잎을 닮은 화성 서쪽의 팔달산 정
상에서 동쪽의 낮은 구릉을 잇는 긴 성
벽이 시가지를 둘러싸고 있는데, 그 모
양이 버들잎을 닮았다. 『화성성역의궤』
「도설」편에 실린 「화성전도」에서 인용.

또, 성터 동쪽의 용연(龍淵)에 이르러서는, "오른쪽이 구암(龜巖)이고 왼쪽이 용연인데, 거북과 용이 서로 마주하였으니 이름도 또한 우연한 일이 아니다"고 말하였다. 구암은 용연에서 동쪽으로 조금 떨어진 곳의 바위를 가리키는데, 이로써 성곽의 동쪽 경계가 정해진 셈이다.

이렇게 해서 화성의 성곽은 서쪽의 팔달산 정상에서 동쪽으로는 용연과 구암을 지나면서 버들잎처럼 동서로 길게 지세를 따라 이어지게 되었다. 당초 다산이 제안했던 3,600보의 성벽이 4,600보로 늘어난 이유는 북문 위치를 밖으로 옮기고 팔달산 주변의 자연 지세를 살려 성벽이 여러 차례 구부러졌기 때문이다.

성벽에 설치된 방어 시설물 | 지형을 따라 불규칙한 형태의 성벽이 시가지를 감싸고 있는 점에서 화성은 기존의 도성이나 읍성의 축조 방식을 그대로 따랐다고 말할 수 있다. 그러나 한 가지 화성만의 특별한 점이 있는데, 그것은 성벽에 설치된 수많은 방어 시설들이었다. 오랫동안 학자들 사이에서는 우리나라 성곽의 약점으로 별다른 방어 시설이 없는 성벽이 종종 지적을 받았는데, 비로소 화성에서 실학자들의 성벽 보완책이 실현된 것이다.

성벽의 방어 시설은 약 100m마다 설치되었는데 정약용이 「성설」(城說)에서 제시한 내용에서 크게 벗어나지 않았다. 그러나 정약용이 제안하지 않았던 새로운 시설도 일부 추가되었다. 화성에 설치된 방어 시설은 모두 48개소였는데, 종류별로 그 내용을 적으면 다음과 같다.

성문(城門) 4 : 창룡문(동문), 화서문(서문), 팔달문(남문), 장안문(북문)

암문(暗門) 5 : 동암문, 서암문, 남암문, 북암문, 서남암문

수문(水門) 2 : 북수문(화홍문), 남수문

적대(敵臺) 4 : 북문의 동과 서, 남문의 동과 서

장대(將臺) 2 : 서장대, 동장대

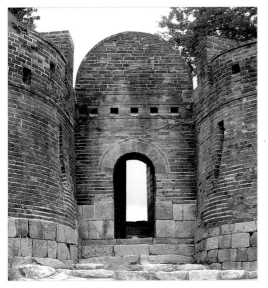

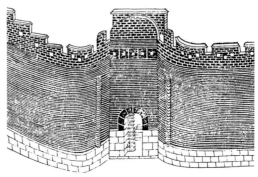

북암문과 북암문도 방화수류정 남쪽 후미진 곳에 위치한 북암문은 전체가 벽돌로 되어 있다. 왼쪽의 사진은 바깥에서 바라본 북암문의 모습으로 『화성성역의궤』에 실린 「북암문도」(아래)와 달리 좌우 벽이 곡선을 이루고 있다.
ⓒ 김성철

노대(弩臺) 2 : 서노대, 동북노대

공심돈(空心墩) 3 : 서북공심돈, 남공심돈, 동북공심돈

봉돈(烽墩) 1

각루(角樓) 4 : 동북각루(방화수류정), 서북각루, 서남각루(화양루), 동남각루

포루(砲樓) 5 : 북동포루, 북서포루, 서포루, 남포루, 동포루

포루(鋪樓) 5 : 동북포루(각건대), 서포루, 북포루, 동포루, 제2동포루

치성(雉城) 8 : 북동치, 서1치, 서2치, 서3치, 남치, 동1치, 동2치, 동3치

포사(鋪舍) 3 : 중포사, 내포사, 서남암문포사

위 시설들을 보면, 문(門)이 세 종류, 대(臺)가 세 종류, 돈(墩)이 둘, 누(樓)가 셋, 그리고 치성과 포사로 이루어졌다.

문은 평상시 출입하는 성문과 암문, 수문이 있다. 성문은 동서남북 네 군데 나 있고, 비상시의 출입을 위한 암문은 모두 다섯 군데로 적의 눈에 잘 띄지 않는 후미진 곳에 만들어졌다. 또 개천 상류에서 물이 성 안으로 들어오는 곳에 북수문이, 성안의 물이 밖으로 빠져나가는 곳에

남수문이 나 있다.

대는 주로 높은 위치에서 적을 감시하기 위한 목적으로 설치되었다. 적대(敵臺)는 성문의 좌우에 놓이는데 화성에서는 북문과 남문의 좌우에만 두었다. 장대(將臺)는 장수가 군사를 지휘하거나 성 안팎을 관망하는 곳으로, 지대가 높은 곳이나 군사들을 모아 놓고 지휘하기에 좋은 넓은 곳에 세워졌다. 화성에는 두 곳의 장대가 있는데 서장대는 팔달산 꼭대기에 있어서 성 안팎을 내려다보는 역할을 하고, 동장대는 동쪽 넓은 곳에 위치해서 군사를 훈련시키는 연병장 구실을 하였다.

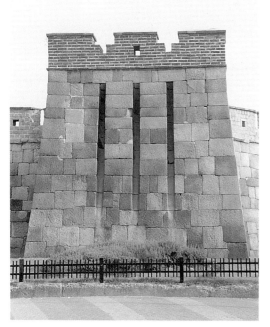

적대 장안문과 팔달문 좌우에 세워진 적대는 우리나라 다른 성곽에는 없는 귀중한 시설물이다. 지금은 장안문 좌우의 적대만 남아 있다. 사진은 장안문의 동쪽에 위치한 동적대이다. ⓒ 김동욱

현안 세로로 길게 파여진 홈으로 뜨거운 물이나 기름을 성밖으로 흘려 보내 적군의 접근을 막는 역할을 한다. 현안은 치성이나 적대에 만들어졌다.

장대 옆에는 노대(弩臺)라는 높은 대를 두었는데 이곳에서는 군사 명령에 따라 특정한 색깔의 깃발을 흔들어 명령을 전하기도 하고, 또 쇠뇌라는 큰 화살을 날리기도 하였다. 쇠뇌는 발사틀에 화살을 걸고 방아쇠를 당겨 활을 멀리 쏠 수 있게 한 병기의 하나로, 중국 전국시대부터 사용하기 시작했다고 하며 낙랑 유적에서도 출토된 바 있다. 쇠뇌를 쏘는 군사를 노수(弩手)라고 하는데, 명나라 병서 『무비지』에 따르면 노대에 노수를 배치시켜 여기서 쇠뇌를 쏘게 한다고 하였다. 화성에서도 『무비지』를 본떠서 노대를 설치하고 쇠뇌를 마련하였다.

돈(墩)은 대와 비슷한 시설인데, 주변을 감시할 수 있는 위치에 세우고 대포와 같은 공격용 시설을 두거나 주변을 감시하는 망루를 두었다. 화성에서는 공심돈과 봉돈을 두었는데, 공심돈은 망루와 같은 것이고, 봉돈은 봉화불을 피우는 일종의 굴뚝이다. 공심돈은 성밖을 감시하기 좋은 세 곳에 세웠고, 봉돈은 서해안에서 오는 횃불 신호를 받아 용인으로 전달하기 편리하게 성 동쪽에 세웠다.

누의 종류에는 각루(角樓), 포루(砲樓), 포루(鋪樓)가 있다. 각루는 성

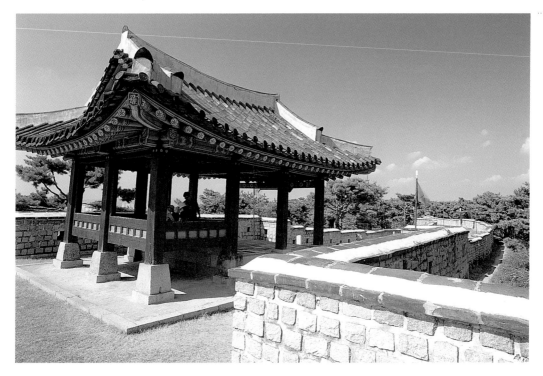

곽 가운데 주변을 조망하기에 가장 좋은 곳, 즉 성밖의 동태를 잘 감시할 수 있는 요충지에 세워졌다. 화성에서는 네 군데 요충지에 각루를 세웠는데, 특히 동북각루는 용연 바로 위 연못과 바위가 어우러진 곳에 세워져 경치를 감상하기에도 매우 좋았다. 동북각루는 따로 방화수류정(訪華隨柳亭)이라는 이름을 지녔다. 서남각루는 화양루(華陽樓)라는 이름이 붙었는데, 이 각루가 있는 곳은 성곽의 바깥이다. 화양루가 있는 곳은 지세가 우뚝하고 높아서 만약 이곳을 적에게 내주게 되면 성안을 공격당할 수도 있었다. 따라서 성벽에 암문(서남암문)을 만들고, 암문 밖으로 좁고 긴 통로를 만들어 그 끝에 각루를 별도로 세웠다. 이 통로를 용도(甬道)라고 한다.

포루(砲樓)는 돌출시킨 성벽의 내부에서 적을 공격하도록 한 군사 시설물이다. 내부를 3개 층의 공간으로 나누고 각 층에 군사를 머물게 했는데 특히 3층에는 불랑기(佛狼機)를 설치해서 포(砲)를 쏠 수 있도록 하였다. 불랑기는 손으로 불씨를 점화시켜 발사하는 대포로, 연속 점화

동포루(東砲樓) 포루는 성벽을 돌출시켜 포를 쏘게 한 군사 시설물로, 특히 3층에는 불랑기를 설치해 포를 쏘았다. 화성에는 이런 포루가 모두 다섯 곳에 설치되었다. ⓒ 김동욱

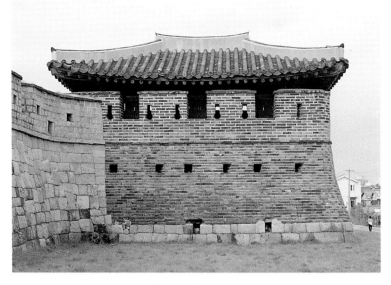

포루의 외도와 리도(裏圖) 돌출된 성벽 내부가 훤히 들여다보이는 리도를 통해 포루의 쓰임새를 쉽게 알 수 있다.

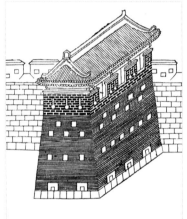
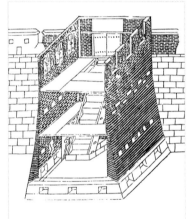

가 가능하다는 우수한 성능 덕분에 조선 후기에 주로 활용된 대표적인 화포이다. 화성의 포루는 대포로 공격하기 좋은 곳을 골라 다섯 군데 설치하였다.

포루(鋪樓)는 치성 위에 군사들이 몸을 숨길 수 있도록 지은 집이다. 치성은 성벽을 돌출시켜 성벽에 접근하는 적을 공격할 수 있게 만든 시설인데, 치성 가운데에서도 중요한 위치마다 포루를 세웠다. 화성에서는 성벽을 돌출시킨 치성이 여덟 군데, 치성 중에 포루를 세운 곳이 다섯 군데이다. 또 공격 시설 없이 단지 군사가 머무르는 집을 포

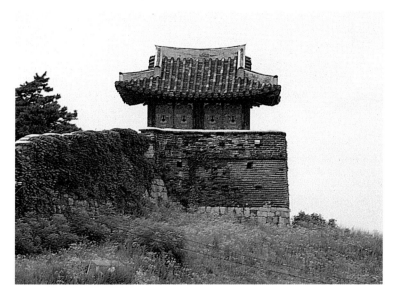

동북포루(東北鋪樓) 동북포루는 멀리서 보면 마치 조선시대 처사들이 머리에 쓰는 각건과 비슷하다고 하여 각건대(角巾臺)라는 별명을 얻었다. ⓒ 김동욱

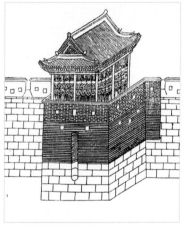
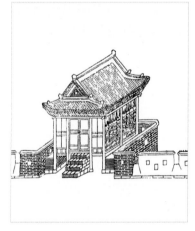

동북포루(각건대)의 외도와 내도 누각의 사면은 판문으로 되어 있는데 그 중 바깥쪽 삼면에는 귀면이 그려져 있다.

사(鋪舍)라고 한다. 성벽에 매복한 군사가 포를 쏘아 신호를 하면 성안 포사에 있는 군사는 깃발이나 포로써 그 신호를 성안 사람들에게 전달하였다. 포사는 성내 가운데에 하나(중포사), 서남암문 위에 하나(서남암문포사), 그리고 화성행궁 뒷담 안쪽에 또 한 군데(내포사) 두었다.

이처럼 화성에는 각각의 위치에 맞추어 다양한 시설물을 두었다. 한 성곽 안에 48군데에 달하는 많은 시설을 둔 예는 화성 이전에도 이후에도 결코 없었다.

화성에 설치된 시설물들은 장대나 포루, 치성처럼 이미 기존 성곽에

치성도 치성은 성벽을 돌출시켜 적의 공격을 막을 수 있게 만든 시설로, 화성에는 단순히 성벽만 돌출시킨 치성이 여덟 군데 있었으며, 치성 위에 포루(鋪樓)를 세운 곳이 다섯 군데 있다.

서 부분적으로 설치되었던 것들도 있지만 적대와 공심돈처럼 종전엔 한번도 설치하지 않았던 새로운 것들이 많았다. 이처럼 여러 군사 시설들이 하나의 성곽 안에 그것도 매우 촘촘히 갖추어졌다는 점은 화성만이 지닌 가장 큰 특징이었다.

중포사도와 내포사도 포사(鋪舍)는 성 밖에서 벌어지는 일을 성안에 신속히 알리는 역할을 하였다. 중포사(맨위)는 성안 한가운데에, 내포사(위)는 화성행궁 뒷담에 세워졌으나 지금은 모두 남아 있지 않다.

「화성전도」가 전하는 화성의 모습

자연 지세에 따라 성벽을 쌓고 수많은 방어 시설을 갖춘 화성의 성곽 모습은 『화성성역의궤』에 실린 「화성전도」(華城全圖) 그림에서 확인할 수 있다. 그림은 서쪽의 팔달산 정상이 위쪽 꼭대기에 놓이도록 하고 성의 동쪽 부분이 아래로 오도록 구도를 잡았다.

그림에 의하면 화성의 성곽은 팔달산 정상에서부터 동쪽으로 여러 차례 구부러진 모양을 하고 있다. 특히 개천이 흘러 들어오는 오른쪽(북쪽) 중간 부분에서 성벽이 크게 안쪽으로 구부러지다가 다시 앞으로 길게 뻗어 나와 있다. 이런 부분은 아마도 버들잎 모양을 갖추었다는 성벽의 전체 윤곽을 강조하기 위해 굴곡을 특히 과장해서 표현한 결과인 듯싶다.

팔달산 정상에는 군사 지휘소인 서장대가 우뚝 서 있고, 산기슭을 따라 성벽이 좌우로 이어진다. 성벽에는 일정한 간격마다 각종 시설물이 갖추어져 있다. 여러 시설물 가운데 가장 두드러진 것은 동서남북 네 군데의 성문이다. 각 성문들은 모양도 웅장하지만 문 앞에 2중의 성벽을 친 옹성이 갖추어져 있어 더욱 견고한 느낌을 준다. 성문 주변에는 높은 감시용 망루 건물이 자리하고 있다. 특히 북문인 장안문과 남문인 팔달산 좌우에 적대가 대칭으로 서 있는 모습이 두드러진다. 서문인 화서문과 동문인 창룡문 가까이에는 각각 공심돈이 높이 세워졌다.

개천이 지나가는 수문 역시 눈에 띄는 시설이다. 특히 입수구인 북수문(화홍문)에는 넓은 하천을 가로지르며 홍예문이 나 있고 그 위에 누각이 세워져 있다. 바로 곁에는 각루인 방화수류정이 그려져 있고 성 바깥으로 가운데 섬을 하나 둔 용연이 보인다. 동문에서 그림의 왼쪽으로

화성전도 화성 성곽의 주요한 시설물 뿐 아니라 성안에 행궁과 민가가 밀집한 곳 등이 자세하게 그려져 있어 당시 화성의 도시 형태를 연구하는 데 귀중한 자료가 되고 있다.(뒷면)

는 성벽이 거의 일직선으로 길게 이어지고 그 사이사이에 포루와 치성이 일정한 간격마다 세워져 있으며 중간에는 봉돈도 보인다.

팔달산의 남쪽 기슭으로는 성벽 바깥으로 좁은 길이 이어지고 그 끝에 화양루가 세워져 있는데, 과연 주변을 조망하기에 좋은 군사 요충지임이 그림에도 잘 드러나 있다.

성내는 팔달산 아래에 행궁과 관청이 자리잡고 있고, 관청 앞으로는 도로가 나 있다. 이 도로와 교차하면서 남북 방향으로 긴 간선도로가 나서 도시 중심부를 형성하고 있다. 남북 간선도로와 평행하게 하나의 큰 하천이 도심부를 가로지르고, 도로와 하천 사이에는 많은 민가가 즐비하게 늘어서 있다. 성 바깥은 서쪽을 제외한 삼면에 논밭이 그려져 있다. 북문과 남문 주변에 민가가 조금씩 보이지만, 대부분의 땅은 논밭이다.

「화성전도」에는 이처럼 팔달산 아래 신도시로 탄생한 화성이 하나의 대도회로 성장한 모습과 도시를 지키는 성곽의 장대한 전경이 생생하게 묘사되어 있다.

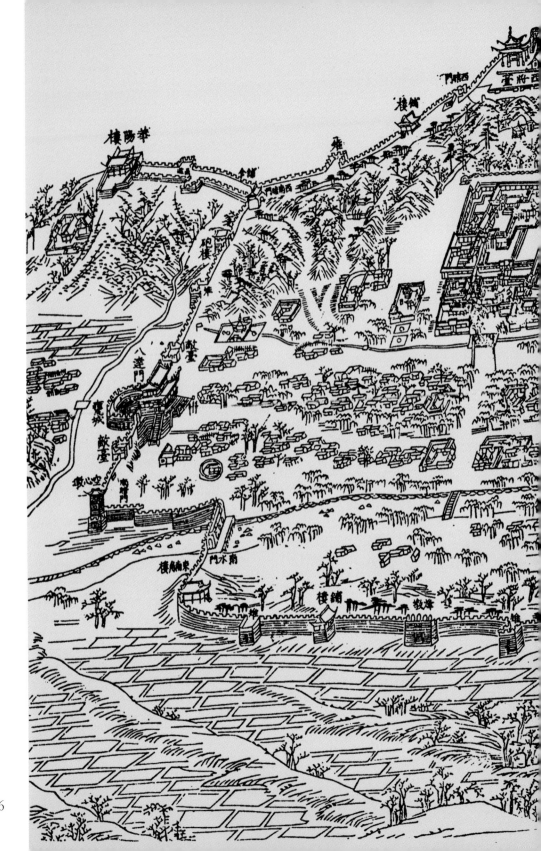

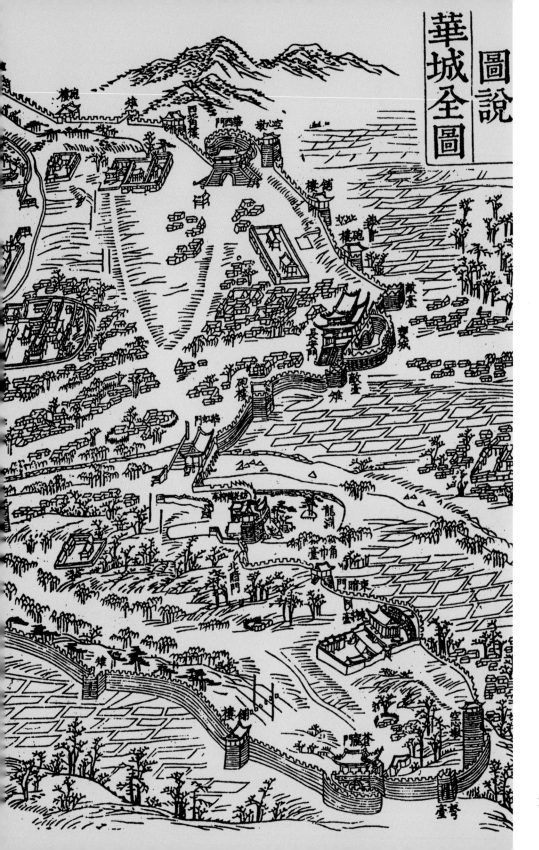

2

화성을 대표하는 건축물들

사통팔달 정신의 반영, 성문 화성에 있는 네 개의 성문 가운데 장안문과 팔달문은 화성의 얼굴과 같은 건물이다. 그만큼 두 건물은 격식에 있어서도 각별하였다. 장안문과 팔달문은 크기와 형태 등 모든 부분이 동일하였다. 높은 석축에 홍예문을 하나 내고, 그 위에 중층 지붕의 누각을 세웠는데, 누각은 상하층 모두 정면 5칸 측면 2칸이며 기둥 위에는 다포식의 화려한 공포를 짜서 건물의 위용을 더했다. 지붕은 추녀선이 지붕 꼭대기에서 처마 끝까지 길게 내려오는 우진각지붕이며, 용마루와 추녀마루에는 취두와 잡상을 올려 멀리서도 특별한 격식을 지닌 건물임을 알 수 있도록 꾸몄다.

두 문에서 빼놓을 수 없는 중요한 부분은 문 바깥쪽에 설치된 옹성이다. 반원형의 둥근 벽체는 벽돌로 축조되었는데, 돌로 쌓은 좌우의 성벽과 대조를 이룬다.

또한 옹성의 출입문이 중앙에 나 있는 것도 특징적이다. 보통 옹성의 출입문은 적이 성안을 들여다보는 것을 막고 쉽게 출입하는 것을 방해하기 위해서 한쪽 모퉁이에 두게 마련인데 여기서는 일부러 한가운데

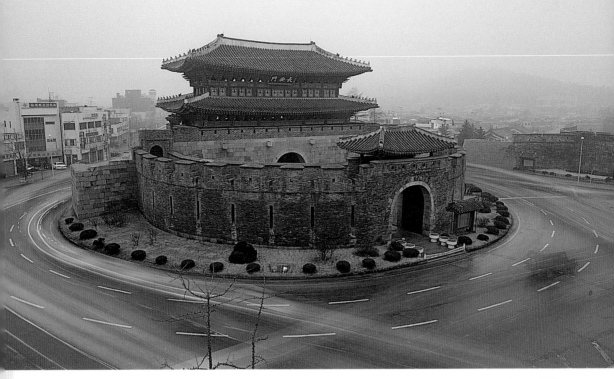

장안문 화성의 북쪽 정문으로 건물 형태는 서울 남대문과 유사하지만 오히려 규모가 더 크며 남대문에는 없는 옹성까지 갖추고 있다. ⓒ 김성철

에 출입문을 낸 것이다. 『화성성역의궤』에서는 장안문과 팔달문의 옹성 중앙에 출입문을 둔 것은 사통팔달하는 화성의 정신을 반영한 것이라고 하였다. 그만큼 화성에서는 유사시의 방어뿐 아니라 평상시 사람이나 물자의 원활한 유통을 중요시했음을 알 수 있다.

또, 옹성 출입문 위에는 누조(漏槽)라고 하는 큰 물통을 만들고 여기에 물을 흘려 내보낼 수 있는 구멍 다섯 개를 내고 이름을 오성지(五星池)라 하였다. 오성지는 바로 다산 정약용이 중국의 병서를 참고해서 고안해 낸 시설로, 조선에서는 이곳 화성에서만 볼 수 있다.

정약용의 문집 『여유당전서』(與猶堂全書)에는, 오성지를 구상한 정약용이 정작 화성이 축성될 때에는 공사 현장에 와 보지 못하다가 다지어진 뒤에 이곳을 들르게 되었는데 오성지가 자신이 처음 생각한 것과 다르게 만들어졌다고 탄식하는 대목이 나온다. 즉, 모양만 오성지와 같을 뿐 실제 물을 부어 성문을 보호할 장치가 되어 있지 않다는 지적이었다. 현재의 오성지도 단지 물을 저장하는 통 앞에 구멍 다섯이 있

오성지 정약용이 중국의 병서를 참고해 고안해 낸 시설로 우리나라에서는 이곳 화성에서만 볼 수 있다.

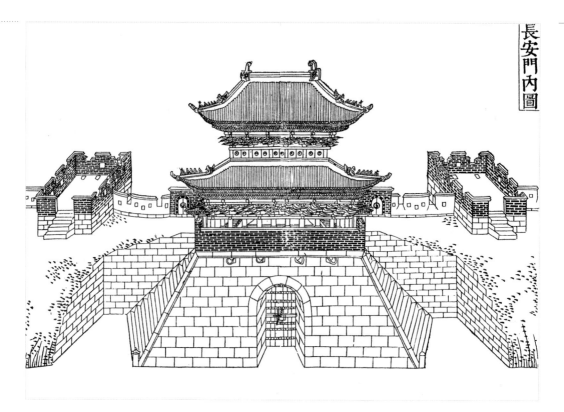

을 뿐이어서 과연 어떻게 활용되었을지 알기 어렵다.

　　팔달문과 장안문에서 특별히 주목되는 부분은 우진각지붕이다. 지붕
은 건물의 격식에 따라 몇 가지로 나뉘는데, 제일 간단한 형식은 양 지
붕면이 경사진 맞배지붕이고, 이보다 격을 높이면 팔작지붕이 된다. 팔
작지붕은 지붕 앞뒷면이 경사지고 양 측면은 수직으로 내려오다가 중
간쯤에서 경사지는 것으로, 조선시대에는 격식을 갖춘 가장 일반적인
지붕 형식으로 사용되었다. 이에 비해서 우진각지붕은 지붕 사면이 모
두 경사졌다. 이것은 먼 고대에 흔히 사용되던 형식이지만 긴 추녀목을
필요로 하기 때문에 목재 형편이 나빴던 후대에는 상대적으로 잘 사용
하지 않았다.

　　조선시대에는 서울의 사대문과 경복궁·창덕궁의 정문 등 몇몇 특별
한 곳에만 한정적으로 우진각지붕을 얹었다. 전주나 대구, 평양 등 그
어느 곳의 정문도 우진각지붕을 한 경우는 알려진 곳이 없다. 때문에

맞배지붕

팔작지붕

우진각지붕

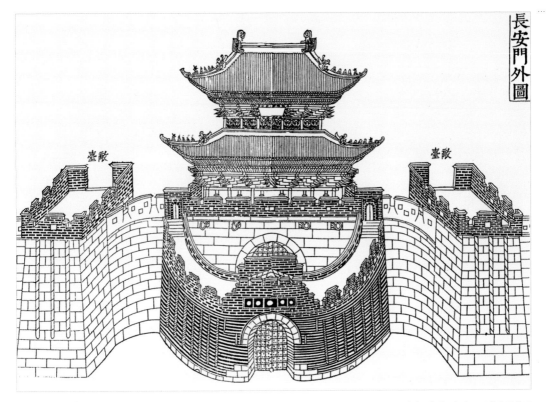

화성의 남문과 북문이 우진각지붕이라는 것은 화성 성곽의 격식이 도
성에 버금갈 정도로 높았음을 상징적으로 보여준다.

　장안문과 팔달문의 좌우에는 적대가 대칭으로 우뚝 서 있는데, 이것
은 문의 위용을 더욱 높이는 역할을 하였다. 문 좌우에 높은 대를 쌓은
까닭은 이곳에 군사를 배치해서 문에 접근하는 사람들을 감시하고 또
유사시에는 성문을 공격해 오는 적을 막기 위해서였다. 지금 남아 있는
장안문 좌우의 적대를 자세히 관찰하면, 그 모습이 규형(圭形), 즉 성벽
을 중간 부분까지는 안으로 들여쌓다가 위쪽은 약간 밖으로 내밀어 쌓
은 흔적을 찾아볼 수 있다. 적대의 바깥쪽 몸체에는 세로 방향으로 세
개의 현안이 길게 나 있다. 성벽에 바짝 다가선 적에게 뜨거운 물이나
기름을 부어 공격하도록 고안된 시설이다.

　장안문과 팔달문의 당당한 모습에 비해 동문인 창룡문(蒼龍門)과 서
문인 화서문(華西門)은 모든 면에서 대조된다. 석축의 규모도 작지만

장안문의 내도와 외도　2층 누각에 우
진각지붕을 한 장대한 장안문의 위용이
고스란히 느껴진다. 옆면 그림이 장안
문의 내도이고 위 그림이 외도이다. 지
붕의 잡상과 옹성의 오성지, 양옆의 적
대가 자세히 그려져 있다.

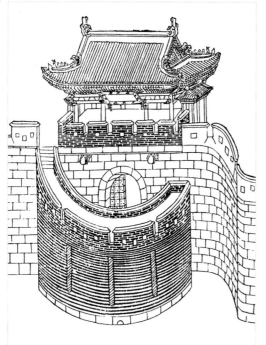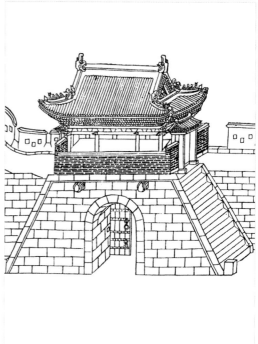

창룡문의 외도와 내도 장안문, 팔달문과 달리 팔작지붕을 하고 있으며 옹성의 출입문 또한 한쪽 구석에 나 있다. 왼쪽의 그림이 외도, 오른쪽이 내도이다. 지금 수원에 남아 있는 창룡문은 1970년대 후반에 복원된 것이다.

특히 석축 위 누각이 상대적으로 규모가 작고 격식 또한 낮다. 누각은 정면 3칸 측면 2칸이고 기둥 위에는 새의 날개 모양을 한 간단한 첨차(檐遮)가 2중으로 놓인 이익공(二翼工)이 짜여 있다. 지붕도 단층이고 팔작지붕으로 되어 있다. 이 두 문에도 바깥쪽으로 옹성이 설치되었는데 옹성의 출입문은 장안문이나 팔달문과 달리 한쪽 구석에 나 있다.

창룡문과 화서문을 이용하는 사람들은 많지 않았는데, 이는 조선시대 일반 읍성에서 사람들이 동문과 서문을 주로 이용하는 것과는 매우 다른 모습이었다. 일반 읍성의 경우 북쪽에 관청이 자리해 있어서 관청 앞 좌우, 즉 동서 방향으로 길이 나기 때문에 동문과 서문이 주 통행문이 되었다. 그러나 화성에서는 남북 방향으로 주 통행로가 열려 있었기 때문에 동문과 서문으로는 사람들의 발길이 뜸했던 것이다.

화성 신도시가 조성되고 1백여 년이 지나도록 이 두 성문 밖으로는 시가지가 형성되지 못하고 계속 논밭이 펼쳐져 있었다. 본래 화성의 동쪽으로는 용인으로 통하는 큰길이 나 있었기 때문에 용인으로 가려면

창룡문을 이용해야 했지만, 19세기까지도 사람들은 남문인 팔달문을 나서서 동쪽으로 난 샛길을 이용한 것으로 보인다. 남문 주변엔 가게가 늘어서 있고 사람들의 왕래가 많았기 때문에 용인으로 가는 사람들도 사람의 왕래가 거의 없는 창룡문을 이용하지 않고 팔달문을 지나다닌 것이다. 화서문은 창룡문보다 더 한적했다. 문을 나서 봐야 소금기 있는 땅이 펼쳐져 있을 뿐, 마땅히 갈 곳이 없었기 때문이다.

화성 동쪽과 서쪽에 길이 나 있지 않은데도 불구하고 성문을 연 것은 화성이 사방으로 연결된 큰 도시라는 점을 드러내려는 뜻과 함께 성문을 열면 장차 문밖이 번성해질 것이라는 기대가 있었기 때문으로 풀이된다.

창룡문과 화서문의 경우 주변 지형이 평탄하지 않았기 때문에 좌우에 적대를 두지 않았다. 그 대신 주변을 멀리 감시할 수 있도록 동문 옆에는 동북공심돈, 서문 옆에는 서북공심돈을 세웠다. 또 동문 바로 옆에는 쇠뇌를 쏠 수 있는 동북노대를 두어 멀리 팔달산 정상의 서노대와 마주 대하도록 했다.

화성의 네 성문을 보면, 조선시대 건축 조형에는 반드시 일정한 위계 질서라는 것이 있음을 새삼 깨닫게 된다. 같은 성문이지만 남쪽과 북쪽의 정문인 팔달문과 장안문은 동문과 서문인 창룡문과 화서문에 비해 모든 면에서 월등하게 높은 격식을 갖춤으로서 성문 사이에서 일정한 위계 질서를 잡아 나갔다.

화성 제일의 경승지, 화홍문과 방화수류정

화성에서 '가장 경치 좋은 곳' 하면 사람들은 두 말할 것 없이 성곽 북쪽 용연 부근을 꼽는다. 멀리 광교산(光敎山)[2]에서 흘러 내려온 냇물이 우뚝 솟은 바위 절벽 앞에서 한 번 굽어지면서 작은 못을 이루고 일곱 개 홍예문 아래로 흘러든다. 홍예 돌다리 위에는 처마 곡선이 유연하게 휘어 있는 화홍문(華虹門)이 자태를 뽐내고, 그 옆 가파른 언덕 꼭대기에는 활짝 펼쳐진 부챗살처럼 사방으로 지붕선

2 광교산은 수원의 진산으로, 화성에서 북쪽으로 4km 정도 떨어져 있다. 본래 광악산(光嶽山)이라고 했는데 고려 왕건이 후백제 견훤을 징벌하고 돌아가는 길에 산에서 광채가 하늘로 오르는 광경을 보고 부처님의 가르침을 주는 산이라고 해서 광교산이라 했다고 한다.

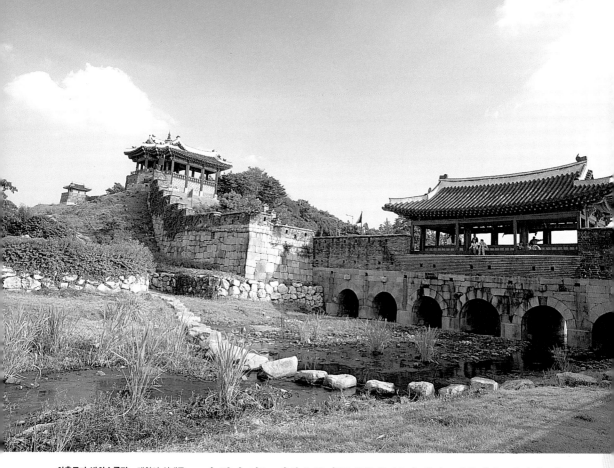

화홍문과 방화수류정 대천이 성내로 들어오는 입구에 수문을 열고 위에는 누각을 세워 화홍문이라 했다. 동쪽 용암 바위 위에는 주변을 감시하고 경치를 즐길 수 있는 각루를 세워 방화수류정이라 했다. ⓒ 김성철

3 오간수문은 청계천이 동쪽 성밖으로 흘러 나가는 곳에 있던 수문으로, 동대문에서 남쪽으로 약 200m 떨어진 지점에 있었다. 도성 내 오염물이 빠져나가는 곳이어서 주변엔 영세민들이 모여 살았다. 근대 이후 시장이 들어서면서 가장 활발한 상업지대로 변모하였으나 1920년대 홍수 때 유실되었으며 1960년대 청계천이 복개되면서 완전히 사라져 버렸다.

이 뻗어 있는 방화수류정(訪華隨柳亭)이 있다. 아름다운 경치가 있는 곳에 시 한 수 읊을 정자를 마련할 수 있는 여유를 가졌던 우리 조상들은 여기 화성에서도 어김없이 그 솜씨를 발휘하였다.

화홍문은 북수문 다리 위에 세워진 누각이다. 대천(大川) 물이 성안으로 들어오는 곳에 일곱 개 홍예를 틀어 수문을 냈으며, 그 위에는 사람들이 물을 건널 수 있는 다리를 놓고 누각을 세웠다. 한양에도 다섯 개 홍예를 튼 오간수문(五間水門)[3]이 있지만, 그 위에 누각을 세우지 않은 것을 생각하면, 화홍문이 한층 각별하다는 생각이 든다.

누각은 정면 3칸 측면 2칸 규모에 바닥은 모두 마루로 하고 성 안쪽 삼면에는 분합문과 난간을 달았다. 북쪽에도 분합문을 달았는데, 이쪽은 적이 바라다보이는 곳이므로 난간 대신에 바깥쪽으로 판자문을 덧대고 문에는 총 구멍을 냈으며 또 짐승 얼굴을 그려 넣었다.

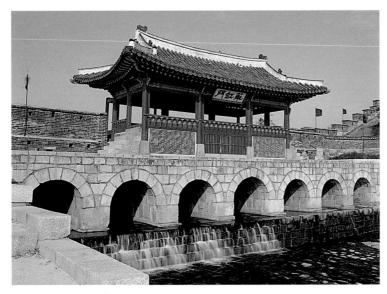

지금도 누각 위에 올라서면 발아래로 시원한 물소리가 들리고 눈앞으로는 늘어선 버드나무 사이로 대천 물길이 유유히 흐르는 모습이 펼쳐져 절로 한가로운 흥취가 일어난다. 그러나 누각 아래 일곱 개 홍예문에는 사람이 출입할 수 없도록 철제 살문이 달려 있으며, 누각 주변에는 벽돌담이 높게 쌓여 있고 담 곳곳에는 적을 공격할 수 있는 총 구멍이 나 있다. 이로 미루어 이 건물이 단지 주변 경치를 즐기기 위한 놀이 시설이 아님을 알 수 있다.

북수문의 아름다운 경관에 비하면 남수문은 단지 수문의 역할에 충실한 구조를 하고 있다. 대천의 하류인 만큼 물의 폭이 커져서 아치형의 수문이 아홉 개가 되었다. 그러나 홍수가 나면 하류가 범람했으므로 19세기에도 몇 차례 무너지고 복구하기를 반복하다가 20세기 초에 와서 결국 자취를 감추었다.

방화수류정은 화성에 있는 네 군데 각루 중 하나다. 성의 동북쪽 모서리에 우뚝 솟아 있는 바위 위에 세워진 이 건물은 주변을 감시하기 위한 용도로 지어졌다. 그러나 이곳은 우뚝한 바위와 그 아래 용연 연못의 아름다운 경관이 건물을 단순한 각루로만 두지 않았다.

불규칙한 지형과 바위와의 조화를 고려하여 평면을 ㄱ자꼴로 만들었

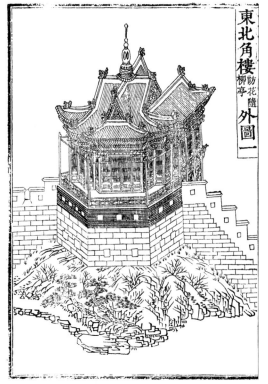

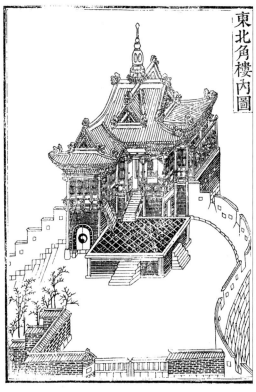

동북각루(방화수류정)의 외도1과 내도
방화수류정은 주변을 감시하기 위해 세워진 각루이면서도 빼어난 외관을 하고 있다.

절병통 지붕마루가 모이는 곳에 세우는 장식물이다. 속에는 짧은 기둥을 세워 사방으로 분산되는 재목들을 붙잡아 주는 역할을 한다.

는데, 여기에 맞추어 지붕도 복잡하게 겹치고 꺾여 있다. 실내 한가운데에는 한겨울의 추위를 피할 수 있는 온돌방을 두었으며 주변은 시원한 마루방을 꾸며 놓아 사철 건물을 활용할 수 있도록 했다. 특히 북쪽 연못(용연) 쪽으로는 작은 쪽마루 퇴칸을 달아내고 사방에 난간을 둘렀다. 평면이 복잡하게 짜이다 보니 지붕 또한 거기에 맞추어 일찍이 다른 건물에서 볼 수 없는 특이한 형상을 취하였다. 팔작지붕을 ㄱ자로 꺾어서 지붕을 짜고 다시 퇴칸이 생기는 부분마다 작은 지붕을 덧붙여 놓았는데, 그 복잡하고 미묘한 모습이 인상적이다. 그 덕분에 용두 바위 위에 우뚝 솟은 이 건물의 모습은 동서남북 위치에 따라 각기 달리 보이는 재미가 있다.

지붕 제일 꼭대기에는 이런 복잡한 부분들을 한마디 호령으로 통합하듯 술병을 거꾸로 올려놓은 듯한 절병통(節瓶桶)이 하늘 높이 세워져 있다. 모임지붕에서는 서까래들을 붙잡아 주는 수직의 짧은 기둥을 꼭

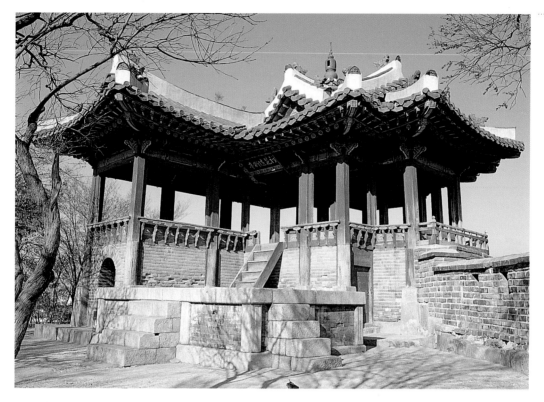

대기에 세우게 되는데 절병통은 이 기둥을 감싸서 밖에서 보이지 않게 하였다. 절병통은 보통 2개 마디를 갖는 병 모양을 하지만 방화수류정에서는 마디가 셋으로 되어 있어 더욱 돋보인다.

방화수류정에 올라서면 멀리 서편으로는 팔달산이 한눈에 들어오고 동쪽으로는 성벽이 지세를 따라 굽었다 휘어졌다 하는 모습을 볼 수 있다. 1795년 을묘년 원행 때 정조는 이 건물에 올라 사방을 둘러보면서 우리나라 성제가 지세를 살려 성벽을 쌓는 데 그 장점이 있음을 상기시킨 적이 있는데, 지금도 방화수류정에 올라서서 건너편 서장대와 좌우로 이어진 성곽의 모습을 보노라면 과연 그러한 생각이 절로 난다.

1797년(정조 21) 정월, 정조는 연례적인 현륭원 방문을 마친 후 방화수류정에 와서 활쏘기를 하였다. 세 번 과녁을 맞힌 왕은 친히 주변 경치를 노래한 시를 지었다.

봄날 성을 두루 돌아도 해는 아직 지지 않고　　　歷遍春城日未斜

방화수류정의 구름 낀 경치 더욱 맑고 아름답구나.　　小亭雲物轉晴佳

수레를 세워 놓고 세 번 쏘기가 묘하니　　　　　　鑾旂貫報參連妙

만 그루 버드나무 그림자 속에 화살은 꽃과 같네.　　萬柳陰中簇似花

이 시를 짓고 3년 반 후에 왕은 저세상으로 떠났다.

팔달산 정상의 서장대, 동쪽 너른 터의 동장대

평상시 장수가 장졸들을 모아 놓고 훈련하거나 지휘하는 장대(將臺)는 성곽에서는 빼놓을 수 없는 건물이다. 서장대(西將臺)는 성안이 한눈에 들어올 뿐 아니라 멀리 남쪽과 북쪽 들판이 다 보이는 팔달산 꼭대기에 위치하는데, 『화성성역의궤』에서는 "이 산 둘레 100리 안쪽의 모든 동정은 앉은자리에서 변화를 통제할 수 있다. 그래서 돌을 쌓아서 대를 만들고 위에 층각을 세웠다"고 하였다.

서장대는 2층의 누각인데, 아래층은 사방을 개방하고 한가운데에 장수가 머물 수 있는 마루를 두었으며, 위층은 사방에 창살 달린 창을 내고 바닥을 깔아서 군사가 올라가서 주변을 살펴볼 수 있도록 했다.

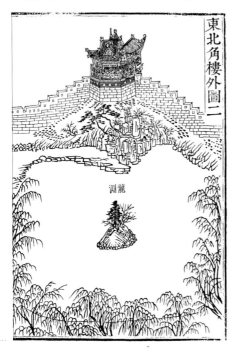

동북각루의 외도2 방화수류정 바깥쪽으로는 용연이라는 연못이 조성되어 있으며 그 주변으로는 버드나무가 빽빽이 늘어서 있다.

아래층은 사방이 각기 3칸이고 위층은 사방 1칸에 불과하여 위층이 아래층에 비해 갑자기 좁아진 모습이다. 이런 독특한 모습을 한 이유는 위층에 여러 사람이 올라가 있을 필요가 없었기 때문이다. 또 이런 특수한 기능 때문에 장대는 화성뿐 아니라 다른 곳에서도 유사한 형태로 지어졌다. 즉, 남한산성의 수어장대(守禦將臺) 역시 아래층은 5칸의 넓은 면적을 가진 데 비해 위층은 3칸으로 줄어들어 서장대처럼 위로 가면서 크기가 갑자기 줄어든 모습이다.

정조가 어머니 혜경궁의 회갑연을 치른 을묘년 행차

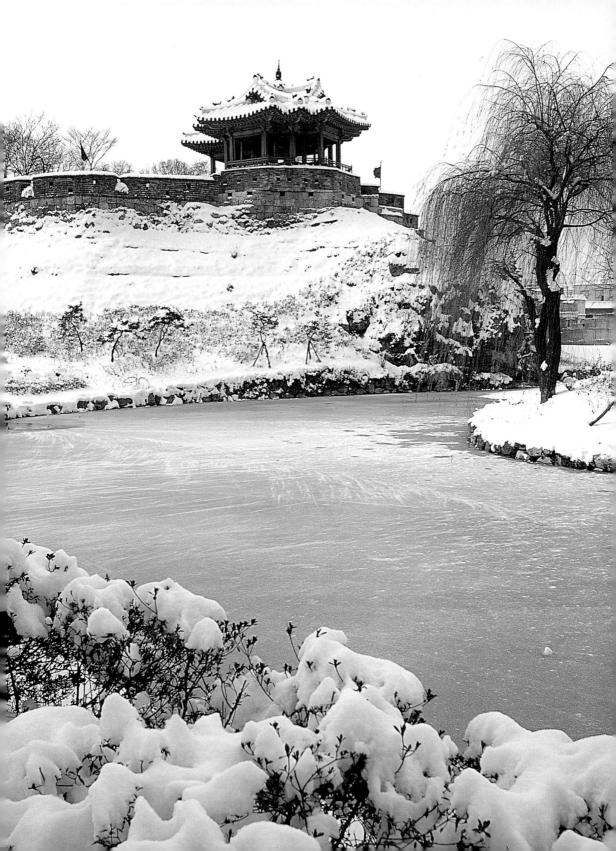

서노대(상) 쇠뇌라는 큰 화살을 쏘는 대(臺)인데, 중국 병서인 『무비지』에서 모습을 본떠서 지었다. ⓒ 김성철

서장대(우) 팔달산 정상에 있는 이 건물은 성 안팎을 두루 살피면서 군사들을 지휘하는 곳이다. 서장대의 군사 훈련은 왕이 직접 지휘하였다. ⓒ 김성철

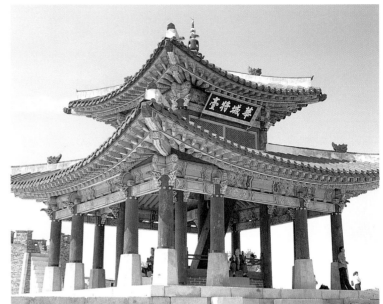

때는 이 건물에서 장대한 군사 사열식인 성조식(城操式)이 치러졌다. 이를 기념해서 정조는 친필로 '화성장대'(華城將臺)라는 현판을 썼는데, 그 현판은 20세기 초에 사라져 버리고 건물도 크게 퇴락하였다. 서장대는 1971년에 새로 고쳐 지어졌으며 현판도 이때 새로 달았다.

서장대 앞 좌우에는 외간(桅杆)이라는 높은 깃대를 세웠다. 성안 사람들은 외간 끝에 걸린 깃발을 보고 군사 조련이나 특별한 행사 등 서장대에서 무슨 일이 벌어지는지 한눈에 알 수 있었다. 서장대가 지어질 때 상량문은 당시 우의정으로 있던 채제공이 썼는데, 그는 "푸른 깃발 붉은 깃발 해와 별에 섞여 서로 비치고, 용을 좇는 구름과 범을 좇는 바람은 빛을 진동하며 서로 빙빙 도네" 하며 용과 범이 그려진 붉고 푸른 깃발이 바람에 휘날리는 모습을 사실적으로 그려냈다.

서장대 뒤에는 큰 화살의 일종인 쇠뇌를 쏘는 대를 높게 세워 서노대(西弩臺)라고 이름 붙였다. 서노대는 팔각형 평면으로 위로 올라가면서 전체 폭이 좁아지는 독특한 형상을 하고 있는데, 중국의 병서 『무비지』를 보고 모방해서 지은 것이다.

서장대에서는 정조가 직접 군사 훈련을 지휘하였다. 그 절차와 훈련

외간 서장대 앞 좌우에 세워져 있던 깃대이다.

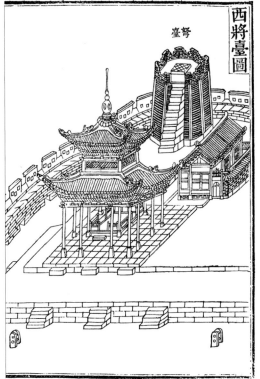

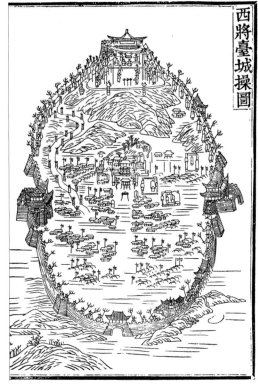

내용은 따로 규칙으로 정해져서 함부로 바꿀 수 없도록 하였다. 『화성
성역의궤』「의주」(儀註)편에는 '임금께서 친히 참가하는 서장대의 군
사 훈련 의식'이라는 항목이 마련되어 있다. 그 내용을 보면, 정해진 규
칙에 따라 군사들이 각종 무기와 신호용 깃발이나 포를 갖추고 성곽 곳
곳에 늘어서 있고, 서장대 주변에는 지휘관들이 둘러선 가운데 왕이 서
장대에서 직접 군사 훈련을 이끌도록 되어 있다. 왕의 명령이 하나씩
떨어질 때마다 우렁찬 나팔소리와 함께 서장대에서 깃발이 올라갔으
며, 이를 본 사방의 성문에서는 화포로써 응대하고 깃발을 흔들었다.
이것은 실제 전투가 벌어졌을 때를 상정해서 짜여진 치밀한 군사 훈련
의식이었다.

　　동장대(東將臺)는 성 동편 넓은 곳에 자리잡았다. 이곳은 성밖을 감
시하기보다는 주변 공지(空地)에서 군사를 훈련하고 지휘하기에 알맞
았다. 『화성성역의궤』에는 "시야가 트여 있고 남북의 맥이 동쪽 성으로

서장대도(좌)　절병통을 이고 있는 2층
의 서장대 뒤로 서노대가 함께 그려져
있다.

서장대성조도(우)　을묘년(1795) 원행
때 정조는 서장대에 올라 성 안팎의 군
사 훈련을 직접 지휘 감독하였다. 성안
의 집집마다 등을 밝히고 성벽을 둘러
싼 군사들이 횃불을 들고 있는 모습이
인상적이다. 『원행을묘정리의궤』에서
인용.

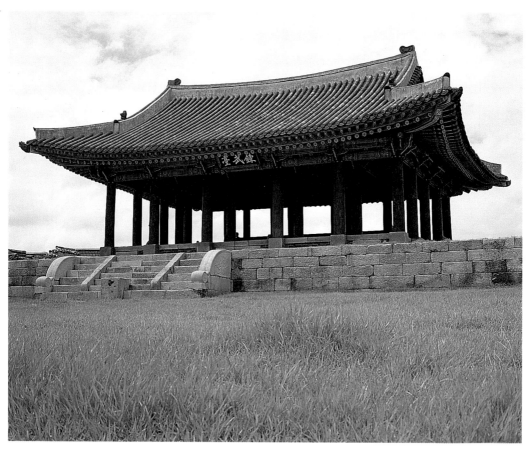

동장대 연무대라 불리는 동장대는 평상시 군사 훈련장이다. 높은 석축 기단 위에 네모반듯한 건물을 세워 위용을 높였다. 건물 앞에는 넓은 공지가 마련돼 있다. ⓒ 김성철

띠처럼 이었으니 정말 이 성 중에서 가장 좋은 곳이요, 대장이 먼저 점거할 만한 땅이다"고 하였다. 앞이 넓게 트인 터를 잡아 사방에 담을 두르고 그 안에 축대를 여러 번 쌓아 높은 대를 만들고 한가운데 네모반듯한 건물을 세웠다. 축대는 2단으로 나뉘었는데, 첫번째 축대 가운데에는 경사진 길을 만들어 장수가 말을 탄 채 축대 위로 올라설 수 있게 하였다. 동장대는 군사들의 훈련을 지휘한다는 뜻을 살린 연무대(鍊武臺)라는 다른 이름을 가지고 있다.

동장대 주변에는 탁 트인 넓은 공터가 있었기 때문에 성안에서 벌어지는 큰 행사를 이곳에서 자주 치렀다. 그 대표적인 것이 호궤(犒饋) 행사였다. 호궤란 주로 군인들을 대상으로 음식물을 베푸는 행사로서 화성에서는 축성 공사를 하면서 열한 차례에 걸쳐 감독관이나 장인들 및

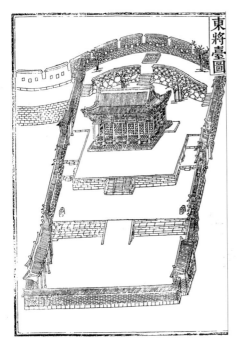

일꾼들에게 크게 호궤를 베풀었다. 그 중 여섯 번을 이곳 동장대에서 치렀다. 특히 성역이 거의 끝나갈 즈음인 1796년 8월 19일에 있었던 호궤가 가장 규모가 컸다. 이때는 감독관이 167명, 장인이 566명에 조수가 217명, 그리고 수레꾼이나 소치기 및 일꾼들이 1,732명으로 모두 2,682명이 동장대 주변에서 왕이 베풀어 준 음식을 들었다.

동장대는 정면 5칸 측면 4칸의 단층 팔작지붕의 평범한 건물이지만, 군사 지휘소 건물답게 내부 구성은 색다르다. 전면을 모두 개방했으며 바닥에 전돌을 깔았고 다시 한 단 높여서 가운데 기둥 열에 맞추어 전돌 바닥이 이어지고 제일 뒤쪽 퇴칸은 높은 마루를 들였다. 따라서 이 마루는 바닥 중 제일 높은 곳이 되고 여기에 장수가 앉아 지휘를 하고 명령을 내리도록 했다. 마루 주변엔 모두 난간을 둘렀다.

건물 뒤로는 약간의 공간을 두고 둥글게 휘어진 낮은 담을 쌓았는데, 그 형상이 눈길을 끈다. 아래는 큰 돌을 모자이크식으로 쌓아 올리고 그 위에는 둥글게 구운 기와를 가지고 연속으로 이어진 고리 무늬를 꾸몄다. 아래쪽 담은 문석대(紋石臺), 위의 둥근 고리 모양은 영롱장(玲瓏墻)이라고 했다. 특히 영롱장은 회벽 흰 바탕에 검은색 전돌로 원형 고리가 서로 물리면서 이어지는 형상이 매우 돋보인다. 동장대 역시 화홍문이나 방화수류정과 마찬가지로 비록 군사용 건물이지만 아름답게 치장하는 여유를 보이고 있다.

동장대도 말을 탄 채로도 올라설 수 있는 첫번째 축대와 동장대 뒤편의 문석대, 영롱장 등이 자세히 그려져 있다. 영롱장 뒤 한 단 높은 곳 중앙에는 장수가 활을 쏘는 사대(射臺)가 마련돼 있다.

동장대 뒤편의 영롱장 영롱장은 동장대 북쪽 무늬 담장의 별칭이다. 담장의 하단부는 장대석으로 쌓아 올리고 상단부는 반원형 벽돌을 고리 모양으로 연결해서 아름다운 장식을 꾸몄다. 현재 영롱장은 복원이 되어 있으나 문석대는 그 모습을 찾을 수 없다. ⓒ 김동욱

영롱장

문석대

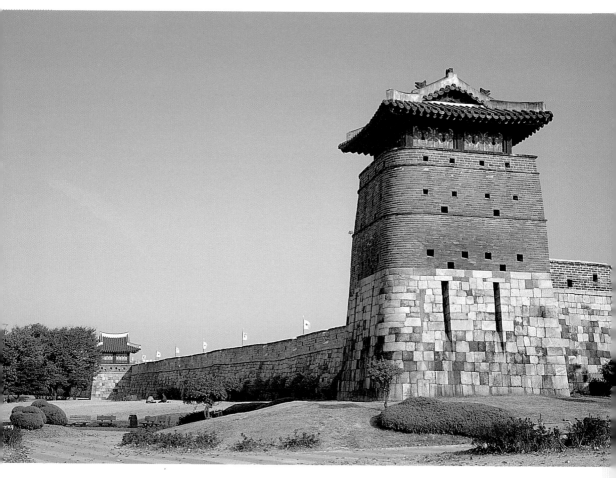

서북공심돈 공심돈은 유일하게 화성
에만 있는 시설이다. 성벽을 돌출시키
고 그 위에 벽돌로 돈대를 쌓고 꼭대기
에 군사들이 머물 건물을 올렸다. 석축
에는 현안을 두고 돈대에는 층마다 총
구멍을 뚫었다. 사진에는 보이지 않으
나 서북공심돈 오른쪽으로 화서문이
있으며, 사진 왼쪽 멀리 있는 건물은
북포루(北鋪樓)이다. ⓒ 김성철

빼어난 벽돌 축조물, 공심돈과 봉돈

공심돈(空心墩)은 조선시대 성
곽에서는 유일하게 화성에만

있는 시설이다. 그 원형은 중국의 병서 『무비지』에 나와 있는데 그것을
화성의 지형 조건에 맞추어 만든 것이다. 공심돈은 '속이 빈 돈대' 라는
말 그대로 높은 망루를 짓되 건물 안에 3층 구조를 두었으며 그 위에
군사들이 몸을 감추고 머무는 별도의 집을 갖추었다. 공심돈은 세 곳에
설치됐는데 현재 남공심돈은 없어지고 서북공심돈과 동북공심돈만 남
았다.

서북공심돈은 화서문 바로 옆에 자리잡고 있다. 성벽의 일부를 약간
밖으로 돌출시켜 치성을 만들고 그 위에 벽돌을 가지고 3층의 망루를

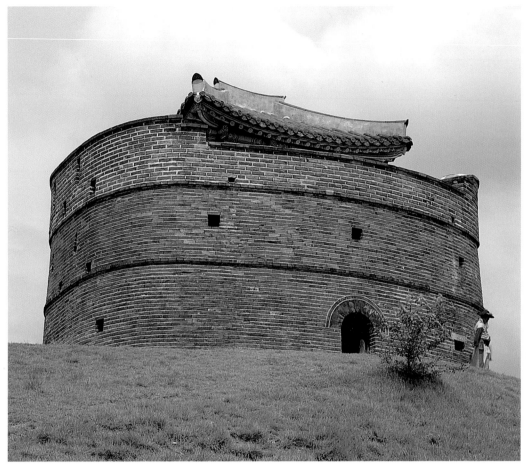

동북공심돈 내부가 3층으로 둥근 벽을
따라 계단이 설치되었기 때문에 소라각
이라는 별명을 얻었다. ⓒ 김성철

세우고 망루 꼭대기에는 단층의 기와 건물을 올려 군사들이 머물 수 있
도록 했다. 전체 높이는 약 13m인데, 주변이 넓은 평지인 데다 옆으로
는 낮은 성벽이 연이어 있어서 더욱 높아 보인다. 성벽 높이까지는 흙
으로 바닥을 채웠으며, 성벽 위에서부터 벽돌로 안이 빈 네모난 통 모
양의 구조물을 만들어 내부에 3개 층을 만들었다. 각 층마다 군사들이
밖을 내다보면서 화포로 공격할 수 있는 구멍을 뚫어 놓아 독특한 외관
을 하고 있다. 서북공심돈은 바로 옆에 있는 화서문과 함께 화성의 독
특한 성곽 이미지를 만들어 내는 상징물로 널리 알려져 있다.

　서북공심돈도 조선에서 이제까지 만들어 내지 않았던 독특한 구조물
이지만 이보다 한술 더 뜬 특별한 구조물이 동북공심돈이다. 이 건물은

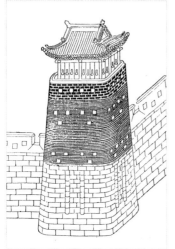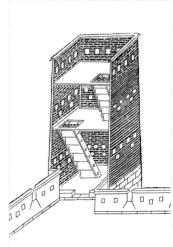

서북공심돈의 외도·내도·리도 공심돈은 속이 빈 돈대라는 뜻이다. 돌로 쌓은 성벽 위에 벽돌로 쌓은 이 시설물은 18세기 실학 사상이 낳은 의미 있는 건축물이다.

성의 동문(창룡문)과 동장대 가까이, 성벽에서 안쪽으로 조금 떨어져서 서 있다. 바닥에서부터 마치 원통형처럼 생긴 둥근 구조물이 우뚝 서 있고 그 꼭대기에 건물이 올라가 있다. 『화성성역의궤』에는 이 원형 공심돈을 중국의 계평돈(薊平墩)을 모방해서 만들었다고 씌어 있다. 계평돈은 북경에서 동북쪽으로 약 50km 지점에 위치한 순천부(順天府) 계주(薊州)에 있는 공심돈인 것으로 보인다. 계주는 중국을 오가는 사신들이 다니는 길목으로, 사신들을 통해서 그 모습이 국내에 알려진 것이라 짐작된다.

동북공심돈은 벽돌로 쌓은 둥근 벽체가 안팎 2중으로 되었다. 내부에는 가운데 층과 3층으로 오르는 계단이 둥근 성벽을 따라 둥글게 이어진다. 이런 특수한 구조 덕분에 동북공심돈은 소라각이라는 별명을 얻었다.

봉돈(烽墩)은 봉화 연기를 피우는 돈대이다. 봉돈은 화성의 동쪽, 동문과 남문의 거의 중간쯤 되는 우뚝한 곳에 세워졌다. 이곳은 화성행궁(華城行宮)에서 바로 정면으로 바라다보이는 곳이다. 봉화대를 행궁의 바로 정면에 놓은 것은 아마도 다른 어느 곳보다 행궁에서 제일 먼저 봉화를 살펴볼 수 있도록 한 의도로 짐작된다. 경복궁의 정면인 남산에 봉화대를 설치한 것과 같은 이치라 하겠다.

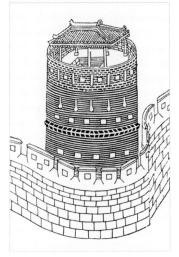
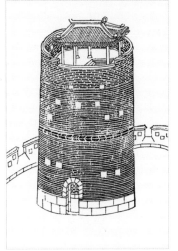
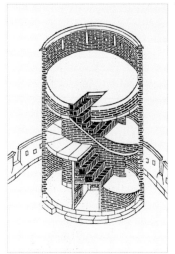

화성의 봉돈은 서쪽으로는 서해 바닷가 홍천대와 동쪽으로는 용인 석성산 봉화대에 연결되어 있었다. 평상시에는 다섯 개 굴뚝 중 남쪽의 한 굴뚝에서만 연기를 피웠으며 위급한 일이 생겼을 때에만 다섯 굴뚝 모두에서 연기를 내도록 되어 있었다.

봉돈은 외벽과 내부 계단에 이르기까지 전체를 모두 벽돌로 만들었다. 남쪽으로 돌출된 부분 끝에 다섯 개의 굴뚝을 두었는데 특히 굴뚝 자체를 벽돌로 쌓은 것은 국내에서 처음 시도된 것으로 매우 실험적인 것이었다. 봉돈을 보면 화성의 장인들이 이제는 벽돌로 어떤 시설도 만들어 낼 수 있다는 자신감에 차 있었다는 생각이 절로 든다.

동북공심돈의 외도·내도·리도 서북공심돈과 마찬가지로 성벽 위에 3층 구조로 지었다. 리도에 그려진 둥글게 연이어진 계단이 매우 인상적이다.

봉돈의 외도와 내도 창룡문과 팔달문 중간에 위치한 봉돈에서는 화성행궁이 정면으로 바라보인다. 이 또한 돌로 된 성벽 위에 벽돌로 축조되었다. 왼쪽 그림이 외도, 오른쪽이 내도이다.

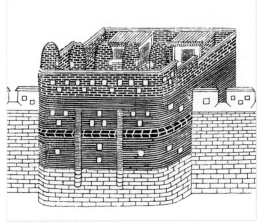
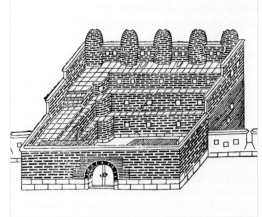

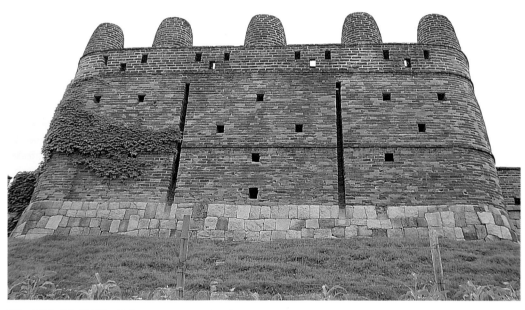

봉돈 우뚝한 다섯 개의 굴뚝 모두 벽돌로만 쌓았는데 이는 국내에서 처음 시도된 것이었다. ⓒ 김성철

　동북공심돈과 봉돈은 모두 공사 마지막 해인 1796년 여름에 만들어졌다. 옹성이나 포루(砲樓) 등 쉬운 작업을 하면서 벽돌 축조에 익숙해지고 자신감이 생긴 후에 가장 마지막으로 손댄 것이 봉돈과 동북공심돈이었던 것이다. 이 시설을 완성함으로써 벽돌 구조는 조선의 장인들에게도 익숙한 재료가 되었다고 할 수 있다.

3

전통을 계승한 화성의 성벽

지형의 특성을 살린 전통적인 축성 기법 ┃ 경사진 지형이 많은 조선에서는 성벽을 쌓을 때마다 지형 조건의 특성을 살린 축성 방식을 만들어 갔다. 화성 축성 때에도 성벽의 안쪽은 흙을 돋우고 바깥쪽만 성벽을 쌓는 내탁(內托) 방식을 취하였는데, 『화성성역의궤』에는 화성의 특징을 중국 성제와 비교해 설명하기를 "중국의 성 만드는 제도는 반드시 안팎으로 겹쳐서 쌓는데, 이것은 들판에 성을 쌓게 되는 수가 많기 때문이다. 우리나라의 성터는 거의가 산등성이와 산기슭을 타고 쌓고 있다. 이런 까닭에 자연 지형을 이용하여 인공으로 쌓는 비용이 들지 않고서도 자연히 안팎 성이 되는 셈이다. 그러므로 굳이 안팎으로 쌓을 필요가 없다. 이렇게 성 쌓는 제도가 다른 것은 지세에 따라서 이용하는 효과가 다르기 때문이다"고 강조하고 있다.

전통적인 내탁 방식을 취한 성벽에는 호를 두지 않았으며 성벽 높이는 2장(丈) 즉, 6.2m를 기준 삼고 산 위에서는 5분의 1 정도를 감하였다. 이것은 당초 다산이 제안했던 2장 5척(7.75m)보다는 조금 줄어든

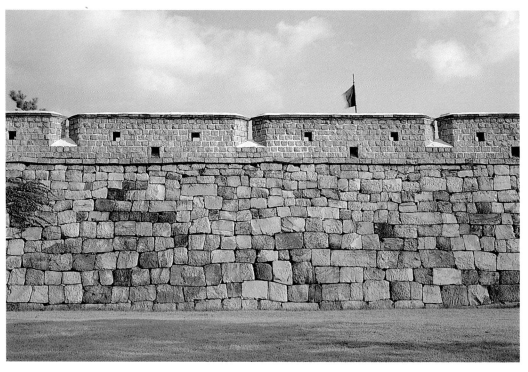

돌로 쌓은 화성 성벽 18세기의 발달된 축성 기법으로 지어진 화성 성벽이다. 돌을 네모나게 일정한 크기로 다듬어 줄 맞추어 쌓고 군데군데 돌과 돌의 이가 맞물리도록 턱을 두어 견고함을 더했다. ⓒ 김성철

높이이다. 또한 다산은 계획안에서 성에는 반드시 성벽 아래 호를 갖추어야 한다는 점을 강조했지만, 실제로는 호를 만들지 않았다. 이 점에 대해서도 『화성성역의궤』는 "성은 있는데 못(호)을 파지 않는 것을 군사상의 단점으로 생각하고 있다. 그러나 성 자체가 이미 산을 의지하고 있는데, 못을 어떻게 팔 수 있으며, 또 파서는 무엇에 쓰겠는가?"고 반문한다. 여기서도 현실적인 축성 여건을 반영하는 동시에 중국과 다른 조선 성제에 대한 확고한 의지를 나타냈음을 확인할 수 있다.

다산은 실제적인 축성 경험은 부족했으나 조선이나 중국의 성곽에 대한 많은 문헌을 섭렵함으로써 그 장단점을 파악하여 새로운 성제를 제안하였다. 그러나 다산의 제안은 실제 축성 과정에서 모두 수용된 것은 아니었다. 특히 지리적인 이점을 최대한 살려서 성곽을 만들어 온 조선의 전통과 상치되는 부분에서는 다산의 계획안보다는 조선 성제의 전통을 존중하는 쪽으로 결정되었다.

화성의 성곽은 이전에 없던 방어 시설이 새롭게 축성되었으나 조선

성곽의 전통을 무시한 전혀 새로운 것만은 아니었다. 화성의 기본 성곽 형태는 전통적인 조선 성제를 충실히 계승하면서 당시의 시대 요구에 걸맞은 새로운 요소들을 추가했던 것이다. 새로운 것을 수용하되 자신의 고유한 특징을 계승 발전시키는 지혜가 절실히 필요한 지금, 그 좋은 본보기를 화성의 성곽에서 찾을 수 있다.

성벽, 돌로 쌓을 것인가 벽돌로 쌓을 것인가

성벽을 쌓는 재료로는 흙과 돌, 그리고 벽돌이 있다. 흙으로 쌓는 토성(土城), 돌로 쌓는 석성(石城), 벽돌로 쌓는 벽돌성 세 가지 가운데 우리나라에서 가장 널리 축조된 것은 석성이었다.

삼국시대에는 산성은 물론 도성의 성벽도 흙으로 쌓은 경우가 많았다. 서울의 몽촌토성이나 풍납토성은 백제 때 쌓은 토성의 대표적인 예다. 토성을 쌓을 때는 흙을 여러 층으로 다져서 한층 한층 쌓아 올리는데 이런 기법을 판축(版築)이라고 부른다. 판축은 보통 흙으로 5~6cm 정도의 얇은 층을 만든 후 가는 막대로 두드리고 다져서 흙 속의 공기와 수분을 빼냈다. 판축으로 높이 4~5m의 성벽을 쌓기 위해서는 엄청난 인력이 동원되었다. 때문에 판축 방식의 성 쌓기는 강력한 전제 왕권 아래 전국의 노동 인력을 동원하기 쉬웠던 삼국시대와 같은 고대사회에서는 가능했지만, 국가 행정 체계가 정비되어 백성을 무제한적으로 동원하기 어려운 고려시대 이후에는 점차 사라지게 되었다.

석성은 삼국시대부터 부분적으로 나타나서 통일신라 때 전국으로 널리 확산되었다. 그러나 고려시대까지도 일부 읍성과 산성은 여전히 토성이었다. 고려 말 조선 초를 지나면서 대부분의 성은 석성으로 개조되었으며 조선시대에는 거의 모든 산성과 읍성이 돌로 지어졌다.

석성에 비해서 벽돌성은 좀처럼 확산되지 않았다. 벽돌로 성을 쌓는 방식에 대해서는 조선 초기부터 일부 신하들이 필요성을 제기하였으나 반대 의견이 많아 확산되지 않았다. 18세기에 들어와서 일부 실학자들이 벽돌의 효용성을 주장하였으며 그 결과 화성에는 새로운 방어 시설

들이 모두 벽돌로 축조되는 새로운 국면을 맞게 되었다. 그러나 정작 화성의 성벽 자체는 모두 돌로 축조되었다. 새로운 방어 시설의 축조에서는 벽돌을 활용했지만 성벽은 전통적인 방식에 따라 돌로 지어졌던 것이다.

화성 축성을 계획했던 정약용도 성벽에는 벽돌을 활용하는 데 부정적인 입장이었다. 왕의 명을 받아 작성한 축성 계획안에서도 성벽은 돌로 쌓도록 제안하였다. 정약용은 우리나라 사람이 벽돌 굽는 데 익숙하지 않아 벽돌성은 적합하지 않고, 또 토성은 겨울에 얼어 터지고 비가 오면 물이 스며들어서 무너지기 쉬우므로 돌로 성을 쌓아야 한다고 밝혔다.

축성이 시작되기 한 달여 앞선 1793년(정조 17) 12월에 정조는 공사를 감독할 관리들을 부른 자리에서 "어떤 이들은 벽돌을 구워 성을 만드는 것이 편하다고 하지만, 동쪽 사람(조선)은 벽돌을 굽는 데 익숙하지 않고 비용도 배나 들기 때문에 돌로 성을 쌓는 것만 못하다고 말한다"고 운을 띄웠다. 그러자 배석하고 있던 현장 감독관〔都廳〕이유경이 답하기를 "본부의 흙이 벽돌에 적합하지 않고 더욱이 근처에 석재가 있으므로 어찌 반드시 벽돌을 구울 필요가 있사오리까" 하였다. 이에 정조는 근처에 돌맥이 있고 돌 뜨는 곳이 가깝다고 하니 하늘이 수원의 성을 위해서 마련해 준 것이 아니겠는가 하고 답하는 대목이 『승정원일기』에 보인다. 이러한 과정을 거쳐 화성의 성벽은 기존의 성벽 축조 전통에 따라 돌로 쌓기로 결정되었다.

발전된 성벽 축조 기술 결이 바르고 단단한 질 좋은 화강석이 풍부한 우리나라에서는 일찍부터 돌을 이용한 구조물이 발달하였다. 선사시대의 고인돌이 그 좋은 본보기이다. 돌을 다루는 기술은 삼국시대를 거쳐 통일신라에 와서 전성기를 이루었는데, 가공 기술이 발달하면서 돌로 성벽을 쌓는 방식 또한 상당한 경지에 이르렀다. 이때는 나라와 지역에 따라 다양한 방식의 석축 기법이

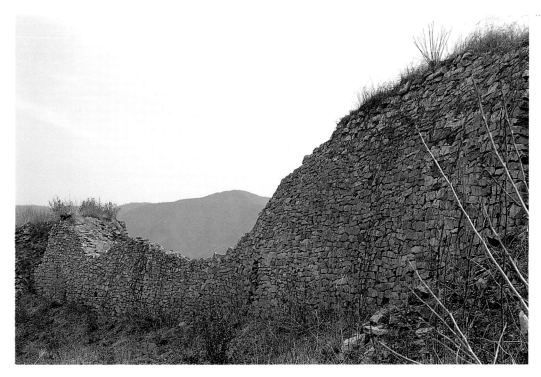

삼년산성 충북 보은에 있는 삼년산성은 신라시대에 축조되었다. 얇은 점판암을 네모나게 다듬어 가로세로 엇물리게 해서 견고함을 더했다. ⓒ 김성철

나타났다. 고구려 사람들이 지안(輯安)에 쌓은 오녀산성(五女山城)은 성돌을 하나하나 모서리를 갈아 사용했는데 그 돌로 8m 이상 되는 성벽을 견고하게 쌓아 올렸다. 충북 보은의 삼년산성은 신라의 대표적인 석성으로 얇은 점판암을 가로세로 엇물리게 해서 쌓아 올렸다. 이밖에도 각 지역에 따라 조금씩 그 방식을 달리하는 다양한 석성들이 축조되었다. 성벽을 축조하는 기법은 통일신라에 와서 한층 더 정비되었으며, 전국의 주요 성곽에는 견고한 석성이 축조되었다.

석축 방식은 시대와 지역뿐 아니라 공사에 동원되는 사람들의 작업 여건과 석재의 차이 등에 의해서도 조금씩 다르게 나타났다. 조선시대의 석축 쌓는 기법은, 남아 있는 유적에서 확인된 바로는 조선 초기에서 중기까지 거의 변화를 보이지 않다가 17세기 말 숙종(肅宗, 재위 1674~1720) 때 와서 한 차례 크게 달라진다. 그 변화는 서울의 성곽과 북한산성, 그리고 남한산성에서 쉽게 확인된다.

서울의 성곽은 지금도 부분적으로 남아 있다. 장충체육관 뒤편 언덕

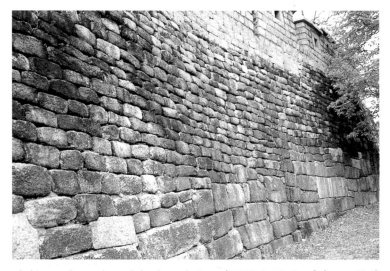

에서는 조선 초 태조 때와 세종 때 축조된 부분을 볼 수 있다. 또, 동대문의 북쪽 언덕을 따라가면 숙종 때 축조한 부분을 쉽게 확인할 수 있다. 태조 때 쌓은 석축은 큰 돌을 거칠게 다듬어 대충 층을 맞추어 쌓았다. 이때는 한겨울에 전국의 농민을 동원해서 단기간에 성을 쌓았는데, 건국 초기 분주한 시절에 서둘러 쌓은 흔적이 역력하다. 세종 때의 축조는 태조 때 쌓은 성벽이 자주 무너지는 바람에 전면적인 개축을 한 것이다. 역시 전국의 농민을 한겨울에 동원해서 쌓았는데 무려 30만 명을 동원했다고 한다. 이때의 축성은 하단부에 길이 1m가 넘는 큰 돌을 쌓고 중간부터는 한 사람이 쉽게 다룰 수 있을 정도의 작은 돌을 가지런히 줄을 맞추어 쌓았다. 하단부의 큰 돌에는 '興海始役'(홍해시역) 또는 '宜寧始役'(의령시역)이란 글씨가 새겨져 있는데 이는 홍해 지방에서 온 사람들이 쌓기 시작한 곳, 의령 사람들이 쌓기 시작한 곳이라는 뜻이다. 공사 구간을 출신 지역별로 나눈 것은 성벽이 무너질 경우 그 책임을 묻기 위해서였다.

동대문 북쪽 언덕에는 숙종 때 다시 쌓은 부분이 남아 있는데, 여기는 축조 방식이 완연히 다르다. 성벽 하단부나 상단부를 가리지 않고 전체적으로 일정한 크기의 돌을 네모반듯하게 가공해서 빈틈이 보이지 않게 이를 맞추어 쌓았다. 이것은 화포 공격에 대비한 것이다. 화포는

조선 초기 이전부터 부분적으로 활용되었지만 성곽 축조에는 별 영향을 미치지 못하다가 17세기에 들어와 병자호란을 겪으면서 중요성이 인식되었다. 이전에 공격 무기가 화살이나 창이었을 때 성벽은 작은 돌을 가지런히 높게 쌓는 것으로도 효과를 보았지만, 이런 방식은 화포에서 쏜 돌이나 쇳덩어리에 쉽게 무너지는 결함이 있었다. 따라서 돌을 네모반듯하게 다듬고 이를 잘 맞추어 돌과 돌의 마찰력을 높일 필요가 있었던 것이다. 그 대신 성벽을 낮추고 성벽 안쪽은 흙으로 버팀벽을 충분히 쌓아서 화포의 충격에 잘 견디도록 하였다. 이런 변화는 서울 성곽에 이어 같은 시기에 쌓은 북한산성과 남한산성에서도 볼 수 있다. 화성 성곽은 바로 이러한 화포 시대에 대비한 축성법을 도입한 성곽이었다.

화성 성벽의 높이는 평지에서는 약 6m, 산등성이의 경사진 곳에서는 4m 정도이다. 성벽을 쌓을 때는 바깥 부분에서는 네모난 석재를 가지런히 줄 맞추면서 쌓아 올렸으며, 안에서는 잡석을 채우고 그 위에 성벽 높이까지 흙을 쌓아 올렸다. 마지막에는 성가퀴, 즉 여장을 높이 약 1.5m 정도로 쌓아 마무리하였다.

성벽을 쌓는 석재는 모두 네모반듯한데 대·중·소 세 가지로 구분된다. 큰 돌은 가로와 세로 변이 3자 5치(약 108cm), 안쪽 길이가 2자(62cm)이고 가운데 크기의 돌은 가로와 세로 변이 3자(93cm), 작은 돌은 2자 8치(약 86cm)다. 화성 성벽은 하단부에 큰 돌을 놓고 중간 부분

흥해시역(興海始役)(좌) 흥해 지방에서 온 사람들이 쌓은 성벽이란 뜻으로 성곽이 무너질 경우 그 책임 소재를 분명하게 하는 역할을 하였다. 이 글씨가 새겨진 부분은 세종 때 쌓은 서울 성곽의 일부이다. ⓒ 김동욱

공사 책임자 명단(우) 동대문 북쪽 언덕에 아직도 남아 있는 숙종 때 쌓은 서울 성곽으로 공사 책임자 명단이 선명하게 새겨져 있다. ⓒ 김동욱

원여장 반원형의 여장으로 화성에서는 동암문과 북암문에 설치되었다.

평여장 여장 사이의 틈인 타구를 두지 않고 여장을 길게 연속한 것으로 화서문의 옹성에서 보인다.

凸여장 타구 간격을 좁힌 것으로 적과 가깝게 대면하게 되는 남·북 성문의 옹성에 설치되었다.

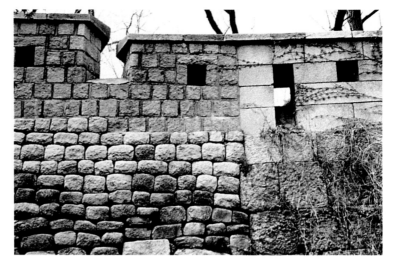

에는 가운데 크기의 돌을, 상부에는 작은 돌을 올려놓았다.

화성 성벽은 20세기 초를 지나면서 많은 부분이 무너지고 또 사라지기도 했으며, 1970년대의 수리 공사 때 전면적으로 복원되었다. 따라서 지금 남아 있는 성벽을 보면 하단부에 약간 붉은 색이 돌고 표면을 거칠게 다듬은 돌과 색깔이 희고 표면이 매끈한 돌이 섞여 있는 부분을 쉽게 볼 수 있다. 표면이 거친 돌이 정조 때 쌓았던 원래 부분이고 색깔이 희고 표면이 매끈한 돌이 1970년대 보수한 부분이다.

팔달산 정상부의 바깥쪽은 성벽의 원형이 가장 잘 남아 있는 곳이다. 서남암문을 빠져나가면 화성 축성 당시에 쌓은 성벽 부분을 잘 찾아볼 수 있다. 이곳의 성벽은 네모난 돌로 줄을 맞추어 쌓다가 적당한 곳에서 크기를 달리해 턱을 따내서 돌과 돌이 서로 맞물리도록 한 것을 볼 수 있다. 이것은 숙종 때 보수한 서울 성곽처럼 전체를 일정하게 줄을 맞춘 것보다 마찰력을 강화하여 성벽을 더 튼튼하게 한 것으로 보인다.

화성 성벽에서는 한 가지 풀리지 않는 숙제가 있다. 바로 규형(圭形)이라는 것이다. 다산의 「성설」이나 『화성성역의궤』에는 화성의 성벽은 밑에서 위로 올라가면서 안으로 조금씩 들여쌓다가 3분의 2 정도 되는 곳에서부터는 반대로 밖으로 내밀면서 쌓아서 전체적으로 신하들이 왕 앞에 나갈 때 손에 쥐는 홀(笏)과 같은 모양을 취하도록 한다고 하고 이

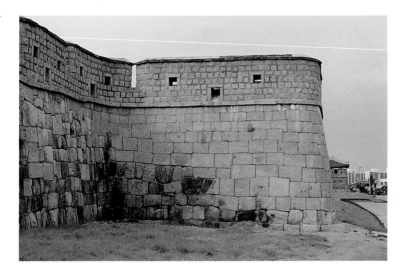

것을 규형이라고 정의했다.

그런데 지금 남아 있는 화성 성벽의 어느 부분에서도 이와 같은 규형의 흔적은 찾아보기 어렵고 단지 성문 좌우 적대에서 비슷한 모습을 볼 수 있는 정도이다. 지금의 성벽에 규형 모습이 보이지 않는 것은 어떤 이유에서인가? 축성하고 200년 정도의 세월이 흐르면서 원래 형태가 사라진 것인지 아니면 처음부터 규형은 만들지 않았던 것인지 확실치는 않다.

성벽 상단까지 원형이 비교적 잘 남아 있는 팔달산 정상부의 성벽을 관찰한 느낌으로는 규형은 처음부터 하지 않았던 것이 아닌가 짐작된다. 규형은 함경도 경성(鏡城)에서 시도한 적이 있지만 국내 다른 성곽에서 거의 해보지 않았던 것인데, 다산이 이의 활용을 적극적으로 제안하였던 것이다. 따라서 그 제안이 다산의 문집이나 『화성성역의궤』에는 수록되었지만 실제 석공들이 성벽을 쌓는 과정에서는 수용되지 않았다고 생각된다. 이론과 실제는 종종 차이가 생기고 문헌 기록과 현실 사이에도 항상 괴리가 있게 마련이므로, 이 규형의 경우도 다산의 글에서는 제시되었지만 실제 석공의 손에까지는 미치지 못한 것이 아닌가 추측된다.

4

18세기 건축술과 화성의 목조 건축

조선 후기 목조 건축의 변화 우리나라는 이미 삼국시대에 중국의 건축술을 받아들여 수준 높은 목조 건축물을 지어냈다. 이후 우리나라의 목조 건축은 한반도의 자연 조건과 우리 민족의 독창적인 예술 감각을 바탕으로 중국과 다른 고유한 조형 세계를 펼쳐 나갔다. 고려시대에는 중국과의 활발한 문화 교류 속에서 새로운 건축술의 영향을 받기도 했는데, 특히 고려 후기 원나라의 영향이 컸다. 조선시대에는 중국과 공식적인 사신 왕래 이외의 교류를 억제하는 폐쇄적인 관계에 있었기 때문에 조선의 건축은 더 이상 외국의 영향을 받지 않고 조선만의 독자적인 예술 세계를 펼쳐 나갈 수 있었다. 조선 후기는 이러한 독자성이 특히 심화된 시기라고 할 수 있다. 그 가운데서도 화성 축성이 있었던 18세기 말은 영·정조 치세의 문화적인 성숙에 힘입어 목조 건축에서도 조선 고유의 특성이 가장 화려하게 꽃피운 때라고 평가된다.

조선시대에 지어진 목조 건축물은 얼핏 보면 모두 비슷해 보이지만, 조금만 자세히 들여다보면 기둥의 모습이나 창문, 서까래의 처리 등에

서 미묘한 차이를 보인다. 그 가운데 가장 두드러지게 차이나는 부분이 기둥 위에 짜여지는 공포(栱包)이다. 처마를 지탱하기 위해서 삼국시대에 고안된 공포는 건물의 격식에 따라서도 몇 가지 유형으로 구분되지만 시대에 따라서 적지 않은 변화를 나타내기 때문에 목조 건축을 이해하는 데 빼놓을 수 없는 부분이다.

지금 남아 있는 가장 오래된 목조 건축물은 고려 후기의 것으로, 당시의 공포 구성 방식은 공포가 기둥 위에만 놓이는 주심포(柱心包)식과 기둥 위뿐 아니라 기둥 사이에도 놓이는 다포(多包)식으로 크게 구분된다. 지금까지의 연구 결과로는 주심포식은 고려 초기부터 어느 정도 토착화된 형식이고, 다포식은 원나라와의 활발한 교류를 통해서 새롭게 나타난 것으로 알려져 있다. 특히 다포식 건물은 고려 말 왕실이나 지배 계층의 건물에 주로 쓰였는데, 그 이유는 공포가 많은 건축물은 외관이 화려하기 때문이었다.

조선시대의 경우, 나라의 궁궐이나 도성의 성문처럼 왕실의 권위를 나타내는 건물에는 다포식이, 지방 관청이나 산간의 사찰에서는 주심포식이 주로 쓰였다. 그러나 16세기에 접어들면 주심포식은 서서히 쇠퇴하고 그 대신 익공(翼工)식이라는 새로운 형식이 유행하였다.

익공식은 주심포식보다 비용이 적게 들고 간단하게 조립할 수 있는 장점이 있다. 익공식은 중국이나 일본에서는 볼 수 없는 조선에서 고안해 낸 독창적인 형식으로, 17세기를 지나면서 전국적으로 확산되어 주심포식을 완전히 밀어내고 소규모 건물이나 유교와 관련한 소박한 건물에 대부분 채택되기에 이르렀다. 18세기에 다다르면 공포는 다포식과 익공식만 남게 되는데, 다포식은 주로 화려하고 장중한 건물에 한정해서 채택되었으며 그보다 격식을 낮추는 경우에는 거의 다 익공식으로 지어졌다.

18세기는 공포의 세부 가공에 있어서도 중국과는 여러 면에서 다른 조선의 고유한 기법이 자리잡게 된다. 즉, 다포식의 경우 경사진 긴 재목은 생략하는 대신 짧은 재목을 여러 차례 중첩시켜서 구조적인 목적

공포 기둥 위에서 처마를 받치도록 부재를 짜맞춘 것을 말한다. 기둥 위에만 있는 것을 주심포라 하며 기둥 사이에도 포를 짜올린 것을 다포라 한다. 그림의 공포는 대·소 첨차를 모두 합해 7포이다

초익공 익공은 공포 가운데 구조적으로 가장 간결하게 꾸며진 형식이다. 초익공은 익공 쇠서가 한 개로 짜여진 공포를 일컫는다.

이익공 기둥머리에 상하 두 개의 쇠서로 짜여진 포를 일컫는다.

살미 공포에서 첨차와 직교하며 건물의 앞뒤 방향으로 내민 부재이다. 밖에는 쇠서 모양을, 안에는 교두형·풀잎형·연꽃형 등을 새겼는데 위 그림은 풀잎형을 나타낸다.

을 달성시키는 방식을 사용하는데, 이것은 소나무의 특성을 살린 기술적인 해결이라고 할 수 있다.

공포를 짜는 방식도 첨차와 살미를 여러 겹 교차시키면서 짜올리는 것으로 정돈된다. 즉, 건물의 가로 방향으로는 양끝을 곡선으로 다듬은 짧은 수평 재목(첨차)을 크고 작은 것 두 개씩 여러 겹 중첩시키고, 이것과 직각 방향으로 살미라는 수평 재목을 교차시켰다. 눈에 잘 띄는 부분인 살미의 바깥 끝은 소의 혓바닥을 연상시키는 쇠서[4]라는 독특한 장식을 더하였는데 이는 조선 사람의 심미관에 맞추어 세부 장식을 살린 것이다. 익공식의 경우에도 세부 처리는 다포식과 마찬가지로 단순하면서도 사람들에게 친숙한 곡선 장식을 사용해서 외관을 꾸몄다.

화성의 목조 건축은 이처럼 18세기에 이룩한 조선의 고유한 건축 기법을 바탕으로 해서 지어졌다. 그 가운데 4개의 성문은 다포식과 익공식의 가장 전형적인 모습을 보여주는 건물로 손꼽힌다.

다포식 건물의 전형, 팔달문

화성에서 다포식 공포를 갖춘 건물은 장안문과 팔달문 두 건물뿐이었다. 그 중 장안문은 한국전쟁 당시에 폭격을 맞아 거의 무너져 내렸다가 1970년대 후반에 다시 지은 것이고, 팔달문만이 처음 지어진 그대로 지금도 남아 있다. 따라서 여기서는 팔달문을 통해 다포식 건물의 특징을 살펴보기로 한다.

팔달문의 누각은 지붕이 중층으로 된 2층 건물이다. 규모는 아래층과 2층 모두 정면 5칸 측면 2칸이다. 『화성성역의궤』에는 이 건물의 세부를 설명하면서 공포의 구성이 "하층은 내7포 외5포이고, 상층은 내외 모두 7포"라고 하였다. 아울러 이 책의 「도설」편에는 포가 어떤 것인지를 그림으로 보여주고 있다. 「도설」의 포를 자세히 들여다보면, 가로 방향으로 여러 개의 받침재가 겹쳐진 것을 볼 수 있는데, 길이가 조금 짧은 것이 아래 놓이고 그 위에 길이가 긴 것이 놓이며 이것이 한 단씩 앞으로 나오면서 위로 겹쳐지고 있다. 길이가 조금 짧은 것을 소첨

4 쇠서란 소의 혓바닥을 가리키는 말인데, '쇠'는 '소의'라는 우리말이고 '서'는 혀를 가리키는 한자어 '설'(舌)이 변한 것으로 본다. 이처럼 건물의 세부 명칭에는 우리말과 한자어가 혼합된 예가 많고 소와 관련된 용어도 적지 않다. 제일 높은 위치에 놓이는 '종(宗)도리'도 이두 한자어의 혼합형이고, 지붕틀을 구성하는 곡선의 부재인 '우미량(牛尾樑)'은 '소꼬리 모양을 한 보'라는 뜻을 지니고 있다.

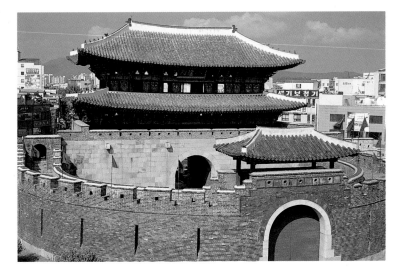

차, 긴 것을 대첨차라고 한다. 「도설」편의 첨차는 소첨차, 대첨차를 모두 합하면 일곱 개가 되는데 바로 이것이 7포가 되는 것이다. 만약 제일 상부의 두 개를 생략하면 5포가 된다. 위에서 설명한 "내7포 외5포"라는 것은 건물 안쪽으로는 첨차가 7개 겹쳐지고 바깥쪽은 다섯 개 겹쳐진다는 설명이다. 즉, 팔달문에서는 공포의 짜임이 바깥쪽보다는 안쪽에서 한 겹이 더 짜여지게 된다. 세로 방향으로 짜여지는 살미의 앞뒤 끝 부분 역시 18세기에 널리 유행하던 전형적인 곡선으로 꾸며졌다. 즉, 살미의 바깥쪽 끝인 쇠서는 아래로 곡선을 그리며 휘어지다가

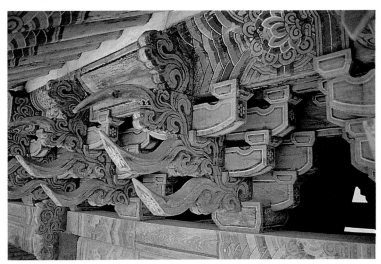

팔달문의 공포 팔달문의 공포는 기둥과 기둥 사이에도 공포를 짜올린 화려한 다포식으로 되어 있다. 화성에서는 팔달문과 장안문 둘만 다포식 공포를 사용하였다. ⓒ 김동욱

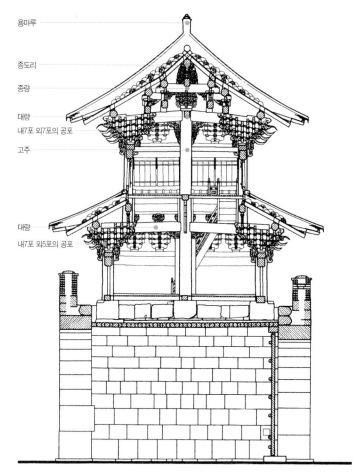

용마루

종도리

종량

대량
내7포 외7포의 공포

고주

대량
내7포 외5포의 공포

팔달문 종단면도 팔달문 누각은 도성의 남대문보다 높았다. 2층 건물로 가운데 고주가 상하를 관통하고 그 앞뒤에 대들보가 맞닿도록 꾸몄다. 아래층과 위층의 공포는 섬세한 곡선 장식을 갖춘 전형적인 조선 후기 다포 모습이다.

끝에 가서 약간 위로 치켜지는 모습이다. 또 살미의 안쪽 끝은 굴곡이 심한 곡선 장식이 되고 여기에 식물 줄기 모양의 표면 장식이 더해졌다.

팔달문은 여러 면에서 조선 초기에 지어진 서울 남대문과 유사한 형태를 취하고 있다. 남대문 역시 우진각지붕에 상하층 규모가 정면 5칸, 측면 2칸이고 다포식으로 지어졌다. 다만, 남대문의 공포는 상층이 외7포 내5포이고 하층은 내외 모두 5포인 점이 다르다. 즉, 남대문이 오히려 포의 숫자가 적은 것이다. 또한 남대문의 살미 양끝은 곡선 장식이 거의 없고 바깥쪽 끝인 쇠서의 형태도 직선에 가까운 짧은 것이다. 이것은 남대문이 공포 구성을 간결하게 꾸미던 조선 초기의 기법을 따랐기 때문인데, 그만큼 팔달문이 지어진 18세기 말에 와서 공포 부분이 더욱 화려해졌음을 알 수 있다.

대표적인 익공식 건물, 화서문

화성의 창룡문(동문)과 화서문(서문)은 동일한 형태로 지어졌다. 이 가운데 화서문만이 그대로 보존되고 창룡문은 한국전쟁 중 파손되었다가 1970년대 후반에 복원되었다. 화서문의 누각은 정면 3칸, 측면 2칸의 단층 건물이다. 사방에 굵은 원기둥을 열 개 세우고 각 기둥 위에 이익

화서문의 외도와 내도 창룡문과 마찬 가지로 단층의 팔작지붕 건물에 옹성 한쪽 구석으로 문이 나 있다.

공이라고 부르는 새 날개 모양의 쇠서가 둘 겹쳐진 받침재를 올리고 그 위에 대들보가 걸쳐진 구조를 하고 있다. 여기에 서까래를 받치기 위해 첨차를 하나 더 앞으로 내밀고 그 위에 서까래를 지탱하는 도리를 가로 방향으로 덧댔다. 이런 구조를 1출목(一出目) 이익공이라고 부른다. 1 출목이란 가로 방향의 첨차가 하나 더 앞으로 나와 있다는 뜻이다. 익 공식은 크게 세 가지로 구분된다. 하나는 가장 간단하고 단순한 초익공 이고 다음이 이익공, 그리고 익공식 중에 비교적 격식이 높은 것이 출 목 이익공이다. 화서문은 팔달문 같은 다포식 건물은 아니지만 익공식 에서는 가장 격식 있는 방식으로 지어졌다.

상하 각 쇠서의 끝은 마치 새 날개처럼 긴 삼각형 형상으로 끝이 뾰 족하고 아래쪽은 작은 곡선 장식이 덧붙여졌다. 내부는 하단과 상단이 일체가 되어 여러 차례 굴곡을 가진 곡선 장식을 이루고 있다. 이런 형 태는 18세기경의 가장 전형적인 이익공의 모습이다.

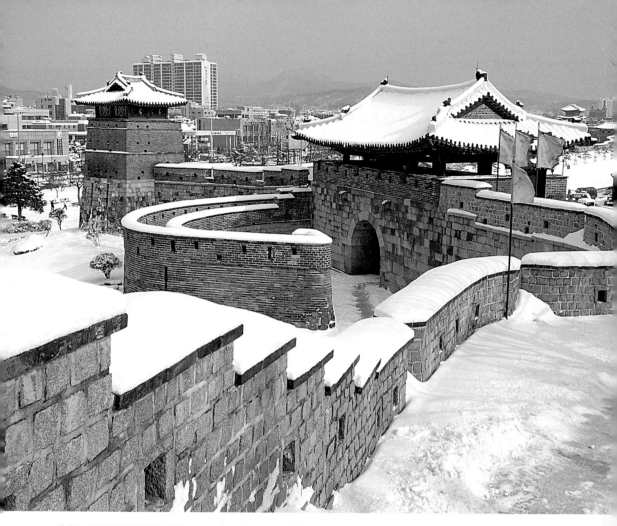

화서문 지형 조건을 잘 살려 성벽과 서북공심돈이 조화를 이루고 있다. 팔달문과 마찬가지로 창건시의 원형을 그대로 간직하고 있는 화서문은 보물 제403호이다. ⓒ 양영훈

기둥과 기둥 사이에는 화반(華盤)이라 불리는 받침재가 둥글게 조각되어 놓였는데 이 또한 18세기의 일반적인 경향이다. 화서문의 어칸, 즉 가운데 칸은 좌우보다 훨씬 넓어져 있다. 그 이유는 가운데 칸 하부 석축 중앙에 난 출입문이 커다란 홍예로 되어 있기 때문에 그 간격만큼 기둥 간격도 넓어진 것이다. 따라서 어칸의 기둥 사이에는 화반이 다섯 개나 놓여 있어 좌우 칸 기둥 사이에 화반이 두 개 놓인 것과 큰 대조를 이루고 있다. 이것은 다른 건물에서는 흔하지 않은 모습으로, 성문이라는 특별한 기능 때문에 나타난 결과이다.

주심포식이나 다포식이 중국의 직접적인 영향을 받으면서 만들어진 것이라면, 익공식은 조선시대에 들어와 조선의 집 짓는 여건에 맞추어

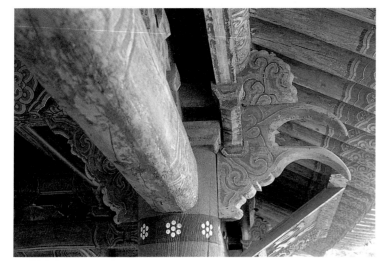

고안된 독창적인 것이다. 익공식은 불필요한 재목을 최대한 줄이면서 건물 외관에 일정한 격식을 지키는 방식이다. 비록 다포식과 같은 장대하고 화려한 외관은 갖추지 못하지만 민도리식의 일반 살림집과는 뚜렷이 구분되는 품격을 지니고 있다. 화성에는 화서문이나 창룡문 외에도 익공식 건물이 여럿 있다. 그 중 행궁의 낙남헌이 화서문 못지않은 당당한 격식을 갖춘 1출목 이익공 건물이다. 익공의 형상 역시 화서문과 거의 같다.

화성은 18세기 목조 건물의 모든 형태가 모여 있는 전람장과도 같다. 가장 화려한 7포의 다포식에서 출목 익공, 그리고 기둥 위에 아무런 꾸밈을 하지 않은 민도리집까지 거의 모든 유형이 이곳에 있는 셈이다.

5 민도리는 기둥 위에 아무런 짜임을 하지 않고 바로 도리를 올려 서까래를 받도록 한 가장 간단한 구조로, 화성에서도 포루나 각루 건물은 이런 민도리집이다. 민도리에는 도리가 둥근 굴도리와 네모난 납도리 두 가지가 있는데, 굴도리를 더 높은 격식으로 친다.

알아둘 만한 목조 건축 구조 水原華城

전통적인 목조 건축은 크게 기단부(基壇部), 축부(軸部), 지붕을 짜는 가구부(架構部)의 세 부분으로 이루어진다. 기단부에는 건물이 들어설 위치에 흙을 다져서 일정한 높이의 단을 만들고 주춧돌을 놓는다. 신라 시대에는 기단 표면을 모두 돌로 정교하게 다듬고 주춧돌도 원형으로

용마루
종도리
대공
중도리
종량(마루보)
대량(대들보)
부연
주심도리
서까래
익공
평주
고주

화령전의 내부 투시도 정조의 어진을 모셨던 화령전은 전형적인 2고주 7량집 구조를 하고 있다. 실내 중심부 앞뒤로 고주를 세우고 그 바깥쪽에 평주를 세웠다. 서까래 위에 부연을 덧대서 처마가 처지지 않게 했다.

했으며 기둥이 설 자리에는 돌을새김까지 했다. 고려시대 중엽부터는 자연 상태 그대로의 석재로 기단이나 주춧돌을 가공하는 경향이 나타났다. 특히 주춧돌은 울퉁불퉁한 표면 상태를 그대로 두고 그 위에 놓이는 목재 기둥의 밑둥을 주춧돌 상태에 맞추어 가공하는 그렝이질을 하는 것이 일반적이었다.

축부란 일반적으로 벽체를 이루는 부분을 가리키지만 여기에는 공포까지 포함된다. 축부의 기본은 기둥이다. 격식 있는 집에는 원기둥을 쓰고 그보다 낮은 집이나 일반 살림집에는 네모기둥을 쓰는데, 간혹 특별한 의미를 부여하기 위해 팔각기둥이나 육모기둥을 쓰기도 한다. 특히 육모기둥은 정자에서 흔히 사용하는데, '6'이 물을 상징하는 숫자여서 정자 옆 연못과 조화를 꾀하려는 뜻이 있다고 한다.

기둥과 기둥은 지방(地枋), 중방(中枋), 창방(昌枋)과 같은 수평재로 붙잡아 준다. 이 중에 가장 중요한 것은 기둥머리를 잡아 주는 창방이다. 지방이나 창방은 기둥에 큰 홈을 파서 연결한다.

기둥 위에는 공포가 짜여진다. 공포는 처마를 지탱하기 위해 설치하는 것으로 중국이나 우리나라 등 동양 목조 건축에만 있는 독특한 부분이다. 공포는 기둥 위에 놓이는 큰 받침재인 주두(柱頭), 주두 위에 놓

여서 팔과 같은 역할을 하는 첨차(檐遮), 첨차와 첨차를 연결하는 작은 받침재인 소로(小櫨)로 이루어진다. 첨차는 보통 소첨차와 대첨차가 여러 개 중첩되는데 그에 따라 소로의 숫자도 늘어난다. 보통 팔달문 정도의 2층 건물을 지을 경우에는 첨차가 1,600개, 소로는 3,000개 정도 소요된다.

공포 위부터는 가구부에 들어간다. 가구부의 기본은 보, 대공, 도리이다. 보는 보통 대들보라고 부르는 대량이 있고 그 위에 종량(마루보)이 올라간다. 종량 위에 대공이 놓이고 보의 양끝 위와 대공 위에 여러 개의 도리가 직각 방향으로 놓이게 된다. 보는 특별한 장식이 없지만 대공은 여러 가지 모양으로 가공된다. 가장 간단한 것은 그냥 기둥 모양을 한 것인데 일반 살림집에서는 이렇게 하고, 조금 집을 꾸밀 경우에는 최소한 사다리꼴 모양을 한다. 모양을 낸 집에서는 양끝을 둥글게 조각하고 초각을 하는 것이 보통이다. 사찰의 법당 정도 되면 파련대공이라고 해서 연꽃을 여러 겹 모은 듯한 치장을 더한다.

도리는 처마 부분에 놓이는 것을 처마도리, 기둥 위에 놓이는 것을 주심도리라고 하고 대공 위에 놓여서 제일 높은 곳에 놓이는 것을 종도리라고 부른다. 도리 위에는 서까래가 경사지게 놓이고 서까래 위에 나뭇가지 등을 걸치고 그 위에 기와를 얹게 된다. 가장 간단한 지붕 구조는 도리가 셋인 3량집인데, 건물 앞뒤에 주심도리가 각각 하나씩 있고 종도리가 하나 놓이는 것이다. 이런 집은 대개 행랑이나 부속채로 쓰이고, 보통은 최소 5량 이상으로 이루어진다. 사찰 법당이라면 7량이 기본이고, 궁궐에서는 9량집도 종종 세운다.

기와는 중국계 목조 건물이 갖는 또 하나의 특징이다. 보통 크고 넓적한 면을 가진 암키와를 밑에 깔고 그 위에 반원형의 수키와를 올리는데, 특히 제일 아래 처마 부분에서는 내림막새라고 해서 빗물이 아래로 떨어지도록 수직면을 만든 특별한 기와를 둔다. 이 막새는 사람들 눈에 가장 잘 띄는 곳에 위치하므로 일찍부터 기와를 구울 때 장식 문양을 넣었는데, 사찰에서는 연꽃 무늬를 많이 썼고 궁궐이나 관청에서는 글자나 그외 다른 무늬로 장식했다. 막새의 장식은 시대에 따라 차이가 나기 때문에 그 무늬로써 기와의 제작 연도를 판단하기도 한다.

조선 실학의 반영, 벽돌 건축물

화성에 반영된 실학 사상 ┃ 화성이 일반 읍성과 구분되는 특징은 다른 성곽에는 없는 새로운 방어 시설을 가득 설치한 점이다. 그러면 왜 도성이나 지방 읍성에서는 설치하지 않던 방어 시설이 화성 성곽에 만들어지게 되었을까?

화성은 18세기에 와서 상업이 발달하고 도시 인구가 증가하는 시점에서 새로 장소를 옮겨 건설된 신도시다. 이 신도시는 종래와 같은 단순한 행정 기능을 담당하는 도시나 군사 도시와는 성격이 달랐다. 따라서 여기서는 과거처럼 읍성 주변에 산성을 설치하는 것과는 다른 새로운 개념의 성곽관이 필요하였다. 그것은 바로 산성에 의존하던 종래의 성곽관을 버리고 평상시 거주하는 읍성을 강화하고자 한 17세기 실학자들의 성곽관이었다. 반계 유형원이나 성호 이익(星湖 李瀷)[6]과 같은 실학자들은 읍성을 어떻게 강화해야 할지 여러 방안을 제안하였다. 그리고 이런 주장이 정약용에 의해 구체적으로 설계되었다. 정약용은 화성에는 따로 산성이 없었으므로 새로운 방어 시설을 가득 설치하여 읍성 자체의 방어력을 강화하고자 하였다.

6 이익(1681~1763)은 유형원을 계승하여 실학을 대성했으며 획기적인 개혁보다 점진적인 변혁을 추구했다. 과거 시험을 단념하고 초야에서 독서에 전념하였으며 나라 재정이 어려웠던 18세기 전반기의 사회 재건을 위한 많은 제안을 글로 남겼다. 대표적인 저술로 『성호사설』(星湖僿說)이 있는데, 이 책에서 이익은 도성이 지나치게 넓어 지키기 어려운 결점을 지적하고, 보완책으로 포루(砲樓)와 같은 방어 시설을 갖출 것과 벽돌의 활용을 제안하였다.

화성이 종래 성곽과 구분되는 또 하나의 특징은 새로운 방어 시설 대부분이 벽돌로 축조되었다는 점이다. 벽돌은 남북 성문의 옹성을 비롯해서 포루(砲樓)와 공심돈, 그리고 암문, 봉돈 등에 활용되었다. 이 벽돌의 활용 역시 실학자들의 오랜 주장의 결실이었다.

벽돌이 우리나라에 들어온 것은 삼국시대 이전으로 거슬러 올라간다. 백제는 벽돌로 무덤을 만들었고 신라는 불탑을 세웠다. 그러나 벽돌의 활용은 시간이 흐르면서 소극적이 되어 조선시대에는 그 사용이 매우 적었다. 특히 성곽을 벽돌로 축조하는 것은 의주나 함흥 등 북쪽 지방의 한두 곳에 한정되었다. 이에 비해서 중국의 경우 벽돌의 활용은 매우 광범위했다. 명대 이후 화북 지방에서는 민간 살림집 대부분이 벽돌로 지어질 정도였다.

벽돌의 활용이 이처럼 차이가 나는 것은 결정적으로 토질의 차이 때문이었다. 중국의 화북 지방에는 황하의 모래흙이 계속 퇴적되어 천연의 고운 흙이 많았고, 이런 흙은 낮은 온도에서도 양질의 벽돌로 쉽게 만들어졌다. 그러나 조선의 토질은 그렇게 좋지 않았다. 이런 이유로 일부에서 벽돌 활용이 제기되었지만 실현에 이르지 못했으며 건물 축조에는 여전히 돌과 목재에 의존하고 있었다.

18세기에 들어서면서 실사구시(實事求是) 정신을 내세워 조선의 현실 사회 속에서 뜻을 찾고자 한 실학자 중 일부는 조선의 주택 문제에 관심을 기울였다. 이들은 좋은 목재를 구하지 못하여 열악한 환경에서 거주하는 백성들의 현실을 바라보고 그 해결책을 얻기 위해 고민하였다. 마침 중국을 여행할 기회를 얻은 실학자 중에는 중국의 살림집이 모두 벽돌로 지어져서 백성들이 튼튼하고 쾌적한 집에서 살고 있는 모습을 본 후 벽돌의 효용성을 절감하였다. 이들은 귀국 후 조선의 주택이나 성곽을 벽돌로 고쳐 만들 것을 적극 주장하였으며 그 생각을 글로 펴내기도 하였다. 박제가(朴齊家)[7]의『북학의』(北學議), 박지원(朴趾源)[8]의『열하일기』(熱河日記)가 바로 그런 책들이었다.

일부 대신들 가운데도 중국을 왕래하면서 벽돌의 필요성을 인식한

7 박제가(1750~1805)는 상업·수공업·농업 전반의 발전을 적극 추진하여 국가 경제를 다시 일으킬 것을 주장하였다. 규장각의 검서관을 거쳐 여러 벼슬을 지냈으며, 1779년 중국을 방문하여 중국을 본받아 생활 도구를 개선하고 정치·사회 제도를 고칠 것을 주장한『북학의』를 남겼다.

8 박지원(1737~1805)은 중국의 제도와 문물을 본받을 것을 주장한 북학의 대표 학자로서 소설, 문학 이론, 철학 등에 조예가 깊었다. 『열하일기』는 중국 문물의 장점과 조선의 개선 방안을 담은 기행문체의 저서이다.

이들이 나타났다. 대표적인 인물로 정조 때 대사헌을 지낸 홍양호(洪良浩)[9]가 있다. 그는 정조 7년(1783)에 사행의 일원으로 중국을 다녀오면서 중국의 앞선 문물 제도를 조선에서 수용할 것을 왕에게 건의하였다. 특히 수레와 벽돌의 효용성에 대해 상세하고도 절실하게 건의하였으며, 이에 정조는 그 활용을 명하기도 하였다.

벽돌은 정조시대보다 앞서 성곽에서 실험적으로 쓰인 적이 있었다. 1741년(영조 17) 강화부사 김시혁(金始㷹)은 강화 외성을 보수하면서 벽돌을 구워 성을 쌓았다. 그러나 불행히도 바닷물이 드나드는 지형상의 문제와 벽돌 제작의 미숙함이 겹쳐서 모처럼의 시도는 실패로 끝났다. 이런 실패에도 불구하고 벽돌에 대한 관심은 줄어들지 않아서 1779년(정조 3)에는 남한산성의 여장 전체를 벽돌로 다시 쌓는 공사를 하기도 하였다.

이러한 실험을 거쳐 벽돌이 축성 재료로 대대적으로 활용된 것이 바로 화성 성곽이었다. 화성에서 벽돌은 이전의 실패를 극복하고 견고하면서도 효과적인 축성 재료로 활용되었다. 또, 벽돌을 활용함으로써 이전의 재료에서 만들 수 없었던 새로운 조형도 나타나게 되었다.

벽돌 제작 기술의 개선

화성 축성에 임해서 성역소에서는 벽돌 제작을 위한 각별한 노력을 기울였다. 우선 중국의 기술 서적을 통해 중국식 벽돌 가마를 만들고 흙을 고르는 과정과 제작 방법을 개선했으며 함경도의 숙련된 기술자들을 불러들였다.

종래의 벽돌은 기와를 굽는 일반 가마에서 제작되었다. 기와를 굽는 재래식 가마는 경사진 지면을 따라 길게 옆으로 누운 형상이었다. 성역소에서는 이것을 고쳐서 수직식의 가마를 만들었다. 『화성성역의궤』에는 가마 구조를 다음과 같이 설명하고 있다. "가마는 벽돌로 쌓고 흙을 바르는데 마치 큰 종처럼 수직으로 둥글게 되고 위에 몇 개의 구멍을 내어 굴뚝 역할을 하도록 한다. 가마 안에 벽돌을 쌓을 때도 처음에는 석 장씩 쌓고 그 위는 비스듬하게 쌓고 다시 그 위에는 사이사이에 공

9 홍양호(1724~1802)는 영·정조시대의 문관으로 대제학과 판중추부사를 역임하였다. 1783년 사은사로 청나라를 방문한 후 벽돌과 수레처럼 생활에 필요한 물질의 개선을 왕에게 진언하였다. 학문과 문장에 뛰어났으며 『국조보감』(國朝寶鑑) 등을 편찬했다.

간을 만들면서 쌓아서 불길이 가마 안의 모든 벽돌에 고루 미치도록 한다. 불을 때고 난 후 불이 꺼져 갈 무렵에 물을 부어 바닥이 마르지 않게 하는데, 물과 불이 서로 감응하여 녹이 검은빛으로 변하게 된다."

이 기법은 중국 송나라 때 씌어진 『천공개물』(天工開物)[10]의 가마 제도를 본받은 것인데 조선에서는 화성 축성에서 처음으로 시도한 것이었다. 책에 씌어 있는 대로 북성 밖에 가마를 만들었는데, 굽는 솜씨가 익숙해짐에 따라 비용이 훨씬 적게 들고 일은 빠르게 끝났다고 한다.

이런 노력 덕분에 화성에서 벽돌은 큰 문제 없이 활용될 수 있었다. 그러나 새로운 재료를 다루는 데 따르는 어려움도 적지 않았다. 성곽 공사시 각 작업장에는 감독 책임자 격인 패장(牌將)이 있었다. 이들 중 마벽패장(磨甓牌將)이란 직책은 벽돌을 갈아내는 일을 주관하였다. 벽돌로 성벽을 쌓다 보면 모든 면이 직각으로 마무리되지 않고 직각보다 넓거나 좁은 모서리가 생기게 된다. 특히 총구와 같은 곳은 특별한 각

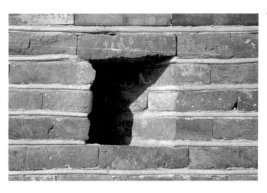

동북공심돈의 벽돌 세부 비스듬한 각도의 총 구멍을 내기 위해 일꾼들이 직각으로 구워 낸 벽돌을 일일이 깎아서 필요한 각도를 만들어 냈다. ⓒ 김동욱

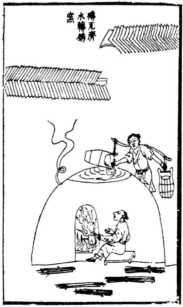

중국의 벽돌 가마 벽돌 만드는 과정(왼쪽)과 굽는 과정(오른쪽)을 그린 그림으로 가마를 수직으로 틀고 가마 위에 물을 붓는 것이 특징이다. 화성 축성에서도 이 방식을 따랐다. 『천공개물』에서 인용.

10 중국 명나라 때 송응성(宋應星, 1587~1664)이 편찬한 과학 기술서. 중국의 전통적인 농업·공업·산업·교통·운수·병기 제조의 기술과 공법이 체계적으로 기술되어 있다.

도를 필요로 했다. 지금 같으면 이런 데 사용될 이형벽돌이 따로 제작되었겠지만 당시에는 그런 여유까지 부릴 수 없었다. 할 수 없이 직각으로 만들어진 벽돌을 일일이 손으로 갈아내서 필요한 각도를 만들어 사용하였다. 마벽패장은 바로 이런 작업을 감독하였다. 이 과정에서 멀쩡한 벽돌이 많이 파손되고 못 쓰게 되었다. 성역소에서는 파손된 벽돌의 양이 많아지자 일을 제대로 감독하지 못한 패장에게는 벌을 준다는 경고를 하기도 하였다.

이런 여러 실험적인 노력을 생각하면, 벽돌로 이루어진 화성의 시설들을 아무 생각 없이 바라보지 못하게 된다. 벽돌 하나하나에 새겨진 당시 사람들의 노력과 땀을 떠올릴 수밖에 없기 때문이다.

대소방전

반방전

홍예벽

종벽

귀벽돌

둥글고 네모난 벽돌 구조물 │ 축성에 쓸 벽돌은 종류로 보면 일곱 가지가 만들어졌다. 제일 많이 활용된 것은 반방전(半方甎)으로 이것의 크기는 가로가 1자 2치(37.2cm), 세로가 7치(21.7cm)에 두께는 1치 8푼(5.58cm)이었다. 지금 우리 주변에서 일반적으로 사용되는 붉은 벽돌이 가로 19cm, 세로 9cm, 두께 5cm이므로 이에 비하면 반방전은 매우 큰 편이다. 반방전은 크기가 큰 만큼 다루기 어렵고 구울 때도 더 높은 온도로 오래 구워야 하는 단점이 있었지만, 여러 번 쌓는 수고를 덜고 또 한 번 쌓아 놓으면 자체의 무게 때문에 쉽게 무너지지 않는 이점이 있었다.

반방전 외에도 크기가 조금 작은 소방전(小方甎), 더 큰 대방전(大方甎)이 있고, 또 특수한 용도로 제작된 벽돌이 있다. 홍예벽(虹蜺甓)은 홍예문을 만들 때 상부를 반원형으로 쌓기 위해 제작된 것으로 길이 1자 1치(34.1cm)이며 위는 8치(24.8cm), 아래는 6치(18.6cm)로 아래가 약간 좁았다. 또, 모서리를 마무리하기 위한 것으로 삼각형 모양으로 된 귀벽돌〔耳甓〕과, 여장의 꼭대기를 마무리하는 데 쓰는 종벽(宗甓)과 개벽(蓋甓)을 따로 만들었다.

벽체를 쌓아 올릴 때는 두께 3푼(약 1cm) 정도로 석회를 발라 접착제

로 썼다. 이렇게 해서 성곽의 여러 시설을 벽돌
로 쌓아 올렸는데 그 대상은 옹성, 암문, 포루,
공심돈, 봉돈, 노대 등 주로 화성에서 새롭게 축
조된 방어 시설들이다.

벽돌을 쌓는 방식은 먼저 벽체 속에 진흙을 채
워 넣고 표면에만 벽돌을 한 장 또는 두 장을 일
정하게 쌓아 올렸는데 구조물의 규모나 형태에
따라 조금씩 차이가 있었다. 옹성의 경우 벽체
두께가 2m가 넘고 높이도 3m가 되었기 때문에
벽체를 쌓을 때 진흙으로만 채우지 않고 일정한
높이마다 벽돌을 여러 장씩 깔아 힘을 받도록 하

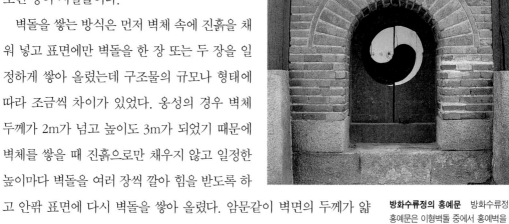

방화수류정의 홍예문　방화수류정의
홍예문은 이형벽돌 중에서 홍예벽을 사
용해 만들었다. ⓒ 김성철

고 안팎 표면에 다시 벽돌을 쌓아 올렸다. 암문같이 벽면의 두께가 얇
은 곳은 전체를 벽돌로만 쌓기도 하였다.

구조적인 측면에서 보면, 화성 축성의 커다란 의의는 벽돌로 벽체를
쌓는 과정에서 종전에 보기 어려웠던 다양한 형태의 벽체가 창출되었
다는 점이다. 조선시대 건축은 주로 목조로 기둥과 보를 결구하는 방식
에 치중하였기 때문에 그 형태는 거의 획일적으로 네모반듯한 꼴이었
다. 이러한 획일성을 탈피해서 화성에서는 원형이나 타원형 또는 모서
리가 둥글게 돌아간 사각형 등 다양한 형태가 축조된 것이다. 봉돈의
다섯 개 굴뚝은 모두 벽돌로만 축조된 원통형 구조물이며, 동북공심돈
도 원형에 가까운 원통형이고 서북공심돈은 모서리를 둥글게 돌린 사
각형통 모양의 구조물이다. 이밖에도 암문에는 반원형의 벽체도 나타
나고 또 불규칙한 곡선의 성벽도 만들어졌다. 이러한 다양한 형태들 모
두 결국은 벽돌이라는 새로운 재료를 통해서 실현된 것이다.

벽돌은 조선의 장인들에게 친숙한 것은 아니었다. 이런 새로운 재료
를 거부감 없이 받아들이고 또 적극 활용해 이전에는 없었던 새로운 건
축물을 만들어 낸 데에서 공사에 참여한 장인들의 진취적인 정신을 엿
볼 수 있다. 화성의 장인들은 2년 반이라는 공사 기간을 통해서 벽돌

활용에 대한 기술적인 자신감을 쌓아 나갔다고 짐작된다. 비교적 구조가 복잡한 동북공심돈과 봉돈은 모두 공사 마지막 해인 1796년 여름에 만들어졌다. 장인들은 처음에는 옹성이나 포루(砲樓) 등 쉬운 작업을 하면서 벽돌 축조법을 익혀 나가다가 가장 마지막에 봉돈과 동북공심돈을 축조했다. 이 시설을 완성함으로써 조선의 장인들은 벽돌 구조에도 충분한 자신감을 획득했을 것으로 생각된다.

새롭게 창출된 조형미　화성의 축성에서 건물 전체를 벽돌로 쌓는 작업보다 건축적으로 더 의미 있는 것은 벽돌을 기존의 석조나 목조 구조와 결합해 새로운 조형을 창출한 점이다.

『화성성역의궤』의 「도설」편에는 벽체석연(甓砌石緣)이라는 부분이 나온다. 글자의 뜻은 '돌 액자 속의 벽돌벽' 정도가 될 듯한데, 이는 돌을 가지고 마치 액자를 만들 듯이 네모난 틀을 짜고 그 안에 벽돌로 벽면을 채우는 방식을 말한다. 일부러 그 이름을 싣고 그림을 그려 설명한 것을 보면, 이런 기단이 화성에서 처음 시도되었기 때문인 듯싶다. 이 기단은 벽돌과 돌의 결합을 통해서 시도된 전혀 새로운 디자인이다. 벽체석연은 행궁의 낙남헌과 동장대, 그리고 방화수류정의 기단 부분에 만들어졌다.

이것과 조금 다른 차원으로, 목조 구조에 벽돌벽의 결합이라는 시도도 나타났다. 방화수류정은 2층 누각 형식으로 되어 있는데 아래층은

낙남헌의 벽체석연　화성 축성시 잘 다듬은 석재로 네모난 틀을 만들고 틀 안의 빈 면을 벽돌로 채우는 새로운 표현 방식이 고안되기도 하였는데 이를 벽체석연이라 하였다. ⓒ 김동욱

벽체석연

네모난 주춧돌 위에 나무로 된 둥근 기둥을 세우고 기둥 사이에는 벽돌을 쌓았다. 즉, 목조의 뼈대에 벽돌조의 벽체를 더한 것이다. 이 구조 방식은 그전에는 거의 시도된 적이 없는 새로운 것이었다. 특히 방화수류정의 서쪽 벽은 화홍문에서 바라다보이는 곳인데 이곳의 아래층은 목조 기둥 사이에 벽돌을 채우면서 열십(十)자형의 모자이크 문양을 살렸다.

방화수류정의 벽돌 문양 주춧돌 위에 둥근 나무 기둥을 세우고 기둥 사이에 벽돌을 쌓았는데 +자 모양의 연속 무늬를 넣어서 아름다움을 더하고 있다.
ⓒ 김성철

방화수류정의 각 벽면 처리를 보면, 이 건물을 지은 장인들은 마치 벽돌과 목조 건물의 결합을 오래 전부터 익숙히 다루어 온 사람들처럼 세련되게 일을 마무리했음을 알 수 있다. 이것은 목조 건물 위주에서 한 걸음 더 나아가 목조와 벽돌조의 결합이라는, 다음 시대의 건축 방식을 예고한 창의적인 작업이기도 하다. 방화수류정은 새로운 자료를 가지고 창의적이면서 완숙한 조형을 이룩해 낸 장인의 솜씨가 가장 돋보이는 건물이다. 만약 이 시대에 '올해의 명건축'을 뽑았다면 바로 방화수류정이 1등상을 받았을 것이다. 그만큼 이 건물의 구조적 실험은 역사적으로 큰 의미를 지닌다.

화성 견학에서 꼭 보아야 할 곳

水原華城城

화성의 유적들을 한 바퀴 둘러보는 데에는 최소한 반나절이 필요하다. 그 출발점으로는 어디라도 좋지만, 제대로 견학을 하자면 북쪽 정문인 장안문이 제격이겠다. 2층 문루를 개방해 놓았으니 누각에 올라 다포식 건물이 어떻게 생겼는지 가까이서 살펴보고, 발길을 서쪽으로 옮기자. 문루에서 서쪽 쪽문을 나서면 임시로 설치해 놓은 구름다리를 지나 서쪽 적대로 향한다. 적대의 생김새를 자세히 들여다보면 앞으로 관찰할 화성의 성벽이 어떤 구조로 이루어졌는지 쉽게 확인할 수 있다.

성 안쪽은 여장이라는 낮은 담이 있어 군사들이 몸을 숨길 수 있게 되어 있다. 여장에는 총 구멍이 세 개씩 나 있는데, 가운데 총 구멍은 수평으로 되어 있어 먼 곳에 있는 적을 공격하는 데 사용되었다. 좌우의 총 구멍은 아래로 경사져서 가까이 있는 적을 공격하기에 편리하게 되어 있다.

여장 안쪽을 따라가다 보면 곧 포루를 만나게 된다. 조금 더 가면 서북공심돈과 화서문의 독특한 외관을 마주하게 된다. 화서문도 문루를 개방해 놓았는데 여기서는 익공식 구조를 익혀 보기를 권한다.

계속 서쪽으로 향하면 곧 급경사길을 만나게 되고 이제부터 팔달산을 향한 제법 가파른 길을 오르게 된다.

도중에 몇 개의 치성과 포루를 지나고 나서 약간 땀이 밸 정도가 되면 마지막 급경사를 만난다. 이 고비를 오르자마자 눈앞에 팔달산 정상이 나타나고 꼭대기 한가운데 서 있는 서장대의 독특한 외관을 접할 수 있다.

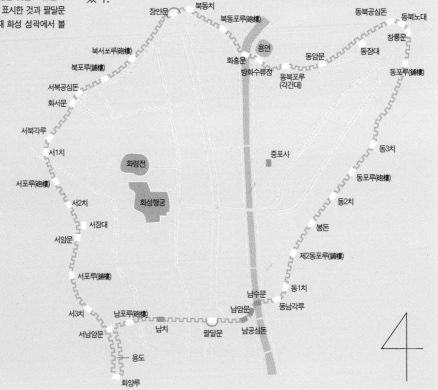

수원 화성 성곽도 화성의 48개 시설물 중에는 복원되지 않은 것들도 있는데 지도에 황토색으로 표시한 것과 팔달문 좌우의 적대는 현재 화성 성곽에서 볼 수 없는 것들이다.

장안문 · 북동치 · 북동포루(砲樓) · 동북공심돈 · 동북노대

북서포루(砲樓) · 용연 · 동암문 · 창룡문 · 동장대

북포루(鋪樓) · 화홍문 · 동포루(鋪樓)

서북공심돈 · 방화수류정 · 동북포루(각건대)

화서문

서북각루

동3치

서1치

화령전 · 중포사 · 동포루(砲樓)

서포루(砲樓) · 동2치

서2치 · 화성행궁 · 봉돈

서장대

서암문 · 제2동포루(鋪樓)

서포루(鋪樓) · 동1치

남수문 · 동남각루

서3치 · 남암문

남포루(砲樓) · 남공심돈

서남암문 · 남치 · 팔달문

용도

화양루

4

서장대에 올라가서 성 안팎을 내려다보지 않고는 화성을 보았다고 말할 수 없을 것이다. 서장대 가까이 있는 서암문을 통해 성밖으로 나가 보면 축성 당시의 모습이 가장 잘 남아 있는 성벽들을 볼 수 있다. 다시 성안으로 들어와 약간 평탄한 길을 가다 보면 최근에 세워진 효원의 종각을 볼 수 있다. 누구나 종을 칠 수 있도록 개방되어 있으니 그 옛날 정조의 효성을 생각하며 힘껏 종을 쳐보는 것도 좋겠다.

좀더 나가면 산등성이 끝 지점에 서남암문이 있고, 암문 밖으로 난 용도를 따라가서 화양루가 나온다. 화양루를 구경한 후 다시 돌아오면 여기서부터는 경사진 길을 내려가게 된다. 한참을 가다 보면 성벽이 끊어지고 갑자기 시가지가 나타난다. 그리고 눈앞에 팔달문의 웅장한 모습이 보인다. 복잡한 차도를 건너면 시장 골목에 접어드는데, 곧장 앞으로만 나가면 다시 언덕 위로 성벽이 나타난다.

동남각루가 가파른 계단 위에 자리잡고 있고, 여기서부터 다시 평탄한 길을 따라 여러 시설들을 접할 수 있다. 봉돈의 벽돌 굴뚝도 보고 치성도 대하다 보면 동문인 창룡문이 나온다. 여기서 길을 건너면 동북공심돈을 볼 수 있다. 가까이에는 동장대가 큰 울타리 안에 당당하게 자리하고 있다.

이쯤 오면 다리도 아프고 쉬어가고픈 생각이 절로 나는데 바로 눈앞에 그 유명한 방화수류정이 나온다. 정자에 올라 난간에 기대 앉으면 용연의 아름다운 연못이 보이고 서쪽으로는 화홍문 누각과 대천의 시냇물을 굽어 볼 수 있다. 그 뒤로는 처음 출발했던 장안문의 웅장한 지붕이 보이는데, 이 모든 정경을 느긋하게 감상해 보는 것도 좋다.

기왕 견학길을 나섰다면, 시내의 화성행궁과 화령전도 빼놓을 수 없다. 정조대왕의 효성이 깃든 행궁을 찾아가는 것도 의미가 크다. 모두 팔달산 아래 있으니, 서장대에서 바로 솔밭 숲길을 따라 산을 내려가도 행궁으로 갈 수 있다.

반나절 시간을 내기 어렵다면 일단 창룡문 옆 주차장에 차를 대놓고 여기서부터 창룡문, 동북공심돈, 동장대, 그리고 방화수류정과 화홍문을 보고 장안문까지 가는 것을 권하고 싶다. 장안문에서 조금 더 가서 화서문과 서북공심돈까지만 보아도 화성의 정수는 웬만큼 맛보았다고 할 수 있다.

화성행궁의 편액 정조의 어필로, 정조 17년(1793) 1월에 현륭원 전배차 화성에 행차했을 때 써서 걸었다. 현판은 가로 1.07m, 세로 3.2m에 달하며 글씨 또한 힘있고 거칠이 없다. 이 편액은 지 유 장남헌, 즉 행궁 정당 안에 걸려 있었으나 장남헌을 봉수당이라 바꿔 부르면서 유여택에 옮겨 걸 렸다. 지금은 궁궐 내 다른 편액들과 함께 문화재청에서 보관하고 있다.

신도시 화성의 발전

제 4 부

인구의 증가와 함께 집들의 규모도 과거 구읍 시절에 비해서 비약적인 증가세를 보였다. 신도시가 건설되고 여기에 지어진 집들이 과연 어떤 규모에 어떤 모습이었는지 정확히 알 수는 없지만, 다행히 『화성성역의궤』에 당시 집 사정을 알아볼 수 있는 약간의 기록이 남아 있다. 화성 축성 공사를 시작하면서 성곽을 쌓을 자리에 들어서 있던 집들을 철거하였는데 그때 철거된 집들의 규모를 기록으로 남겨 둔 것이다.

화성의 축성 공사는 처음 도시를 옮기고 나서 5년이 지나서 시작되었다. 그 사이에 도시 곳곳은 좋은 자리를 선점해서 많은 집들이 들어선 상태였다. 축성 공사가 시작되자 성곽을 쌓으면서 시내 중심부 도로를 확장하고 또 새 천을 넓히는 작업이 착수되었는데, 일부 집들이 축성 예정지나 도로 예정지에 포함되어 철거당하게 되었다. 『화성성역의궤』의 기록은 특별한 사정 때문에 남겨진 것으로 매우 제한된 내용이 실려 있지만, 그래도 당시의 실상을 접할 수 있는 귀중한 자료이다. 역사의 자료는 종종 이렇게 우연한 기회를 통해서 우리에게 진실을 전해 준다.

1

정조의 꿈이 담긴 조선 최대의 행궁

화성행궁의 건설 과정 | 화성 성역은 단순히 도시 주변에 성벽을 쌓는 것에 그치지 않았다. 축성이 시작되면서 동시에 행궁을 대대적으로 증축했으며, 또 도심부를 관통하는 하천의 준설과 가로의 정비도 함께 진행되었다. 성밖에는 저수지가 조성되었으며 서울로 연결된 신작로가 열렸다. 이러한 기반 시설 공사와 함께 역촌(驛村)을 이전하고 시장을 건설하여 화성 신도시가 교통과 상품 유통의 거점이 되도록 하는 노력이 기울여졌다. 이런 종합적인 작업이 화성 성역이라는 이름으로 진행되었으며, 이 작업을 통해서 화성은 비로소 하나의 대도시로 탈바꿈할 수 있었다.

정조가 현륭원 참배시 머무르는 행궁은 수원을 팔달산 아래로 옮긴 초기에 세워졌다. 다만 이때는 큰 전각 한 채만을 마련했었는데, 화성 축성을 계기로 해서 행궁 또한 대대적으로 증축하였다.

신도시 건설 초기에 조성된 관청 건물로는 크게 행궁과 객사, 그리고 수령이 근무하는 관청이 있었다. 이 가운데 행궁은 '壯南軒'(장남헌)이라는 편액을 단 27칸짜리 건물이었다. 행궁 건물을 중심에 두고 그 원

화성행궁도 화성행궁은 처음 수원부 관아의 일부로 지어졌다가 화성 축성시 크게 증축되었는데, 조선시대 행궁 가운데 최대 규모였다. 『정리의궤첩』에서 인용. 개인 소장.(옆면)

160

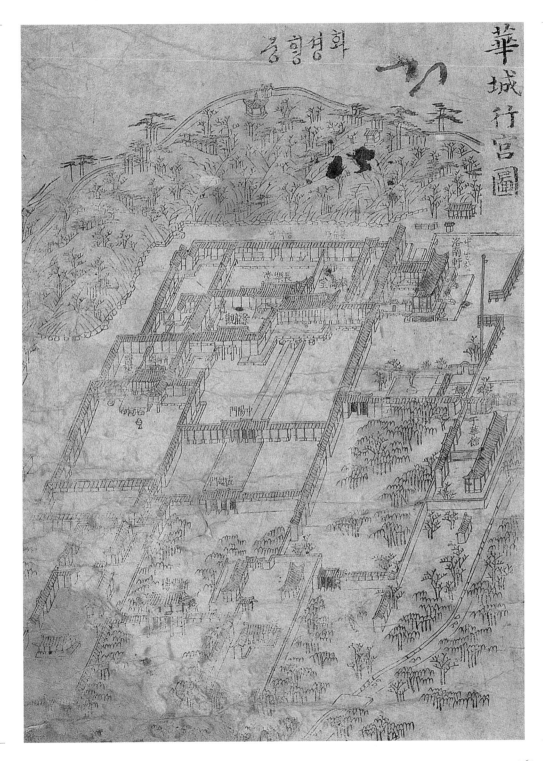

華城行宮圖

화셩힝궁도

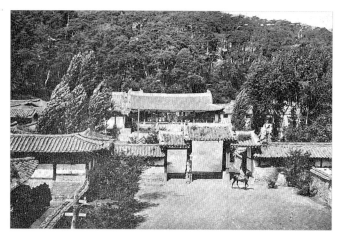

1910년대의 봉수당 봉수당은 본래 수원 신도시를 건설할 때 행궁 정당으로 지어진 건물이다. 처음 이름은 장남헌이었는데 을묘년 원행 때 정조가 어머니 혜경궁의 장수를 축하하는 뜻을 담아 봉수당이라 고쳤다. 『화성행궁지 기본 및 지표조사 보고서』에서 인용.

편(북쪽)에 객사가 있고, 오른편으로는 동헌인 은약헌(隱若軒)과 수령의 가족이 거처하는 내아를 두었으며 주변에 수많은 부속 건물과 행랑들을 갖추었다. 행궁 앞으로 두 개의 중문을 두고 다시 그 앞에 전체 건물의 정문인 진남루(鎭南樓)가 자리잡았다. 화성행궁의 전체 건물 규모는 360여 칸에 달하였다. 정조는 화성에 행차하면 이곳 장남헌에 머물렀으며, 수령은 내아에서 잠자고 은약헌에서 집무를 보았다.

1794년 화성 축성이 시작되면서 행궁 증축 공사가 함께 시작되었는데, 이는 왕이 여러 날 머무르기에 부족함이 없는 규모로 행궁을 탈바꿈하는 매우 큰 공사였다. 아울러 이듬해 초 화성에서 열릴 예정인 혜경궁 홍씨의 회갑연에 대비하여 새로 단장하는 의미도 함께 지니고 있었다.

증축은 기존 건물을 그대로 두고 새로운 건물을 추가하는 방식으로 추진되었다. 공사는 축성 첫해 한여름인 7월 18일에 시작되었다. 날이 몹시 무더웠기 때문에 7월 12일부터 30일까지 대부분의 다른 성곽 공사는 잠시 정지되었지만 행궁 증축 공사는 휴식 없이 진행되었다. 이렇게 한여름에도 쉬지 않고 공사를 강행한 것은 이듬해 초에 있을 혜경궁 홍씨의 회갑연 전에 건물을 모두 단장하기 위해서였다고 짐작된다. 이렇게 해서 행궁의 모든 건물 공사는 예정대로 그 해 10월 초에는 끝마칠 수 있었다.

건물이 완성되기 전에 정조는 새로 지은 건물은 물론 기존에 있던 건물의 이름까지 모두 고쳤다. 고친 이름에는 어머니에 대한 정조의 효성이 반영되어 있을 뿐 아니라 장차 자신이 머물 행궁의 위상까지도 함께 고려한 흔적이 엿보였다. 우선 기존 건물들의 경우, 정문인 진남루는

중국 한(漢)나라가 나라를 시작한 풍패(豐
沛)의 이름을 따서 신풍루(新豐樓)라 했으
며, 행궁 정당인 장남헌은 어머니의 장수
를 축하하는 뜻으로 봉수당(奉壽堂)이라
고쳤다. 또, 수령의 근무처인 동헌 은약헌
은 유여택(維輿宅)으로 바뀌었다.

새로 지어진 건물 중 제일 먼저 공사에
들어간 것은 혜경궁 홍씨의 처소인 장락당
(長樂堂)이다. 이 건물은 봉수당 뒤편에 벽
체를 잇대어서 조성되었다. '오랜 즐거움'
이란 건물의 이름에는 어머니에 대한 정조
의 효성이 깃들어 있다.

봉수당 북쪽에는 왕의 집무실로 낙남헌
(洛南軒)이 새롭게 지어졌다. 또, 봉수당의
남쪽으로는 행랑을 연결하고 그 끝에 2층 누문인 경룡관(景龍館)을 새
로 지었다. 경룡관으로 인해 혜경궁은 봉수당을 거치지 않고 직접 장락
당으로 출입할 수 있게 되었다.

이밖에도 수많은 행랑과 부속 관청들이 새로 지어졌다. 새로 지은 건
물을 합쳐 관청과 행궁의 규모는 무려 620여 칸에 이르렀다. 기존 규모
에서 두 배 가량 늘어난 셈이었다.

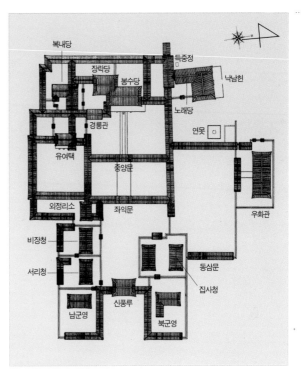

화성행궁의 지붕 평면 배치도

정조의 생활 철학과 건축관의 반영　｜　조선시대 행궁은 전국 여러 곳에
세워졌다. 그 중에는 일시적으로
왕이 지방에 머무르는 경우를 대비한 행궁도 있지만 화성행궁처럼 고
정적으로 왕의 정기적인 방문을 위해 지어지는 행궁도 있었다. 왕실의
고정 방문을 위해 만들어진 대표적인 행궁으로는 충남에 위치한 온양
행궁을 들 수 있는데 이곳은 왕과 왕실 가족들이 온천욕을 하며 휴식을
취할 목적으로 지어졌다. 이밖에 유사시 피난처로 조성된 남한산성의

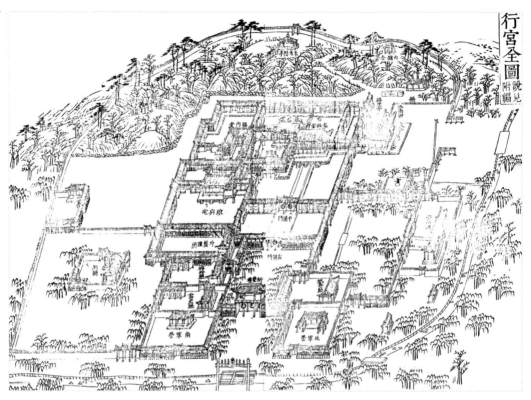

行宮全圖 附說見編

행궁전도 『화성성역의궤』에 실린 「행궁전도」로 행궁의 건물 위치가 상세히 그려져 있다.

광주행궁과 북한산성의 양주행궁, 그리고 강화행궁이 있다. 광주행궁과 양주행궁에는 중심부에 상궐과 하궐을 둔 것이 특징인데, 상궐은 왕의 처소이며 하궐은 신하들과 나랏일을 보는 곳이었다. 병자호란 당시남한산성에서는 인조가 신하들을 거느리고 한겨울에 40여 일을 거처하였는데, 지금 남아 있는 건물터를 보면 상궐과 하궐이 낮은 담장을 경계로 해서 앞뒤에 바짝 붙어 있어서 피난처의 궁색한 사정을 짐작하게한다.

온양행궁의 경우 전체 규모는 그리 크지 않았지만 수십 동의 부속 건물을 갖추고 있었다. 중앙에 온천 욕실이 있고 그 가까이에 왕의 처소와 왕과 신하의 접견 장소를 마련해 놓았다. 주변에는 승지를 비롯한신하들이 머물 여러 동의 건물과 군사들의 수직소(守直所)를 두었다.

화성 축성 공사와 더불어 증축된 화성행궁은 화성부의 관청과 일체가 되어 있었기 때문에 전체 규모로는 620여 칸에 달해 조선시대의 행

궁 중 규모가 가장 컸다. 『화성성역의궤』의 「행궁전도」를 보면 행궁 앞
으로 홍살문이 서고 작은 냇물을 건너서 ㄷ자 모양의 공터가 있고 그
뒤에 행궁 정문인 신풍루의 2층 문루가 있다. 신풍루와 일직선이 되는
위치에 두 개의 중문이 더 있고 그 뒤에 행궁 정당인 봉수당이 자리해
있다. 첫번째 중문은 좌익문(左翊門), 두번째는 중양문(中陽門)인데 두
문의 주변은 모두 울타리(행랑)로 연결되어 있다. 그 결과 신풍루 앞에
서부터 봉수당 사이에는 네 개의 네모난 마당이 연속해 놓이게 되었다.
신풍루와 각 중문은 모두 세 칸으로 되어 있는데, 좌익문부터 봉수당까
지 임금이 출입하는 길인 어도(御道)가 연결되어 있다.

　신풍루에서 봉수당까지 각 건물이 일직선상에 놓인 것과 달리 좌우
의 나머지 건물들은 모두 불규칙하게 자리잡았다. 또 집의 크기나 형상
도 제각각이어서 오히려 단조롭지 않고 생동감을 느끼게 한다.

　그림에 의하면, 봉수당에서 비스듬한 위치에 장락당이 있고, 그 남쪽
으로 수령의 거처인 복내당(福內堂)이 행랑으로 연결되어 있다. 복내당
앞쪽으로 유여택이 있고, 유여택 앞에는 하급 관리들이 행정 사무를 보
던 외정리소가 있다. 봉수당 북쪽으로는 넓은 마당이 딸린 낙남헌이 북
향해서 서 있고, 낙남헌의 동쪽에는 작은 연못이 있다. 연못 아래로 행
랑 너머에도 넓은 공터가 있고 공터 북쪽에는 객사 건물인 우화관(于華

화성행궁의 현판들　오른쪽 위에서부
터 시계 방향으로 장락당, 장남헌, 화성
행궁, 낙남헌 순으로 배열되어 있다. 이
중 '화성행궁'의 편액은 정조의 어필로,
정조 17년(1793) 1월에 현륭원 전배차
화성에 행차했을 때 써서 걸었다. 현판
은 가로 1.07m, 세로 3.2m에 달하며
글씨 또한 힘있고 거침이 없다. 이 편액
은 처음 장남헌, 즉 행궁 정당 안에 걸
려 있었으나 장남헌을 봉수당이라 바꿔
부르면서 유여택에 옮겨 걸렸다. 지금
은 궁궐 내 다른 편액들과 함께 문화재
청에서 보관하고 있다. 화성행궁이 복
원되면 제자리에 돌아와 걸려야겠지만
워낙 대형 편액이어서 그 장소를 찾는
것도 과제이다. ⓒ 예술의전당

낙남헌 평면도(좌) 북향을 하고 있는 낙남헌은 지금까지 남아 있는 유일한 행궁 건물로, 정조가 신하들을 접견하던 곳이다. ㄱ자형으로 꺾인 곳에 온돌방을 두어 잠시 쉬는 공간으로 활용하였는데, 그 방 이름은 노래당(老來堂)으로 '노인이 찾아온다'는 뜻이다.

낙남헌의 계단 우석(우) 계단 좌우의 소맷돌인 우석에는 구름 문양이 돋을새김되어 있다. 구름 문양은 특별한 건물에만 시연되었는데 이곳 화성에서는 낙남헌과 동장대에만 있다. ⓒ 김동욱

館)이 있다.

　화성행궁의 건물들은 18세기의 일반적인 관청의 수준을 넘지 않는 소박한 것이었다. 특히 봉수당과 장락당 같은 건물은 왕이 머무는 집이었음에도 불구하고 단청도 칠하지 않았다. 낙남헌이나 신풍루 등의 건물에는 단청칠을 했으면서 행궁의 정당을 그대로 둔 데에는 지나치게 사치하거나 화려함을 꺼렸던 정조의 평소 생활 철학과 건축관이 반영된 결과인 듯하다.

　건물에 특별히 치장을 하거나 멋을 부리지 않은 대신 화성행궁에서는 집의 규모에 걸맞지 않게 장대하게 만들어진 각 건물의 현판이 눈길을 끈다. 현판의 글씨는 당대 명신들이 썼다. 화성행궁과 장락당·득중정(得中亭)은 정조 자신의 글씨이고, 봉수당과 낙남헌은 전참판 조윤형(曺允亨)이, 경룡관은 전판서 조종현(趙宗鉉)이, 낙남헌 뒤편 노래당(老來堂)은 당시 좌의정으로 있던 채제공의 글씨이다. 이 중에서 화성행궁·장남헌·장락당·낙남헌의 현판은 지금도 남아 있다.

특징 있는 행궁의 건물들　일반적으로 행궁의 건물은 왕이 머무르는 곳이므로 살림집이나 관청과는 다른 면모를 지녔다. 화성행궁의 건물 또한 일반 관청 건물과 비슷한 수준이

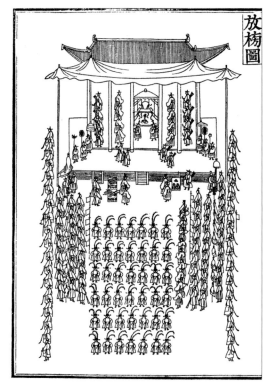

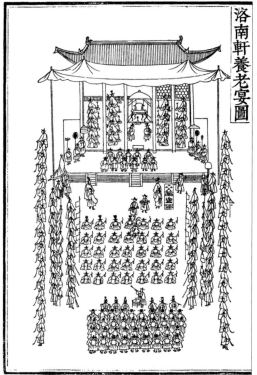

라고 평가되지만 행궁으로서의 색다른 요소도 갖추고 있었다. 화성행궁 건물 중에 지금까지 유일하게 남아 있는 것은 낙남헌뿐이다. 낙남헌은 축성 공사가 한창이던 1794년 여름에 지어졌고, 이듬해 윤2월 을묘년 원행 때는 정조가 이곳에서 화성의 노인들을 불러모아 양로연을 베풀기도 하였다.

정면 5칸에 측면 4칸으로 된 네모반듯한 낙남헌의 특징은 여러 곳에서 발견된다. 우선 기단부가 눈길을 끈다. 기단의 축조 방식은 돌로 네모난 틀을 짜고 틀 안은 벽돌로 면을 채운 것인데 바로 방화수류정에서 본 벽체석연 방식과 같은 것이다. 또 계단의 측면돌, 즉 우석(隅石)[1]에는 일반 건물에서는 잘 하지 않는 구름 무늬가 조각되어 있다. 구름 문양은 궁궐이나 왕실 사당 등 특별한 곳에서만 하는 것인데 여기 낙남헌에서도 이런 치장을 한 것이다.

을묘년(1795)에 치러진 혜경궁 홍씨의 회갑연을 기록한 『원행을묘정

방방도(좌) 과거 시험 합격자를 축하하는 그림으로, 이 행사는 을묘년 원행 때 낙남헌에서 치러졌다. 『원행을묘정리의궤』에서 인용.

낙남헌양로연도(우) 화성에 사는 61세 이상의 노인을 모셔 놓고 함께 축하하는 모습이다. 『원행을묘정리의궤』에서 인용.

1 우석은 우리말로 소맷돌이라 하는데 계단의 양 측면을 넓은 돌판으로 막아 힘을 지탱하고 내부가 보이지 않도록 하는 역할을 한다. 표면에 여러 가지 문양을 넣기도 하는데, 사당에서는 구름 문양을, 사찰에서는 연화문을 주로 새긴다. 화성의 동장대와 낙남헌에서도 아름다운 구름 무늬 소맷돌을 볼 수 있다.

득중정어사도 득중정은 정조가 활쏘기를 하던 곳이다. 득중정 앞에는 활을 쏘는 좌석이 마련되어 있고 북쪽 멀리 좌우로 사람들이 열 지어 있는 가운데 과녁이 그려져 있다. 『원행을묘정리의궤』에서 인용.

『리의궤』에는 낙남헌에서 치른 행사 장면을 그린 「낙남헌양로연도」(洛南軒養老宴圖)와 「방방도」(放榜圖)가 실려 있다. 「낙남헌양로연도」에는 낙남헌 앞 마당에 노인들이 줄지어 앉아 있는 모습이 보이고, 「방방도」에는 과거 합격자인 듯한 사람들이 질서 정연하게 앉아 있으며, 각 그림마다 낙남헌 건물 안에는 왕을 상징하는 빈 의자가 그려져 있다.

낙남헌은 단독으로 독립해 있지 않고, 뒤편으로 또 다른 방과 행랑으로 연결되었다. 뒤편 방은 따로 이름을 붙여 노래당이라고 했고, 서쪽으로 이어진 행랑은 득중정으로 연결되었다. 득중정은 화성 신도시를 건설한 초기부터 있던 건물인데 정조가 화성에 내려왔을 때 활쏘기를 하던 곳이다. 낙남헌과 득중정은 모두 북쪽을 향하고 있다. 『원행을묘정리의궤』에 실린 「득중정어사도」(得中亭御射圖)에는 득중정 건물 앞에서 활쏘기 행사를 하는 장면이 그려져 있다.

최근 복원된 장락당 건물은 그 구조가 매우 특이하다. 장락당은 봉수당 건물의 벽 일부와 붙어 있어서 장락당에서 곧바로 봉수당으로 통하게 되어 있다. 그 때문에 두 건물의 지붕이 한쪽 모서리에서 맞붙어 있는데 조선시대에 이런 건물 구조는 매우 드물다. 장락당이 봉수당과 통하게 된 것은 이 집의 쓰임새와 관련이 있다.

본래 행궁에는 봉수당(당시는 장남헌)만 있었다. 이 건물은 축성이 시작되기 전 현륭원 전배 때 정조가 머물던 곳이다. 그러다 을묘년 원행에 대비해서 어머니 혜경궁 홍씨가 머물 장락당이 새로 지어졌다. 봉수당은 이름 그대로 왕이 어머니에게 수복을 기원하며 잔을 올리는 잔치

봉수당진찬도(좌) 을묘년 원행 때 봉수당에서 열린 진찬례이다. 그림 맨 위 왼쪽의 빈 의자가 정조의 자리이고, 혜경궁은 건물 안에 있어 보이지 않는다. 『원행을묘정리의궤』에서 인용.

복원된 장락당(우) 장락당은 혜경궁을 위해 화성 축성시 새로 지은 행궁 건물이다. 봉수당과 연결되어 있는 건물 구조를 통해 정조의 지극한 효성과 세심한 배려를 느낄 수 있다. ⓒ 김동욱

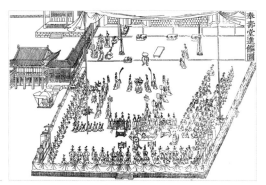

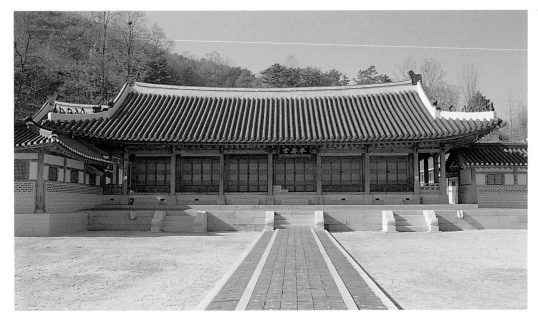

복원된 봉수당 혜경궁을 위한 진찬례가 열린 곳으로, 현재의 건물은 일제강점기에 사라진 것을 얼마 전에 새로 복원하였다. ⓒ 김동욱

를 하던 곳으로, 혜경궁은 거처인 장락당에서 봉수당으로 이동해 정조의 잔을 받아야 했다. 정조는 혜경궁이 건물을 이동하는 불편을 줄이기 위해 두 건물을 서로 통하게 만들었던 것이다. 어머니에 대한 정조의 지극한 효성과 세심한 배려가 조선시대 다른 곳에서 찾아보기 어려운 독특한 집 모양을 이곳 화성행궁에서 만들어 낸 셈이다.

화성행궁의 여러 유서 깊은 건물은 20세기에 들어오면서 낙남헌 한 건물만 남기고 모두 사라졌다. 행궁 자리에는 병원이 들어섰으며 일제강점기에는 본래 건물이 철거되고 벽돌조로 바뀌면서 과거 행궁의 모습은 완전히 사라지고 말았다.

광복 후에도 행궁은 계속 도립병원으로 이용되다가 1990년대에 들어와 수원의 문화 인사와 여러 사람의 헌신적인 노력과 행정 당국의 이해 덕분에 병원을 다른 곳으로 옮기고 지금은 건물 복원이 이루어졌다. 다행히 『화성성역의궤』에 행궁에 대한 기록이 자세히 남아 있고 또 정밀한 발굴 조사를 통해서 유구 확인이 이루어져 복원은 원래 모습에 충실하게 진행될 수 있었다.

화성행궁의 복원 공사

화성행궁의 복원은 1989년 10월 수원에서 화성행궁복원추진회가 결성되면서 구체화되었다. 1991년, 행궁 자리에 있던 도립병원의 이전이 결정됨에 따라 복원 문제는 구체화되기 시작하였으며, 오랜 준비 끝에 드디어 1996년 7월 복원 공사에 착수하게 되었다. 복원 공사는 2002년 완성을 보았다. 이 사이에 행궁터에 대한 정밀한 발굴 조사를 실시해서 봉수당을 비롯해서 장락당이나 유여택, 신풍루 등의 정확한 건물 위치를 찾아내었고 발굴 결과와 문헌 자료, 사진 등을 종합한 복원이 이루어졌다. 화성행궁의 복원은 정확한 고증을 바탕으로 조선시대 건축물을 현대에 재현해 내는 새로운 전기를 마련하였다고 평가된다.

봉수당의 어도(우) 발굴 조사 때 나온 봉수당으로 연결된 어도의 모습으로, 바닥에 깔았던 전돌의 모습이 그대로 드러나 있다. 『화성행궁지 2차발굴조사보고서』에서 인용.

화성행궁 발굴시 나온 수막새와 암막새의 탁본 문양(하) 행궁 건물에 쓰였던 기와의 막새 문양은 비교적 단순한 형태로, 특별한 치장을 하지 않은 봉수당과 장락당 건물과 격식을 같이 하고 있다. 『화성행궁지 1차발굴조사보고서』에서 인용.

2

자립 도시를 위한 기반 시설의 정비

하천의 정비 | 화성 축성이 시작되면서 제일 먼저 착수된 작업 중 하나가 성내를 관통하는 물길을 정비하는 일이었다. 화성 성내로 들어오는 물길은 멀리 광교산에서 시작된다. 광교산은 화성에서 북쪽으로 약 4km 떨어진 곳에 있는 큰 산인데 이 산 남쪽 계곡 물이 남으로 흐르면서 본 줄기가 화성 성내를 관통해 흘러나간다. 『화성성역의궤』에는 멀리 광교산에서 발원하여 성내로 흘러 들어오는 물을 '광교대천'(光敎大川)이라 했으며, 화성 성내를 관통하는 물길 자체는 단지 '대천'(大川)이라고 명시하였다. 또 대천이 남수문을 지나 성내를 빠져나가는 물길은 '구천'(龜川)이라고 하였다.

축성이 시작되면서 우선 대천의 준설이 이루어졌다. 『화성성역의궤』「도설」편에 "광교대천이 성 전체를 가로로 자르며 흐르고 있어, 여름 장마 때마다 범람하는 환난이 있었다. 그래서 성을 쌓기 시작할 때에 물길을 내는 일을 먼저 하였다"고 밝히고 있는데, 위 기사를 보면 광교대천은 본래부터 화성의 성내를 관통하고 있었던 물길로 짐작되며 큰 비가 오면 자주 범람했던 것으로 보인다. 이것을 축성 공사에 앞서서

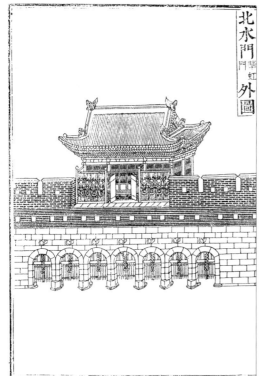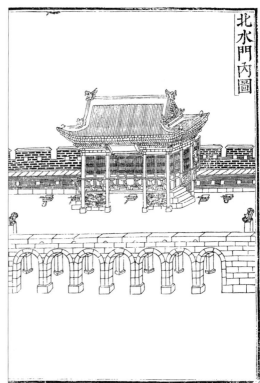

북수문(화홍문)의 외도와 내도 성내를 관통하는 대천이 일곱 칸의 아치형 홍예 수문을 통해 흘러 들어왔다. 물살을 쉽게 가를 수 있도록 북쪽 기둥의 하단부를 마름모꼴로 만들었다.

2 월정교는 경주 반월성 옆으로 흐르는 문천(蚊川)에 설치되었던 돌다리로 경덕왕 19년(760)에 축조되었는데, 길이 70m를 네 개의 교각으로 받친 대형 석교였다. 이 다리는 경주와 울산을 잇는 간선도로상에 놓였으며, 신라 최대의 다리로 알려져 있다. 다리 위에는 누각이 설치되고 입구에는 사자상이 지키고 있었다고 한다. 1980년대 발굴 조사시 돌사자 조각상이 출토되기도 하였다.

폭을 넓히고 깊게 파서 물길을 안정시킨 것이다.

개천을 파는 준천(濬川) 작업은 갑인년(1794) 3월 1일에 시작해서 그달 29일에 마쳤다. 이보다 며칠 앞선 2월 28일에는 장안문·팔달문의 개기(開基)와 함께 북수문인 화홍문과 남수문의 개기가 동시에 이루어졌다. 수문이 들어설 위치를 잡아 놓고 이어서 하천을 준설하는 작업이 이루어진 것이다.

북수문은 일곱 칸의 아치형 홍예 수문을 돌로 짜고 그 위는 사람이 지나다닐 수 있도록 다리를 얹고 다리 위에 누각을 세워 화홍문이라고 이름지었다. 홍예는 앞뒤로 돌기둥 네 개씩을 세우고 위는 반원형 천장으로 축조했다. 물살을 직접 받는 북쪽 기둥의 하단부는 마름모꼴로 다듬어 물살을 쉽게 가를 수 있도록 했는데, 이런 방식은 이미 신라시대 돌다리인 월정교(月淨橋)[2]에서부터 시작해서 조선시대에 널리 쓰이던 방식이다. 일곱 개 홍예 중 가운데 하나만은 나머지 것보다 약간 크게

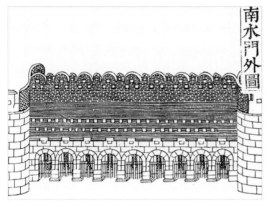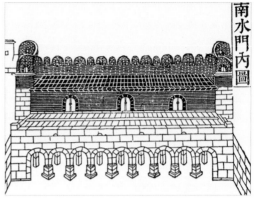

南水門外圖

南水門內圖

남수문의 외도와 내도 대천의 하류인 만큼 물의 폭이 커져서 홍예 수문이 아홉 개였으며 그 위에는 군사 시설물인 장포가 벽돌로 세워졌다. 수문의 역할에 충실한 구조를 하고 있던 남수문은 19세기에도 몇 차례 무너지고 복구하기를 반복하다가 20세기 초에 와서 결국 자취를 감추었다.

만들었다. 가운데를 제외한 홍예가 너비 8자(2.48m)에 높이 7자 8치(2.42m)인 데 비해 가운데 홍예는 너비 9자(2.79m)에 높이 8자 3치(2.57m)였다. 한가운데로 물이 많이 흐르기 때문이기도 하지만 시각적으로도 가운데를 크게 해서 안정감을 주도록 한 것이다.

하류인 남수문은 북쪽보다 두 개 더 많은 아홉 칸의 홍예를 틀었다. 홍예의 구조나 형태는 북수문과 마찬가지였다. 다만 북수문이 다리 위에 누각을 세운 것과 달리 남수문에서는 장포(長鋪)를 세웠다. 장포는 군사들이 들어가 몸을 숨기고 적을 감시하거나 공격할 수 있도록 한 시설인데 모두 벽돌을 이용해서 만들었다. 장포 위로는 다시 아홉 개의 성가퀴(여장)를 설치해서 밖을 감시하도록 했다.

개천을 파는 작업은 화홍문 밖 500~600보 되는 곳에서 시작되었다. 멀리 광교산에서 무질서하게 흘러 내려오던 하천의 바닥을 파내고 물길을 서쪽으로 인도해서 성안으로 유도한 것이다. 화홍문 가까이에서는 용연 바로 곁을 지나게 되는데, 대천과 용연 사이에 제방을 쌓아 대천 물이 용연으로 침범하지 않도록 했다. 북수문에서 남수문 사이 성안 구간에서는 너비가 20여 보(약 23.5m), 깊이는 반 장(약 1.5m)에서 1장(약 3m) 정도로 파냈다. 대천의 한가운데, 즉 도심부에서 동문으로 통하는 도로상에는 나무다리를 놓고 이름을 오교(午橋)라고 하였다. 이 다리는 후에 매향교(梅香橋)로 이름이 바뀌었다.

광교대천의 준설은 화성이 대도시로 성장하는 데 반드시 필요한 작

업이었다. 대천은 도시의 모든 오염물을 배출하는 하수도이며 또한 도시민들이 냇가에 앉아 휴식을 취하는 곳이기도 하다. 도성에는 이런 구실을 하는 개천으로 청계천이 있다. 청계천 역시 한양의 성곽을 축조하면서 새롭게 물길을 정비하고 조성하였다. 다만, 청계천의 경우 성안 북악산과 남산에서 흘러내리는 물을 수원(水源)으로 삼았기 때문에 수량이 많지 않은 점이 화성과 달랐다. 화성은 멀리 성밖 광교산에서 시작된 물이 흘러 들어오므로 북수문으로 들어오는 물이 많았다. 또 성안에서 생기는 하수가 합쳐져서 많은 양의 물이 남수문으로 흘러나갔다. 따라서 화성에서는 장마 때 큰물이 지고 홍수가 날 염려가 있었으므로 광교대천의 폭을 서울 청계천보다 더 넓게 팠으며, 특히 나가는 곳의 수문을 크게 만들었다. 남수문의 아홉 개 홍예문은 서울의 오간수문의 다섯 개 홍예문과 비교된다.

한양은 물론이고 조선시대 지방 도시에서 화성처럼 도시 한가운데를 냇물이 관통하는 경우는 흔치 않다. 대개는 한양처럼 성안에서 생기는 물을 바깥으로 흘려 내보내는 정도이다. 따라서 화성의 경우에 하천이 도심을 관통하는 것은 예외적인 것이었으며, 그만큼 화성에서 준천은 중요한 작업이었다.

인공 저수지의 건설 | 신도시 화성은 비록 교통상의 요충지이기는 했지만, 그 토질은 전반적으로 척박한 편이었다. 구천 남쪽이 비교적 기름진 땅이어서 일찍부터 농경지가 형성되었을 뿐, 성 북쪽은 거의 개간되지 않은 황폐한 땅이었고 팔달산 서쪽의 고등동 주변은 땅에 소금기까지 있어서 거의 버려진 상태였다. 축성 공사를 책임진 유수 조심태에게는 이런 화성 주변의 빈터를 농경지로 개간해서 화성 도시민의 생계를 도모하고 화성이 자급적인 경제 도시가 되도록 가꿀 책무가 있었다. 그는 경제 도시 건설을 위한 방안의 하나로 화성 주변에 대규모 저수지를 건설하여 안정적인 농업 기반을 확보하고자 하였다.

만석거 전경 만석거는 북문 밖 황무지를 개간하기 위해 만든 저수지이다. 20세기에 들어와 저수지를 확장하고 주변 일대를 크게 고치면서 이름도 일왕저수지로 바뀌었다. ⓒ 김성철

화성의 저수지 건설은 축성이 시작되던 해인 1794년 말 겨울, 추위 때문에 잠시 공사를 중지하면서 정조가 백성들의 생계를 마련하도록 명한 데서 유래한다. 그 해 11월에 정조는 윤음(綸音)을 내려 이르기를, 북성 밖 아주 가까운 거리에 있는 소금기 있고 척박한 땅을 개간할 것을 명하고 그 공사 방식도 날품으로 하지 말고 일한 양에 따라 삯을 주어 자발적으로 열심을 낼 수 있는 방안을 택하도록 하였다. 이 명에 따라 조심태는 그로부터 4개월이 지난 1795년 윤2월, 즉 을묘 원행으로 왕이 화성에 내려온 자리에서 구체적인 개간 방안을 정조에게 제시하였으며, 곧 만석거(萬石渠) 조성을 위한 공사 시행에 들어갔다.

화성의 북쪽 땅은 조심태의 말대로 "자갈밭이고 척박하여 풀이 무성하게 꽉 차서 곡식이 자라기에는 이롭지 못한" 곳이었다. 이런 나쁜 땅을 과감한 토목 공사를 통해서 수원 주민의 생계를 지탱할 둔전(屯田)[3]으로 일구어 나갔다. 광교천에서 내려오는 물은 화성 북쪽에 와서 남쪽으로 꺾여서 대천을 이루며 성내로 흘러 들어가고, 또 다른 물길이 서북쪽으로 흘러나가는데 이 물길이 진목천(眞木川)이다. 진목천은 관리를 하지 않아 자주 범람하곤 했는데, 이때 와서 크게 제방을 쌓아 저수지를 만들었다. 이 덕분에 거의 방치하고 있던 성곽 북쪽으로 새로 넓

3 둔전은 군사 비용을 충당하거나 지방 관청의 운영 경비를 마련하기 위해 설정했던 토지를 가리킨다. 화성의 경우에는 신도시로 이주해 온 주민들의 생계 유지를 위한 목적으로 개간되었다.

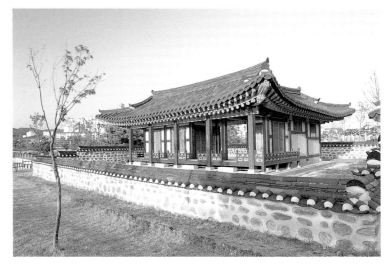

은 논이 생겨났다.

특히 이 저수지에는 물을 임의로 조절할 수 있는 수문을 만들어 안정적으로 논에 물을 댈 수 있도록 하였다. 방죽이 시작되는 곳에는 수문을 만들었는데, 나무로 우물을 짜듯이 하고 그 안에 다시 돌문을 만들고 물의 수위를 조절할 수 있는 여러 층의 판자를 쌓았다. 『화성성역의궤』에는 그 형상을 "안쪽에는 돌문을 설치하고 가로로 14층의 격판을 만들어 놓았는데 그 널판을 합친 높이는 5척 5촌(약 1.7m)이나 된다. 보통 때는 널판을 빗장 치듯 하고 흙으로 돌문을 꼭 닫되 안쪽에서 바라보아서는 구멍이 있는지를 알지 못한다. 관개할 때에나 널판을 열어 물을 내보내되 그 다과(多寡)를 알맞게 한다"고 하였다. 일종의 갑판을 설치하여 물의 양을 조절할 수 있게 한 것이다.

마침 수문을 세울 위치에 자연 상태의 큰 돌이 수문을 위해 깎아 놓은 듯이 있었다. 1796년 정월, 화성에 들러 만석거를 둘러본 정조는 그 형상을 보고 "수문의 석각은 하늘이 이루어 놓은 것이니 어찌 사람의 힘이 이렇게 만들 수 있겠는가. 하늘로부터 도움이 있었음을 알 수 있도다" 하는 말을 남겼다.

이런 시설 덕분에 장안문 밖 북쪽 일대에 넓은 간척지가 생겨났다. 그곳 지명은 대유평(大有坪)이라 지어졌다. 대유평은 서울에서 화성으

로 갈 때마다 정조가 반드시 지나는 곳이어서 그 의미가 각별하였다. 저수지 입구, 왕의 어가(御駕)가 지나는 길목에 있던 다리는 이름이 여의교(如意橋)로 바뀌었다. 또 저수지 남쪽 둔덕에는 영화정(迎華亭)이라는 아담한 정자가 지어졌다. 만석거는 1796년 5월에 완성되었는데 그 해 가을에는 100석이 넘는 수확을 거둘 수 있었다.

만석거 조성에 이어 1798년에는 현륭원 남쪽으로 3리쯤 떨어진 곳에 또 하나의 저수지를 만들어 원소 주변의 농경지에 안정적으로 물을 공급할 수 있게 하였으며 그 이름을 만년제(滿年堤)라 하였다.

만년제로 인해 이 일대에서도 어느 정도의 수확이 거두어지자 다시 화성 서쪽에 축만제(祝萬堤)라는 대규모 저수지가 조성되었다. 축만제는 1799년에 화성 서쪽의 넓은 평지에 조성된 대규모 저수지였는데 나중에 서호(西湖)로 이름이 바뀌었으며 지금까지도 고스란히 남아 있다. 축만제는 화성 인근에서 규모가 가장 큰 저수지였다.

순조 25년(1825)에는 화성에서 남쪽으로 5리쯤 떨어진 곳에 또 하나의 저수지 남제(南堤)가 세워졌다. 이로써 화성은 안정적인 물 관리는 물론 주민들의 농업 기반이 완전하게 갖추어진 자급자족적인 대도시의 기반을 갖추게 되었다. 19세기 말 읍지에는 만석거 주변의 농지가 66섬지기〔石落〕, 만년제 주변은 62섬지기, 축만제 주변은 무려 232섬지기가 된다고 하였다. 한 섬지기는 볍씨 한 섬을 심을 정도의 면적을 말하는데, 그 규모는 대략 2,000평 내지 3,000평 크기를 말한다.

이렇듯 화성 주변의 저수지 조성은 1795년 만석거 조성을 시작으로 1798년에 만년제, 이듬해에 축만제, 다시 1825년에 남제의 건설로 이

영화정도 두 척의 배가 한가롭게 노닐고 있는 곳이 만석거이고 그 위로 영화정이 보인다.

축만제 비석 지금은 서호라 불리는 축만제는 화성 인근의 저수지 중 가장 규모가 크다. ⓒ 김동욱

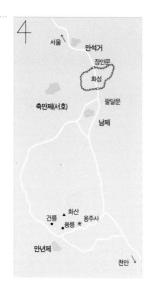

화성 인근의 저수지 위치도 1795년 만석거를 시작으로 1798년에 만년제, 1799년에 축만제, 1825년에 남제가 조성되었다. 이러한 대규모 저수지의 건설을 토대로 화성은 안정적인 농업 기반을 확보하였다.

어졌다. 이 과정에서 새로운 농업 기술이 실험적으로 시도되었으며, 이것은 훗날 수원이 우리나라 농업 기술의 선진 도시로 자리잡는 기틀이 되었다.

연못 조성과 나무 심기 대천의 준설 작업에 이어 성내에 연못을 파는 공사도 병행되었다. 이 연못들은 대천으로 흘러 들어가지 않는 물들을 한곳에 모아 두었다가 성밖으로 흘러 내보내는 역할을 하였다. 화성에는 상남지(上南池), 하남지(下南池), 북지(北池), 동지(東池), 상동지(上東池) 등 모두 다섯 군데 연못이 있었다. 연못들은 한꺼번에 조성된 것이 아니고 시차를 두고 만들어졌다. 처음 상남지와 북지가 갑인년(1794) 3월에 만들어졌고 동지가 4월에 조성되었으며, 상동지는 을묘년(1795) 9월, 그리고 하남지는 병진년(1796) 7월에 만들어졌다. 이렇듯 공사 시기가 차이나는 것은 축성 작업이 진행되면서 연못을 조성할 필요가 생기면 그때그때 새로운 못을 만들었기 때문으로 짐작된다.

상남지와 하남지는 팔달문의 서쪽으로 약 60m 떨어진 곳에 위치해 있었는데 이곳은 팔달산의 북쪽 기슭에서 남쪽으로 흘러 내려오는 물이 모이는 곳이기도 하다. 이 연못의 물들은 넘치면 바로 남쪽 성벽 중간 즈음에 마련된 남은구(南隱溝)를 통해 성밖으로 흘러나가게 되어 있었다. 못의 크기는 각각 넓이 40보(47m), 길이 60보(약 70m)에 깊이 7척(2.17m)이라고 하였다. 북지는 북문과 서문 중간 위치에 있는 것으로, 『화성성역의궤』에는 "성밖 도랑의 물을 끌어대었기 때문에 가뭄에도 마르지 않는다"고 하였다. 못의 크기는 길이 30보(약 35m)에 깊이 5척(1.5m)이라고 하였다. 이 기사로 미루어 성내 연못은 단지 물을 밖으로 흘러 내보내는 목적만이 아니고 성안 주민들의 생활에 필요한 물을 충분히 확보하기 위해서도 조성됐음을 짐작할 수 있다. 그밖에 상동지는 매향동 어귀에 있으며 가운데 작은 섬을 둔 것이고, 동지는 구천의 북쪽에 있다고 하였다.

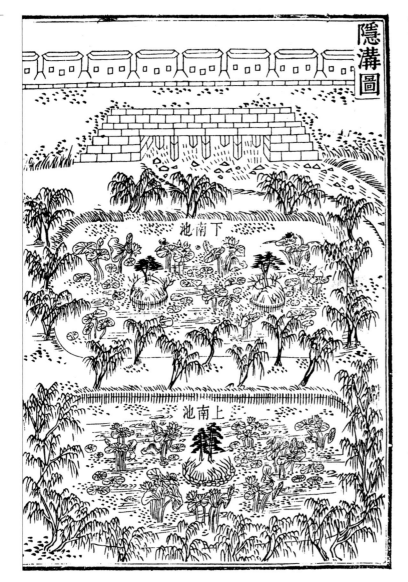

　『화성성역의궤』의 「화성전도」에는 이들 다섯 군데 연못 가운데 구천
북쪽에 있다는 동지를 제외한 네 군데 연못이 묘사되어 있다. 또 「은구
도」에는 상·하 남지와 남은구가 상세히 묘사되어 있는데, 주위에 버드
나무가 우거져 있다. 연못 가운데 조성된 섬은 상남지에 하나, 하남지
에는 좌우 대칭으로 둘이 그려져 있다. 또 주변에 각종 나무가 가득 묘
사되어 있는데, 그림으로 미루어 섬에는 소나무, 연못에는 연꽃, 그리고

연못 주위에는 버드나무가 조성되었음을 알 수 있다.

상·하 남지 주변에 나무가 가득 그려져 있듯이 화성에서 연못 조성과 함께 주목되는 부분은 나무 심는 일이었다. 화성의 식목은 축성 과정에서 중요하게 다룬 부분이다. 식목은 단지 경관을 돋보이게 하는 차원을 넘어서 주민들의 생계와도 관련이 있었다.

축성 공사가 한창이던 1795년 12월, 조심태는 축성 공사에 관한 보고 글을 정조에게 올리면서 다음과 같이 나무 심는 일의 중요성을 강조하였다.

"백성들에게 나무 심는 일을 부과하는 것은 농사 정책의 한 가지 일이오니 누에치기와 뽕나무가 그 큰 근본이 되는 것입니다. 그러므로 신이 여러 차례 연석(宴席: 왕이 참석한 잔치 자리)의 가르침을 받아 뽕나무를 파종하였는데, 지금 땅에서 돋아나 몇 자쯤 되는 것들이 무려 수만 그루나 됩니다. …… 이미 겨울 초에 소나무와 오얏나무(자두나무)와 여러 가지 풀들을 널리 심었는데 해마다 나무를 심는 정책은 토지를 개척하는 이익보다 뒤로하지 말고 10년을 계산하여 치우치거나 폐하지 않은 뒤에야 화성 백성의 몸에 옷을 입힐 수 있고 화성 백성의 배를 부르게 할 수 있습니다. 또 연못을 만들고 느릅나무 버드나무가 바야흐로 늘어지니 연꽃을 심고 고기를 기르는 것 또한 삶을 이롭게 하는 방법입니다."

나무 심는 작업은 1794년부터 1797년까지 봄·가을에 모두 일곱 번 있었는데 성안 매향동, 팔달산, 대천 양변, 용연 주변, 그리고 성벽을 따라서 안쪽에 심었으며 성밖에도 북쪽 들판과 영화정에 심었다. 솔씨, 탱자씨, 뽕나무씨, 밤나무씨앗을 뿌리고, 또 오얏나무나 복숭아나무 등 각종 과일나무를 심었는데, 특히 나라에서는 만년지(萬年枝)라는 이름의 단풍나무 씨앗을 한 봉지 내려 주었다고 한다. 이런 노력으로 화성 안에는 소나무가 우거지고 연못 주변에는 버드나무가 휘날리고 성밖 북쪽 들판에는 뽕나무가 밭을 이루게 되었다.

「화성전도」에도 남쪽과 동쪽 성벽 안쪽으로는 소나무들이, 대천 주

노송지대의 현재 모습 나무를 심고 가꾸는 일은 화성 건설의 중요한 과제였다. 화성 북쪽 진입로에는 아름드리 소나무를 길 양옆에 심어서 장관을 이루었는데 지금은 그 일부만이 남아 있다.
ⓒ 김동욱

변과 연못가에는 버드나무가 늘어선 모습을 볼 수 있다. 지금의 수원 어귀에 있는 노송지대 또한 화성 축성 이후부터 꾸준히 나무를 가꾸어 온 성과의 일부이다.

처음 신도시 건설 당시의 화성은 새로 닦은 길과 집들만 들어찬 삭막한 도시였으나 도시 건설 5년이 지나 축성을 하면서 나무와 꽃들이 도시와 조화를 이룬 아름다운 곳으로 바뀌어 갔다. 이 모든 것은 수년에 걸쳐 도심 곳곳에 연못을 만들고 하천을 정비하고 여기에 지속적으로 각종 꽃나무를 심고 가꾼 노력이 있었기에 가능한 것이었다.

3

도시 번영을 위한 노력

십자가로와 신직로 | 화성 축성 당시 수리 사업과 함께 가로(街路)가 조성되었다. 화성의 가로는 크게 두 단계 공사를 거쳐 만들어졌다. 하나는 '십자가로'(十字街路) 공사이고 또 하나는 '신작로'(新作路) 공사이다.

십자가로는 성 한복판에 놓인 네거리 교차로이다. 이 교차로는 남북 방향으로는 각각 팔달문과 장안문으로 이어지고 서쪽은 행궁으로, 동쪽으로는 오교, 즉 매향교를 건너 동문으로 연결되었다. 이 길은 축성 공사 전부터 삼거리가 자연스럽게 형성되어 있었는데 축성 과정에서 길의 폭이 넓어지고 네거리로 확장된 것이다.

『화성성역의궤』에는 공사가 막 시작된 1794년 3월 4일에 와서 성 쌓을 위치와 준천할 곳, 그리고 가로를 조성할 곳에 위치한 집들을 철거하고 집주인들에게 보상비를 주는 내용을 품의(稟議: 윗사람이나 상사에게 글이나 말로 여쭈어 의논하는 일)하는 기사가 나온다. 이 자료에 의하면 십자가로 때문에 철거해야 될 건물은 살림집 네 채와 상점 세 채였다. 철거 대상 살림집이 모두 초가집인 데 비해서 상점은 모두 기와집

이었다. 철거 보상비로 살림집이 보통 15냥 정도를 받았으며 상점은
60냥에서 75냥 정도를 받았다.

십자가로를 조성하기 위해 상점을 세 채나 철거해야 했다는 사실로
미루어 이미 화성의 도심 한복판에는 적지 않은 시전 상점들이 들어서
있었음을 알 수 있다. 아울러 십자가로가 조성된 이후에도 이 가로 주
변에는 다른 여러 상점이 늘어서 있었던 것으로 보인다.

십자가로는 성 한복판의 교차로였으므로 화성의 가장 중심되는 곳이
었다. 나중에 이 네거리 남쪽에 종을 걸어놓은 집을 짓고 일정한 시각
마다 종을 쳤는데 그 때문에 종로(鐘路)라는 새로운 이름을 얻게 되었
으며, 지금도 이 네거리는 종로로 불리고 있다.

십자가로는 도로의 중심일 뿐 아니라 거주 구역을 나누는 기준이 되
기도 하였다. 축성 공사가 끝난 직후인 1796년 10월에 화성부에서는
종전의 행정 기준인 남리(南里)와 북리(北里) 대신에 구역 명칭을 한성
부의 예를 따라 남부(南部)와 북부(北部)로 고쳤으며, 다시 세부 구역을
넷으로 나누었다. 그 명칭과 위치를 보면, '남성자내'(南城字內)는 신
풍교(신풍루 앞 다리) 남쪽 끝에서 팔달문 안 서쪽변과 팔달문 밖의 향
교 주변까지, '서성자내'(西城字內)는 신풍교에서 북으로 장안문 안 서
쪽변에서 화서문 밖까지, '북성자내'(北城字內)는 십자가 동북 모퉁이
에서 장안문 안쪽 동쪽변, '동성자내'(東城字內)는 십자가 동남변에서
팔달문 안의 동쪽변과 개울 동쪽 아래로 정했다.

도시 한복판에 열십자 형태의 교차로를 두는 것은 조선시대에서는
매우 이례적인 일이었다. 조선시대의 가로는 서울이나 기타 주요한 지
방 도시에서 보듯이 T자형을 이루는 것이 일반적이었다. 이것은 도시
가 사람들의 원활한 소통보다는 행정 기능이나 군사 기능에 치우쳐 있
었기 때문이다. 그런데 이러한 기존의 전통을 깨고 화성에 열십자 형태
의 가로를 조성한 것은 화성을 사람들의 소통이 활발한 새로운 상업 도
시로 건설하고자 했기 때문이다.

신작로는 십자가로 동쪽에서 장안문으로 해서 영화정(迎華亭)까지,

남성자내

서성자내

화서문으로 연결된 길

신작로(십자가로-장안문)

십자가로

북성자내

신작로(십자가로-동장대)

동성자내

「화성선도」에 묘사된 십자가로와 신작로 피란색으로 된 부분이 십자가로이고, 붉은색으로 그려진 길이 화성 축성 당시 새로 만들어진 신작로이다. 도로 주변에 살림집들이 즐비한 모습을 볼 수 있는데, 화서문으로 연결된 길에는 주변에 건물 없이 길만 묘사되어 있다.

그리고 십자가로 동쪽에서 다리(오교)를 건너 동장대 북쪽으로 이어진 가로를 가리킨다. 신작로가 조성된 시기는 확실하지는 않지만, 을묘년 원행이 있기 전에 이루어진 것으로 짐작된다.

『화성성역의궤』 권6, 「재용」편 '신작로' 조에는 신작로의 위치를 "십자가로 동쪽에서 동장대 북쪽까지와 장안문까지, 그리고 장안문에서 영화정까지"(自十字街路東, 至東將臺北, 至長安門, 自長安門, 至迎華亭)라고 하였다. 즉, 신작로는 십자가로의 동쪽에서 시작해서 하나는 동장대 북쪽으로 이어지고 다른 하나는 장안문으로 연결되고, 장안문에서 다시 길게 뻗어서 영화정까지 새로 길을 냈다는 것이다. 이 공사를 할 때에도 십자가로 조성 때와 마찬가지로 철거된 집들이 있었는데 장안문 밖에서 도로 예정지에 들어 있던 집 4채와 동장대 앞길에 있던 토실(土室) 20호를 철거하였다고 한다.

「화성전도」에 의하면, 화성 중심부의 가로는 행궁의 홍살문 앞에서 짧은 직선도로가 나서 대천의 다리(오교)로 연결되고, 이 동서 도로와

화성행궁 화서문 장안문

십자가로 60m 140m 신작로

45m

대천

교차해서 남문과 북문을 연결하는 또 하나의 간선도로가 나 있다. 이곳이 바로 십자가로이다. 남북 간선도로는 직선이 아니고 동쪽으로 약간 휘어진 모습이다. 이들 간선도로변에는 집들이 열을 지어 늘어서 있다. 또 교차로 동쪽으로 조금 내려가면 대천 다리를 건너기 전에 또 하나의 큰 도로가 장안문으로 연결되어 있다. 십자가로에서 장안문으로 연결된 신작로이다. 그리고 교차로에서 대천 다리를 건너면 동장대까지 길이 이어지는데, 주변에 건물은 보이지 않고 다만 나무들이 열을 지어 있을 뿐이다. 이 길은 「재용」편에 기록된 십자가로 동쪽에서 시작해 동장대까지 이어진 그 신작로임이 분명하다. 한편 교차로에서 북문으로 가는 길 중간에서 시작되어 화서문으로 통하는 도로는 주변에 건물 없이 길만 묘사되어 있다.

화성의 이러한 도로 상태는 1915년에 작성된 〈지적도〉(地籍圖)[4]에서도 어느 정도 확인이 된다. 〈지적도〉에 의하면, 가로의 전체 모습은 행궁 앞으로 열십자 형태의 가로가 있고 동서 방향의 도로는 행궁에서 직선 형태를 이루면서 대천 다리까지 이어지고, 다리를 지나 몇 차례 굴곡을 만들면서 동문(창룡문)으로 연결된다. 남북 간선도로는 또한 약간의 굴곡을 보이면서 전개된다. 특히 교차로에서 북문(장안문) 쪽으로 약 60m 지점에 와서는 도로가 두 갈래로 나뉘어지는데, 두 갈래 길은 다시 140m 정도를 지나서 하나로 합쳐져서 약간의 곡선을 그리면서 북

1915년에 작성된 〈지적도〉 정조대에 만들어진 십자가로와 신작로가 아직까지 고스란히 남아 있음을 확인할 수 있다. 도로의 폭이 일정하지 않은 것은 집들이 도로를 침범해 들어오면서 생긴 변화인 듯싶다.

4 〈지적도〉는 토지의 경계를 측량해 정확히 그림으로 그리고 각 토지의 종류와 번지를 명시한 지도이다. 조선시대에도 시가지의 토지에는 소유자가 있고 토지의 번호가 있었지만 그 경계가 명확하지 않았다. 근대적인 측량술로써 〈지적도〉가 작성된 것은 1900년대 초이며 이후에도 시대의 변화에 맞추어 여러 차례 개정을 거듭해왔다. 1915년에 작성된 〈지적도〉는 시가지들이 아직 근대적인 변화를 겪지 않은 도시의 상태를 상당히 전하고 있다는 점에서 조선시대 도시 상황을 연구하는 데 중요한 자료로 손꼽힌다. 이 시기의 〈지적도〉는 행정자치부 내 정부기록보존소에서 보존·관리하고 있다.

문으로 연결된다. 두 갈래 길이 합쳐지기 직전에 서쪽으로 길이 하나 나서 이 길이 화서문으로 연결된다.

교차로에서 동쪽으로 45m 정도 내려간 지점에서는 또 하나의 비교적 넓은 도로가 형성되어 북문으로 이어진다. 이 도로는 앞에서 설명한 십자가로 동쪽에서 장안문으로 이어진 신작로이다. 이러한 전체적인 도로 상태는 「화성전도」에 묘사된 모습과 전반적으로 일치하는 것을 알 수 있다.

화성 시가지 가로의 폭이 얼마였는지는 현재로는 알기 어렵다. 다만, 〈지적도〉에 따르면, 넓은 곳이 대략 7~8m 정도이고 좁은 곳은 비록 간선도로라고 하더라도 불과 3m 정도밖에 안되는 곳도 보인다. 〈지적도〉에는 도로 폭이 일정하게 유지되지 않고 부분적으로 좁아졌다가 조금 넓어지는 변화를 보인다. 이것은 아마도 가로 조성 이후에 가로 쪽으로 주택들이 도로를 침범해 들어오면서 생긴 변화인 듯하다. 도로의 넓은 폭이 비교적 일정하게 유지되는 곳은 소위 신작로라 기록된, 십자가로 동쪽에서 장안문으로 이어진 노로이다. 이곳은 약 7~8m 폭의 도로가 북문 방향으로 이어지다가 남북 간선도로와 만난다.

시전과 장시의 확대 | 1792년, 즉 수원읍을 팔달산 아래로 이전하고 3년이 지나서 작성된 『수원부읍지』 '시전'(市 廛)조에는 입색전, 어물전, 목포전, 상전, 미곡전, 관곽전, 지혜전, 유철전 등 여덟 종류의 시전 명칭이 나열되어 있다. 이것은 당시 부사 조심태가 왕의 허락을 받아 나랏돈 6만 5,000냥을 얻어 이 중 1만 5,000냥을 희망자에게 무이자로 빌려 주어 성내에 신설한 상설 점포였다.

시전은 나라에서 독점을 인정하는 상점으로, 도성의 종로 주변에 늘어서 있었다. 조선시대 한성부를 제외한 지방 도시에 시전이 존재하였는지는 매우 불분명하다. 더욱이 지방 도시의 읍지에 '시전'이 명시된 사례는 거의 알려져 있지 않다. 따라서 1792년의 『수원부읍지』에 시전이 기재된 사실은 특별한 의미를 지닌다고 할 수 있다. 즉, 신도시 수원

의 경우 예외적으로 나라의 공인 상점을 설치해서 도시의 상업을 진작시키고자 했던 특별한 의도를 엿볼 수 있는 것이다.

시전은 화성이 유수부로 승격되고 성곽 공사가 진행되는 사이에 더욱 늘어났다. 십자가로를 조성할 때 가로 예정지에 있다가 철거당한 세 군데 상점은 싸전(미전), 신전(혜전), 유문전으로 당초 읍지에는 들어 있지 않던 상점들이었다.

1920년대 수원 곡물시장의 모습 사람과 물자의 소통이 원활한 지리적 이점 덕분에 20세기에 들어와 수원은 인근의 곡물이 모이는 경제 활동의 중심지가 되었다.

이 시전들이 과연 어느 정도의 번성을 누렸는지 지금으로서는 잘 알 수 없다. 또 언제까지 화성의 도심부에서 상권을 유지했는지도 불분명하다. 짐작하기로는 1800년 정조가 죽고 난 후 화성에 쏠렸던 나라의 관심이 사라지면서 이들 상설 점포 또한 시전으로서의 역할을 충실히 하지 못하게 되면서 점차 소멸된 듯하다. 정조 사후 화성에서 독점 상점으로서의 특권을 인정받지 못한 것으로 보이기 때문이다.

19세기 이후의 상황은 확실히 알 수 없지만, 적어도 축성 공사가 활발하던 18세기 말 화성의 가로변에는 기와집 상점들이 처마를 잇대고 있었던 것은 분명하다. 이것은 신도시 화성의 또 다른 상징적인 모습이었다고 생각된다.

19세기에 와서 시전을 대신해 화성의 상권을 주도한 것은 정기적으로 개설되는 시장이었다. 5일이나 7일에 한 번 열리는 정기시는 이미 17세기 이후에는 전국적인 유통망을 형성하고 있었으며 국내 물품 유통의 근간을 이루고 있었다. 19세기 중엽 이후에 편찬된 수원의 읍지들에는 일관되게 '시전'이라는 항목은 보이지 않고 '장시'(場市)라는 항목만이 나타난다. 1899년의 『수원군읍지』 '장시' 조를 보면, 제일 먼저 남문시장에 대해 "남문 밖에 있다. 4일, 9일에 장이 열린다"고 씌어 있고 이어서 오산장(烏山場), 발안장(發安場), 안중장(安仲場)이 적혀 있다.[5] 오산장은 3일과 8일, 발안장은 5일과 10일, 안중장은 1일과 6일에

5 발안은 지금의 화성시 발안리이고, 안중은 지금의 평택시 안중리이다.

열린다고 하였으므로 화성 인근에서는 한 달 중 6일 정도를 빼고 항상 장이 선 셈이다. 이 가운데도 남문시장은 물품 교역량이나 규모에서 가장 컸다.

남문시장은 성문 밖에 있었는데, 정기시가 성밖에 있는 것은 서울을 비롯해서 조선시대 지방 도시의 일반적인 현상이었다. 성문은 아침저녁으로 닫아걸기 때문에 성안에서 시장을 열면 여러모로 불편했기 때문이다. 나중에 북시장이 성안 대천 옆에 생기는데, 그 시기는 20세기 들어와서인 것으로 추측된다.

영화역의 이전 가로 정비, 상점 설치와 더불어 도성 남쪽의 중요한 역참(驛站)이었던 양재역(良才驛)을 화성으로 옮기는 작업도 이루어졌다. 양재역의 이전은 화성을 서울 남쪽 역참의 중심권으로 삼는 동시에 화성에 인구를 모으는 방편으로 활용되었다.

조선시대 경기도에는 전국으로 연결되는 여섯 군데 역로가 있었는데 그 중 남쪽 역로의 중심이 양재도였다. 양재도는 한양에서 양재－용인－양지－죽산－충주로 이어지는 역로의 중심 역이었다. 지금 서울 남쪽 지하철 3호선 양재역이 있는 옛 말죽거리에 역참이 자리잡고 있었는데 이곳은 과거에도 사람들의 출입이 많은 곳이었다. 16세기 명종 때는 역사 건물 벽에 당시 왕실의 실정을 비난하는 글이 나붙은 양재역 벽서사건(壁書事件)[6]이 일어나 커다란 정치적 옥사(獄事)가 벌어지기도 하였다.

양재역을 화성으로 옮긴 것은 축성이 끝난 1796년 겨울이었다. 당시 양재역 관사와 관원들뿐 아니라 역참에 속한 주민들 모두 화성으로 옮겼는데, 이주 후 양재역의 명칭은 영화역(迎華驛)으로 바뀌었다. 완성된 영화역 건물은 모두 52칸에 달하는 큰 규모였다. 『화성성역의궤』에는 역 주변에 대해 설명하기를 "몇 개월 사이에 새로 모여든 집이 즐비하여 취락을 이룬 것이 마치 하나의 작은 현과 비슷하였다"고 했다.

역이 들어선 자리는 북문 밖으로 1km쯤 떨어진 곳이었다. 이듬해

6 양재역 벽서사건은 1547년(명종 2), 문정왕후가 수렴청정을 하는 사이 정권을 잡은 왕후의 동생 윤원형이 반대파 인물들을 숙청한 사건으로, 당시 양재역 건물 벽에 '위로는 여주(女主), 아래에는 간신이 있어 권력을 휘두르니 나라가 곧 망할 것'이라는 익명의 글이 나붙었다.

영화역도 서울 남쪽의 중요한 역참 가운데 하나였던 양재역을 화성으로 옮긴 것은 화성의 도시 발전을 위한 시책의 하나였다.

봄, 현륭원 전배를 마친 정조는 방화수류정에 들렀다가 유수 조심태에게 영화역에 대해서 민가는 몇 호이고 관사는 몇 칸이나 되는지 물어 관심을 보였다. 1976년 여름부터 역참 이전을 책임 맡았던 조심태는 관사가 40칸에 민호는 50호를 이루고 있다는 답을 올렸다. 다음날 서울로 향하던 정조는 역사를 살펴보고 나서, "영화역의 새 관사는 매우 정교하고 치밀하다. 역사와 가옥들이 즐비할 뿐 아니라, 길에서 바라보면 하나의 큰 관촌을 이루고 있다. 이는 모두 해당 찰방[7]이 일을 맡아

7 찰방은 역참을 관리하던 종6품의 관리로서 해당 고을의 수령을 감찰하거나 군사 시설을 점검하는 감찰관의 기능도 하였다. 종종 암행 감찰도 하여 조선 후기 암행어사의 선구가 되었다.

힘써 처리한 결과이다"고 치하를 잊지 않았다.

왕이 이처럼 역참 이전에 관심을 보인 것은 역참 설치를 통해서 화성의 도시 위상을 높이는 한편, 아직 민가가 들어서지 않아 황량한 채로 있는 북문 밖을 살림집들이 들어찬 마을로 조성하기 위해서였다.

역참은 나라의 명령이나 공문서를 전달하는 것을 주 임무로 삼는 곳이지만, 변경의 군사 정보를 중앙에 전달하거나 사신 왕래 때 손님 접대를 맡는 등 다목적의 교통 통신 기관이었다. 조선시대에는 서울을 기점으로 전국으로 연결되는 역참이 조직되어 있었다. 각 역참에는 관리들과 심부름을 맡은 주민들이 상주하고 또 여러 등급의 말을 보유했는데 이런 사람들을 중심으로 역촌이라는 특수한 마을이 형성되었다.

영화역은 19세기 말 역참 제도가 시행될 때까지 수원에 남아 있었고 역 주변의 마을도 그대로 유지되었다. 20세기 초에 만들어진 수원의 지도에는 북문 밖 1km쯤 떨어진 곳에 넓게 조성된 농경지 사이에 하나의 주거지가 형성된 모습이 나타나는데 여기가 바로 영화역 주변의 마을임을 알 수 있다. 1960년대 이후 북문 주변에 집들이 가득 차면서 역촌의 흔적은 모두 사라졌지만, 지금도 역촌이 있었던 북문 밖 1km 근방은 서울로 향하는 각종 시외버스들의 집합처로 많은 사람이 모여들고 있다.

4

도시 팽창과 인구 증가

인구의 빠른 증가 | 화성은 신도시가 건설되면서부터 타지에서 사람들이 이주해 와 차츰 인구가 늘어났다. 인구 증가에 따라 성내 살림집도 늘어났다. 살림집들은 이전 구 수원읍 시절의 주택과는 비교가 되지 않을 정도로 큰 것들이었다. 이런 인구의 증가 추세는 도시 건설 직후부터 시작되어 성곽이 완성되면서 더 심화되었던 것으로 보인다.

수원의 호구 수는 처음 신도시가 건설되고 만 1년 정도가 되었을 당시에는 719호였다. 본래부터 팔달산 아래 있던 집은 63호였고 구 수원읍과 그 주변에서 이주해 온 집이 469호였다. 여기에는 따로 협호(夾戶), 즉 집에 딸린 다른 식구가 46호나 있어서 실제 구읍 쪽에서 온 호구는 515호였다. 여기에 다른 지역에서 신도시로 몰려온 가구가 141호에 달하였다. 이후 호구 수는 꾸준히 증가해서 축성 공사가 진행되던 때에는 약 1,000호 정도 되었다고 한다. 1831년(순조 31)의 호구 조사시에는 가구 수가 더 늘어서 1,347호였으며 인구 수는 약 5,000명을 넘는 정도였다.

이 정도 인구라면 화성은 어느 정도 수준의 도시였을까? 1789년에 작성된 인구 조사서인 『호구총수』(戶口總數)를 기준으로 볼 때 인구 5,000명 이상의 도시라면 조선에서는 대도시에 속하였다. 인구 20만 명을 오르내리던 서울을 제외하고 1만 명 이상 되는 도시는 개성·충주·대구·상주·평양 등 8군데였고, 5,000명 이상 되는 도시는 31군데가 있었다. 이것으로 보면 화성의 도시 인구는 결코 적은 것이 아니었다. 구 수원읍은 가구 수가 300~400호 정도를 오르내리던 중소 규모였다. 그러던 것이 도시 건설 1년 만에 거의 두 배로 늘고 다시 5, 6년이 지나서 집이 1,000호 정도로 증가해서 1831년에는 1,300여 호에 5,000명 가깝게 살게 된 것이니 이것은 조선시대로는 이례적으로 인구가 빠르게 증가한 것이라 할 수 있다.

커진 살림집의 규모 | 인구의 증가와 함께 집들의 규모도 과거 구읍 시절에 비해서 비약적인 증가세를 보였다. 신도시가 건설되고 여기에 지어진 집들이 과연 어떤 규모에 어떤 모습이었는지 정확히 알 수는 없지만, 다행히 『화성성역의궤』에 당시 집 사정을 알아볼 수 있는 약간의 기록이 남아 있다. 화성 축성 공사를 시작하면서 성곽을 쌓을 자리에 들어서 있던 집들을 철거하였는데 그때 철거된 집들의 규모를 기록으로 남겨 둔 것이다.

화성의 축성 공사는 처음 도시를 옮기고 나서 5년이 지나서 시작되었다. 그 사이에 도시 곳곳은 좋은 자리를 선점해서 많은 집들이 들어선 상태였다. 축성 공사가 시작되자 성곽을 쌓으면서 시내 중심부 도로를 확장하고 또 개천을 넓히는 작업이 착수되었는데, 일부 집들이 축성 예정지나 도로 예정지에 포함되어 철거당하게 되었다. 『화성성역의궤』의 기록은 특별한 사정 때문에 남겨진 것으로 매우 제한된 내용이 실려 있지만 그래도 당시의 실상을 접할 수 있는 귀중한 자료이다. 역사의 자료는 종종 이렇게 우연한 기회를 통해서 우리에게 진실을 전해 준다.

이 기록에 의하면 철기 예정지에 있던 집들은 구 수원읍의 집들에

비해 월등히 큰 규모이고 그 중 일부는 기와집도 더러 있었다. 구읍에 기와집이 단 한 채였던 것을 생각하면 커다란 차이이다.

철거 대상이 된 집들은 남성(南城), 북성(北城), 십자가로(十字街路), 준천(濬川) 부분으로 구분되어 기록되었다. 즉, 철거 대상은 남쪽 성벽 예정지와 북쪽 성벽 예정지에 있던 집, 그리고 도시 중심부에 개설하고자 한 네거리터에 있던 집, 그리고 개천이 들어서는 자리에 있던 집들이었다.

남성 지역의 경우 철거 대상 가옥은 20호였다. 이 중에는 4칸짜리 작은 집도 있었지만 대개 10칸 전후이고 30칸이 넘는 집도 두 채나 되었다. 구 수원읍에서는 30칸이 넘는 집이 한 채도 없었는데 신도시에 와서 이런 큰 규모의 집들이 들어선 것이다. 북성 예정지의 경우는 전체 21호가 철거 대상이었다. 남성과 달리 평균 규모가 4칸이 안되었으며 큰 집도 17칸짜리가 한 채 있을 뿐이었다. 북성 지역의 집들은 남성 쪽에 비해 현저하게 규모가 작았다.

한편 시내 간선도로가 교차하는 십자가로 주변에서도 7호가 철거 대상이었는데 이 가운데 3호가 상점으로, 모두 3~5칸짜리 기와집이었다. 하천변의 경우는 철거 대상이 17호였으며 평균 규모는 불과 2칸에 지나지 않았다. 17호 가옥 가운데 11호는 '토실'(土室)로 명시되어 있다. 토실은 움막집 정도의 가설 주택을 가리키는 것으로 보인다.

이 철거 대상 기록으로 보아 남성 주변에는 30칸이 넘는 대형 주택을 포함해서 가옥 규모가 평균 9칸에서 10칸 정도인 큰 집들이 들어서 있었으며, 북성 주변은 상대적으로 영세한 집들이 들어서 있었음을 알 수 있다. 또 시내 중심부인 십자가로 주변에는 기와를 얹은 상점들이 늘어서 있었고, 하천변에는 토실이라는 아주 영세한 움막집들이 자리잡고 있었음을 알 수 있다.

이 집들은 운 나쁘게 성벽이 지어지는 위치나 도로 확장 예정지에 포함되는 바람에 철거당한 것이므로 이것이 당시 화성 살림집의 전모를 말하지는 않지만 그래도 몇 가지 점을 확인할 수는 있다. 먼저, 신도시

화성에는 이전의 구읍과는 비교되지 않을 정도로 큰 집과 기와집이 많았음을 알 수 있다. 이것은 분명히 신도시를 조성하고 나서 얻어진 화성의 발전 결과의 하나이다.

그러나 도시 발전의 어두운 면 또한 드러났다. 하천변에서 철거된 가옥들의 경우 대다수가 2칸 정도의 영세한 토실이었는데, 이처럼 작은 규모의 토실은 수원 구읍에는 없던 것이기 때문이다. 이곳에 거주하던 사람들은 아마도 다른 곳에서 화성 조성의 소문을 듣고 생계를 위해 이주해 온 사람들이라 짐작된다.

결국 화성은 신도시 건설 이후 전에 비해 월등히 규모가 커진 집들이 늘어나고 또 기와집들도 즐비하게 된 반면 이전엔 없었던 영세한 움막집들이 늘어나는 극단적인 면모를 보이고 있었다. 발전의 빛나는 모습 뒤에는 어두운 그림자가 항상 뒤따르게 마련인 셈이다.

5

화성의 선진성과 한계

18세기의 선진 도시 화성 화성의 입지는 이전의 다른 도시와는 확연히 구분되는 것이었다. 그 지세는 팔달산을 제외하고는 삼면이 평탄하고 주변에도 너른 평지가 많아서 장차의 도시 성장을 충분히 수용할 수 있는 곳이었다.

18세기 이전까지 조선의 도시에서 이런 조건을 갖춘 곳은 많지 않았다. 대부분의 큰 도시들은 사방에 산이 둘러싸여 있었고 인근에도 산성을 갖추기에 알맞은 큰 산을 두는 것이 보통이었다. 이것은 풍수지리설의 영향으로 군사적으로 유리한 지세를 선택하고자 했던 전통적인 도시관에서 나온 결과였다.

도시 한복판의 가로를 열십자 형태로 낸 경우도 화성을 제외하고는 거의 없었다. 오히려 다른 도시의 경우 과거에 열십자형 도로였다 할지라도 억지로 T자형으로 꾸미기도 하였다. 예를 들어 개성은 고려 전기까지 도시 한가운데에 십자가로가 있었지만 고려 말에 내성을 쌓으면서 가로의 한쪽을 막고 성문을 냈으며, 전주는 격자형으로 되어 있던 가로의 북쪽에 객사를 새로 세워 한쪽의 도로를 막아 버렸다. 이런 사

례들과 비교해 볼 때, 화성 중심부의 십자가로는 기존의 가로 조성 전통을 뛰어넘는 새로운 것이었다. 여기에 신작로라는 제2가로를 조성해서 부차적인 도로 소통을 꾀한 것도 이전 도시에서는 찾아보기 어려운 면모였다. 십자가로가 도심부의 원활한 소통을 대비한 것이라면, 신작로의 건설 계획은 도심부에서부터 도시 외곽까지의 소통을 염두에 둔 도로 계획이었다.

도심을 관통하는 하천 준설 또한 이전과는 다른 것이었다. 종전의 도시가 주로 성안의 물을 밖으로 내보내는 소극적인 수리 관리에 머물렀다면 화성에서는 먼 수원지(水源地)에서 물을 끌어들여 이를 성안으로 관통시키는 적극적인 수리 정책을 추진하였다. 성곽 주변에 저수지를 건설한 것 역시 이 도시의 안정적인 경제 기반 확보를 염두에 둔 과감한 수리 사업이었다.

이러한 점들은 분명히 조선시대 다른 도시에서는 찾아볼 수 없었던 혁신적인 것이며 화성만이 갖는 도시의 선진성이기도 하였다. 이런 선진성을 바탕으로 화성은 행정이나 군사·경제 등 모든 면에서 대도시로 성장할 잠재력을 점차 갖추어 갔다.

화성의 유수부 승격은 화성을 행정적으로 격상시키는 것이었다. 유수부의 장관인 유수는 외관직이 아닌 내관직으로 당상관이 되어 어전회의에 참석할 수 있는 자격이 주어졌다. 경기도 내 기존의 유수부는 개성부와 강화부, 그리고 광주부 세 곳이었는데 화성이 여기에 추가된 것이었다. 게다가 개성부와 강화부 유수의 지위가 종2품인 데 비해서 화성의 유수는 한성판윤과 같은 정2품이었다.

행궁이 존재한다는 것 자체도 화성의 도시 위상을 높이는 데 한몫을 하였다. 왕의 행차는 그 자체로도 매우 큰 비중을 차지했는데, 왕이 며칠을 머문다는 것은 이 도시가 잠시 동안이지만 도성의 역할을 맡는다는 것을 의미했다. 여기에 장용외영을 화성에 배치함으로써 군사적 위상을 높일 수 있었다. 또한 성곽을 갖추고 있다는 점은 이러한 화성의 위상을 더욱 뒷받침해 주었다. 시전의 유치와 경기 남부의 중요 역참을

화성 인근으로 이전한 것 역시 이 도시의 상업적 기반을 확보해 주는 커다란 바탕이 되었다.

이런 제반 조건을 구비하면서 선진적인 도시 건설을 이룩한 화성은 이제 조선 굴지의 대도시로 성장할 모든 준비를 갖춘 셈이었다.

왕조 사회가 지닌 도시의 한계

화성이 18세기 다른 도시에서는 찾아보기 힘든 선진적인 제반 특성을 지닌 계획 신도시라는 점은 분명하다. 하지만 화성을 모든 면에서 시대의 한계를 완벽하게 뛰어넘은 혁신적인 도시라 평가하기는 어렵다. 화성은 어디까지나 왕조 사회의 한계 속에서 조성된 도시였기 때문이다.

화성 축성이 시작되던 1794년 정조는 축성의 의의를 이렇게 말하였다. "이 역(화성 성역을 가리킴)은 기호 요충의 땅을 위해서만도 아니고, 5천 병마의 무리를 위해서만도 아니다. 하나는 선침(현륭원)을 위해서이고, 다른 하나는 행궁을 위해서다. 마땅히 민심을 즐겁게 하고, 민력을 가볍게 하는 데 힘써야 한다." (『화성성역의궤』 권2 「연설」)

화성의 위상은 이 한 마디에서 잘 드러난다. 정조는 성곽을 쌓는 일은 무엇보다 왕실의 무덤을 보호하고 행궁을 지키기 위한 것임을 강조하였다. 즉, 화성은 왕실의 도시인 셈이다.

화성의 이런 특징은 축성 과정에서 작성된 각종 상량문이나 화성 관련 글귀에서도 쉽게 찾아볼 수 있다. 축성이 완성될 무렵 정조는 화성을 지키는 신령을 모실 성신사(城神祠)에 신위를 봉안하는 축문을 직접 썼는데, "천만억 년 다하도록 우리 고장 막아 주소서, 한(漢)나라의 풍패(豊沛)

성신사 화성 건설의 마지막 작업은 화성을 지켜 주는 신령님을 모신 사당을 세우는 것이었다. 신위를 봉안할 때의 축문은 정조가 직접 지었다.

같은 우리 고장을 바다처럼 평안하고 강물처럼 맑게 하소서" 하는 내용의 글을 지었다. 풍패는 중국 쟝수성(江蘇省) 패현으로, 한나라 고조 유방(劉邦)의 고향이었다. 성신사의 상량문에는 "이 화성에 성을 쌓으니 한나라의 삼보(三輔)와 주나라의 두 서울을 갖춘 듯하네" 하는 글이 보이고, 팔달문 상량문에는 화성을 가리켜 "한나라의 우부풍(右扶風)의 중요함에 뒤지지 않는구나" 하는 글도 나온다. 이는 한나라 때 수도 장안을 중심으로 그 동쪽에 경조윤(京兆尹), 북쪽에 좌풍익(左馮翊), 서쪽에 우부풍을 두어 삼보라 하고 각 지역의 장관이 도성의 치안을 담당하던 옛일을 말한다.

정조는 강력한 왕권이 신하들 위에 군림하던 중국 한나라를 왕조 통치의 이상으로 삼았던 듯, 화성 건설 과정에는 이런 한나라에 관한 글이 종종 보인다. 성곽 정문을 장안문으로 하고 행궁 정문을 신풍루로 지은 것도 모두 한나라와 관련이 있다. 이런 점에서 볼 때 신도시 화성의 건설에는 강력한 군주가 다스리는 왕조 사회에 대한 정조의 꿈과 이상이 강하게 드리워져 있었다고 생각된다.

화성에는 18세기를 뛰어넘는 여러 가지 선진적인 요소들이 있었지만 그 요소들은 어디까지나 왕조 사회의 도시 틀에서 벗어나는 것은 아니었다. 화성은 비록 몇 가지 선진적인 요소를 안고 있었음에도 불구하고 근대적인 계획 도시와는 엄연한 차이를 지니고 있었다.

근대적인 계획 도시의 핵심은 도시 구역 전체에 걸친 가로 계획, 가로로 구획된 각 지역에 대한 지역 계획에 있으며, 이러한 계획 원칙에 따른 적정한 인구 밀도 구상 등이 뒤따른다. 이러한 점을 고려할 때 화성의 가로는 간선도로 한두 개의 설정에 지나지 않았으며, 뚜렷한 지역 계획이 보이지 않고 인구 밀도에 대한 어떤 전제도 확인되지 않는다.

어떤 면에서 화성은 철저히 왕조 사회의 틀 안에서 건설된 신도시였다. 이 도시를 건설하는 과정에서 중요한 의사 결정권은 왕 한 사람에게 집중되어 있었다. 정조는 도시 건설의 처음 입안자인 동시에 최종 결정자였다. 구 수원읍의 주민을 이전시키고 여기에 신도시를 건설하

고 성곽을 쌓는 모든 일을 불과 6, 7년 만에 끝마칠 수 있었던 것은 모두 왕 정조가 화성의 도시 건설에 지속적인 관심을 보였기 때문이다.

반면에 이런 구조에서는 왕 한 사람에게 어떤 일이 발생하면 도시 건설 전체에 치명적인 결함이 생기게 마련이다. 실제로 화성에서 그런 불행한 일이 나타났다. 성곽을 축조하고 주민들이 점차 늘어나고 있던 1800년, 성곽 건설 후 불과 4년이 지난 그 해 여름에 정조는 갑작스럽게 죽음을 맞이한다. 왕의 죽음으로 인해 대도시로의 성장을 약속받은 듯했던 화성의 번영에도 어두운 그림자가 드리워졌다. 왕조시대의 도시 화성은 여기서 그 한계를 드러낼 수밖에 없었다.

준화

궁중에서는 잔치 음식상을 차릴 때 각종 조화로 그 화려함을 더했는데,
보통 병에 꽃을 장식하는 것을 준화(樽花)라 하였다.
그림의 준화는 을묘년 혜경궁의 회갑연에 사용된 것으로
용이 그려진 큰 병에 9자 반(2.95m) 높이의 꽃을 장식하였다.

효원의 성곽 도시, 화성

제 5 부

정조의 효행은 사도세자의 무덤을 옮겨 온 것으로 그치지 않았고 화성 신도시를 건설하고도 계속되었다. 그 결과 도시 곳곳에는 정조의 효성을 나타내는 유적들이 있다. 무엇보다 현륭원을 만든 후 매년 정조가 무덤을 방문한 일이 부친에 대한 효성을 상징하는 것이며, 그 중에도 을묘년(1795)에 어머니 혜경궁 홍씨를 모시고 현륭원을 방문한 것은 후대에도 길이 남는 큰 행사였다. 무덤을 지키는 사찰로 용주사를 세운 일도 기억할 만하지만, 이 절에서 부모에 대한 효를 강조한 불교 경전 『부모은중경』을 목판과 석판, 동판에 새긴 일도 주목할 만한 일이다. 이러한 정조의 효성은 사후에도 이어져 정조의 무덤이 아버지의 무덤 곁에 모셔졌고, 수원 시내에는 정조의 어진을 모신 화령전이 건립되었다. 이런 모든 일들이 효와 관련된 것임을 생각할 때 수원은 효원의 성곽 도시라는 호칭에 걸맞은 도시라 할 만하다.

1

효의 실천, 현릉원 전배

한 해도 거르지 않은 현릉원 전배 임금이 종묘나 왕릉에 절을 올리
는 것을 전배(展拜)라고 한다. 종
묘의 전배는 국가에서 가장 중요하게 여긴 행사였고 1년에도 수차례씩
성대한 의식이 치러졌다. 그에 비해 왕릉의 전배는 특별한 경우에만 행
해졌다. 왕릉 전배의 대상은 일반적으로 왕의 5대조까지인데 특별한
경우가 아니면 왕이 직접 참배하지 않고 신하를 대신 보내는 것이 관례
였다.

왕릉은 대부분 도성 바깥에 멀리 떨어져 있었으므로 왕이 행차할 경
우에는 종종 궁 밖에서 하룻밤을 지내야 했다. 또한 도로 사정이 좋지
않아 많은 불편이 뒤따랐다. 왕의 나들이에는 비용이 많이 들었으며 연
로(沿路)의 백성들에게도 적지 않은 부담을 주었다. 때문에 역대 왕들
의 왕릉 전배는 몇 년에 한 번 정도가 고작이었고 7, 8년 동안 한 번도
하지 않는 경우도 있었다. 또 왕의 나이가 아주 어리거나 노령일 때에
도 거의 하지 않았다.

그러나 정조는 왕릉 전배에 적극적이었다. 25세 때 왕이 된 정조는

즉위 직후부터 5대조의 왕릉을 여러 차례 다녀왔다. 즉위하자마자 선왕 영조의 능[원릉元陵]과 부친 사도세자의 무덤[영우원]에 전배를 했다. 거의 매년 영릉(寧陵: 효종과 인선왕후의 능), 건원릉(健元陵: 태조의 능), 홍릉(弘陵: 영조의 원비 정성왕후의 능) 등에 전배를 했으며, 특히 영우원에 자주 참배하였다. 그러다가 정조 13년(1789)에 영우원을 구 수원으로 옮기고 이름을 현륭원(顯隆園)으로 고치고 나서는 한 해도 거르지 않고 이곳에 참배했다.

정조는 현륭원이 완성되던 정조 13년 10월에 첫번째 행차를 시작으로 이후 매년 정월이나 2월에 현륭원에 전배를 하였다. 정조 21년(1797)에는 예외적으로 1월과 8월, 두 번 방문했다. 전배가 주로 정월에 이루어진 것은 사도세자의 탄신일이 정월 21일이었기 때문에 그에 맞춘 것도 있지만, 새해가 시작되면서 다른 곳보다 먼저 부친의 묘소를 찾는다는 의미가 더 컸다고 본다.

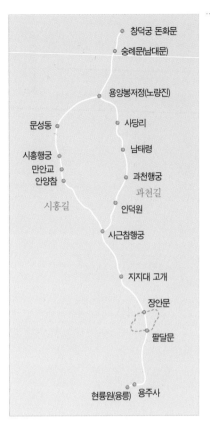

현륭원으로 가는 과천길과 시흥길

현 릉 원 으 로 가 는 두 가 지 길 | 초기 현륭원 전배시 정조는 창덕궁을 출발해 과천을 거쳐 수원으로 가는 길을 이용했지만 나중에는 과천 대신에 시흥을 거쳐 가는 길을 정비해서 이 길을 이용하였다. 과천길은 남태령이라는 큰 고개를 넘어야 하고 또 건너야 하는 개울이 많아서 불편했기 때문이다.

과천을 거치는 주요 경로를 보면, 돈화문 → 통운교 → 종루 전로 → 대광통교 → 숭례문 → 청파교 → 나업산 전로 → 노량진 배다리 → 용양봉저정 → 만안현 → 금불암 → 사당리 → 남태령 → 과천현행궁 → 찬우물점 → 인덕원점 후천교 → 갈산점 → 원동점 → 사근평 → 사근참행궁 → 지지현 → 괴목정교 → 여의교 → 만석거 → 영화정 → 대유평 → 관길야 → 장안문 → 종가 → 호성참발 소전로 → 좌우군영 전로 → 신풍루 전교 → 신풍루 → 화성행궁 → 팔달문 → 매교 → 상유천점

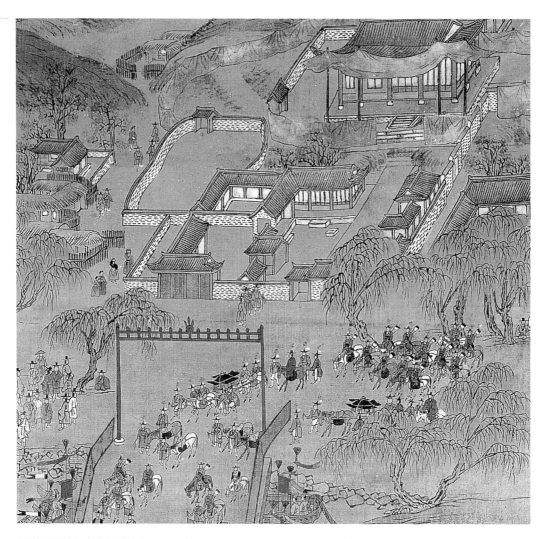

노량진 용양봉저정 노량진 언덕에 자리잡은 이곳은 정조가 현륭원에 행차할 때마다 반드시 들르던 곳이다. 지금 이곳엔 정자만이 덩그러니 남아 있다. 《화성능행도》(華城陵幸圖) 〈한강주교환어도〉(漢江舟橋還御圖)의 부분, 호암미술관 소장.

→ 황교 → 응봉 → 대황교 → 유점현 → 안녕리 → 유근교 → 만년제 → 원소 동구 → 원소 재실로 이어진다.

이 길을 갈 때 왕은 보통 노량진 배다리를 건너 용양봉저정에서 잠시 쉬고 사당리를 지나 남태령 고개를 넘은 다음에 과천현에 닿아 과천현 행궁에서 점심을 들고 인덕원을 지나 사근참행궁(지금의 의왕시청 아래 부근)에서 잠시 머물다가 화성행궁에 와서 하루저녁을 쉬고 다음날 새벽에 현륭원에 참배했다.

현륭원 전배가 시작되면서부터 왕이 지나가는 길을 다시 닦고, 한강

과천행궁 정조 14년(1790) 원행길에 과천에서 하룻밤을 머문 정조는 아헌(衙軒)을 부림헌(富林軒), 내사(內舍)는 온온사(穩穩舍)라 이름짓고 직접 현판 글씨를 썼다. 온온사 현판은 지금도 건물 안에 걸려 있다. ⓒ 김동욱

의 배다리 설치와 관련된 제도를 정비했으며 행궁 또한 정비하였다. 우선 무덤을 옮기는 공사가 진행 중이던 정조 13년 9월에는 과천행궁을 새롭게 정비하였다. 다시 지어진 과천행궁은 규모는 크지 않았지만, 왕이 정례적으로 와서 머무는 데 불편하지 않도록 담을 새로 쌓고 정당 외에 부속 건물을 신축했으며 기존의 관아들도 모두 수리하여 새롭게 단장했다. 이듬해인 정조 14년(1790) 겨울에는 노량진 건너편에 왕이 잠시 쉬는 곳을 마련하기 위하여 새로 정자를 지었는데, 용이 뛰놀고 봉황이 높이 나는 정자라는 뜻으로 그 이름을 '용양봉저정'(龍驤鳳翥亭)이라고 했다.

과천을 거치는 경로 대신에 나중에 개발된 시흥로의 경우 돈화문에서 노량진 용양봉저정까지는 같고 여기서부터 갈라져서, 용양봉저정 → 만안현 → 번대방 천교 → 번대방평 → 마장 천교 → 문성동 전로 → 시흥행궁 → 대박산 전평 → 염불교 → 만안교 → 안양참발 소전로 → 군포 천교 → 원동천을 지나 다시 사근참행궁에 이르게 되고, 사근참행궁부터는 과천길과 마찬가지 경로를 이용했다.

시흥로의 만안현은 지금의 상도터널 위쪽 고개이며, 번대방평은 지금의 대방동 일대이다. 여기서 지금의 남부순환도로와 시흥대로가 만나는 곳인 문성동을 지나 시흥행궁에서 휴식을 취하였다. 시흥행궁은

안양 만안교 정조 18년(1794)에 시흥로를 새로 닦으면서 세운 돌다리이다. 1980년에 도로 확장을 위해 본래 위치에서 약 200m 정도 옆으로 옮겨졌다.
ⓒ 김성철

현재 서울시 금천구 시흥5동 동사무소 부근으로 추정된다. 여기서부터 안양참을 거쳐 사근참에 이르게 되는데, 이 길은 지금의 경수산업도로와 거의 일치한다.

시흥로는 을묘년 원행이 있기 1년 전인 정조 18년(1794)에 경기감사의 청으로 정비되었는데, 그 이유는 과천길에 비해 별로 멀지 않고 길이 평평해서 다니기 편했기 때문이다. 시흥로가 원행로로 결정되자 이 길 또한 새로이 정비되었다. 먼저, 이곳의 본래 지명인 금천현(衿川縣)이 시흥현(始興縣)으로 고쳐졌으며, 읍치에 새로 시흥행궁이 지어졌다. 또, 안양천을 지나는 곳에는 전에 있던 나무다리를 철거하고 큰 규모의 아치형 돌다리인 만안교를 세웠다.

시흥로는 전부터도 있었지만 그다지 통행이 빈번하지 않았는데 현륭원 전배의 행차길이 되면서 길도 새로 닦이고 다리도 새로 놓이는 등 대대적으로 정비되었다. 이 길은 결국 근대 이후 철도가 놓이면서 서울과 남쪽 지방을 잇는 나라의 대동맥이 되었다.

현륭원 전배의 정치적 의미 정조의 현륭원 전배는 부친에 대한 극진한 효성에서 비롯되었으나, 왕릉을 오가면서 직접 궁궐 밖 백성들의 생활상을 관찰하고 또 군사 시설을 점

검한다는 정치적 의미도 지니고 있었다.

정조는 즉위 3년(1779) 되는 해에 여주 영릉(寧陵)을 참배했는데, 무려 8일간의 행차였다. 왕이 궁궐을 8일간이나 비우는 것은 좀처럼 없는 일이었다. 정조는 여주로 갈 때와 서울로 돌아오는 길에 광주부 읍치가 있는 남한산성의 광주행궁에 머물렀다. 행궁에 머무르는 동안 정조는 광주부의 군사 시설이나 군사 운영을 점검하고, 주민들의 생계 문제 등을 직접 보고 들은 후 여러 가지 개선 방안을 내렸다. 또, 이천과 여주에서 각각 하룻밤을 머물면서 백성들을 직접 만나 생활상의 불편이나 어려움을 들었다.

정조는 영릉 행차를 나서는 자리에서 "임금은 배와 같고 백성은 물과 같다. 내가 이제 배를 타고 백성에게 왔으니, 더욱 절실히 조심한다"는 말을 했다. 그리고 왕의 행차를 가리키는 행행(行幸)이라는 말을 두고 "행행이라는 것은 백성이 거가(車駕: 왕이 탄 가마)의 행림(行臨)을 행복하게 여긴다는 것이다. 거가가 가는 곳에는 반드시 백성에게 미치는 은택이 있으므로 백성들이 다 이것을 행복하게 여기는 것이다. 이제 내 거가가 이곳에 왔으니, 저 백성이 어찌 바라는 뜻이 없겠는가? 옛사람이 이른바 행행의 의의를 실천한 뒤에야 마음에 부끄러움이 없다고 하였으니, 경들은 각각 백성을 편리하게 하고 폐단을 바로잡을 방책을 아뢰어라" 하여 수행한 신하들에게 백성을 위로할 방책을 강구하도록 지시하였다.

행행을 통해 정조는 백성들의 생활상을 살펴볼 수 있었으며, 백성들은 왕에게 적극적으로 어려운 일을 하소연할 수 있는 기회를 얻었다. 정조는 행행할 때마다 거의 빠짐없이 상언(上言: 백성들이 임금을 직접 만나 억울한 일을 호소하는 것)이나 격쟁(擊錚: 징을 치고 나와서 호소하는 것)을 듣고 공정하게 일을 처리하였다.

이러한 정조의 행행은 현륭원 전배에서 더욱 두드러졌다. 정조는 현륭원을 방문할 때마다 화성이나 시흥 연로의 노인을 위로하고 그들의 생계를 향상시킬 여러 방책을 지시했으며, 수많은 백성의 상소를 처리

하였다. 또 원행시 거쳐 가는 주변 지역의 백성들에게는 나라에서 빌려 간 곡식의 이자를 탕감해 주는 조처를 여러 차례 시행하였다.

이보다 더 의미 있는 일로는 현륭원 전배에 맞추어 시행한 향시(鄕試)[1]가 있다. 정조는 두번째 전배차 방문한 1790년에 화성에서 문과와 무과의 별시(別試)를 치렀으며, 다시 축성이 시작된 1794년에도 화성 행궁에서 별시를 시행했고, 이듬해 을묘년에 다시 문무과 별시를 시행했다. 향시는 지방에 사는 사람들에게는 신분 상승을 할 수 있는 최고의 기회였으므로, 화성에서 몇 년 걸러 한 번씩 향시를 치른 것은 화성 주민들에게는 커다란 희망을 안겨 준 것이라 할 수 있다.

1 향시는 각 도에서 실시하던 문과, 무과, 생원진사의 1차 시험을 일컫는다. 조선시대 과거 시험은 1차 시험인 초시(初試)가 있고 2차인 복시(覆試), 그리고 최종적으로 왕 앞에서 치르는 전시(殿試)가 있었는데, 향시는 초시에 해당한다. 일단 향시를 거쳐야 벼슬길에 나아갈 수 있었으므로 지방 유생들에게 향시는 최대 관심사였다. 정조대에 화성에서 향시가 자주 거행됨에 따라 화성의 위상은 저절로 높아질 수밖에 없었다.

2

8일간의 화려한 행차, 을묘년 원행

원행 준비 | 현륭원 전배 가운데 을묘년, 즉 정조 19년(1795)의 행차는 매우 특별한 것이었다. 이 해는 어머니 혜경궁 홍씨가 회갑을 맞는 해여서 정조는 어머니를 모시고 현륭원까지 가는 원행을 계획했다. 이는 어머니에 대한 정조의 지극한 효성에서 우러나온 것이었다.

조선시대 최대의 원행 잔치로 평가되는 을묘년 원행은 1795년 윤2월 9일에 서울을 출발해서 12일에 현륭원을 참배하고, 13일에 화성행궁에서 성대한 회갑 잔치를 열고, 16일에 도성의 창덕궁으로 돌아오는 총 8일간의 큰 행차였다. 특히 이 행차는 혜경궁 홍씨가 남편 사도세자의 무덤에 직접 절을 올리는 뜻깊은 행사이기도 했다. 을묘년 원행은 왕실에서도 전례가 없는 큰 규모의 나들이였던 만큼 출발부터 현륭원 전배 및 그후의 모든 행사 일정까지 면밀하게 준비가 이루어졌다.

행사는 원행 한 달 전인 1795년 2월 10일에 화성부에서 무과 초시(初試)를 시행하는 것으로 시작되었다. 지방 향시를 치름으로서 사람들의 관심을 집중시킨 것이다. 13일에는 노량진에 배다리를 설치하는 공

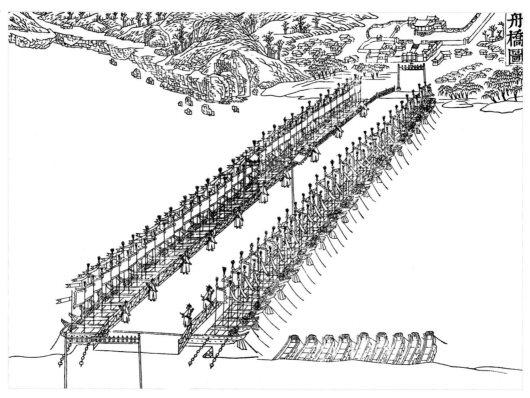

舟橋圖

주교도 용산과 노량진 사이에 건설된 배다리로, 규격이 통일된 교배선(橋排船) 36척을 묶어서 만들었다. 다리 설계 과정에는 정약용도 참여하였다. 『원행을묘정리의궤』에서 인용.

사가 시작되어 24일에 끝났는데, 다리를 설치하는 작업만 열흘이 걸렸다. 21일에는 혜경궁의 회갑연과 노인을 위한 양로연의 예행 연습이 있었고, 25일에는 왕이 궁을 떠나는 행차 연습이 실시되었으며, 궁궐의 후원에서 61세의 혜경궁이 가마를 타고 먼 길을 가는 예행 연습이 거행되었다. 이때에는 정조가 후원의 옥류천까지 동행하면서 혜경궁의 몸이 편안한지 여부를 살피는 정성을 보였다. 또 29일에는 창경궁 서총대에서 활쏘기가 있었고 다음달 윤2월 4일에는 배다리를 건너는 연습이 시행되었다.

혜경궁의 회갑연　만반의 준비 끝에 드디어 정조는 어머니를 모시고 을묘년의 원행 행차길에 올랐다. 정조는 이 행차에 대비 정순왕후(貞純王后)와 왕비 효의왕후(孝懿王后)는 서울에 남겨놓고 혜경궁과 혜경궁의 두 따님인 청연군주(淸衍郡主)와 청선군주(淸

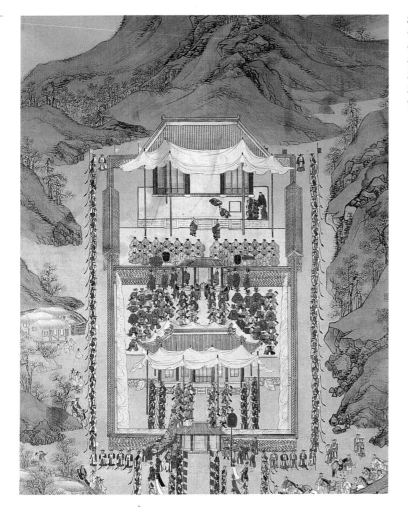

璿郡主)를 동행하였다.[2] 이처럼 을묘년 원행에는 왕실 가족 가운데 사
도세자의 직계 혈연만이 참여하였는데, 능행을 통해서 두 군주는 처음
으로 부친의 묘소에 참배하는 기회를 갖게 되었다.

　행차는 모두 8일간에 걸쳐 이루어졌는데 행차 내용을 『원행을묘정리
의궤』의 기사에서 간추리면 다음과 같다.

제1일(윤2월 9일)

　아침에 왕과 혜경궁을 모신 가마가 창경궁을 나섰다. 울긋불긋한 관
복을 갖춰 입은 군사들이 끝이 보이지 않을 정도로 길게 이어지고, 군

2 청연군주와 청선군주 모두 사도
세자와 혜경궁 사이에서 태어난
딸로, 정조의 여동생들이다. 군주
(郡主)란 왕세자의 딸에게 내린 정
2품 외명부의 품계로, 왕세자가 왕
으로 즉위하면 공주로 호칭이 바
뀌게 되는데 사도세자의 경우 왕
세자로 생을 마쳤기 때문에 그 딸
의 호칭도 그대로 군주로 불렸다.

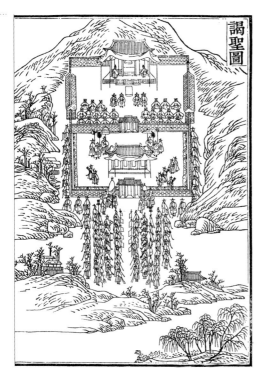

알성도 을묘년 원행 셋째날 아침 일찍 전조기 화성향교 내성전에 참배하는 모습이다. 『원행을묘정리의궤』에서 인용.

3 혜경궁의 저녁 수라는 원반에 12 기, 협반 3기의 음식이 나왔는데, 원반은 백반, 국, 나물볶음, 생선구이, 산적, 민어와 전복포·대구다식의 자반, 연어알, 도라지 잡채, 섞박지, 담근 김치, 그리고 즙장, 간장, 초장, 겨자가 나왔다. 정조의 수라에는 백반, 국, 나물볶음, 꿩·쇠꼬리·방어 구이, 민어 등의 자반, 양지머리 편육, 섞박지, 그리고 간장, 초장, 겨자가 나왔다. 왕의 수라는 가짓수는 적지만 꿩이나 쇠꼬리구이, 양지머리편육 등 단백질이 풍부한 편이었다. 『원행을묘정리의궤』에는 날마다 수라의 내용이 상세히 기록되어 있다.

데군데 말 탄 군사들이 큰 깃발을 들고 열을 지어 가고, 행렬 한가운데는 용이 그려진 커다란 깃발이 앞서고, 그 뒤에 왕이 탄 가마가 나아갔다. 조금 뒤에 말을 탄 상궁들이 좌우에 앞장서고 이어서 혜경궁을 모신 화려한 가마가 뒤를 따랐다. 행렬은 한강 배다리를 건너 11시경쯤 노량진의 용양봉저정에 머물러 점심과 휴식을 취하였다. 이 날은 시흥 행궁에서 묵었다.

제2일(윤2월 10일)

아침부터 비가 내렸다. 시흥현을 떠난 행렬이 오후가 되어서야 화성에 도착하였다. 비가 오는 가운데 왕은 황금 갑옷을 입고 말을 탄 채 화성 성문을 들어섰고, 뒤이어 상궁과 나인들이 쌍쌍이 선 가운데 혜경궁의 가마가 행궁에 닿았다. 혜경궁은 장락당에, 정조는 유여택에 머물렀다.

저녁에는 행궁에서 준비한 수라[3]가 나왔다. 혜경궁에게는 검은 칠을 한 상 위에 밥과 국, 반찬이 12개의 은그릇에 담기고 그 옆에 따로 탕 하나와 각색 적(炙: 대꼬챙이에 꿰어서 불에 구운 어육)과 저냐(얇게 저민 불고기 또는 생선에 밀가루를 묻혀 부친 전의 일종)가 올랐다. 왕은 일곱 가지 유기 그릇에 담긴 음식을 들었다.

제3일(윤2월 11일)

왕은 아침 일찍 화성향교에 들러 공자와 그 제자의 위패를 모신 대성전(大成殿)[4]에 나아가 참배하였고, 낙남헌에서 문무과 향시를 치러 문과 5인, 무과 56인을 선발해 이름을 게시하였다. 저녁에는 모레 있을 회갑연의 예행 연습이 봉수당 마당에서 열렸다. 혜경궁은 춤추고 노래하느라 수고한 여자들에게 상을 주라고 명했다.

제4일(윤2월 12일)

현륭원에 전배하는 날이다. 날이 밝자 왕은 어머니를 모시고 현륭원

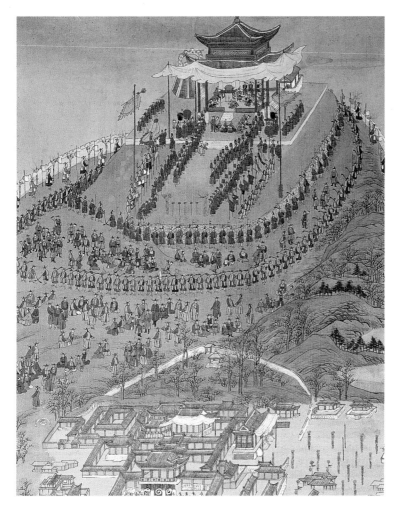

서장대에서의 군사 훈련 을묘년 윤2월
12일은 현륭원에 전배한 날로, 이 날 저
녁 정조는 서장대에 올라 야간 군사 훈
련을 관람하였다. 《화성능행도》〈서장
대야조도〉(西將臺夜操圖)의 부분, 호암
미술관 소장.

준화(樽花) 궁중에서는 잔치 음식상을
차릴 때 각종 조화로 그 화려함을 더했
는데 보통 병에 꽃을 장식하는 것을 준
화라 하였다. 그림의 준화는 을묘년 회
갑연에 사용된 것으로 용이 그려진 큰
병에 9자 반(2.95m) 높이의 꽃을 장식하
였다. 『원행을묘정리의궤』에서 인용.

으로 향하였다. 어가가 원소에 당도하자 혜경궁은 가마에서 내려 작은
가마로 갈아타고 무덤에 나아가 곁에 준비한 휘장 안으로 들어갔다. 홀
로 한 많은 여생을 살아온 혜경궁은 휘장 안에 들어가자마자 비통함을
절제하지 못하고 울음을 터뜨렸는데 그 소리가 휘장 밖까지 들렸다. 정
조가 혜경궁의 울음소리를 듣고 "출궁할 때는 자궁(慈宮)께서 십분 너
그러이 억제하겠다는 하교의 말씀이 계셨다. 여기에 도착하니 비창(悲
愴)한 감회가 저절로 마음속에서 솟아나 내 자신이 이미 억제할 수 없
었으니 더구나 자궁의 마음이야 어떠하시겠는가" 하며 친히 차를 받들
어 권해 올렸다.

4 대성전은 향교의 가장 중심 건물
로, 실내에는 공자를 중심으로 좌
우에 안자·자사·증자·맹자 네 제
자의 신위를 함께 모셨다. 대성전
앞에는 동무(東廡)와 서무(西廡)를
대칭으로 두는데, 동무에는 중국
의 역대 선비의 신위를, 서무에는
최치원을 비롯한 조선의 역대 선
비의 신위를 모신다.

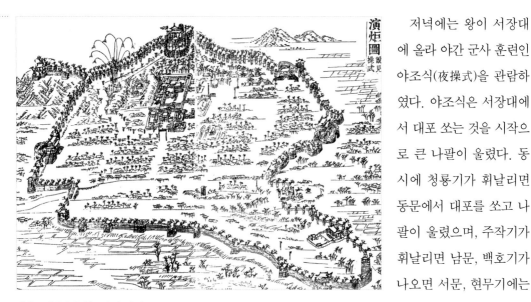

演炬圖 設見 操式

연거도 을묘년 윤2월 12일 정조가 서장대에 나아가 지켜보는 가운데 장대와 각 성가퀴를 지키는 군사들이 일정한 신호에 따라 횃불을 올리고 화포를 응사하였고, 이에 성안 주민들은 문 위에 등불을 달아 사방을 밝혔다. 서장대에서 행해진 이 야간 군사 훈련은 을묘년에 처음 시행된 이후 정조가 화성에 오면 반드시 거행하는 행사가 되었다.

저녁에는 왕이 서장대에 올라 야간 군사 훈련인 야조식(夜操式)을 관람하였다. 야조식은 서장대에서 대포 쏘는 것을 시작으로 큰 나팔이 울렸다. 동시에 청룡기가 휘날리면 동문에서 대포를 쏘고 나팔이 울렸으며, 주작기가 휘날리면 남문, 백호기가 나오면 서문, 현무기에는 북문이 각각 응포하여 일사불란한 군사 조련을 보여주었다.

제5일(윤2월 13일)

회갑연이 벌어진 날이다. 혜경궁이 예복을 갖추어 입고 봉수당에 나아갔고 정조가 친히 술을 받들어 올렸다. 이어서 문무 신하들과 종친의 헌작(獻爵)이 이어졌으며, 참석한 모든 사람에게 음식이 나왔다.

회갑연 잔치에는 종친이나 대신은 물론 왕실의 일가까지 모두 모여 봉수당 앞의 너른 마당에 좌정하였고, 가운데 마당에서는 색색으로 치장한 기생과 무녀들이 춤을 추고 노래하며 잔치의 흥을 돋우었다.《능행도》의 〈봉수당진찬도〉(奉壽堂進饌圖)에는 이 날의 광경이 건물에 휘장이 쳐지고 넓은 마당 한가운데 무녀들이 둥글게 원을 그리며 춤을 추는 모습이 상세하게 그려져 있다.

풍류가 끝나자 정조는 친히 어머니의 복록장수를 비는 일곱 자의 시를 지었으며 참석한 문신들에게도 차운해서 시를 짓도록 하여 왕실의 안녕과 혜경궁의 장수를 기리는 시들이 이어졌다. 이 잔치에 왕실 일가 자격으로 참석한 이희평(李羲平)은 『화성일기』(華城日記)에 기록하기를, 잔치는 날이 저물 때까지 계속됐고 해가 저문 뒤에는 행궁 건물 사면에 홍사촉롱(紅絲燭籠)을 걸고, 좌정한 사람들마다 놋쇠로 만든 촛대

5 『화성일기』는 혜경궁 홍씨의 먼 외척이 되는 이희평이 을묘년 행차에 참석한 후 하루하루의 일정을 한글로 기록한 기행문이다. 담박하고 간결한 필치로써 토속·자연·고적·인물·사건 등을 사실성 있게 묘사한 점에서 문학적 가치를 인정받고 있다.

를 나누어 들어 마치 대낮 같은 휘황함이 이어졌다고 한다.

제6일(윤2월 14일)

행궁의 정문인 신풍루에서 백성들에게 쌀을 내려 주는 사미 의식이
치러졌으며 낙남헌에서 양로연이 베풀어졌다. 이어서 왕은 군복을 갖
춰 입고 말을 타고 화홍문을 지나 방화수류정까지 나아갔다. 여기서 성
곽을 둘러보고 조심태에게 화성의 성제가 모양을 잘 갖추고 있음을 치
하하였다.

행궁으로 돌아온 정조는 득중정에 나와 직접 활쏘기를 하였다. 유엽
전을 30발 쏘았는데 24발이 명중했다. 정조에 이어 영의정 등 신하들

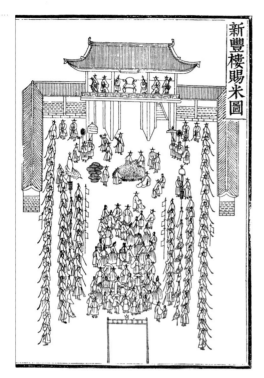

신풍루사미도 을묘년 윤2월 14일 가난한 백성들에게 쌀을 내려 주는 사미의식이 신풍루에서 치러졌다. 『원행을묘정리의궤』에서 인용.

6 신라 문무왕 17년(677)에 의상조사가 관악산에 관악사를 창건했는데, 조선 태종 11년(1411)에 왕위를 버리고 세상을 유랑하던 양녕·효령 두 대군이 경복궁이 바라다보이는 관악산 제1봉에 올라 이곳으로 암자를 옮겼다고 한다. 사람들은 둘의 심정을 헤아려 이곳 이름을 연주대(戀主臺)라 하고 암자를 연주암(戀主庵)이라고 불렀다. 정조 13년(1789) 12월의 실록에는 정조가 판중추부사 채제공과 연주대의 지명 유래에 대해 이야기를 나눈 내용이 실려 있다. 한양으로 돌아오는 길에 정조가 연주대 위치를 물은 것은 그 일을 상기한 것으로 추측된다.

도 함께 활을 쏘았다. 저녁에는 득중정에서 매화포(埋火砲)를 쏘며 화려한 불꽃놀이를 벌였다.

제7일(윤2월 15일)

화성을 떠나는 날이다. 아침에 행렬이 화성을 떠나 시흥으로 향하였다. 왕은 군복을 입고 말을 타고 앞서 나가고 뒤에는 혜경궁을 모신 가마가 따랐다. 장안문 밖에까지 백성들이 모여서 서울로 향하는 행렬을 전송하였다. 사근참행궁에서 점심을 들고 시흥행궁에 도착한 것은 늦은 오후였다. 이 날은 시흥행궁에서 묵었다.

제8일(윤2월 16일)

아침 일찍 시흥행궁을 출발하였다. 문성동 앞길에서 현령이 백성들을 이끌고 기다리고 있었다. 정조는 말을 세우고 이들의 고충을 물었고, 세금이무겁다는 하소연에 그 방책을 내리도록 일렀다.

멀리 관악산(冠岳山)을 보고 연주대(戀主臺)[6]가 어디에 있는지 신하에게 물었다. 노량진에 이르러 용양봉저정에 머물며 점심을 들었으며 배다리를 엮느라 애쓴 사공들에게 상을 내리도록 했다. 이윽고 배다리를 건너 숭례문을 지나 창덕궁에 돌아오니 8일간의 행차가 모두 무사히 끝났다.

이 행렬에 참여한 사람은 왕과 혜경궁 외에 거의 6,000명에 달하였다. 여기에는 조정 대신과 화성부의 관리들, 수행하는 군인들 외에 특별히 손님으로 초대된 수많은 사람들이 포함되었다. 손님들이란 혜경궁의 동성 8촌과 이성 6촌의 친척들로 모두 69명이었다. 또 각 관청의 관리들 중 일부도 수행에 참여했는데, 이 중에는 승정원에 속한 다산 정약용도 있었다.

반차도 궁중의 각종 행사 장면을 그림
으로 묘사한 것으로, 반열도(班列圖)라
고도 한다. 인물을 세밀히 묘사하고 채
색을 가하는 것이 특징이다. 『정리의궤
첩』에서 인용. 개인 소장.

정리의궤와 능행도　　　행사가 진행되는 동안에 임시 기구인 정리의궤

청(整理儀軌廳)이 구성되었다. 이곳에서는 행사

에 관련된 왕의 명령은 물론 행사에 참여한 사람들, 음식의 종류와 숫
자, 잔치에 들어간 숟가락과 젓가락 개수에 이르는 상세한 내용을 일일
이 기록하였다가 『원행을묘정리의궤』(園幸乙卯整理儀軌)를 간행하였
다. 책머리에는 자세한 그림까지 실려 있어 조선 후기 의궤서의 찬란한
자취를 보여준다.

　책자는 정조의 명에 의해 금속활자로 간행되어 약 200권 정도가 인
쇄되었는데, 그 덕분에 이 책자의 원본이 지금도 여러 국공립 도서관에
소장되어 있다.[7] 책은 전체 본편 6권에 부편 4권으로 구성되어 있고, 본
편 머리권에는 행사 날짜와 주관한 관리의 이름, 그리고 55매에 걸친
그림이 실려 있다. 그림은 행궁의 전모를 비롯해서 봉수당에서 잔치를
여는 모습, 무녀들의 춤과 꽃 장식, 행사에 쓰였던 각종 치장 기물 등이

7 『원행을묘정리의궤』는 규장각,
장서각, 국립중앙박물관 및 국립
중앙도서관에서 소장하고 있으며
개인 소장본도 하나 있다. 이 가운
데 국립중앙박물관 소장본은 그림
이 필사로 되어 있고 개인 소장본
은 목판화에 채색이 되어 있는 점
이 특이하다.

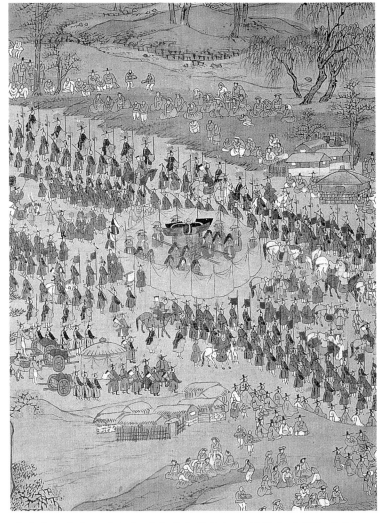

상세히 소개되고 있으며, 서울에서 화성으로 향했던 장대한 행렬을 그
린 〈반차도〉(班次圖)가 60여 매에 걸쳐 수록되어 있다.

『원행을묘정리의궤』의 나머지 권에는 행사에 관한 공문에서 잔치에
진열한 음식 종류까지 모두 빠뜨리지 않고 세밀하게 기록되어 있다. 마
지막의 부편 2권은 화성의 회갑연이 끝나고 다시 그 해 6월에 궁중에서
거행했던 잔치 내용이 들어 있는데 여기에는 다른 행사 기록도 포함되
어 있다. 그 중 하나인 「온궁기적」(溫宮紀蹟)은 사도세자가 왕세자 시
절 온양 온천에 다녀온 일을 기록해 놓았다.

의궤는 조선시대 나라의 중요한 행사가 있을 때마다 제작되었는데, 대부분 17세기 이후의 것들이 전해 오고 있다. 18세기 후반 정조대의 의궤는 내용이 정돈되고 체제가 완벽히 갖추어졌을 뿐 아니라 정교한 그림이 삽입되어 뛰어난 수준을 보여준다. 정조 때 의궤의 압권은 『원행을묘정리의궤』와 『화성성역의궤』라고 할 수 있는데, 앞의 것이 8일 간의 행사를 세밀하게 기록한 것으로 주목을 받는다면, 만 2년 반 동안의 축성 공사 내용을 10권의 책자에 수록한 뒤의 것은 방대한 내용과 치밀한 구성으로 조선시대 의궤의 으뜸으로 꼽는다.

을묘년의 원행은 여덟 폭의 그림으로도 널리 전하고 있다. 『원행을묘정리의궤』에 의하면 행사에 참여한 사람들에게 상을 내리는 항목 중에 진찬도 병풍을 진상한 후 내린 상이라는 대목이 나오고, 여기에는 화원(畫員) 최득현(崔得賢), 김득신(金得臣) 등이 상을 받았다고 한다. 아마도 이 병풍 그림이 《능행도》(陵幸圖)[8]라는 이름으로 전하고 있는 여덟 폭의 그림이 아닐까 추측된다. 《능행도》는 노량진에 설치된 배다리의 장대한 모습에서 화성으로 향하는 행렬 모습, 화성향교에 참배하는 모습 등 을묘년 행사에서 가장 기억할 만한 장면 여덟 가지를 골라 화려하고 정교한 채색화로 그려낸 것이다.

그 가운데는 어가가 지나는 길 주변에 수많은 사람들이 늘어서서 행렬을 구경하는 모습도 있다. 사람들은 뒷짐을 지고 서서 구경하거나 연로 주변에 앉아서 행렬을 바라보는 등 자유로운 모습을 하고 있다. 그 뒤편으로는 목판을 어깨에 메고 사람들에게 먹을 것을 파는 행상과 장난치는 아이들의 모습도 눈에 띈다. 《능행도》를 통해 우리는 당시 왕의 행차가 백성들을 통제하고 접근을 막는 닫혀진 행사가 아니라, 백성에게는 하나의 구경거리를 제공하고 또 임금은 백성에게 친근하게 다가설 수 있는 열린 자리였음을 알 수 있다.

8 《능행도》는 '화성능행도' 또는 '수원능행도'라고도 한다. 이 병풍은 을묘년 원행 행사가 끝난 뒤에 바로 제작에 들어갔던 것으로 보이며 김홍도(金弘道), 이인문, 김득신 등 당대 최고의 화원들이 참여한 것으로 추측된다.

을묘년 화성 행차의 화려한 재현, 화성능행도

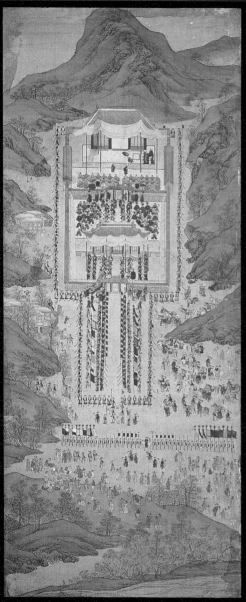

화성성묘전배도(華城聖廟展拜圖)

윤2월 11일. 정조가 화성에서 가진 첫 공식 행사로, 공자의 위패를 모신 화성향교 대성전에서의 전배 모습이다. 가장 뒤쪽의 대성전 위에 큰 차일을 치고 유생들이 주위에 둘러앉아 있으며 향교 외곽으로 수직하는 군사들이 늘어서 있다. 그 외곽에는 행사를 구경하는 백성들의 모습이 보이는데 자유로운 동작이 매우 흥미롭다.

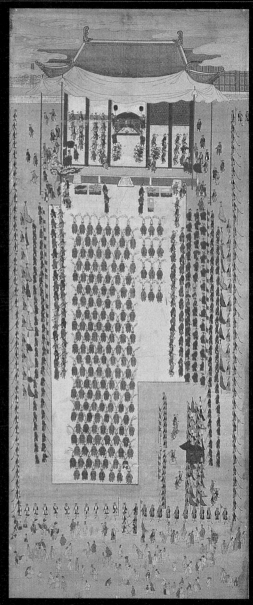

낙남헌방방도(洛南軒放榜圖)

윤2월 11일. 화성에서 문무 양과의 과거 시험을 본 뒤 그 합격자를 발표하고 시상하는 모습이 담겨 있다. 삼면으로 수직 군사가 정연히 둘러싼 가운데 행사 참여자들이 모여 있으며 낙남헌 중앙에 왕을 상징하는 어좌가 놓여 있다. 섬돌 밑에는 합격 증서인 홍패와 어사화, 술과 안주가 놓여 있고 그 앞에 문과 5명과 무과 56명의 합격자들이 머리에 어사화를 꽂은 채 늘어서 있다.

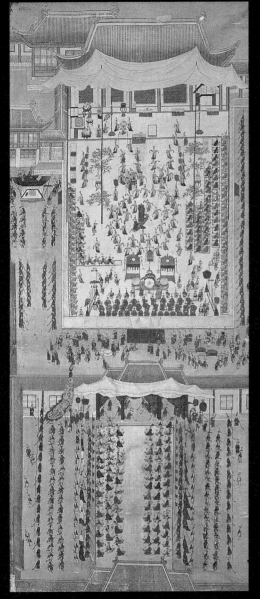

봉수당진찬도(奉壽堂進饌圖)

윤2월 13일, 봉수당에서 혜경궁의 회갑연을 기념해 진찬례(進饌禮)를 올리는 모습이다. 능행의 가장 중요한 행사답게 매우 성대하다. 화면 위쪽에 거대한 차일을 친 봉수당 앞뜰은 온갖 화려한 꽃들로 치장돼 있다. 둥그렇게 모여 춤추는 무희들 주위로 혜경궁의 친척이 둘러앉아 있으며 중앙문 앞에는 문무백관이 동서로 나뉘어 앉아 있다. 마당 중앙을 가득 메운 각종 치장물이 궁중 연회의 호사스런 분위기를 잘 드러내고 있다.

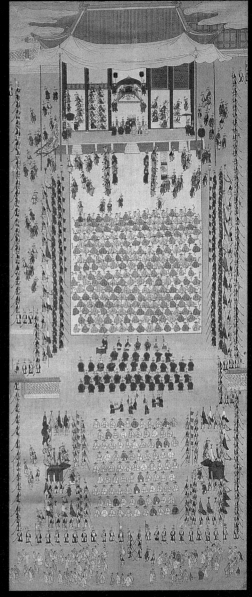

낙남헌양로연도(洛南軒養老宴圖)

윤2월 14일, 낙남헌에서 능행에 수행한 노대신 15명과 화성의 노인 등 총 384명에게 양로연을 베푸는 모습이다. 마당에 시립한 노인들은 모두 노란 수건으로 감싼 지팡이를 들고 있는데, 이것은 노인들의 장수를 기념해서 왕이 직접 내린 것으로 추측된다. 그림의 하단에는 이 행사를 구경하고 있는 일반 백성의 모습이 보인다.

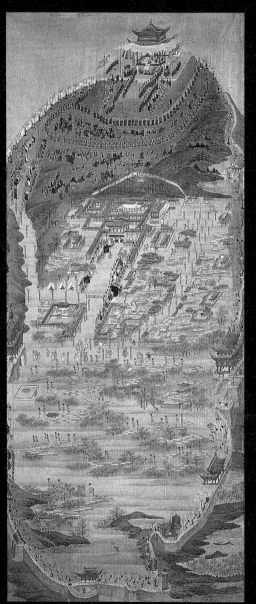

서장대야조도(西將臺夜操圖)
윤2월 12일. 현릉원 전배를 마친 날 저녁 정조가 친히 서장대에 행차해
군사 조련을 실시하는 모습이다. 서장대가 실제보다 크게 과장돼 있으며
그 아래로 화성 성곽 전체가 그려져 있다. 성조 의식은 서장대에서 화포를
쏘면 네 군데 성문에서 응대하는 행사이기 때문에 사방의 성문이 한 그림
에 모두 들어 있다. 성벽에는 일정한 간격으로 깃발이 세워져 있고 군사들
이 도열해 있다.

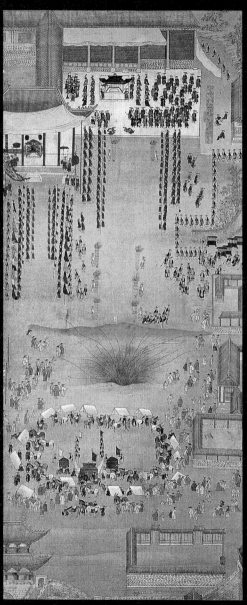

득중정어사도(得中亭御射圖)
윤2월 14일. 왕이 득중정에서 신하들과 함께 활쏘기를 한 다음 저녁에 혜
경궁을 모시고 불꽃놀이를 구경하는 모습이다. 낙남헌에는 왕의 어좌가
마련되어 있으며 득중정 앞에는 혜경궁의 가마가 자리해 있다. 마당에는
매화포가 폭발하여 화려한 불꽃놀이가 펼쳐지고 있다. 이 그림의 제목은
'어사도'이지만 실제 내용은 불꽃놀이가 중심이다.

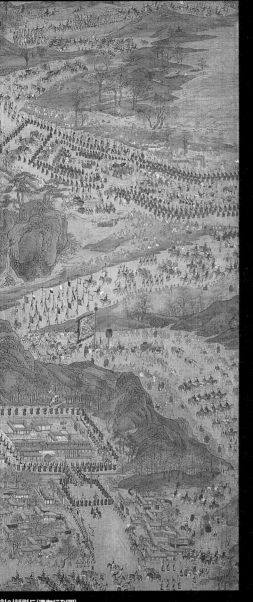

환어행렬도(還御行列圖)

윤2월 15일, 화성행궁을 출발해 서울로 올라오면서 시흥행궁 앞에 다다른 장대한 행렬 모습이다. 행렬이 잠시 멈추고 정조가 직접 혜경궁에게 미음과 다반을 올리는 효성스런 장면을 담고 있다. 지형을 이용해서 6,000명에 달하는 행렬 전체를 한 화폭에 담아 내는 탁월한 구도와 현장감이 잘 살아 있다. 특히 길 양옆에서 구경하는 백성들의 다양하고 재미난 모습은 풍속화로서도 뛰어난 가치를 지닌다.

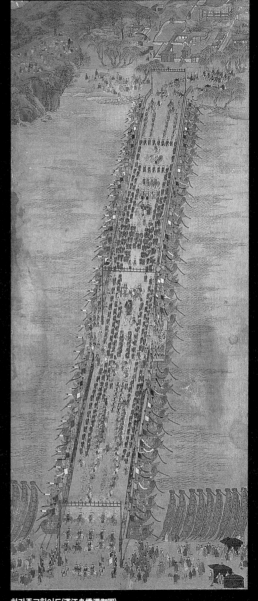

한강주교환어도(漢江舟橋還御圖)

윤2월 16일, 노량진의 배다리를 건너며 서울로 환궁하는 정조와 혜경궁의 행렬 모습으로, 멀리 남쪽으로 용양봉저정을 뒤로하고 혜경궁의 화려한 가마가 배다리 한가운데 홍살문을 막 통과하고 있다. 그 뒤로 정조의 가마가 뒤따르고 있다. 배다리는 36척의 교배선과 240쌍의 난간, 3개의 홍살문으로 이루어졌으며, 가마 앞뒤로 수행하는 군사의 행렬이 장대함을 더해 준다.

3

용주사와 부모은중경

능찰의 건립 | 조선시대에는 불교를 정책적으로 억제했지만 생활 속에 오랫동안 젖어 있던 불교 관습을 다 버릴 수는 없었다. 왕실 사람들 또한 일반인과 마찬가지로 불교에 대한 신앙심을 끊임없이 이어왔다. 나라에서는 공식적으로 사찰 건립을 억제해 왔으나 왕릉을 지키는 능찰(陵刹)만은 예외였다. 능찰은 조포사(造泡寺)라고도 불렸는데, 조포사란 '두부를 만드는 절' 이라는 뜻이다. 대개 왕릉은 인적이 드문 외딴 숲 속에 있는 경우가 많았기 때문에 제사를 지낼 때마다 제수로 올릴 두부를 제공해 줄 사찰이 능 주변에 필요하였다. 이처럼 제수를 장만한다는 것은 왕릉 곁에 절을 만들 수 있는 좋은 구실이 되었다.

능찰에서는 무덤을 관리하고 주변의 풀을 뽑고 다듬는 일도 맡았다. 왕릉을 지키는 능찰이 되면, 그 절에 소속된 승려들은 인근 지역의 관리나 양반들의 횡포에서 벗어날 수 있었고 괴로운 노역에 시달리는 일도 상대적으로 적었으며 승려들의 신분도 보장받을 수 있었다.

조선시대의 대표적인 능찰로는 지금 서울 강남 한복판에 자리한 봉

은사(奉恩寺)를 꼽을 수 있다. 봉은사는 흔히 선정릉이라 부르는 선릉(宣陵: 성종과 계비 정현왕후의 능)과 정릉(靖陵: 중종의 능)의 능찰이다. 지금은 강남의 번화가가 되었지만, 19세기 이전까지 선정릉에서 봉은사 사이는 수목이 울창하고 사람의 출입이 많지 않은 한적한 곳이었다. 봉은사의 승려들은 평소엔 선정릉을 관리하고 제사 때면 두부를 만들어 제수를 장만하곤 했다. 그밖에 남양주에 있는 광릉(光陵: 세조와 비 정희왕후의 능) 주변의 봉선사(奉先寺)와 여주 영릉(英陵: 세종과 비 소헌왕후의 능) 주변의 신륵사(神勒寺)도 모두 중요한 능찰들이다. 이 절들은 나라에서 건물을 지어 주었으며 수리 비용도 대주었다.

용주사(龍珠寺)는 현륭원이 조성된 이듬해인 1790년에 무덤을 지키고 제사 때 제수를 조달할 목적으로 현륭원 오른편의 평탄한 곳에 조성되었다. 본래 이 자리에는 갈양사(葛陽寺)라는 신라 때 창건된 절이 있었다고 하는데, 그 자리에 다시 절을 세운 것이다. 절의 창건을 법으로 금하고 있던 조선시대였으므로 옛 절의 맥을 잇는다는 점이 특히 강조되었지만, 실제로는 완전히 새로운 절을 창건한 것이었다.

용주사는 17세기 이후 오랜만에 지어지는 능찰이었다. 절 짓는 모든 일을 총괄하는 도총섭(都摠攝)으로 전라남도 장흥 보림사(寶林寺)에 있던 스님 보경당(寶鏡堂)이 임명되었다. 보경당은『부모은중경』(父母恩重經)을 강설해서 정조를 크게 감동시킨 인물이었다.

용주사의 건립을 위해서 여러 관청과 각 지방 고을이 공사 비용을 댔으며, 서울이나 다른 대도시 상인들도 돈을 보냈다. 공사는 진위현령을 지낸 조윤식(曺允植)이 감독을 맡았다. 그밖에 전국에서 이름난 승려들이 공사에 참여하였다. 어떤 승려는 집 짓는 일을 도모하는 화주(火主)로, 어떤 승려는 단청을 칠하는 단청 장인으로, 또 다른 승려는 목수로 참여하였다. 한 절을 짓는 데 이렇듯 중앙과 지방 관청의 관리들이 참여하고, 또 민간 상인들이 비용을 대고 전국에서 이름난 승려들이 동참한 예는 많지 않다. 이것은 모두 왕이 용주사의 창건에 각별하게 관심을 쏟았기 때문에 가능한 것이었다.

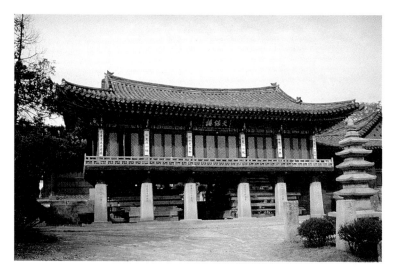

절을 세우면서 일에 참여하기를 권하는 권선문은 당대에 문장가로 이름을 날린 이덕무(李德懋)가 썼으며, 절이 완성된 후 대웅보전의 상량문은 채제공이 직접 썼다. 용주사를 짓는 사업은 시골의 한 능을 지키는 단순한 사찰 창건 공사가 아니고 나라 전체의 관심거리였다.

창건할 당시에 용주사는 법당인 대웅보전, 제각(祭閣)인 호성전(護聖殿), 극락전(極樂展), 칠등각(七燈閣) 외에 선당인 만수리실(曼殊利室), 승당인 나유타료(那由他寮)가 지어졌고, 누문인 천보루(天保樓)와 외삼문을 비롯한 출입문 등이 갖춰졌다. 이 가운데 제각은 사도세자의 위패를 모신 건물로, 일반 사찰에서는 보기 어려운 건물이었다.

1851년에는 서별당(西別堂)이 건립되었고, 1894년에는 지장전(地藏殿)이 신축되었는데, 여기에는 인근의 만의사(萬儀寺)에서 가져온 지장보살상을 비롯한 여러 불상이 봉안되었다. 그후 한국전쟁 때 호성전이 소실되었으며 칠등각도 사라졌다.

용주사 대웅보전의 장엄

현재 용주사는 비교적 창건 당시의 모습을 잘 유지하고 있다. 용주사는 화성시 안녕리의 우거진 숲 사이 평탄한 곳에 남향하고 있고, 그 왼쪽으로 융릉(隆陵)과 건릉(建陵)이 있다. 이 절의 전체적인 인상은 여느 산간의 작은

절과는 사뭇 다르다. 정문인 외삼문은 3칸의 평
대문 좌우로 낮은 행각이 일직선으로 길게 이어
져서 마치 시골 관아의 정문을 연상시킨다. 절의
한가운데에 있는 천보루는 정면 5칸의 장대한 2
층 누각 건물인데, 아래층은 사방이 개방되고 네
모반듯하게 잘 다듬은 높은 돌기둥이 늘어서 있
다. 이렇게 사람 키 정도 되는 높은 돌기둥을 잘

다듬어 세운 것도 조선시대 산 속의 절에서는 찾아볼 수 없는 모습이
다. 천보루의 좌우에는 완전한 대칭으로 선당과 승당이 놓여 있고, 천
보루에서부터 선당과 승당 사이는 판자로 벽을 댄 행각이 연결되었다.
이런 행각도 다른 절에서는 좀처럼 보기 어려운 것이다.

왜 용주사에는 이처럼 여느 산간 절에서 찾아보기 어려운, 마치 관청
건물을 연상시키는 부분들이 만들어졌을까? 의문의 해답은 바로 이 절
이 지어진 과정에서 찾을 수 있다. 중앙과 지방 고을 수령을 비롯해서
각 관청에서 공사 비용을 댄 데다 현령을 지낸 인물이 공사를 총괄한
만큼 실제 공사 과정에서 관청에서 일하던 목수나 석공들의 참여가 있
었을 것이며, 이런 여건들이 결국 사찰 건물에 관청 냄새를 만들었다고
추측된다.

대웅보전은 나라의 힘으로 정성 들여 지은 법당답게 화려하고 장중

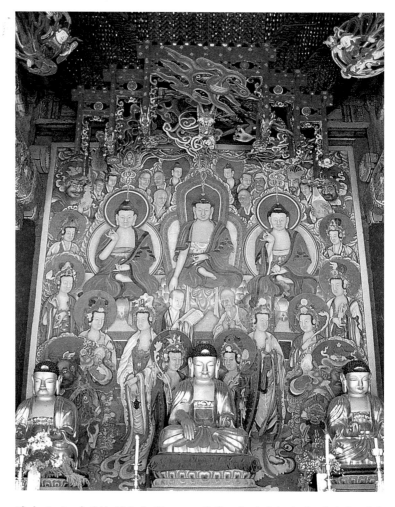

하다. 높은 장대석 석축을 두고 그 위에 3칸 법당을 우뚝 세웠다. 처마 밑에는 화려한 다포식 공포가 꾸며지고 세부에는 용이나 봉황을 새긴 장식이 화려함을 더해 준다.

법당 내부에는 석가모니불을 가운데 두고 약사여래불과 아미타불이 협시하는 소위 삼세불을 모셨고 그 곁에 작게 관음보살상을 봉안하였다. 삼세불은 조선 후기 대웅전에 가장 흔하게 봉안된 불상들이다. 금빛으로 치장한 불상도 장엄하지만 불상 뒤에 걸린 탱화도 주목을 요한다. 탱화는 석가모니를 중심으로 여러 부처들이 둘러싸고 있는 모습인데, 채색이나 그림 표현에서 서양화의 영향을 받은 작품으로 평가된다.

부처님 얼굴에 명암법이 사용되고 색조도 전통적인 적색과 녹색 위주에서 벗어나 옅은 청색이나 갈색이 사용되는 등 아마추어의 눈에도 색다른 느낌을 알아차릴 수 있다. 이 탱화는 단원 김홍도(檀園 金弘道)의 작품이라고 전해 오지만 단정할 만한 근거가 부족하며 와전의 가능성도 점쳐진다.

부모은중경의 간행 용주사가 창건된 후 이곳에는 『부모은중경』 목판본이 제작, 봉안되었다. 『부모은중경』은 본래 불교의 경전에 속하지 않았지만 조선시대에 일반에 널리 유행하면서 불교 경전의 하나로 취급되었다. 이 경전의 도입부에는 부모의 은혜를 되새기는 부처님의 일화가 소개되어 있고 이어서 잉태부터 출산과 양육, 성장에 이르기까지의 부모의 열 가지 은혜와 보은의 막중함을 강조하며, 끝으로 효도의 결과를 보여주는 내용으로 구성되어 있다.

가장 중심이 되는 부분은 부모의 열 가지 은혜이다. 품에 품고 지켜주는 은혜, 해산날에 고통을 이기는 은혜, 자식을 낳고 근심을 잊는 은혜, 쓴 것을 삼키고 단 것을 먹이는 은혜, 진자리 마른자리 가려 누이는 은혜, 젖을 먹여 기르는 은혜, 깨끗이 씻어주는 은혜, 먼 길을 떠났을 때 걱정하는 은혜, 자식을 위해 나쁜 일까지 하는 은혜, 끝까지 불쌍히 여기고 사랑해 주는 은혜이다.

일반적으로 『부모은중경』에는 여러 가지 삽도(揷圖)가 들어 있는데, 용주사에 봉안된 목판본은 당대에 이름난 화가 단원 김홍도가 그 제작 과정에 참여한 것으로 알려져 있다. 이 경전은 이전 판본에 실린 그림의 표현 방식과는 달리 건물 전체를 위에서 내려다보는 시각으로 세부를 잘 다듬고 정원이나 담장들을 적절히

용주사판 『부모은중경』 부모의 열 가지 은혜가 실려 있는 『부모은중경』으로 용주사에 봉안된 목판본의 제작 과정에 단원 김홍도가 참여했다고 한다.

용주사 삼층석탑 1981년에 세워진 탑으로 1층 탑신부에 『부모은중경』이 새겨져 있다. ⓒ 김성철

삽입하여 화면이 풍부해졌다는 평을 받고 있다. 용주사에는 정조 사후에도 동판과 석판으로 『부모은중경』이 제작되어 봉안되었다.

용주사와 『부모은중경』의 이야기는 그것으로 끝나지 않고 20세기에도 계속 이어졌다. 1981년에는 호성전이 있던 자리 앞에 삼층석탑을 세우고 1층 탑신에 『부모은중경』의 그림과 내용을 새겨 넣었으며, 호성전터에 지었던 서고 건물의 용도를 바꿔 지금은 장조(莊祖: 사도세자)와 정조의 위패를 봉안한 제각으로 이용하고 있다.

정조는 특별히 불교에 대한 신심을 피력하지는 않았지만, 이곳 용주사와 관련해서는 부처님의 은덕을 칭송하는 기복(祈福)을 하는 데 주저하지 않았다. 화성 축성이 끝나던 1796년에 성조는 손수 불교식 가사체로 된 「봉불기복게」(奉佛祈福偈)를 지었는데, 용주사의 창건과 부처님을 모신 내력, 그리고 불은(佛恩)을 칭송하는 내용이 담겨 있다. 이 기복게 역시 청동제의 정성스런 액자로 만들어져서 지금까지도 용주사에 보관되어 오고 있다.

이렇듯 정조는 유교 국가의 군주로서 유교 경전의 교리에도 밝은 반면 부친의 기복을 비는 데서는 사회적 관습의 틀을 벗어날 수 있는 자유로운 마음을 지니고 있었다.

4

화령전과 융릉, 건릉

정조의 갑작스러운 죽음 팔달산 아래 새로이 건설한 화성을 시대에 걸맞은 경제 신도시로 키워 왕권 강화를 위한 배후 도시로 삼고자 했던 정조는, 그 꿈을 미처 실현하지 못하고 49세가 되던 1800년에 갑작스럽게 세상을 떴다. 5월까지만 해도 건강했던 왕은 6월 10일경에 생긴 종기로 인해 건강이 급격히 악화되어 27일쯤에는 거의 의식을 잃는 정도가 되었고 급기야 28일에 숨을 거두고 말았다.

정조의 죽음은 모든 일의 중지를 뜻했다. 정조는 1804년, 세자가 15세가 되고 혜경궁의 칠순이 되는 갑자년에 왕위를 물려주고 자신은 화성에 머물고자 구상했으나 그 모든 계획 또한 수포로 돌아갔다.

이제 화성에는 정조의 지극한 효성만이 그대로 남아서 도시의 정신을 유지해 오고 있다. 또한 정조의 지극한 효성은 후손들에 의해 그 자신에게로 바쳐지고 있다. 우선 화성 한가운데는 정조의 어진(御眞: 임금의 초상화)을 모신 화령전(華寧殿)이 들어섰으며 현륭원 옆에는 그의 무덤이 모셔졌다. 이제 화성은 정조가 꿈꾸었던 상업 도시보다는 정조가

화령전 순소가 성조의 지극한 효성을 기리기 위해 세운 건물로 정조의 어진을 모신 영전이었다. '雲漢閣'(운한각) 현판은 순조의 어필이다. ⓒ 김동욱

몸소 행했던 효성이 강하게 지배하는 효의 도시로 탈바꿈하였다.

정조의 영전, 화령전

화령전은 정조의 초상화를 모신 영전(影殿)이다. 조선시대에는 돌아가신 선왕의 위패를 종묘에 모셨지만 그와 별도로 선왕의 초상화를 따로 모셔 두고 예를 올리는 것이 관습화되어 있었다. 종묘 제례와 달리 영전에서는 초상화의 주인공에게 생전과 동일한 형식으로 예를 표하였다.

종묘가 선왕의 혼령을 모셔 놓고 의식을 거행하는 곳이라면, 영전은 선왕이 생존해 있던 때를 그리워하며 초상화를 모시는 곳이었다. 조선시대의 대표적인 영전으로는 도성 남쪽에 있던 영희전(永禧殿)[9]이 있다. 영희전에는 조선의 역대 임금의 영정이 모셔져 있었고, 궁궐 내에도 선원전(璿源殿)[10]이 영전의 역할을 하였다. 영전은 지방에도 간혹 조성되었는데, 영조 때 숙종의 영전으로 지은 장령전(長寧殿)과 영조의 영전이 된 만령전(萬寧殿)이 그 대표적인 예이다.[11]

9 영희전은 지금의 중부경찰서 자리에 있던 영전으로 도성 남쪽에 있었기 때문에 남전(南殿)이라 불렸다. 연산군이 생모 폐비 윤씨의 사당을 세웠던 곳으로 인조 때부터 영전으로 사용되었다. 궁궐 밖 영전 중 가장 규모가 컸으나 1895년에 영정들을 궁궐 내로 모두 옮기고 제사를 폐하였다.

10 창덕궁의 선원전은 본래 효종이 대비를 위해 지은 만수전의 부속 건물이었으나 숙종 때 만수전이 화재로 소실되자 건물의 용도를 영전으로 바꾸었다. 1925년 신선원전이 지어질 때까지 궁궐 내 영전으로 중요시되었다.

정조가 승하하자 나라에서는 바로 이듬해에 정조가 그토록 심혈을 기울여 조성한 화성에 왕의 영전을 짓도록 하고 그 명칭을 화령전이라고 하였다. 지금도 남아 있는 이 건물은 단정한 외관과 안정된 비례 감각, 치밀하게 가공된 세부와 질서 정연한 공간으로 구성되어 있어 18세기 목조 건축의 진수를 보여주는 명작으로 평가받고 있다.

화령전은 낙남헌에서 빤히 바라다보이는 성내 서쪽에 자리잡고 있으며, 반듯한 울타리 안에 직선 축을 살려 외삼문과 내삼문을 두고 그 안에 장대석 기단 위에 정당을 세우고 정당 뒤로 복도각을 연결해서 이안각(移安閣)을 두었다. 정조의 생신을 비롯해 중요한 절기가 되면 화성유수가 이곳에서 제례를 올렸다. 간혹 후대의 왕들이 융릉이나 건릉에 들를 때면 역시 이곳 화령전에도 전배하였다.

화령전의 합자 정조의 어진은 화려한 당가 대신 간소한 합자에 모셔졌다. 지금 화령전에 남아 있는 정조 어진은 근래에 새로 그려진 것이다. ⓒ 김동욱

화령전 공역이 진행되자, 조심태의 후임으로 임명된 화성유수 이만수(李晩秀)가 영전을 모실 시설에 대해 왕에게 의견을 올렸다. "선대왕(정조)께서 베옷을 입고 낮은 궁실에 거처하여 검소함을 보이신 성덕은 백왕(百王)보다 탁월하였습니다. …… 전내에 당가(唐家)[12]를 설치하지 않고 합자(閤子: 초상화를 모신 틀)를 설치하되 주합루의 예에 의거하는 것이 좋을 듯합니다"는 내용이었다. 당시 수렴청정을 하던 정순왕후는 그대로 하도록 허락했다. 그렇게 해서 화령전에서는 당가를 하지 않고 합자를 설치하였는데 이는 화령전이 지방 영전인 점에서 도성 내의 영전보다 그 격식을 낮춘 것이기도 했다.

화령전 정당에는 흥미로운 부분이 또 하나 있다. 정당의 건물 뒤편으로 가면 기단 한가운데에 커다란 아궁이가 있고 좌우에 연기가 빠져나

11 장령전과 만령전은 강화부 관아 뒤편 언덕에 있었다. 정조 3년 (1779)에 만령전의 영조 어진을 장령전에 함께 봉안하였다고 하는데, 두 건물 모두 20세기 초에 사라졌다.
12 닫집이라고도 한다. 궁궐이나 사찰 등의 보좌나 불좌 위에 지붕 모양으로 씌운 옥개로, 대개 요란한 치장을 하였다.

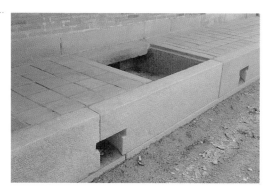

화령전 뒤에 설치된 아궁이 정조의 어진을 모신 합자 부분의 구들을 데우기 위한 아궁이로, 이를 통해 초상화의 주인공을 살아 있을 때와 마찬가지로 정성껏 모시고자 하는 효 정신을 읽을 수 있다. ⓒ 김동욱

오도록 한 네모난 홈이 보인다. 이것은 실내에 온돌이 설치되어 있음을 보여주는 증거이다. 그런데 정당 내부의 바닥은 모두 마루로 되어 있다. 과연 어디에 온돌이 있었던 것일까?

이 궁금증은 아궁이를 통해서 마루 밑을 들여다보면 풀어진다. 바로 실내 뒤편에 합자를 모신 1칸 정도의 크기에만 구들이 설치되어 있는 것이다. 영전은 초상화의 주인공을 살아 있는 동안처럼 모시고자 하는 곳이므로, 화령전에는 실내의 넓은 공간 중 유독 어진을 봉안한 부분에만 훈기가 유지되도록 바닥 아래에 구들을 설치해 놓은 것이다. 이런 정성이 바로 효의 기본이다.

합자 아래 설치되었던 온돌은 고종 9년(1872)에 지금처럼 마루로 고쳐졌다. 이유는, 온돌은 가열될 경우 자칫 화재로 이어질 위험이 있기 때문이라는 것이었다. 고종 시대에 와서는 비록 초상화지만 살아생전처럼 찬 기운을 피하도록 해야 한다는 예전의 생각 대신에 화재를 예방한다는 현실적 사고가 우선한 셈이다.

융건릉으로 가는 숲길 이웃한 융릉과 건릉으로 가는 숲길은 소나무가 시원하게 뻗어 있다.(옆면) ⓒ 김성철

13 묘호는 임금이 죽은 뒤에 정하는데, 일반적으로 '조' 는 왕조를 처음 열거나 그에 준하는 공로가 있는 경우에만 붙였으며, '종' 은 그 뒤를 이은 왕에게 붙였다. 철종 때 순종(純宗)을 순조로 바꾸어 정하면서 묘호를 높이는 풍조가 생겼다. 지금 우리가 알고 있는 왕의 명칭은 이렇게 후대에 와서 묘호를 격상시킨 결과이며, 특히 1899년에 고친 묘호가 많다.

융릉과 건릉 정조가 숨을 거둔 것은 1800년 6월 28일이었다. 6일 후인 7월 4일에는 창덕궁 인정문에서 순조가 즉위하였다. 그 이틀 후에 선왕의 묘호(廟號)를 정하는 동시에 능호(陵號)를 건릉(健陵)으로 정했다. 군주로서의 굳센 기상을 나타내는 능호였다. 당시 정조의 묘호는 정종(正宗)이었는데 대한제국을 선포한 고종 황제가 광무 3년(1899)에 사도세자를 장조(莊祖)로 높이고 정종 역시 정조라 칭했으며 순조의 아들로 왕에 추존되었던 익종(翼宗) 역시 문조(文祖)로 고쳐 왕실의 묘호를 격상시켰다.[13]

며칠 후 산릉의 위치가 결정되었는데, 바로 부친의 묘소인 현륭원의 동쪽 둘째 산등성이로, 이곳은 구 수원읍의 강무당(講武堂)터였다. 능호가 지어지고 무덤터가 결정되었지만, 실제 건릉에 관을 쓰는 하현궁

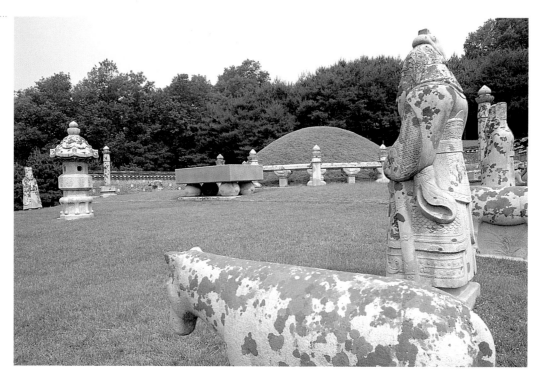

건릉 전경 건릉은 정조와 효의왕후의 합장릉이다. 정조의 무덤은 처음에 아버지 사도세자 무덤의 동쪽에 모셔졌으나 자리가 좋지 않다는 여론 때문에 효의왕후가 죽은 후 현륭원의 서쪽 옛 수원향교가 있던 자리로 이상하면서 합장하게 되었다. ⓒ 양영훈

14 정자각은 왕릉 앞에 세우는 건물로, 무덤을 바라보며 제례를 치르는 곳이다. 보통 3칸의 제례용 건물이 있고 그 앞으로 2칸의 빈 공간을 만들어 제례시 사람들이 도열하도록 했는데, 이 때문에 집 모양이 丁자처럼 되었다.

(下玄宮)은 11월이 되어서야 거행되었다. 무덤을 만드는 작업은 이미 8월 말에 완성되었지만 9, 10월 중에는 산릉을 거행할 길일(吉日)이 없었기 때문이다. 결국 11월 6일에 관을 내리고 무덤을 완성했다.

건릉을 조성한 후 한두 가지 문제가 생겼다. 능을 꾸미고 한 달도 채 지나지 않아서 정자각(丁字閣)[14]에 탈이 났다. 건물에 어떤 문제가 발생했던 것으로 보이는데, 이 때문에 능을 지키는 수릉관이 파직당하고 산릉도감의 당상은 관직을 깎이는 벌을 받았다. 순조 4년(1804) 여름에는 봉분 위에 덮인 사초(莎草)가 비에 무너지는 변이 생겼다. 현장을 다녀온 신하는 봉분이 너무 높고 가파르게 되어 무너졌다고 보고하였다. 결국 건릉개수도감(健陵改修都監)을 두어 한 차례 큰 손질을 했다.

이후에도 건릉에 대해서 "자리가 좋지 않아 신민들이 마음 아파하고, 억울해 하고 있다"는 말이 돌았다. 순조 21년(1821)에 마침 정조 비 효의왕후가 죽자 왕과 합장하기로 하고 새로운 자리에 무덤을 다시 쓰기로 하였다. 새 후보지로는 경기도 북쪽의 교하와 현륭원의 서쪽 구 수

원읍의 향교가 있던 자리 두 곳이 거론되었고, 마침내 옛 수원읍의 향교터로 옮기기로 하였다. 능의 이전은 순조 21년 9월에 이루어졌다.

순조는 즉위 4년째부터 건릉과 현륭원 전배를 시작해서 이후 도합 아홉 차례 전배를 했다. 전배 때는 반드시 화령전에 들러 절 올리는 것을 빠뜨리지 않았고 화성행궁에 머물면서 고을을 살펴보는 것도 잊지 않았다. 정조가 시작한 현륭원 전배는 이처럼 다음 대에도 이어졌다.

뒤를 이어 후대의 왕들이 건릉과 현륭원에 직접 내려온 것은 헌종이 두 번, 철종이 세 번이었고, 그 다음 고종이 즉위하면서도 왕의 친제는 몇 년에 한 번 정도였다. 다만, 고종은 1899년에 와서 사도세자를 왕으로 추존하는 승격 작업을 벌였다. 그에 따라 현륭원은 융릉(隆陵)으로 바뀌었다.

건릉의 석호 문인석과 무인석 뒤에 세워져 있는 석물로, 사진은 건릉의 석호 중 하나이다. ⓒ 김성철

사도세자, 즉 장조에게는 후궁인 숙빈 임씨(肅嬪林氏) 사이에서 은언군(恩彦君)과 은신군(恩信君)이라는 두 아들이 있었고, 고종은 은신군의 증손자였기에 그 가계(家系)로 보면 장조와 가까운 관계였다. 따라서 그 직계가 되는 사도세자를 왕으로 추존하는 것은 왕실의 위상을 보태는 데 도움이 되는 일이었다.

지금 건릉과 융릉은 넓은 수목 한가운데 좌우에 나란히 남향해서 자리잡고 있다. 살아 생전에 부친에 대해 극진한 효성을 보였던 정조는 사후에도 부친 곁에 나란히 누워 지극한 효성과 두터운 부자의 정을 전해 주는 듯하다.

1950년대의 동북공심돈

1950년 6월 한국전쟁이 일어나고 그로부터 3년간 밀고 밀리는 공방전이 이어지면서 수원은 치열한 전투의 한복판에 놓이게 되었다. 이 와중에 화성의 북문과 동문이 폭격을 맞아 문루가 파괴되었으며 시내 곳곳도 폭격과 화재의 재난을 당하였다.

역사와 문화가 살아 있는 세계 속의 도시

화성 성곽은 1997년에 유네스코가 제정한 세계문화유산으로 등재되었다. 세계문화유산이란 1972년에 유네스코가 전 세계에 있는 인류 문명의 주요한 문화유산과 자연유산에 대하여 이를 보호·보존하고 소개해 나가는 것을 목적으로 설립한 세계유산위원회에서 선정한 대상을 가리킨다.

화성은 1970년대에 많은 부분이 복원되었기 때문에 세계문화유산 등록시 그 복원 과정에서 얼마나 진실성이 유지되었는지가 평가의 관건이 되었다. 이 점은 세계문화유산의 등록을 위해 유네스코에서 파견되어 화성을 방문한 조사자가 특별히 관심을 갖고 살핀 부분이다. 화성은 많은 부분을 복원했음에도 불구하고 어떠한 결점도 발견되지 않았다. 왜냐하면 화성에는 복원의 진실성을 뒷받침해 줄 수 있는 『화성성역의궤』가 있었기 때문이다. 마침 이 책자의 복본을 손에 쥔 조사관은 그 방대하고 상세한 자료에 경탄을 금치 못하였다.

1

정조 이후 화성의 변천

세도정치 속의 화성 | 정조의 뒤를 이어 즉위한 순조의 나이는 11살이었다. 왕실의 어른은 순조의 증조할머니뻘 되는 정순왕후(貞純王后)[1]였다. 영조의 계비인 정순왕후는 그의 친정 세력인 노론을 등에 업고 사도세자를 죽이는 데 앞장을 섰기 때문에 정조가 왕이 된 이후에는 숨죽이고 하루하루를 보내야 했다.

정조 사후 정순왕후가 왕실의 최고 어른이 되자 정권은 다시 왕후의 주변 세력권에 들어갔고, 정조의 총애를 받던 신진 인사나 정순왕후의 반대 세력에게는 가혹한 탄압이 가해졌다. 사교금압(邪敎禁壓)[2]이라는 명분으로 200여 명의 천주교 신자들이 죽고 많은 사람들이 유배되는 과정에서 반대 세력은 정계에서 제거되었다. 순조는 1802년에 안동 김씨 김조순(金祖淳)의 딸을 왕비로 맞아들였는데, 그후 그 인척들이 정부의 요직을 독차지하면서 안동 김씨의 세도정치가 시작되었다.

이런 정치적인 격변 속에서 정조가 추진하고자 했던 화성의 진흥책은 서서히 퇴색되어 갔으며 화성은 차츰 하나의 지방 도시로 전락해 갔다. 순조 2년(1802)에는 화성을 수호하고 화성의 도시 위상을 높이는

1 정순왕후는 1759년, 15세의 나이로 66세의 영조와 혼인하였으며 둘 사이에는 소생이 없었다. 당시 왕실에는 사도세자가 왕세자로 있었고 혜경궁 홍씨는 새 왕후보다 열 살이 많았다. 정순왕후는 사도세자와 틈이 생겨 세자를 지지하는 시파를 미워하고 세자를 죽음으로 몰고 간 벽파를 옹호하였다. 정조 사후에 수렴청정을 하면서 정치력을 발휘해 정조의 측근을 몰아내는 데 힘을 쏟다가 1805년에 61세의 나이로 세상을 떴다.

데 큰 몫을 담당했던 왕실의 친위부대인 장용외영이 폐지되었다.

그러나 유수부로서의 화성의 도시 위상은 그대로 유지되었다. 화성은 여전히 경기도의 네 유수부 가운데 하나였으며, 화성유수는 정2품 당상관의 지위를 계속 유지했다. 임금의 화성 현륭원 전배도 계속되었고 정조의 무덤인 건릉 또한 중요한 참배 대상이 되었다. 또한 정조의 어진이 봉안된 화령전에도 참배가 이어졌다. 참배는 몇 년에 한 번씩 간헐적으로 이루어졌지만 왕의 행차가 갖는 의미는 매우 컸기에 화성은 여전히 왕실이 소중히 하는 고을로 존속할 수 있었다. 특히 임금의 친제(親祭)가 있을 때는 대개 문·무과의 별시가 거행되었기 때문에 화성은 여전히 주변 고을민들의 주목을 받았다.

순조는 1804년, 1806년, 1807년에 잇달아 건릉과 현륭원에 전배하면서 매번 별시를 치렀다. 또한 화령전에 대해서도 각별히 관심을 베풀었다. 화령전을 관리하고 철 따라 정조의 어진에 제례를 행하는 것은 화성유수의 중요한 임무 중의 하나이기도 했다.

경제적인 면에서도 화성은 지리적인 이점 덕분에 그다지 위축되지 않았다. 특히 시장 활동이 활발해서 경기도의 주요한 상품 유통의 중심지 역할을 하였다. 남문 밖에서 열린 수원장(남문시장)은 경기도의 손꼽히는 큰 시장의 하나였으며, 인근 오산이나 발안, 안중의 상권과 연결되었다. 인구도 크게 줄지 않아서 1831년 『수원군읍지』에 기록된 성내 호구는 1,347호였다.

비록 정치적인 위상은 약화되었지만 삼남 요로에 자리잡은 화성은 여전히 번영을 누릴 수 있었다. 19세기 중반까지도 화성은 정조가 이룩해 놓은 원대한 꿈의 잔영이 남아 있었다.

수원팔경　19세기 중반까지 경기도 굴지의 도회지로 자리잡은 화성의 모습은 지금도 수원에서 회자되고 있는 수원팔경[3]의 노래를 통해 짐작해 볼 수 있다. 수원은 1793년에 왕명으로 그 명칭을 화성으로 고쳤지만 여전히 사람들 사이에서는 수원이라는 이름으로 통

2 흔히 신유박해로 불리는 사교금압은 수렴청정하게 된 정순왕후의 세력을 업고 영조 때 실권을 잡았던 벽파가 천주교의 금지를 내세우며 남인 시파를 정치적으로 탄압한 일을 일컫는다. 이로 인해 중국인 주문모(周文謨)와 이승훈(李承薰), 정약종(丁若鍾) 등이 참수당했으며 사도세자의 서자인 은언군이 사약을 받고 죽었으며 정약용이 강진으로 유배되는 등 많은 순교자와 유배자를 냈다.

3 팔경을 노래하는 전통은 중국에서 시작되었다. 중국의 대표적인 팔경은 샤오샹(瀟湘)팔경이다. 후난(湖南)성 둥팅(洞庭)호 남쪽의 샤오수이(瀟水)와 샹수이(湘水)가 합쳐지는 곳에 악양루를 비롯한 빼어난 경관과 아름다운 건물이 자리잡고 있어 일찍부터 노래와 그림이 전해 왔다. 우리나라에서는 관동팔경이 이름을 날렸다.

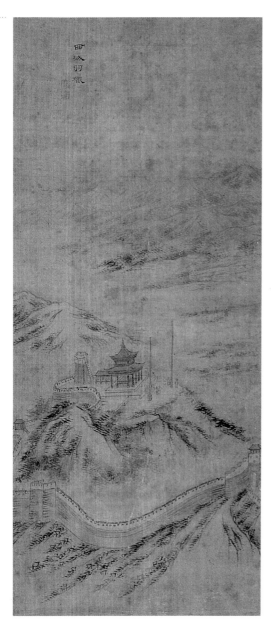
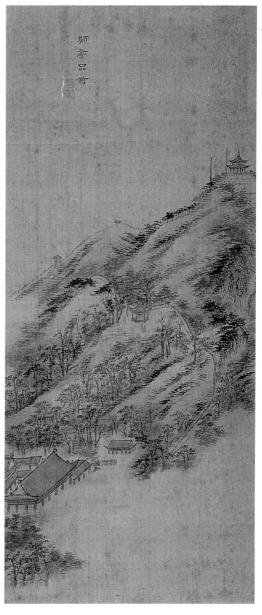

서성우렵과 한정품국 오른쪽의 서성
우렵은 서장대 건너편 화서문 밖 들판
에서 가을 사냥이 한창인 모습이며, 왼
쪽의 한정품국은 화성행궁 뒤 미로한정
(未老閒亭)에서 국화를 감상하는 모습이
다. 김홍도가 그린 수원추팔경의 일부
로 전한다. 서울대학교 박물관 소장.

용되고 있었다. 수원 주변 8곳의 아름다운 경치를 골라 감상하고 노래
하는 전통은 화성 신도시가 축조되면서부터 시작되었으며 그후 19세기
를 지나면서도 줄곧 이어졌다.

화성에는 축성이 완성되면서 바로 수원춘팔경과 수원추팔경의 경치

좋음이 노래되었으며 이는 그림으로까지 그려졌다. 화성 축성의 낙성연이 벌어졌을 때 춘팔경과 추팔경을 그린 두 개의 병풍을 만들어 행궁에 두었다고 한다.

춘팔경은 아지랑이가 피어오른 화산의 정경, 맑은 날 물안개가 낀 수원천(대천) 풍경, 꽃놀이가 한창인 매향교, 뽕나무 숲이 아름다운 길야(吉野), 향음주례(鄕飮酒禮)가 행해지는 신풍루, 농요소리가 드높은 대둔 들녘, 말들이 뛰노는 영화역, 연꽃 사이로 물새가 노니는 광경이다.

추팔경은 물살이 장쾌한 화홍문, 벼가 누렇게 익은 만석거 주변, 용연에 뜬 밝은 달, 저녁 별이 찬란한 구암, 가을 사냥이 한창인 화서문 밖, 활쏘기가 한창인 동장대, 국화꽃이 한창인 한정(閒亭), 늦가을 화양루의 눈 구경이다.

병풍으로 만들어졌다는 수원 춘팔경·추팔경 그림은 지금은 전하지 않지만, 김홍도의 작품 중 '서성우렵'(西城羽獵)과 '한정품국'(閒亭品菊)이 바로 수원추팔경 가운데 '가을 사냥이 한창인 화서문 밖'과 '국화꽃이 한창인 한정'을 그린 것이라 한다.

축성이 이루어지던 시점에서 만들어진 수원의 춘팔경과 추팔경은 화성 축성이 끝난 후 사람들 사이에서 더러는 잊혀지고 더러는 새로운 것이 덧붙여져서 '수원팔경'으로 완성되었다. 지금 널리 알려져 있는 수원팔경은 다음과 같다.

첫째, 팔달청람(八達晴嵐). 아지랑이가 피어오르는 팔달산을 일컬으며 팔달모운(八達暮雲)이라고도 한다.

둘째, 화홍관창(華虹觀漲). 화홍문 일곱 수문의 물보라.

셋째, 용지대월(龍池待月). 용연에서 바라보는 월출.

넷째, 남제장류(南提長柳). 수양버들이 길게 늘어선 화산 남쪽의 저수지 모습.

다섯째, 북지상련(北池賞蓮). 만석거에 핀 연꽃.

여섯째, 서호낙조(西湖落照). 축만제 드넓은 못의 해질 무렵 풍경.

일곱째, 광교적설(光敎積雪). 광교산에 쌓인 흰 눈.

여덟째, 화산두견(花山杜鵑). 화산의 두견새 울음소리.

수원군 시절의 쇠퇴 | 19세기 중반까지 대도시의 면모를 유지하던 화성은, 19세기 말에 들어와서 도시 위상이 격하되었으며 일제강점기를 거치면서 타 지역의 도시 성장에 비해 상대적으로 침체를 겪었다. 1895년에 화성부는 전국적인 행정 개편의 일환으로 수원군으로 명칭이 바뀌었으며 경기도 관찰부의 소재지가 되었다. 그러다가 1910년(순종 4)에 경기도 관찰부가 서울로 이전되면서 수원면으로 바뀌었으며 도시의 위상도 결정적으로 낮아졌다. 이러한 도시의 위상 변화는 그대로 인구에 영향을 미쳐서, 1899년에 읍지에 기록된 성내 인구는 1천 호가 안되는 956호로 감소했다.

1910년에는 화령전에 모셔졌던 정조의 어진마저 서울로 이봉(移奉)되어 수원은 100년 이상 유지되던 어진 봉안 도시로서의 명예마저 잃게 되었다. 정조의 어진이 수원을 떠나던 날 수원 사람들은 땅을 치며 통곡하였다고 전해 온다.

그나마 다행스럽게도 경부선 철도가 수원을 경유하게 되었는데, 이로 인해 수원은 새로운 시대의 변화에 호흡을 같이할 수 있었다. 수원역사(驛舍)가 도시의 서쪽 외곽에 자리잡으면서 남문에서 수원역을 잇는 가로변이 새로운 시가지로 성장했다. 다만 이 일대의 중심지는 일제강점기가 되면서 대부분 일본인의 차지가 되었다.

이 시기 수원의 도시 면모는 20세기 초에 화성 일대를 측량해서 만든 〈지형도〉(地形圖)와 〈지적도〉에서 짐작해 볼 수 있다. 1916년에 1만 분의 1로 작성된 수원의 〈지형도〉를 살펴보면, 수원은 북문과 남문을 잇는 가로를 중심으로 가로변과 시가지를 형성하고 있다. 하천을 따라 길게 형성된 시가지는 남문 밖인 수원천과 구천이 만나는 지점까지 연장되어 있다. 이에 비해서 성내 동쪽은 시가지가 거의 형성되지 않고 논밭으로 남아 있으며, 북문 밖 역시 논밭으로 전개되어 있다. 북문 밖에

서도 영화역 주변에는 독립된 작은 주거지가 하나 조성되어 있다.

물론 1910년대에 이 정도의 시가지를 형성한 것은 당시 다른 지역의 도심부와 비교해 볼 때 결코 뒤떨어지지 않는다. 서울이나 평양, 대구 또는 20세기에 들어와 갑자기 팽창한 인천이나 원산에 비한다면 초라한 규모지만, 수원은 어느 정도 도시의 규모와 시가지를 갖추고 있었다. 이런 모습은 1915년에 제작된 〈지적도〉에서도 잘 드러난다. 〈지적도〉를 살펴보면, 도심부인 종로 거리와 남문 밖에도 빽빽하게 집들이 들어서 있는 것을 확인할 수 있다. 이것은 경기도 내 대부분의 중소 도시가 도심부에도 논밭을 듬성듬성 가지고 있던 것과는 분명히 구별되는 것이었다.

이 시기 가장 주목할 만한 점은 수원이 근대 농업 기술 발전의 중심지로 성장한 깃을 들 수 있다. 1907년에 이미 수원에는 농상공부가 관장하는 농림학교가 개설되었는데, 이 학교는 최초의 근대적인 농업 교육 기관이었다. 농림학교는 1918년에 수원농림전문학교로 개편되었다가 광복 후에는 서울대학교 농과대학으로 편입되었다.

수원은 화성부 시절에 이미 가장 선진적인 농업 시험이 이루어진 곳이다. 즉, 둔전 설치와 축만제·만년제 등의 인공 저수지 건설 등은 모두 화성에 자급자족적인 농업 기반을 만들기 위한 실험적 노력이었던 것이다. 20세기에 수원이 근대적인 농업 교육의 본고장이 된 데에는 이러한 역사적 배경이 있었다.

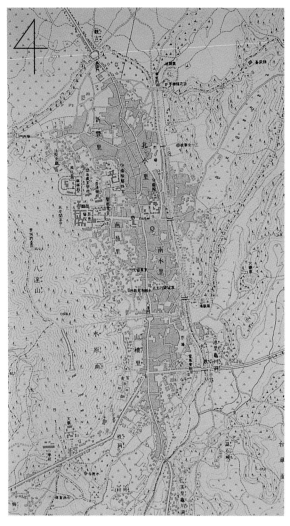

1916년에 만들어진 수원의 〈지형도〉
북문과 남문을 잇는 가로를 따라 시가지가 길게 이어진 반면 동문 쪽은 대부분 논밭을 이루고 있다.

다시 성장의 시대로 수원의 지리적 이점은 광복 후 20세기 후반기를 맞으면서 서서히 진가를 나타냈다. 처음에는 서울과 가까운 교통 요지라는 지리적 이점으로 인해 전쟁의 상처를 크게 입었지만, 곧 혼란을 극복하고 경기도 제1의 대도시로 발전하기 시작했다.

1950년 6월 한국전쟁이 일어나고 그로부터 3년간 밀고 밀리는 공방전이 이어지면서 수원은 치열한 전투의 한복판에 놓이게 되었다. 이 와중에 화성의 북문과 동문이 폭격을 맞아 문루가 파괴되었으며 시내 곳곳도 폭격과 화재 등의 수난을 겪었다.

전쟁이 끝나고 어느 정도 사회가 안정되자 수원은 전화(戰禍)를 빠르게 회복했다. 1967년 경기도 도청이 수원으로 환원된 일은 수원이 경기도의 행정 중심지가 되는 데 결정적인 계기가 되었다. 또한 근대적인 산업체가 정착하면서 수원은 도시 발전에 획기적인 전기를 마련하였다. 1970년대에는 우리나라 산업의 중심을 이룬 섬유 산업이 수원에 자리잡아 경제 성장의 상징 노릇을 하였다. 1990년대에 산업의 중심이 전자 계통으로 바뀌자 역시 굴지의 전자 산업체들이 수원에 본거지를 틀고 산업 성장의 핵심 구실을 하였다.

이러한 성장이 가능했던 것은 모두 수원의 지리적 이점 때문이었다.

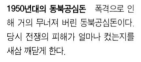

1950년대의 동북공심돈 폭격으로 인해 거의 무너져 버린 동북공심돈이다. 당시 전쟁의 피해가 얼마나 컸는지를 새삼 깨닫게 한다.

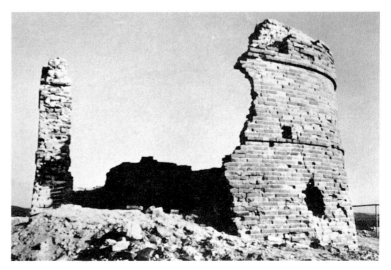

북쪽으로는 서울에 인접해 있고, 서쪽은 바닷가와 가깝고, 남쪽으로는 삼남으로 도로가 연결되는 지리 이점은 산업 성장의 밑바탕이 되었다. 인근의 지세가 평탄해서 공장이 들어서기 알맞았던 점도 한몫을 하였다. 이 모든 것은 17세기에 반계 유형원이 이미 예견했던 일이며 18세기 말에 정조에 의해 실현된 것으로, 지금 21세기에 그 구체적인 결실을 맺고 있는 것이다.

2

성곽의 보수와 세계문화유산 등록

19세기의 성곽 보수 | 건물은 한 번 지어 놓았다고 언제나 그대로 남아 있는 것이 아니다. 수시로 관찰하고 미리미리 손을 보면서 정성을 들여 관리하지 않으면 금세 무너지고 퇴락한다. 화성의 여러 시설이나 성곽도 마찬가지였다.

다행히 19세기까지 화성은 고을 수령의 책임 아래 보수가 이어져서 19세기 말까지는 처음 지어졌을 때의 모습을 그대로 유지하였다. 19세기의 주요한 수리 공사는 1848년(헌종 14)과 그 이듬해에 있었다. 이미 성곽은 여러 곳이 파손되거나 무너져서 대대적인 손질이 필요한 상태였다. 이 해의 수리는 크게 개건(改建: 다시 짓는 것)한 곳과 중수(重修: 전면적으로 수리하는 것)한 곳, 개축(改築: 다시 쌓는 것)한 곳과 수보(修補: 경미하게 손질하는 것)한 곳으로 나뉘었다. 다시 지어진 건물로는 화홍문과 북수문, 매향교, 남창교였다. 이들은 모두 수원천과 연관된 건물인데, 하천이 몇 차례 범람해서 무너질 지경에 이르렀기 때문에 건물을 다시 지었다. 전면적으로 수리한 곳으로는 팔달문과 각건대, 방화수류정, 남암문, 화양루와 서장대, 서포루(西鋪樓)였다. 장안문 동쪽 돌층

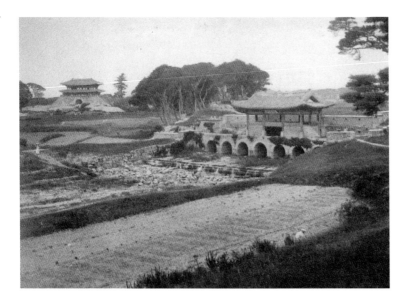

계는 일부가 주저앉았기 때문에 다시 쌓았다. 경미하게 수리한 곳은 남북 옹성과 창룡문, 동장대, 동북공심돈, 서포루(西砲樓) 등 16군데에 달하였다. 또한 저수지인 서둔제(축만제)를 크게 고쳤다.

이듬해인 1849년에는 건릉의 정자각 10칸을 비롯해서 비각과 향대청 등을 수리했고 현륭원의 비각과 재실, 북신문 등을 고쳤으며, 두 무덤의 홍살문을 다시 세웠다. 또한 축만제를 개축했고 화성 성곽의 여장 부분을 상당 부분 다시 쌓았으며 암문의 일부도 수리하였다.

고종이 즉위한 후에도 화성으로 몇 차례 능행이 있었고 여기에 맞추어 무덤의 보수와 화성행궁의 수리가 있었다. 특히 1875년(고종 12)에는 2만 냥을 들여 행궁의 지붕을 전면 수리하는 큰 공사를 하였다.

이처럼 19세기에는 화성의 여러 부분에 꾸준히 수리와 보수가 행해졌고 그 덕분에 본래 모습을 지켜 나갈 수 있었다.

20세기 화성의 훼손

20세기에 들어와서 화성은 보수의 손길에서 멀어졌다. 일제강점기 동안 화성행궁이 철저히 파괴되고 성곽은 방치된 채 곳곳이 무너지고 훼손되었다.

화성행궁은 1910년 한일합방이 이루어지기 이전에 이미 본래의 기

능을 잃고 자혜의원(일제강점기부터 도립병원으로 불렸다)이라는 근대식 병원으로 전용되고 있었다. 얼마 후에 병원 시설은 벽돌조 2층 건물로 개조되었으며 이때 봉수당을 비롯한 행궁 중심부의 건물들이 철거되었다. 그전에 이미 화성부 객사는 소학교로 사용되고 있었는데, 수원에서 제일 먼저 설립된 신풍초등학교의 교사로 쓰였다. 낙남헌과 노래당만이 행궁의 유일한 건물로 초등학교 마당 한구석에 남게 되었다.

성곽의 여러 시설들도 방치된 사이에 조금씩 무너지고 파괴되었다. 1920년대에 찍은 동북공심돈 사진을 보면, 바깥 벽체가 무너져 내부를 드러낸 처참한 모습이다. 비슷한 모습을 봉돈이나 다른 여러 곳의 사진에서도 볼 수 있다. 19세기 말까지 고을 수령의 책임 아래 비교적 잘 관리되던 화성이, 방치된 지 불과 2, 30년 사이에 급격히 무너진 것이다.

특히 벽돌로 축조된 부분의 붕괴가 두드러졌다. 벽돌조 부분 가운데 방화수류정처럼 목조로 뼈대를 대고 기둥 사이에만 벽돌을 채워 넣은 곳에서는 아무런 이상이 없었지만, 벽돌로 벽체를 만들어 힘을 받도록 한 옹성이나 암문, 포루(砲樓)의 경우는 1848년에 대대적으로 수리되었다. 이것을 보면 순수한 벽돌 구조물로서는 내구성에 한계가 있었던 것으로 짐작된다.

이 시기 시가지 중심의 가로 또한 본래의 모습을 크게 상실하였다. 1930년대에 도심지 가로 정비 사업이 시행되면서 북문에서 남문을 잇는 도로는 폭이 확장되었으며, 구부러진 가로를 직선화하는 작업이 이루어졌다. 도시의 인구가 늘고 우마차와 차들이 지나다니기 시작하면서 과거의 좁은 가로만으로는 도시 기능을 수행할 수 없었으며 이 때문에 가로변에 있던 유서 깊은 상점 건물들이 모두 사라졌다. 가로 정비는 남문 밖으로 이어져서, 1915년에 제작된 〈지적도〉에는 보이던 남문 밖에 늘어선 상점들도 본래의 모습을 잃었다.

1950년에 한국전쟁이 터지면서 수원은 전선의 한복판에 들어갔다. 그 결과 시가지에서도 전투가 벌어졌고 성곽 일대가 폭격의 대상이 되었다. 당시의 상황을 전하는 사진 중에서 장안문의 문루 절반이 폭격을

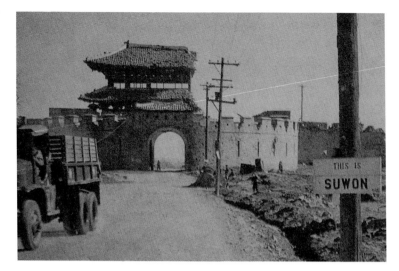

맞아 완전히 사라진 모습도 볼 수 있다. 결국 장안문의 문루는 철거되었으며 그후 석축에 홍예문만 남은 채로 한동안 존속할 수밖에 없었다.

1970년대의 전면 복원 수원의 성곽 수리는 1964년부터 부분적으로 이루어지다가 1974년에 정부의 국방문화유산 정비 계획에 따른 예산 지원에 의해 5년에 걸쳐 대대적으로 수리되었다.

정비는 크게 없어진 건물의 복원, 무너진 곳의 보수, 그리고 주변 정화 사업 등 세 가지로 구분되었다. 복원은 장안문과 창룡문 문루를 비롯해서 각루 3개소, 포루(砲樓) 5곳, 포루(鋪樓) 5곳, 공심돈 1개소 등 중요한 시설들이 포함되었다. 특히 성벽의 상부인 여장은 전체 성벽 5.4km 중에 4.5km나 복원하지 않으면 안되었다. 보수를 한 곳은 팔달문과 화서문의 문루 외에 화홍문, 동장대와 서장대, 성벽 등이었다. 주변의 정화는 성벽에 인접해 있는 민간의 주택을 사들이고 순환도로를 개설하고 하수도를 정비하고 새로 나무를 심는 일이었다. 이 정비 계획은 1979년 당시에 32억 8,000만 원이 들어가는 거대한 사업이었다.

성곽의 복원에 결정적인 도움을 제공한 것은 『화성성역의궤』였다. 각 건물 하나하나의 형태와 치수는 물론 공사에 소요된 못의 숫자까지

명시된 이 뛰어난 기록 덕분에 성곽의 복원은 거의 본래 모습에 가깝게 이루어질 수 있었다. 어쩌면 정조는 후대에 있을 정비 사업을 예견하고 이 책의 간행을 명했을지도 모르겠다.

1970년대 성곽의 복원은 시기적으로 아주 적절한 것이었다. 이때까지 수원의 도시 규모는 그다지 크지 않았고 주택이나 상업 건물의 신축도 많지 않았다. 덕분에 성곽은 남문 구역을 제외하고는 대부분 잔존해 있었다. 수원은 성곽의 정비 사업이 끝난 1979년 이후에 급격하게 팽창했는데, 만약 1970년대에 성곽 정비와 성곽 주변의 건물 신축을 억제하는 행정 조처를 하지 못했다면 화성의 찬란한 유적은 아마도 지금처럼 남지 못했을 것이다. 적절한 시기의 행정 결정이 도시를 가꾸는 데 얼마나 중요한지를 새삼 느끼게 해주는 일이다.

복원 정비 사업에 의해 화성은 옛 모습을 거의 회복하였다. 다만, 팔달문에서 서쪽으로 약 200m 구간과 동쪽으로 동남각루 사이의 약

복원된 성곽 1974년부터 5년 동안 실시된 복원 공사로 화성은 거의 본래 모습을 되찾을 수 있었다. 1999년에는 일부 끊어졌던 성벽도 다시 연결했다. ⓒ 김동욱

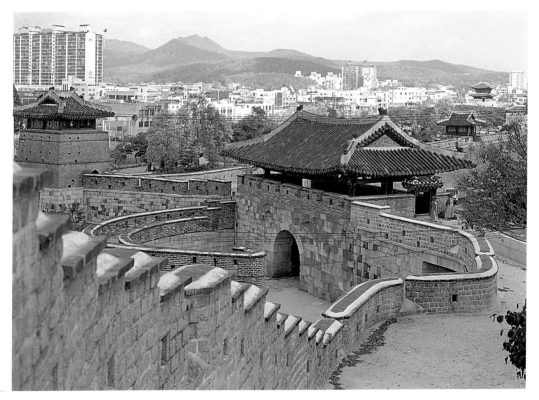

400m 구간은 남문시장이 들어서 있어서 복원되지 못하였다. 이 구간에는 적대와 남수문, 남암문, 그리고 남공심돈이 위치해 있었는데 언젠가는 이 유적들이 본래 모습을 되찾게 되기를 기원해 본다.

세계문화유산 등록 화성 성곽은 1997년에 유네스코(UNESCO)가 제정한 '세계문화유산'(World Heritage)으로 등재되었다. '세계문화유산'이란 1972년에 유네스코가 전 세계에 있는 인류 문명의 중요한 문화유산과 자연유산에 대하여 이를 보호·보존하고 소개해 나가는 것을 목적으로 설립한 세계유산위원회에서 선정한 대상을 가리킨다.

역사적인 문화유산이 그 가치를 인정받기 위해서는 유산의 역사성과 예술성도 중요하지만 그에 못지않게 그것이 본래대로의 모습으로 유지·관리되고 있는가 하는 진실성(authenticity)이 확보되지 않으면 안된다. 특히 무너지거나 없어진 부분을 복구하고 수리하는 과정에서 원형을 잘 알지 못하면서 적당히 추정해서 새로 만들어 놓거나 유산을 더 돋보이게 하기 위해 과장하는 것은 진실성을 상실하는 치명적인 흠이 되었다. 유럽에서는 수많은 고대 유적이 폐허의 모습 그대로 유지·관리되고 있는데, 그 배경에는 섣부른 추정 복원으로 진실성을 상실하지 않으려는 인식이 자리잡고 있다.

화성은 1970년대에 많은 부분이 복원되었기 때문에 세계문화유산 등록시 그 복원 과정에서 얼마나 진실성이 유지되었는지가 평가의 관건이 되었다. 이 점은 세계문화유산의 등록을 위해 유네스코에서 파견되어 화성을 방문한 조사자가 특별히 관심을 갖고 살핀 부분이다. 화성은 많은 부분을 복원했음에도 불구하고 어떠한 결점도 발견되지 않았다. 왜냐하면 화성에는 복원의 진실성을 뒷받침해 줄 수 있는 『화성성역의궤』가 있었기 때문이다. 마침 이 책자의 복본을 손에 쥔 조사관[4]은 그 방대하고 상세한 자료에 경탄을 금치 못하였다.

3일간의 현지 방문 조사를 마친 조사관은 "화성의 역사는 불과 200

4 1997년 4월에 유네스코에서 파견된 화성의 조사관은 스리랑카의 건축가이며 문화재 전문가인 니말데 실바(Nimal De. Silva) 교수였다. 마침 수원의 서지학자 이종학 선생이 『화성성역의궤』를 원본과 똑같은 장정으로 복본을 만들어 두었다가 그에게 건네 주었고, 이것은 화성의 문화적 가치를 인정받는 데 크게 기여하였다.

년밖에 안되지만 성곽의 건축물들이 동일한 것 없이 제각기 다른 예술적 가치를 지니고 있는 것이 특징"이라는 긍정적인 평가를 내렸다. 유네스코 세계유산위원회에서는 이 조사를 바탕으로 이탈리아 나폴리에서 열린 제21차 총회에서 "화성은 동서양의 발달된 과학적 특징이 통합된 18세기의 동양 성곽을 대표하는, 군사 건축물의 뛰어난 사례로 평가"된다며 화성의 세계문화유산 등록을 결정하였다.

남은 과제들　1980년대 이후 수원은 비약적인 인구 증가와 면적 확대를 이루었다. 인구는 80만 명이 넘어섰고 면적은 120km²에 달한다. 옛날 다산 정약용이 계획한 수원의 성내 크기가 사방 약 1km였던 것에 비하면 상상이 안 갈 정도의 큰 확장이다. 이런 급속한 팽창은 다른 여러 도시에서 그랬듯이 종종 무계획적인 거주지 증대와 환경 악화 및 교통 체증을 유발하는데, 수원 또한 여러 도시 문제를 안고 있다.

그러나 다행스런 점은, 이런 도시의 팽창에도 불구하고 수원은 비교적 구 도심부와 신시가지가 어느 정도 구분되면서 구 도심부의 유적이나 도시 골격이 잘 유지되고 있다는 사실이다. 무엇보다 화성의 성곽이 보존된 것이 이것을 가능하게 했고, 미처 도시가 팽창하기 전에 성곽을 문화재로 지정하고[5] 성곽의 주변을 정비한 행정적인 노력이 큰 역할을 하였다. 화성의 세계문화유산 등록은 수원의 문화와 경제의 조화로운 발전을 추진해 나갈 수 있는 좋은 계기가 되었다.

화성의 성곽은 그동안의 노력으로 비교적 잘 보존되고 있다. 행궁은 우여곡절을 거쳐 이제 원래의 모습을 되찾아가고 있다. 이제 남은 과제는 성곽으로 둘러싸인 도시 자체를 어떻게 문화유산에 걸맞은 곳으로 가꾸어 갈 것인가 하는 것이다.

수원 도심부에는 지금도 옛 골목길들이 대부분 남아 있다. 기와집이 늘어서 있던 옛날 모습은 아니지만, 성곽을 건설한 당시에 조성한 200년 전의 신작로가 거의 본래 모습 그대로 남아 있고 행궁의 주변에도

5 수원 화성은 1963년 1월에 사적 제3호로 지정되었다.

좁은 옛 골목길이 아직까지 살아 있다. 그 옛날 대천이란 이름으로 흐르던 수원천도 지금 그 모습 그대로 흐르고 있다.

이런 골목길을 살리고, 냇물을 가꾸고 다스리는 일은 매우 중요하다. 오래된 골목길을 비좁고 불편하다고 무시하거나 없애 버려서는 안되는 까닭은 이런 좁은 골목길이 사람들의 삶을 지탱하는 실핏줄 역할을 하기 때문이다. 온통 넓은 대로만 있다면 마치 대동맥만 있고 실핏줄이 없는 괴물과 다를 것이 없다. 문화라고 하는 것은 이런 실핏줄에서 다듬어지고 가꾸어진다.

앞으로 성곽의 보존과 함께 도시의 내부를 가꾸어 나가는 데 지혜와 노력을 모은다면, 200여 년 전 정조가 건설한 계획 신도시 화성은 미래에도 우리의 소중한 자산으로 남아 있게 될 것이다.

화성문화제

화성문화제는 40년 가까운 역사를 자랑하는 수원의 문화 행사이다. 1964년에 처음 시작할 때는 화홍문의 이름을 따서 화홍문화제로 불렸는데 1999년부터 행사 내용을 확대하고 수원 시민은 물론 서울이나 인근 도시 주민들까지 참여의 폭이 확대되면서 화성문화제로 바뀌었다.

백일장이나 활쏘기 같은 작은 규모의 지역 문화 행사로 치러진 화성문화제가 지역 행사에서 탈피해 수도권의 주요한 문화 행사로 자리잡게 된 계기는 1990년대 후반에 있었던 정조대왕 능행차 재연 행사였다. 이 행사는 1795년에 있었던 정조대왕이 어머니 혜경궁을 모시고 현륭원에 능행하던 행차를 재현한 것으로, 능행 한 달 전부터 정조대왕과 혜경궁 홍씨 역을 뽑는 선발 대회가 있었는데, 천여 명이 넘는 참가자들이 스스로 의상을 마련하는 등 주민들의 높은 관심과 참여 속에 치러졌다. 행사 초기에는 수원 시내의 학생들이 중심이 되어 진행되었으나 1996년부터는 수원 시민의 자발적인 참여를 유도해 대규모 행사로 탈바꿈하였다.

화성문화제는 처음 10월 15일을 기해서 행사를 치렀고 이후에도 10

월에 집중해서 행사를 가졌지만, 2001년 제38회부터는 연중 행사로 거행하여 거의 1년 내내 수원에서는 각종 축제가 이어졌다.

2월이 되면 대보름 민속놀이를 겸해서 화성문화제 선포 행사가 벌어지고, 4월에는 수원 야외 음악당에서 시와 음악이 있는 밤 행사가 열린다. 5월에는 수원 갈비 축제로 이어지고, 6월에는 무예를 중시한 정조대왕의 뜻을 기려 전통 무예전이 열린다. 7월이 되면 정조대왕과 혜경궁 홍씨 역을 뽑는 선발 대회가 열리는데 여기서 뽑힌 사람은 1년간 수원을 대표하는 홍보 사절이 된다. 8월에는 빛과 소리의 영상쇼가 화홍문 등에서 열리고, 9월에는 전국 활쏘기 대회가 있다. 10월이 되면 능행차 연시와 융릉 제향 재연과 정조대왕 친림 과거 시험 재연이 열려 축제의 하이라이트를 장식한다. 11월에는 각종 문화 전시가 열리고, 12월에는 폐막 축제를 열어 출연자와 참가자가 함께 어우러진 결산 축제로써 끝을 맺는다.

화성문화제가 대대적인 문화 축제로서 40년 가까이 맥을 이어오는데에는 수원시의 기획력과 재정 지원도 한몫을 하였지만 수원 시민의 자발적이고 적극적인 참여가 가장 큰 힘이 되고 있다. 최근에는 거의 모든 행사에 맞추어 갈비 축제가 열리고 있어서 푸짐하고 군침 도는 갈비의 고소한 향내와 축제가 뗄 수 없는 관계로 자리잡고 있는 것이 이색적이다.

세계문화유산과 문화재 보존 활동

1972년에 유네스코는 하나의 국제 조약을 성립시켰다. 1970년대에 들어오면서 세계는 고도 성장에 따른 사회 변화를 겪게 되었고 역사적인 유적을 둘러싼 환경의 보존은 세계 어디에서나 이전과 다른 새로운 과제로 떠올랐다. 이러한 문화 유적 보호의 필요성이 제기된 것은 세 가지 이유 때문인데, 첫째 개발에 따른 도시와 마을의 역사적 경관과 유적의 파괴가 심각하고, 둘째 발전도상국과 소수 민족의 정체성을 지키기 위한 보존 대책이 필요하며, 셋째 역사적 유산에 대한 일반 대중의 관심을 증대시키는 일이 요구되었기 때문이다. 그 결과 만들어진 것이

세계문화유산 조약이다.

처음에는 사람들의 손길이 닿아 이루어진 문화유산만을 대상으로 하던 유산 지정은 대상을 확대해서 자연유산이라는 범주를 두었으며 다시 자연물과 문화적인 것의 혼합 개념인 복합유산으로 확산되었다. 2004년 현재 세계 134개국에 문화유산 611개소, 자연유산 154개소, 복합유산 23개소가 등록되어 있다.

우리나라는 1988년에 세계문화유산 조약에 가입했다. 그후 1995년에 불국사와 석굴암, 해인사 장경판전, 서울 종묘가 문화유산으로 등록되었고, 1997년에는 수원 화성과 창덕궁이 추가로 등록되었다. 2000년 말에 경주 남산과 화순·고창·강화의 고인돌이 추가되어 현재 모두 7개소의 문화유산을 보유하고 있다.

세계문화유산에 등록된다는 것은 한 민족의 문화유산의 가치를 세계에 널리 인정받는 것을 의미하는 동시에 그 유산이 그 민족만의 것이 아니고 세계 인류 공동의 문화적 자산이 됨을 뜻한다. 따라서 유산의 보존에는 각별한 주의가 따라야 함은 물론이다.

유산의 보호와 보존을 위해서 유네스코에서는 개발도상국의 경우 자금을 지원하는 동시에 선진국의 전문가를 파견해서 보존을 돕고 또 현지인을 대상으로 한 보존을 위한 기술 교육에 노력을 기울인다. 우리나라는 문화유산의 보존에 있어서도 우리나라뿐 아니라 개발도상국을 도와야 할 위치에 있다. 아직 본격적인 해외 보존 활동에 참가하지는 않고 있지만 조만간 그러한 기회가 찾아올 것이다. 이런 활동을 하기 위해서는 우선 보존에 대한 전문적인 지식이 요구된다. 그러나 무엇보다도 필요한 것은 대가를 전제로 하지 않는 봉사 정신이다. 아울러 자국의 문화적 우월성에 도취되지 않고 다른 민족의 문화적 가치를 널리 인정할 수 있는 관용적인 자세도 필요하다. 문화유산 보존의 전문직은 삶의 질이 향상되면 될수록 선호되는 직업의 하나가 될 것이다.

이밖에 더 읽을 만한 책들

『꿈의 문화유산, 화성』

1996년 화성 축성 200주년을 맞아 일반인에게 화성의 의의를 알기 쉽게 조명한 책으로, 화성이 갖는 문화적 특징과 200주년의 역사적 의의, 그리고 정조대 화성 성역의 의미를 논하고 농업 정책과 치수의 성과를 밝혔다. (유봉학, 신구문화사, 1996)

『18세기 건축사상과 실천—수원성』

『화성성역의궤』를 바탕으로 화성의 축성 과정의 제반 기술적 문제를 자세하게 다루었다. 축성 계획에 영향을 준 실학 사상을 조명하고 각 성곽 시설의 특징과 축성에 종사한 장인들이나 공사에 소요된 자재, 경비 문제를 통해 18세기의 건축 기술 수준을 논했다. (김동욱, 발언, 1996)

『정조의 화성행차, 그 8일』

을묘년(1795)에 화성에서 치러졌던 혜경궁 홍씨의 회갑연을 주제로 다루었지만 화성 축성의 시대적 배경과 의의를 폭넓은 역사관으로 조명했다. 화려한 채색 그림이 풍부히 수록되어 있어 그림만으로도 책을 보는 즐거움을 느낄 수 있다. (한영우, 효형출판, 1998)

『시대를 담는 그릇』

한국 전통 건축의 현대적 의미를 풀어 낸 책으로 「모방인가, 창조인가?—수원 화성」 항목에서 화성의 건축사적 의미와 현대적 가치를 조명하고 있다. (김봉렬. 이상건축, 1999)

『정조의 화성 건설』

화성 출신의 사학자가 쓴 이 책은 주로 조선시대 지방사를 연구해 온 저자가 오랫동안 화성 주변의 현지를 살펴보고 문헌을 섭렵해서 화성 건설의 전체상을 자세하게 그려냈다. (최홍규, 일지사, 2001)

『원행을묘정리의궤』(역주)

을묘년 원행의 전체 일정을 극명하게 기록으로 재현한 것으로, 이를 수원시에서 국역한 것이다. 국역본과 원문을 각각 별책으로 냈다. (수원시, 1996)

『수정 국역 화성성역의궤』

『화성성역의궤』의 완역본. 수원시 문화재보전회에서 1978년에 간행한 국역본이 절판된 후, 2000년도에 한글세대에게 화성을 좀더 쉽게 이해시키기 위해 경기문화재단에서 번역본을 새롭게 간행했다. (경기문화재단, 2000)

이 책을 만드는 데 도움을 받은 문헌들

원사료

『기기도설』(奇器圖說)
『북학의』(北學議)
『수원군읍지』(水原郡邑志)
『승정원일기』(承政院日記)
『여유당전서』(與猶堂全書)
『열하일기』(熱河日記)
『원행을묘정리의궤』(園行乙卯整理儀軌)
『일성록』(日省錄)
『정조실록』(正祖實錄)
『천공개물』(天工開物)
『화성계록』(華城啓錄)
『화성성역의궤』(華城城役儀軌)
『화성일기』(華城日記)

도록

『규장각 명품도록』, 서울대학교 규장각, 2000
『서울 600년 고궁의 현판』, 예술의전당, 1994
『정조大왕서거이백주년추모전』, 한신대학교 박물관, 신구문화사, 2000
『정조대왕 화성행행 반차도』, 한영우, 효형출판, 2000
『조선후기 지방지도−전라도편』, 서울대학교 규장각, 1996
『한국의 옛지도』, 영남대학교 박물관, 1998

연구 논문

김동욱, 「조선 후기 건축공장의 노임고」, 『대한건축학회논문집』, 1985. 10
김순일, 「조선 후기의 주의식에 관한 연구」, 『대한건축학회지』, 1981. 2
김철수, 「한국성곽도시의 형성발전과정과 공간구조에 관한 연구」, 홍익대, 1985
김홍식, 「18세기 말 실학파의 건축사상연구」, 『대한건축학회지』, 1986. 5
박익수, 「화성성역의궤의 건축도」, 『대한건축학회논문집』, 1993. 3
이달훈, 「익공계 건축양식의 발생에 관한 연구」, 『대한건축학회지』, 1989. 2

이상구, 「조선 후기 경기도지역 도시의 건축 및 도시적 성격」, 『건축역사연구』, 1989. 12
주남철, 「관아건축에 관한 연구」, 『대한건축학회지, 1984. 1

단행본

『98년도 경기도 지정문화재 실측조사보고서』, 경기도, 1998
『경기도 건조물문화재 실측조사보고서』, 경기도, 1995
『경기도 역사와 문화』, 경기도사편찬위원회, 1997
『수원성 복원정화지』, 경기도, 1981
『경기도 지정문화재 실측조사보고서』, 경기도, 1989
『수정 국역 화성성역의궤』, 경기문화재단, 2000
『원행을묘정리의궤』(역주), 수원시, 1996
『지정문화재 실측조사보고서』(팔달문, 화서문), 경기도, 1999
『화성행궁지 1차발굴조사보고서』, 수원시, 1996
『화성행궁지 2차발굴조사보고서』, 수원시, 1997
『화성행궁지 기본 및 지표조사 보고서』, 수원시, 1994
김동욱, 『18세기 건축사상과 실천−수원성』, 발언, 1996
김동욱, 『수원 화성』, 대원사, 1989
김동욱, 『조선시대 건축의 이해』, 서울대학교출판부, 1999
김동현, 『한국목조건축의 기법』, 발언, 1995
김봉렬, 『시대를 담는 그릇』, 이상건축, 1999
박병선, 『조선조의 의궤−파리 소장본과 국내 소장본의 서지학적 비교검토』, 한국정신문화연구원, 1985
손영식, 『한국의 성곽』, 문화재관리국, 1988
손정목, 『조선시대 도시사회 연구』, 일지사, 1977
宋應星 撰, 藪內淸 譯註, 『天工開物』, 平凡社, 1969
신영훈, 『수원의 화성』, 조선일보사, 1998
유봉학, 『꿈의 문화유산, 화성』, 신구문화사, 1996
유봉학, 『정조대왕의 꿈』, 신구문화사, 2001
유봉학 외, 『정조시대 화성 신도시의 건설』, 백산서당, 2001
이존희, 『조선시대의 한양과 경기』, 혜안, 2001
이찬, 『한국의 고지도』, 범우사, 1991
임미선 외, 『정조대의 예술과 과학』, 문헌과해석사, 2000
정옥자, 『정조의 문예사상과 규장각』, 효형출판, 2001
정옥자 외, 『정조시대의 사상과 문화』, 돌베개, 1999
최홍규, 『정조의 화성 건설』, 일지사, 2001
한영우, 『정조의 화성행차, 그 8일』, 효형출판, 1998

도판 목록

찾아보기

266